戲劇———馬森文論五集

_造夢的藝術

麥田叢書 16

戲劇——造夢的藝術

馬森文論五集

作 者 馬森

責 任 編 輯 吳惠貞

發 行 人 陳雨航

出 版 麥田出版

台北市信義路二段 251 號 6 樓

發 行 城邦文化事業股份有限公司

台北市信義路二段 213 號 11 樓

網址:www.cite.com.tw

E-mail: service@cite.com.tw

郵撥帳號: 18966004 城邦文化事業股份有限公司

香港發行所 城邦(香港)出版集團

香港北角英皇道 310 號雲華大廈 4/F,504 室

電話: 25086231 傳真: 25789337

馬新發行所 城邦(馬、新)出版集團

Cite (M) Sdn. Bhd. (458372 U)

11, Jalan 30D/146,

Desa Tasik Sungai Besi

57000 Kuala Lumpur, Malaysia

E-mail: citekl@cite.com.tw

印 刷 凌晨企業有限公司

初 版 一 刷 2000年11月15日

ISBN: 957-469-188-8

有著作權·翻印必究 Printed in Taiwan

售價:360元

戲劇 造夢的藝術 (代序)

劇 劇的 也曾有過場場爆滿欲罷 熱情不足 有人說主要的原因是今日的中國人,包括海峽兩岸的居民 過去的歷史並非如此。清末民初的京劇,只要名角登台,就會萬人空巷。抗日戰爭 據說大陸上的戲劇觀眾近年直線下降,台灣的戲劇觀眾卻也未見上升,顯示出中國觀眾對 不能的紀錄 , 為什麼今日中 國的觀眾對戲劇如此的冷淡呢 ,都做著與昔日不同的夢了 時

期的

戲

中國人都窮怕了,如今做起金錢的夢,也是情有可 跟台灣的居民一樣,看見樹枝上長的不再是樹葉, 落下來。大陸上過去還理直氣壯地奔向:社會主義的金光大道, 台灣從六〇年代經濟起飛以後 ,人們嘗到了財富的甜頭 原的 而是滿樹錢幣 待這 做夢都會夢見鈔票雨似地從空中 , 狂喜而 種空中 醒 -樓閣 , 才知是南 碎成片片以 柯 後 夢

也

教

夢 家要戲劇來弘揚教義 但不是人民大眾的夢!所以人民大眾遠離戲 戲 劇本來是造夢的 ,教育家要戲劇來教育青年 i 藝術 ,但是常常承擔了太過嚴肅的 道德家要戲劇來改造社會 責任 政 治家要戲 劇 0 來宣 這些是他們個別的 傳 政 策

如今人民大眾的夢是財富!是金錢!

觀眾在其中也嗅出了金錢的氣味,因而趨之若鶩了 在資本家之手的電影 電視和 流行歌曲 , 只要以金錢 堆出 個新的 ?偶像 就可賺進大把的

那麼戲劇有什麼能力來實現這樣的夢呢?反不如

直接操

有人說戲劇也可以採取同樣的方式,捧出明星、製作豪華的佈景、奇幻的聲光、巨大的投

資 務必使觀眾在其中嗅得出金錢的氣味 ,才能夠具有吸引觀眾的力量

取 勝的例子。可見同樣生活在資本主義制度下的人們,並不必然只做金錢的 樣的製作在西方是贏得了很大的成功。但是在西方也同時有以藝術的風格和 夢 深 刻的

今年在

中 或

大陸倒是出現了兩次戲劇的高潮

次是北京老藝人一輩

的

]演員

在退休之前

最

思

而

不 勤 的 足掛齒 次的告別 《留守女士》 但在中國清淡的 演出 連滿了一百多場。這樣的成績,當然比起巴黎、倫敦動 演的 是老舍的 戲劇門市下,已經算是足以令人欣慰的 《茶館》,轟動了北京城。另一次是最近上海的青年劇 成就了 輒 連演 數年 的劇 目仍 家樂美 然

若以這兩次的演出為例

,可說與人們的金錢夢並沒有直接的關係

。前者使觀眾又做了

次懷

另 子使我們想到現代中 舊之夢,後者緊扣著今日大陸上出國熱潮的 種 樣式或另 一個層次的夢想。這樣的工作是屬於劇作家的,他必須首先是一個會造 或 人的 夢 也並不一 定只向著金錢 現實,竟可以說意在擊碎 ,端看戲劇 藝術本身能不能為 人們的去國之夢 觀眾 夢的 這 提 本 供出 個 例

因此 我覺得今日中國觀眾之所以對戲劇冷淡 倒並不一 定是因為今昔夢境的差異 而 是在 家

宗教家、教育家、道德家的夢以及資本家的淘金夢,可也絕對不能只准做這樣的夢! 戲劇既是造夢的藝術,就應該製造多樣的夢,讓觀眾有所選擇。其中自然不必排斥政治家、 物質生活遠較昔日繁華、物質欲望遠較昔日強烈的今日,人們需要的是更為多彩多樣的夢

原載《表演藝術》第一期(一九九二年十一月)

目次

記憶的摺痕 戲劇 造夢的藝術(代序) ——一些現當代戲劇史的資料 0 3

從兒童演戲娛樂成人到成人演戲娛樂兒童 願「千古風流人物」的盛宴不要一去不再! 一個新型劇場的誕生

0 7 8

詮釋與資料的對話

-談現、當代戲劇史的書寫問題

0 6 9 八〇年代台灣小劇場運動

0 4 9

含苞待放 中國話劇

-二十世紀的台灣現代戲劇

0 2 2

-三〇年代及以後

0 1 7

當代華文戲劇的交流年

中國現代戲劇的曙光 ——追悼曹禺先生 0 9 7

熱情與堅持 ——哭一葦先生 1

九九九台灣現代劇場研討會觀察報告

1

1

繼承與創新 劇作家的成就

1 2 1

戲劇有必要自我放逐於文學之外嗎? 我所認識的高行健 如果我們用台灣國語寫戲 1 2 4

所謂京味話劇 1 8

武俠話劇的可能 二度西潮的弄潮人 1 4 評 1

矯情的荒謬與荒謬的現實

1 5 4

(姚一葦戲劇六種

1 2 7

小品集錦的《鹽巴與味素》 從銀幕到舞台——評紀蔚然的 角色鮮明·對白有味——李國修到台南徵婚 《京戲啟示錄》啟示了什麼? 一九九四年幾齣突出的舞台劇 《黑夜白賊》 1 7 8 1 6 8 1 8

鳳凰花開在鳳凰城

1

84

0

導演「主政」的得失

1

9

語言與姿態——

演員與表演藝術

話說職業演員

2

演員 八十七年表演藝術現象總論 夕陽的魅力 ——迷失自我的危機 2 1 5

2 1 9

2 2 2

實驗的與商業的 -關於當代劇場

集傳統之大成,開未來之新端 實驗劇的道路 2 4 1

2 4 5

老人劇團與社區戲劇

2 5 1

潛在的戲劇觀眾 金絲籠裏會唱歌的鳥 2 5 4

2 5 9

為南部的戲劇觀眾發言 262

現代戲劇的形貌 美學論題 理論和批評 2 6 7

戲劇與教育

喜劇難為 2 7

7 6

悲劇精神

7 2

對「後現代主義劇場」 後現代的表演藝術模糊了既有的藝術類型 創新與復古 小劇場與社區劇場 喜劇小品風行大陸 2 7 8 4

文化・語言・戲劇 表現的意象世界-評林克歡的 3 4

任督二脈是否已經打通?-

評鍾明德

《從寫實主義到後現代主義

2 9 7

29

3

的再思考與質疑

28

282 4

二度西潮或二次革命?——

評鍾明德《台灣小劇場運動史》

3 0 3

《戲劇表現論》

3

別忘了觀眾是誰!

3

6

期望具有史觀的評論 潛伏在心靈中的 魔 八十八年《表演藝術年鑑》戲劇評論總評 3 2 0

3 2 3

他山之石——從莎士比亞到當代

莎士比亞的身分之謎 3 3

荒謬劇的先驅——皮藍德婁 3 8

對立的統一:荒謬永存!-悼尤乃斯柯

3 4 5

個時代的過去

3 5 0

翻不出佛洛伊德手掌心的 世界上最久的演出 3 5 3 《戀馬狂》

3 5 6

附錄

戲劇——造夢的藝術

記憶的摺痕——一些現當代戲劇史的資料

中國話劇

三〇年代及以後

在經歷了早期「文明戲」的興衰和學校劇團及「愛美的劇團」(即業餘劇團) 以對話取代歌唱;以模擬生活中的行動取代象徵的程式動作;以搬演當代的生活取代歷史故事 話劇是二十世紀初由西方漸次移植到中國的 個新的劇 種 它與中國傳統戲曲最大的不同是 的努力之後,到了

三〇年代,中國的話劇已經步入了成熟期

量 , 也相對地激增。除了積極翻譯出版外國的劇作外, 由於這時候話劇運動已成為重要的社會文化活動,各地的劇團蓬起,演出頻繁,劇作的需 創作劇本的質與量都有所提升。據統計

從 一九三〇年到三七年七年之間 ,出版翻譯的劇本有二百零六部之多。

雨》、《姊姊》、《顧正紅之死》、《月光曲》、《揚子江暴風雨》、《雪中的行商》、《水銀燈下》、 暗轉》、《黎明之前》、《初雪之夜》、《女記者》、《回春之曲》、《盧溝橋》、《最後的勝利》 在創作劇本方面,話劇史上重要的作品多半都出現在這個時期。像田漢的 等寫

《年夜飯》、《梅

於一九三〇至三七年間。洪深的《農村三部曲》(包括獨幕劇《五奎橋》、三幕劇

《香稻米》

和四

幕 開始他的劇作生涯,一九三五年寫出處女作《賽金花》,一九三七年完成代表作《上海屋檐下》。 劇 《以 青龍潭》)寫於一九三〇至三二年間。李健吾的代表作,像《這不過是春天》、《梁允 身作則》、《十三年》、《新學究》 等,也都寫於一九三〇至三七年間 。夏衍在三〇年代

行劇團」—— 更多的彩聲,成為文明戲衰微以後唐槐秋於一九三三年所組織的第一 部名作 但是在這個時期,最有成就的則應推曹禺。他在一九三三年至三六年三年間一口氣完成了三 雨》、《日出》 的主要演出劇目。據說「中國旅行劇團」得以自給自足,全靠《雷雨》 和 《原野》。特別是 《雷雨》,發表後贏得一致的好評 個職業話劇團 演出 演出的票房 後 中 ,獲得 或 旅

可惜一九三七年抗日戰爭爆發,這一類的活動不得不被迫停歇下來 民文化水平的劇本,像 受「中華平民教育促進會」的邀請 出來,如果話劇不攻克農村的陣地,便很難在中國的土壤裏扎根 野台戲式的「 話劇在三○年代以前,主要的是都市中的文化活動。無奈中國是一個農業社會, 表證劇場」 《鋤頭健兒》、《屠戶》、《牛》、《過渡》等,還配合農民的習慣 和「流動舞台」。這個長達五年的「農民戲劇運動」頗有 , 到河北省定縣推行 「農民戲劇運動」。 。劇作家熊佛西於一九三二年接 他不但編寫了適合農 有心人都看 成效。只 ,特別設

》、歐陽予倩、馬彥祥編的 為人所知的有袁牧之主編的 話劇演出的蓬勃也帶動了戲劇期刊的出版。三○年代初期由原來的數種激增到二十多種 《戲劇時代》等 《戲》 包時 凌鶴編的 《現代演劇》、章泯、葛一虹編的 《新演 。其 多

數

的

劇

作

家

在

這

個

時

期

,

都

不

由自主

地實

行著

戲

以

載

道

的

主

張

,

把

己

改

浩

社

會

劇 有 的 理 論 論 戲 著 性 劇 的 在 理 著 論 Fi. 作 著 六 H 作 年 版 也 蕳 配 0 出 商 合 版 務 實 前 踐 I 書 而 + 館 湧 多 於 現 種 0 九三六 白 培 良 年 洪 出 深 版 了 歐 戲 陽 予 劇 1/ 倩 叢 書 宋 春 舫 7 , 馬 種 彦 總 祥 計 袁 有 關 牧之等 現

都

戲

多不 作 戲 的 的 反 放蒙 劇 感 0 運 特 懂 並 的 在 戲 剜 無淵 文字 渾 清 說 # 是 當 未的 是 教 雖 話 動 郭 的 源 然也含有 劇 Н , 文盲 適合 話 沫 在 中 動 , 若 只 報 或 蜀 劇 是 群 改 章 在 \exists 和 大 看 眾 浩 教 雜誌等文字的現代 中 漸 軍 為 中 社 化 或 走 閥 , 創 的 的 便 向 混 會 T 話 成 現 戰 作 的 因 泥 素 代 1 7 劇 為 新 以 相當 裏 化的 後 有 可 觀 , 以 11 念 旧 扎 , \equiv 改造 數 成 其 根 道 資訊 中 路 量 為 新 和 的 優 社 思 的 年 0 歷史 越 教 漸 做 代 會 想 以 受到 的 的 勢 化 外 為 在 劇 現 傳 知識 必 在中 中 , 群 代 播 要 或 , 肩 眾 而 分子 負了 化 尋 媒 或 近 的 的 代史 成 找 現 介 為 寵愛的 代化的 改造 歡 新 , 不惜 不 的 迎 環 F 能 負 社 , 是 , 忽略 實 花 會和 新 比 媒 載 時 含 費 期 媒 圃 較 介 的 有 安 時 體 早 的 教育群 間 像胡 ·已不合 兩 話 靜 0 位 重 龃 話 劇 的 劇 精 自 適 劇 眾 社 l 然 獲 作 的 會 個 力 時 大 家 來從 與 郭 宜 責 為 時 歷 沫 得 任 期 口 史 事 若 徒 牛 以 0 的 者本 流 我 戲 觸 長 經 意 及 們 渦 劇 於 和 義 的 身 到 惹 知 Ŧi. 發

眾

X

創與

道

展四

想 的 觀 礙 點 新 戲 溶渗入 觀 劇 念帶 藝 在 給 術 作 的 群 品 自 眾 节 然 0 成 É 廣 長 l然算 義 0 地 這 是 說 是三〇 , 樁 任何 好 年 事 藝 代 0 術 的 旧 都 劇 是 具 作 如 有 架 所 滋生促 呈 只 現 把 的 戲 進 劇 社 個矛 看 會 成 進 盾 是 步 問 的 題 種 力 載 量 道 的 0 話 T. 具 劇 能 , 夠 也 把 會 室 新 思 息

年代 IF. 是 國 共爭 衡 暗 潮 洶 湧 的 肼 期 , 話 劇 無 形 中 成 為雙方 決 戦 的 戰 特 別 是

盾 的 共產黨對於文宣的媒體尤其重視 三〇年代話劇所透露出來的訊息 都符合社會主義革命的方針。 中的反封建家庭、《日出》 · 導演 ·演員 ,或明或暗地都有些 , ,對劇人的爭取不遺餘力。今天翻開那時的有關資料來看 已經預言了中國未來的命運 所以說共產黨在取得大陸的政權以前,先占領了話 中的批判資產階級和 三左傾 。曹禺在當日是政治色彩並不明顯 《原野》 中的強調地主和農民之間 的 劇 的 位 領域 的 當 但 矛

來, 號。所有的編劇、導演和演員從此以後都納入黨政體系,成為由國家供奉的藝術家 山 以上這兩重意義,都使話劇在中國走向現代的進程上,扮演了一種舉足輕重的腳 - 共於 曾親自干預 九四九年攫取政權以後 , 批評或指導過話劇的創作與演出。老舍因為戲劇創作而贏得 ,話劇仍然受到極度重視。中共的領導人像毛澤東 「人民藝術家」 色 周 恩

子了 代歌頌社會主義的樣版 他曾經自稱為 每 富 四九年前已經成名的劇作家,只好停筆不寫或少寫了。像本來很多產的曹禺和夏衍 四十多年中 在三〇年代負有改造社會 老舍終於忍不住 個戲或者每演一個戲,總要受到層層的審核和批評,才能與觀眾見面 國家供 「歌德派 前者寫了兩部半戲,後者只寫了一齣戲 解除了生活之憂,但同時也失去了創作的自由。在由黨政領導的劇院或 。以後的話劇就只能走憶苦思甜、發揚階級鬥爭的真理和歌頌社會主義的路 」,在心理上做好了歌功頌德的準備。老舍的 寫了一 、教育群眾功能的話劇,到了五、六○年代只落得圖解政策的宣導 個諷刺劇 《西望長安》,竟成 0 只有老舍在四九年後的產量最豐 了他後來致命的 《龍鬚溝 。在這樣嚴苛的情勢 『毒藥 可以看作是五〇年 在「解放 但是 中

出現一

些清

新的

了聲音

功能 , 難 怪觀眾對話劇漸漸失去了 興味 0 到了一 九八五年 , 曹禺才能語 重 心 長 地

不好看 反感。 的宣傳介紹, 是某種 - 喪失了戲劇的品格。 改不可 幾十年來, 「文革」 政策的 '!話劇絕非是宣傳政治的 硬要組織觀眾來看。觀眾不願看, 圖解政策、台上「訓」 又硬要寫成 「傳聲筒」。生活中有些英雄模範的事蹟,報刊、 中的 些做法更是令人啼笑皆非了。聽說,有一齣寫反對走後門的 (《話劇文學研究1》,北京中國戲劇出版社,一九八七年,頁二一三) 話劇,還發票組織大家一定要看。 I 台下的現象,在我們的 具 0 雖然我們生活在社會主義國家裏 便反鎖劇場大門不讓走。這種搞法, 這種做法會促使觀眾 話劇舞台上 電視和廣播中 時 有出現 但 都已做 在最 對 劇 卻不 這 戲 話 低限度 過 種 產生 大 風 戲 量 並 純

何止 這 種 情形在大陸上延 喪失了戲劇的品格,這樣的做法最後只能斷送掉戲劇的生機 續到八○年以後,直到最近的十年 在開放的

1

聲浪中

大陸的

舞台上才

似乎 存 海峽 三四四 Ŧ 此 庄 岸 的 ,對三○年代我國話劇的繼承反不如模擬西方現代劇場多 中 或 話劇 斷了 聯繫 0 在勇於創新的今日 , 是否也該回 顧 致使台灣的 下話劇過去在中 當 代 國的 劇

土地上所遺留下的痕跡?

原載 《表演藝術》 第六期 (一九九三年 四 月)

——二十世紀的台灣現代戲劇含苞待放

前奏

化要想保持封閉式地獨立發展幾乎是不可能的事,中國文化自然也不能例外 進,資訊及交通的日益暢達,地球的空間無形中相對地縮減,世界文化的同質性日增,一地的文 可分割的一環。中國文化的現代化又是全世界整體文化發展不可避免的現象。由於科技的日益精 現代戲劇的發展,不管在台灣,還是在大陸,其實都是廣義的中國文化在現代化的過程 中不

歷史大潮流下傳入了中國大陸及台灣。我在 此中國的文化就不可避免地接納並吸取了諸多西方文化的成分,西方的現代戲劇也正是在這樣的 馬森 evolutionism) 中國文化的變遷,在鴉片戰爭以後的這個階段,史家多以「現代化」一詞概括之。其實 的內涵幾乎等同於「西化」,因為中國現代化的腳步是踏著西方現代化的足跡前 一九九一:一一二六)。 和「傳播論」(diffusionism) 來詮釋這一現象,此一理論架構在本文中仍然適用 《中國現代戲劇的兩度西潮》 一書中曾以「進化論 進的 大 現

過台灣》、《孝子復仇》

等劇目

並沒有劇本,像大陸上的

「文明戲」一

樣採取幕

表制

演

H

舞

西 中 英 略 相 大 接受的一方多半是心甘情願的 及殖! 方的 ·國的文化也正 為它畢竟與 法在上 一戲劇之傳入中國已有百年, 西方文化 超 民主義的 市 海 西方戲劇有 的 加 殖民 在無形中渗透入西方的文化,例如中 租 拿大多年前已舉 如假定我國文化 界及日 ,但也可以透過貿易和文化交流而傳播 本在台 極近的血緣關係,所以它仍然不時地會受到西方現代劇 0 行中 傳入台灣也將近九十年, 灣的 西方戲劇之傳入中國大陸及台灣,一半是由 在目前處於弱勢 國式的 殖民),一 燈 節等 半則由於與西方的 , 0 固然我們接受西方文化的影響既大且 文化的傳播 餐在西方的日益普遍 早已被視為中 0 後者毋寧是 有 1貿易 時 來自 與文化 國戲劇 暴力 , 種互 豆 於殖 交流 腐 的 惠 如帝 場 部分 民 互 豆芽之出 的 主 利的 或 如今算 影 義 主 但是正 義 現 來 例 的 為 在 但 是 如 侵

文化:

的

傳播

是自有

人類以

來的

種

必然現

象

不必然完全遵循強勢文化

向弱

多勢傳

播

的

規

律

日據時期的台灣現代戲劇(一九一〇—四四)

談到二十

世紀台灣現代戲劇時

不

能不關注的

問

題

據目前保留原始資料最豐富的呂訴上

《台灣

電

影戲

劇史》

記

載

,

九

年

Ė

月

河

 \mathbb{H}

 \exists

本新 日人莊 本 -導演 演 劇 \mathbb{H} 高 和 的 野氏指導下 創始者川 朝 H 座 上音 主人高松豐次郎等嘗試 排 演 一郎的劇團來台北市 T 可憐之壯 J 組織台語改良 朝 (廖添丁)、 H 座 演出現 人戲劇 《大男尋父》、 專 代社會悲劇 招募了 Ê 賊 獲得 批 簡 當 大 好 的 評 流 次年 郑 洁 成 在

牛扮反 台很簡陋,用日本歌舞伎的樂器伴奏。主要演員有林火炎、陳阿達扮演女角,黃國隆扮老生,土 己改組 為 派 如廖添 「寶來團」,巡迴演出到台南,因資力不足而解散。(呂訴上 Ţ 因為演員多為流氓之徒,故被人稱作 「流氓戲」。該團不久結束,本地 一九六一:二九三一 九

日日 瓜 聲》、《血淚碑》、《楊乃武》、《拿波崙》、《新茶花女》、《袁世凱》、《百花亭》、《孟姜女》 滿解約後,又由台中人劉金福包戲,到台中、台南、嘉義等地巡迴演出。演出的劇目計有: 海邀請 日本的台灣留學生也曾於一九一九五四運動那一年組織劇社,演出日本劇本《金色夜叉》和 骷髏跳舞》、《老小換妻》 莫名其妙》、《賣花結婚》、《兩怕妻》、《行善得子》、《醉戲妻》、《鬼同馬響》、《假死戲妻》、 |賊||》。主要演員有張暮年、張芳洲、吳三連、黃周、張深切等。(呂訴上||一九六一:二九四 .新報》漢文記者李逸濤在福州看過「民興社」的演出,大為激賞,返台後遂招募股東專赴上 早期對台灣的新劇影響最大的當數上海的文明戲劇團 無獨有偶 「民興社」來台,從一九二一年六月十日起在萬華、桃園和新竹三地巡迴演出 在日本的中國大陸留學生曾於一九○六年組織 等,正劇 《議和之母》、《西太后》、《玉堂春》、《大偵探》、《黑夜槍 「民興社」來台的演出 「春柳社」, 演出 。源起自《台灣 《茶花女》 兩個 等 ; 在 喜劇 《盜 期

位演員姚嘯梧與瞿蔓軒,吸收舊「寶來團」的演員組成「台灣民興社文明戲劇團」,演出 生了巨大的回響 民興社」的演出雖然用的是當時大陸上現代戲通用的北京話 0 當 「民興社」 演畢返回上海,當時麻豆戲院主人劉金福留下了「民興社 ,經過細心的 轉譯後在台灣產 《情海 的

較大的

個劇

社

楊渡認為

恨天》、《KK女士》、《恩怨記》、《黑夜槍聲》、《大偵探》、《空谷蘭》、《 個多月就解散了。劉金福並不死心,又設法雇用上海過氣演員來台演出 ,也就期滿結束了。(呂訴上 一九六一:二九五 新茶花》 在彰化劇場 等戲 初演 演

T

成立 Ŧi. 六一:二九五 的 荦 [解說工作深受影響,組成「台南黎明新劇團」,曾巡迴全台演出,惜為時不久(呂訴上 九九四),著眼在),一說成立於一九二五年(呂訴上 一九六一),楊渡引《警察沿革志》也說是成立於一九二 楊 楊渡 渡的 鼎 新社 論文 」,演出由大陸帶回的劇本 —九六)。一九二五年由大陸返台的學生陳崁、 九九四:五六)。那麼,一九二三年前後另有台南人吳鴻河因曾擔任「民興社 《日劇 鼎新社」 時期台灣新劇運 的 成立 一。但「鼎新社」一說成立於一九二三年(張維賢 動》敘述從一九二三到一九三六年間的 《社會階級》 及《良心的戀愛》,是早期對台灣劇 謝樹 元 林朝 輝 新劇 周天啟等在 活 動 一九 彰 楊 渡

足之土壤,周天啟氏亦成為新劇運 本土政治與社會運動的急遽發展下 鼎新 社 之與 起 絕非是一 異 數 0 動 由 , 復以 中的重 一回學生運動之影響, 民族運動如火如荼的展開 一要人物 。(楊渡 大陸通俗教育社的 九九四 ,鼎新社乃有其發展與立 : 五九 啟 發 配合著

旧 .數月後鼎新社即宣告分裂,周天啟等另組「台灣學生同志聯盟會 , 兩個劇 團分別演

的 心》、《父權之下》、《是誰之錯》、《復活的玫瑰》等。 社與學生聯盟為「彰化新劇社」,演出胡適的《終身大事》、日人菊池寬的 強於死》、《舊家庭》、《浪子末路》等劇。翌年,原鼎新社創始社員陳崁由北京歸來 年 張聞 ,留日返台的學生也組成「草屯炎烽青年會演劇團」,演出 祥刺馬》 等劇作 。同年,新竹人林冬桂成立「新光社」,聘周天啟指導,演出《良 《改良書房》、《鬼神末路》、《愛 《父歸》以及陳崁改編 ,重整 鼎

張維賢失望,於是二度赴日,學習舞蹈律動,半年後返台,糾集昔日同志再組 來與在台日人的新劇團合組「台北劇團協會」,共同推行新劇運動。(馬森 小劇場」學了一年多,於一九三〇年返台後成立「民烽演劇研究所」。因為研究生表現不佳 此外,愛好戲劇的張維賢為了學習新劇曾兩度赴日,一次在一九二八年到日本東京的「 一九九一:一九九 民烽劇團 」。後 築地

-1100)

被稱作「文化戲」,又稱「文士劇」。 演劇協會」、「星光演劇研究會」、「民運新劇團」、「民烽劇團」、「民生社」、「彰化新劇社 研究會」、「文化演藝會」、「台南共勵會演藝部」、「台灣藝術研究會」、「台灣博愛協會」、「 鐘鳴演劇研究會」 |新劇團計有:「鼎新社」、「學生演劇團」、「草屯炎烽青年會演劇團」、「新光社」、「台灣演劇 據呂訴上《台灣電影戲劇史》記載,從一九二五到一九三七年抗日戰爭爆發,台灣先後成立 等十多個團體 。因為多數的劇團與文化協會都有些關係,故那時台灣的新劇 麗

七七事變之後,中國和日本正式進入戰爭狀態,日人看上用日語演出戲劇可以做為侵略的宣

等劇 劇 星」、「富士」、「興亞」、「帝國少女」、「鐘聲」、「高砂」、「南進座」、「國風」、「廣愛」、「帝蓄」 傳及促進台灣 也偶有偷 時 」、「太陽劇團 專 期台灣新劇的流脈〉一文中說 口 渡民族感情的情形 說盛況空前 「皇民化」 」、「新興」、「大都」、「華新」、「民化」、「竹星」、「新太陽」、「星光」、「明 的 但民眾的反應至為冷淡 有效工具 ,例如鍾 喬在 大 此以 〈從 《怒吼吧!花崗》 皇民化 。「皇民化」時 劇 專 的名義先後成立了 期 到 在服從日 怒吼吧! 本軍方的前提 中 或 「台灣銀 追

或 沙 與楊逵等人組成的新劇 專 射影地指摘日帝侵華的卑劣行徑 主義的 般說來, 譬如民國三十二年十一月成立的 此 劇 思想宰制支配下 演出 此 表 階段的新劇,大多被納入皇民化運動的決戰體系 面上為指 專 仍 控英 他們曾公演過由楊逵改編自俄國劇作家的 有少數作家假借 美列強的 (鍾喬 「台中藝術奉公隊」,便是由顏春福 侵華,藉以通 一九八七) 「奉公會」 的名義 過日據當局的 0 成 然而 立 劇 檢查 富 , 本 巫永福 於 即 《怒吼 抗 使是在日本 實質上 議 色彩 吧 張 則 ! 星 的 中 繼 軍 含 劇

把 此 這 劇 種 團改組為「皇民奉公會指定演劇挺身隊」,予以軍事化了, 例 外 畢 一竟很 少 大多 數則 被納 X 皇民運 動的 決 戰 體系 當然已經不再有藝術可言 在進 入高潮 時 Н 進 步

台灣光復初期的現代戲劇(一九四五—四八)

裝 所說 日本軍國主義的主張,符合大東亞共榮圈的利益, 和 國大陸的道路。對日治時代已有所發展的現代戲劇,首要的工作便是有意識地擺脫日本殖民主義 性的 重 軍 一歸中 H 國主 中 :本劇本等完全被拋棄了,恢復我民族形式的戲劇。」 (呂訴上:一九六一:三三二) 在光復後 年 國。十月十七日 九 義的影響 堂向陳 ,不但使台灣人的命運從此改弦易轍 四五年八月十五日 ,「把日本『皇民化』及『決戰下體制』 儀簽遞降書 在日本統治台灣的後期 第一 ,台灣 , 批國軍由基隆港登陸。十月二十五日,日本駐台總督安藤利吉在台 日本裕仁天皇向世人廣播宣布無條件投降 正式重歸中國 特別是在皇民化運動期間 , 也使台灣的文化在重歸故土之餘走上 版圖 顯然違逆了一 ,定該日為台灣光復節。這一年是台灣關鍵 的鎖枷 些反日台人的 ,摧毀無遺,日語對白、 ,戲劇的內容必須要認 。根據波茨坦 心懷 IE 了有別 宣 如呂 日 [式服 於 台 百 中

語 了三次公演 的?除 公演 而且 忽然間感到無用武之地了。然而日人在台灣五十年的占領和經營,又豈能是一旦可 觀眾幾乎全是日人 了日 旦之間企圖切斷日本的影響,自然會削弱新劇在台灣的力量 演 職 人所遺 九四六年一、二月間由日人北里俊夫領導的「制作座」 先後推出了 員沒有 留的意識形態依然不絕如縷外,光復後仍然有日語 個是台人。十月間,日人「高安爆笑劇團」 《黑鯨亭》、《橫町之圖》 和 《排滿興漢の旗下に》,不但用 又演出日本滑稽劇 劇 ,特別是原來用日語 話劇的 團就 演出 連在台北中 甚至有日 的全是日 《心之建 以 寫 I堂做 人劇 切 作 的

次受到群眾的

歡迎

029

候

為了減少語言的

隔閡

曾付印了大量劇情本事廉售給觀眾,

效果良好

由於新中

或

劇

社

在台

時候 台 翌年元旦 演 純粹的 歌 的 復後首次本地 由台 詞 獨 話劇並不多, 卻 還 灣 劇 藝術 是 《偷走兵》 日 語 人的 劇社在台北市中山堂演出: 0 多半都是歌舞中夾插戲劇場面 新 同台也演出了以國語對話的獨幕劇 (黃昆彬編導 劇 演出 是在 九四 和二幕劇 Ŧi. 的獨幕歌 年 九月前 《新生之朝》(王育德編 ,例如大甲演劇音 舞喜劇 後台南市主辦的 《榮歸 街 頭 **>** 的 據當 鞋匠之戀》,台詞 樂研 慶祝台灣光復 H 留存的資料 究會演 陳汝舟 出的《良心 演 藝 用 不 大會 的 那 渦 是

東成編)、《人生鑑》 (陳炎森編 《意志集中》(吳淮水編) 等就 是 此 類

人的遣返及大陸劇團的來台是消除日本對台灣演劇影響的

最早來台的

駐軍第七十師政治部的劇宣隊跟特地由

《野玫

瑰

反間諜》、

《密支那風雲》

等劇

,

由

於初次全部以國語

演

出

在社

會

Ŀ

反

應

上海請來的一

批戲

劇工作者演出

T

前 河

山初

春

真正力量

0

九四六年

戦後日

天演出 不大。 同年 曹禺的 + 《雷 月 , 雨 * 批大陸來台人士為籌募台北市外勤記者聯誼會基金 獲得好評,因而又到台中加演三天, 也很轟動 , 是國語話 , 在台北 劇 中 在台灣第 Ш 連三

續 原名 演 來台演出 九四六 了吳祖光的 海 國英雄》) ,在中 年十二 《牛郎織女》、 山堂首演魏如晦 月,台省行政長官公署宣 是台灣光復後首次由職業劇團大規模演出 曹禺的 (本名錢 《日出》 徳富 傳委員會特聘請上海由歐陽予倩率領的 和歐陽予倩的 , 筆名錢 否邨 國語 • 桃花 冏 英) 話 扇 劇 的四 0 0 在 該劇社於翌年初又連 幕 演 歷史 桃花 劇 新中 扇 鄭 成 的 或

模 示範 九四七年的 員 北 演 式的 H 手下的台灣省實驗劇院 的 演出 成 功 「二二八事件」 不但給當 紛紛接到 山 地的劇場帶來莫大的刺激 而作罷 也 南部市 計 畫 , 邀請 政當 新中 新 局 中 的 國劇社合約期滿返回 邀請 或 劇 社代 , , 預備南下巡迴演出 同時也奠定了今後台灣數十年 為設 班 訓 上海 練 戲 劇 重要的 。台北 才。 不幸這 是 行政長官公署宣 新中 話 或 劇發 劇 切 社 都 展 天 的規 系列 為 傳

舞劇 # 三日 其活力 地觀眾歡迎 Ш 研 [堂演出 省籍誤會 又在中 富 當大陸話劇 陳學 派勢 懸殊 像 簡 演出 幸 遠 Ш 力踩上了大陸的右 九四六年六月九日至十三日 國賢的獨幕 福 本來七月還要預備繼續演出,不幸遭到市警局的禁止 堂公演 是當日十分敏感的 。幸而由本省的業餘劇人林博秋 辛金傳 自編自導的獨幕劇 的玫瑰》、《美人島綺譚》 展現其影響力的同時, 了台語 劇 **黄廷煌、王弘器等人於十月間組織了台灣藝術劇** 《壁》 獨幕 派政權的 階 話劇 和宋非 《幻影 級鬥爭 《醫德》 痛 本土的劇人雖說因政治及語 我的三幕 腳 話題 連五 等, 和黃昆彬 , 但恰巧是本地 和三 日 ,等於觸犯了政治禁忌。這次的 賣座鼎盛 賴曾等主持的人劇座於同年九月二十九日至十月 喜劇 , 一幕劇 宋非我、張文環等領導的聖烽演 編 的 《羅漢 《罪》, 《鄉愁 不久,台南人王莫愁又在台南 人演出的台語 赵 會》。 才淡化了此一 言的轉換受到 因為 據說是因 是用 社 劇 演 , 事件 i 禁演 出 為劇 台 卻很容易演 T 語 影 中 響 劇 演 緊接著 此 實際上 的 出 研 通 主 究會 卻 成 繹 題 很受當 並 立 成 的 是台 沙沙及 在中 楊 戲 歌

在光復初期 國語話劇 和台語話劇是同生共存的 ,二者本有同等發 展的空間 有 心的 人士且

第

個大

陸

的

職

業

劇

專

來台演

出

該

專

在台

滯

留

到

九

四

八

年

四

月

先

後

又

演

溫

曹

禺

的

雷

哀的 有 7 會 新 意 和 諧 劇 促 守 成 專 的 財 一者的 二八八 實驗 奴 合 1 作 事 劇 九 件 專 , 四 譬 <u>.</u>, 也 七年 如 江籌 不少本地的文化菁英 旗大 初 備 , 禹 排 受到新中 演台 • \mp 淮 語 合組 史 或 劇 劇 的 因 社 實 、吳鳳 演 驗 而 殉 出 1 難 成 , 劇 或 就 功 專 隱 的 在 退 這 鼓 就 時 勵 輪 , 形 發 , 流 生了 成了 熱中 以 國 台 影 戲 語 響台 語 劇 和 話 的 台 |灣今 青 劇 語 年 9 分 後發 後 紛 別 數 紛 演 展 7 預 出 莫 的 年 備 里 社 致 成

新青 此 命 編 劇 生 的 種 語 界 傷 誤 導 兩 ___ 一隊調 年 組 鬆 方 會 的 的 冼 個 二三八 的 輪 中 群 刀 劇 击 來台 流 歌 堅 率 以 不 幕 專 期 舞 致第二日 想在 喜 演 演 領 事 灣 劇 該 1 劇 # 台 件 曹 演 干 專 , 0 於 灣 _ 一份的 禹的 改 IE 出 於 香 + 糖 之後 當此 即被 隸 間就引起了本省和外省觀眾之間 雈 河 業 為 香》 t 月九日 公司 《大明英烈 原 戲 , 國防部 年 下令停演 只 (又名 野》。 劇 t 邀請 有 的 月 起 大甲 新聞 淡 在中 在 Ŀ 季 傳 中 卢 海 SI 演 以 局 , Ш Щ 的 當時 Ш 0 劇 堂 軍 I堂演 此足見「二二 演 百 回 音 中 演出 觀眾 劇二 海 年 樂研 擔任 演劇 出 + 宋之的 楊村 隊演出宋之的的 戲 究 或 第三隊 劇 描 月 防部 會 彬 演出 寫 _ 八事 的 的 的 \exists 台 爭 長 , 公司 的白 灣 為慶祝 其 件 吵 刑 清 藝 中 **>** 宮外史》。 旅 1崇禧 術 有 已經造 雙方都指 九月 行 光復節 《草木皆兵》, 不少 劇 劇 把 前後本省和 社 專 優 , 南 的 ~成了 實驗 責劇 秀的 這是繼 京 G , 來台 實 的 G 不 驗 1 聯 S 易 情 演 青年 跳 演 的 外 劇 員 勤 11 化 _ 總部 專 舞 新 出 省 劇 成 解 內 專 專 軍 為 中 容 0 的 以 特 第 以 俚 該 胞 或 省 侮 演 然 之間 後 辱了 出 或 勤 籍 劇 專 \bigcirc 語 台 處 陳 演 由 情 社 自己 灣 演 出 的 劉 結 大 Fi 禹 師 戲 劇 後 厚 種

歌》)。繼又演出黃宗江的四幕喜劇《大團圓》。本預定年底再演出柯靈、師陀改編自俄作家高 出 (吃耳光的人》的《大馬戲團》,因為發生徐蚌會戰,威脅到南京,故該團只好匆匆結束訪台之 》、冼群改編平內羅原著的 (Maxim Gorky) 萬世師表》 邀請了國立南京戲劇專科學校劇團來台公演吳祖光的四幕史劇 劇 的《地層下》 ,深獲各地觀眾的歡迎。一九四八年光復節 《續弦夫人》和袁俊的《萬世師表》。離台前,又到中、 的 《夜店》和師陀改編自俄作家安德耶夫(Leonid Andreyev)的 ,台灣省政府舉 《文天祥》(又名 辨 盛大的 南部巡 $\widehat{\mathbb{E}}$ 博 迴 氣 演

演也以國語話劇為主。那時候尚無禁演左派劇人作品之令,所演的劇本多出後來的所謂的 附國語劇團 二二八事件」 :劇都具有蓄勢待發的情勢,只有日語劇及其影響因日人的撤走及國人的有意抵 綜觀台灣光復到 也是很夠諷刺的 本土劇 而存活。除了三次大陸職業劇團來台做示範性的演出外 後,沿襲日治時代而來的本土劇運受到嚴重的打擊,台語話劇和台語劇 人所 一九四九年國府撤退來台這幾年的戲劇活動 寫的 一件事 劇本 ,像簡國賢的《壁》、陳大禹的《香蕉香》等,反因政治問題 ,「二二八事件」 軍中 劇專 及各級學校劇 前 制 , 人只有依 而 或 消 語 附 沉 、台 而 所

反共抗俄的現代戲劇(一九四九—五九)

九四九年一月五日,國府派陳誠來台擔任台省主席 ,具有經營台灣為國共對抗中最後堡壘

三月 抗 實 備 在 式 或 南 的 大陸 進 俄 京 施 總 用 冒 意 聯 十二月七日 令部 Н 裁亂反共時 合 與 五月二十六 耕者有其田 。一月二十 會 共 蔣中正 產 六月三 黨 陳誠自 的 日 期 在台復行總統職 戰鬥 ,三七五減 或 H 日 兼總司令, 府正式遷台 蔣中 節節失利 , 成立 蔣中正總統被迫下野 Ė 戰 租」,奠定了台灣今後經濟發展的基 彭 時 蔣經國抵台 0 生活 權 大批 孟緝擔任副 , 九五〇年一月五 運 任 軍 民陸 命陳誠為 動 促 0 十月 進 總司令, 續 , 由 會 由 行政院長 大陸 副 H 並 總統李宗仁代行職 H 構成了防共戒 公布戡 , 撤退來台 共產黨 美國總統杜魯門宣 。四月二十 **亂時** 至北 0 礎 期匪 月二 京宣 0 嚴的軍警架構 權 課 七日 四月二十三日 + 布 檢 0 舉 成立 六 年 , 布繼 初 條 成立中 H 例 起 續 中 臺 0 , 由 台 或 華 經援台 灣 , 青年 於國 |灣從 共 月 省 人民 軍 成立 -攻陷 公布 共 民 反 共 黨 和 警

社 的 F 歲 查及監 劇 海 團等 師 光 戲 院 話 劇 反 督尤其 劇隊 共抗 的 也 也 師院 不 俄 《嚴苛 例外 跟政府或 空軍 劇 既然定為當時 社 0 0 此時 等 的 由 於 黨部 藍 0 其 天話 戲 的 有著某些 他 劇團 劇的 11) 劇 數幾 隊 多 官 的 為軍 傳效力大 • 國 關係 聯 個 策 民 勤 中 間 的 0 • 舉 (吳若 政府 明 劇 凡 駝 且鑑於過去戲 專 話 和學校中 切的文學、 、賈亦棣 劇隊 像實驗 • 的 教育部的 11 劇界 劇 劇 藝術無不納入此國 一九八五 專 專 人士多半左 , 戡 中 例 建 華 如 陸 實 劇 軍 專 驗 劇 的 傾 • 成 專 陸 策的 光話 政府 功 台大的台大 劇 劇隊 指 專 對 導 戲 方 自 劇 針之 亩 海 的 劇 萬 軍 檢

頭 換 面 在 加 反 人共的 以 演 或 出 策之下 0 例 如 ?把原 , 時之間 來陳白 還 塵 寫不出 諷 刺 或 府的 反共的 劇本 群魔 亂舞》 所以不得已常常拿抗 改編 成諷刺共產黨的 戰 時 期 的 百 劇 I 醜 圖 來改

加以深究,大概實在是因為太缺乏可以上演的劇本的緣故

的手法 把沈 吳祖光的 有的早就是人盡皆知的共產黨員 浮諷刺戰時重慶社會的 使陳白塵的 《正氣歌》等都曾在刪掉了作者的名字或改一改劇名的情形下順利演出。 《結婚進行曲》、《歲寒圖》、李健吾的《以身作則》、阿英的 《重慶 ,有的是後來附共的人士,按理都在被禁之列,事實上卻沒有人 二十四小時》 改編成 《台北一晝夜》。有的時候使用偷天換日 這些 《海國英雄》 劇作家

二)、丁衣的 共劇本。例如李曼瑰的《皇天后土》(一九五○)、雷亨利的《青年進行曲》(一九五一)、呂訴上 《女匪幹》(一九五一)、吳若的《人獸之間》(一九五二)、鍾雷的 九五〇年三月,政府成立了中華文藝獎金委員會,在獎金的鼓勵下才漸漸出現了創作的 《怒吼吧!祖國》(一九五三)等,才一一搬上了舞台 《尾巴的悲哀》(一九五

意志 形中局限了 形下自是難以深入民間。至於在獎金鼓勵下的劇作,為了符合反共的宗旨,不免有矯情及任意編 織的情形 氣民心的力量 行論 個時期的演出多半配合國家的慶典節日,幾乎皆以國語演出 那時 創作者的藝術匠心和意圖 都不太能切合歷史和社會的實況 候的反共劇作確也真正顯示出台灣全體軍民反共衛土的集體意志,發揮了鼓舞士 在戲劇藝術上不易有所突破。但是如果就反映社會的 。又因為政治的要求,漢賊不兩立 ,在國語尚未完全普及的 ,忠奸須分明 集體 無 情

台灣新戲劇的萌發與開展(一九六○─七九)

五年 的 交關 的 年. 加 義 的 拘 劇場 去 現 苗 輕 存 **h**. 泥 0 在 象 係 河 溫 發 於 有 所 九 度政 度 主 九 並 (傳 0 感於話 , 劇作 特 洒 義 這三份 批台灣 六 因此六〇年代的台灣文化氣氛已明顯 年 示 潮 戲 是 新 1別是與日本的經濟往還 或 治化的 -家的 獨立 府 戲 劇 的 劇 年台大外文系的 劇 渾 來臨 於雜誌對西方的現代主義和存在主義的 撤 留法同 劇 現象 視 荒 退 狹 擬 動 」,是相 野 來台 隘 的 謬 寫 , 並不 實 政 0 劇 學創 , 視 治化 這 開 而 場 野 對於五四 -像第 種 辦了 始 是 的 , ` 史詩 與台灣的政經文化發展同一 擴及到 現 學 狀 , 象 就不 形式化 生 貌 度西 , 劇 歐洲 0 刻 以來的 我稱之謂 在政經交往頻繁的情形下 場 能不仰仗美國 人類心理 馬 辦 以及無法扎 潮 ` 雜 森 殘 時 誌 現代文學 傳統話劇而 酷 那 ***** 麼被 劇 九九二:六七一 地轉 中 百 場 人際關係 或 年 的 根於民間 動 , V 向歐美的自由、 現代戲劇 , 生活劇 援 介紹都 揭開 另一 助 而多半 。它之所謂新 步 , 批 Ī 趨 愛 更不 場 不遺餘力 一台灣 等從此 熱中 熱心 的二 是由台灣 • 九二 0 能不 恨 文化的擴散就是 相對於大陸的 一度西 文學 戲 戲 $\stackrel{\smile}{,}$ 民主 盡 生 就 劇 劇 0 現 另 潮 , 龃 的 漸 歐 力 的李曼瑰決心 電 與文學 代 漸 美 開 死等大問 知 方面 主義 方 戦 影 識 地 拓 馬森 後的 分子 的 與 閉 面 傳 台 的 東 是 入台 ` 關自守 是在形式上 藝 Ì 戲 灣青年 種 西 題 在 帷 方各 內容 赴 術 首 E 動 灣 劇 幕 九九一)。 然 爭 的 歐 新 0 擴 現 台 而 或 新 美 取 潮 創 考 |灣從 不 九 代 的 戲 擺 大了 而 流 辦 Œ 主 來 諸 外 再

擴 社 戲 大戲 劇 與 劇 她 辨 活 於 話 動 劇 的 九六〇 欣 範 當 韋 見會 0 年返國後 後來又成立了 九六二年, 大力提倡 教育部 1 劇 社 場 / 教 渾 劇 動 湯湯運 成立 推 行 動 委員 話 劇 會 並 欣賞演出 率 先成立了 鼓 勵 民間 T 委員 會 學 校 戲 聘 組 劇 李 織 賣 藝 11 瑰 術 劇 擔任 研 場 究

律 以 主任 年 /學校 劇 賓華僑蘇子和劇人賈亦棣相繼接續了李氏的未竟工作 的 展 一委員 戲 劇 (一九六八年開始 專 機 繼續以 構 為 基礎 中 或 政府的財力推 , 舉 戲 辦 劇 藝術中心」,從事 ,演出國內作家的劇作)。李曼瑰於一 世界劇展」(一九六七年 展 小 劇場 渾 戲劇 動 0 組訓 在 這 開 , 聯絡 始 個 基礎上,李氏又於一九六七年 演出 出 九七五年去世 原文或翻譯的 版等活動。並 後 外 配合話 或 熱中 名 劇 戲 欣 創立了民 劇 與 賞 的 書 菲

序在 美序 劇 棣 善 其 天榮和 了不少富有人情 作 (中有:李曼 五九)。 申江 多收在 王方曙 (民國五〇 張 這 九八四) 永祥 、上官子、 個 魂 九七三年中 王 時 叢 期 一慰 :味的佳作及頗具氣魄的歷史劇。叢靜文在一九七三年評 、鄧綏寧 和焦桐的 的 六〇年之台灣舞台劇初探 誠 靜 貢敏、姜龍昭等也都有豐碩的成績 文 劇 作主 徐訏 或 , 劇 鍾 蕸 九七三)。其實在這十二個人之外,像丁衣 〈四十年來戲劇書目 (一九四六—八六)) (焦桐 藝中心出 雷 逐漸超越了反共抗俄的公式 唐紹華 , 姚 、張英、崔小萍、 版的 葦、吳若 + 一文中列出的四十一位劇作家 輯 《中華 何顏 戲 ,並不在以上的十二人之下。這 、陳文泉、趙琦 呂訴上、高前 劇 集 劇作者的編劇 中 , 詳 細的出版紀錄 、王紹清 彬、趙之誠 論了十二 彭行才、朱白水 技巧也 百零二個 一九九〇:二一七 個 H 王平 重要 漸 劉 可參閱 純 碩夫、 個 陵 劇 劇 熟 本 時 作 賈 黃 王 期 產 徐 黃 美 的 亦 生 生

劇 窠臼 É 的 前 是姚 劇作雖時有感人的佳作 葦的作品。他一九六三年寫的 ,但形式上大體仍沿襲早 《來自鳳 凰鎮的人》 -期話劇 仍然不脫老話劇 的傳統 最先脫出 的形式 」傳統 擬 但 深寫實 是

潛

在意識

是演出最多的

齝

到了 九七三) 的形 中 蒜 擬 特 《孫飛 式 寫 (Bertolt Fridrich 和 實的表現手法 ,作者更襲取希臘悲劇的場面,安排了歌隊。等到他遊美歸來後寫的《一 《虎搶親》(一九六五)和 《我們 ___ 同走走看》(一九七九),又添加了荒謬劇的意味。以姚一葦的年紀,這 Brecht) 他的 《紅鼻子》(一九六九) 史詩劇場的啟發 《碾玉觀音》(一九六七),運用了誦唱的 ,加入了我國古典戲劇的技巧, 和 《申生》(一九七一) 兩 敘述, 有意 劇 口箱子》 顯然受了布 具 擺脫傳統 有了儀 樣的 式

求新求變,委實難能

可

書

處 等 和 的 亂 品 追 劇 開 《獅子》一 等技法 拓 裏 我在一九六七年寫的 主題 面 無一 《花與劍》(一九七六) 有荒謬劇的 不表現了反寫實劇的風格 意蘊的 ,有意識 劇採用了魔幻寫實,並加入了一段電影,無非也具有企圖擴大已有舞台劇表現形式 用 影子和存在主 地跳脫 心 ° 《蒼蠅和蚊子》 九七〇年,又一 出傳統話劇的形貌 則企圖 義的一 。《在大蟒的肚裏》(一九七六)表現 打破演出時角色必須具有性別的常規 和 此 三觀念 連發表了 (馬森 碗涼粥》,是受了西方當代劇場的影響以 ,再加上我自己實驗的「腳色儉約」、「 《弱者》、《蛙戲》、《野鵓鴿》、 九八七:一一三三)。一九六九年發表 , 人在時空以外的孤 進一 步挖! 掘 朝聖者 後的 腳 人物的 色 紹 作

£ 七〇年代以後 《武陵人》(一九七二)、《自烹》(一九七三)、《和氏璧》(一九七四 《嚴子與妻》(一九七六)和《位子》(一九七七)。這些戲都富於宗教意味, ,善於寫散文的張曉風發表了一 系列劇作:《畫愛》(一)、《第三害》(] 九七一) 以基督教藝術 九 第

間又寫了《蛇與鬼》、《自殺者的獨白》、《南柯後人》幾個短劇,都帶有荒謬劇的意味 專 William Butler Yeats) |契的名義演出 位採用新技法的劇作者是黃美序。他在七〇年初期翻譯了一系列愛爾蘭劇作 ,相當受到注意。 的作品。一九七三年,他採取民間故事寫了 她的戲也採取了史詩劇場的風格 《傻女婿》, 一九七七 家葉 七八年 慈

,與傳統話劇不太一致

演出的方式 的 從劇作上看,六〇年代末期到七〇年代初期是台灣新戲劇發韌的關鍵時 話劇仍然不絕如縷,但年輕的一代戲劇愛好者和參與者顯然愈來愈背棄了傳統話 期。從此以 後 劇書寫及 雖然

王禎 度的 小劇場 然在第一度西潮的二、三〇年代,已經被我國的劇人以「愛美的戲劇」的名義大事奉行過 來有很長的一段時 把西方當代劇場的技法帶回國內 組 Broadway)、外外百老匯 的學生在五月五 和的 實 七〇年代以後,在西方學戲劇的學者陸續 驗 運 (théâtre de poche),都一直保持著實驗劇的精神。由西方取經歸來的戲劇學者 動,其實也正是在提倡實驗劇場。黃美序、司徒芝萍、 《春姨》、馬森的 其中比較引起注意且有紀錄可查的是一九七九年汪其楣領導文化大學藝術研究所戲 間 六日及十八—十九日分兩個梯次演出的八個實驗劇,計:黃 似乎被遺忘了。其實西方的小劇場 (off-off-Broadway) 《獅子》、朱西甯的 ,使戲劇的演出不再墨守成規。特別是「實驗劇場」 劇場、英國的邊緣劇場 回國,開始從事教學,並參加小 《橋》、叢甦的 , 《車站》、康芸薇的 不管是紐約的 汪其楣都在教學中 (fringe theatre),還是法國的 劇 外百老 場運 春明的 《凡人》、馬森 進 的 動 行過不同 既然提 淮 觀 念 自然會 魚 但後 off-雖 程

八〇年代的台灣戲

豦

,

般稱

為

小劇

湯湯運

動

的

時

代

從一九八〇年七月十五日到三十

 \exists

場的 本外 的 面 世 誕 說 明了 碗涼 其 生」(姚 他 這次劇 都 是 和 由 葦 學生 展 陳若曦的 根據 意求新求變的努力和 九七九)。可能由於這次實驗劇的鼓 小說原作改編的 《女友艾芬》。其中除 企 0 這 昌 了 這次劇 方面說明當 春 姨》、 展 舞 後 時 《獅子》 第二年 來被姚 前衛性 就 和 的 葦 劇 展開了 稱作 作還 碗涼粥 是 不多見 個全 島 個 是 實 另 原 驗 創 __ 劇 方 連 劇

華 不 六 伯 在戲 七〇年 劇 創作 十代可 上有所突破 以 說 是台灣 現代戲 在演出上也盡力打破過去的成規 劇 主 動吸收西方當代劇場 的 經 為八〇年代多彩多姿的 驗 加 以 配 釀 消 化 劇 昇

當代台灣的新戲劇(一九八○至今)

場

運

動

做了鋪

路

的

I

作

Fi

年

的

實驗

劇

展

化上的 出本土 面 **[然會影響** 開 此 放 | 黨外雜誌 發生在 意識 報 就是言論自 的日 |到文學與 明白 黨 九七六到 漸高漲 由 [地申述了台灣獨立自主 , 戲 的 形 劇表 大幅 式上 進入八〇年代 九七九年 是走向 情 度開 的自 放 由 民主 間的 , 和形 對執 前 民間 式的多元化,對當代的台灣戲 政黨及執政者的批評和指責已 實質上 鄉土文學」之爭以及七〇年 信念 進行政治抗爭的聲浪 把 0 政 當時當政的 權 漸 漸 移交到本 蔣經國 和 動作 地 末 , 劇 經 人的 採 的 的 取 Ħ 不再是 發 手 Ż 熾 美 展 中 開 麗 0 是十分有 禁區 明 島 1/ 的 九 事 態度 刻 件 八三年 這 反 利 映 種 都 的 情 起 在 顯 方 勢 示

分別 時也會失去蹤 1 有 到 體之多 舉 年十月三十一 勃發展 練 Experimental Theatre Club)實習歸來的 舉 好多 方法 劇 了九〇年代 行 觀 行了第 加 專 個劇 成立 次 實 和 當時 才使 由 傳 驗 0 其 專 於實驗劇 播 劇 屆 他 跡 H 八〇年代末、 共 媒 ,又出現了一 未參加台北 蘭陵在眾多的 專 專 舉 實驗 如今台灣全省的小 成立的 體的熱烈掌聲 生生 體 行了 於 的 劇 一九八〇年成立 滅 「台北 風行以及蘭 Ĭ. 展 滅 屆 劇 九〇年代初 聯的 批所謂第二代的 小劇場中閃出耀 共 難以 劇場 不但 ;演出 推出了五個 劇 聯誼 統計 劇 團還 陵成 使不少編 場場 心理學者吳靜吉的協助 蘭陵 《荷珠新配 會 有十 功的 了 , 隨時 高雄、台南、台中、台東、 劇坊 劇 就 Ħ. 的紀錄 刺 小劇場。至於在台北以外 能的 I 連 都 個組 激 導 0 富有聲譽的 會有新團體 , 火花 得 其中金士傑編 小 演的· 的 織 台北一 力於曾在紐約的 劇場像雨後春筍般地冒生出 蘭陵劇坊也因此聲名大噪 (吳靜吉 台北 人才脫穎 誕生 蘭 地參加 劇 ,採用了西方現代劇 殿陵劇 聯 導的 未 而 , 一九八二)。這 坊也沒有 老 聯 出 曾紀錄 新竹 拉 劇 誼會的 荷 瑪 也帶 專 高雄市早於 瑪 珠 口 的 基隆 實 至少 新 熬過九〇年代 以分裂 小 動 劇 驗 了 0 配 蘭 尚 場 來 此 個 場 劇 就 實驗 大放 成 屏東等分別 有六 胶 場 陵的 後 新 九八二年 據 有 11 體 劇 個 成員 光彩 劇 劇 語 九 九 專 專 場 展 專 體 個 的 每 的 員 隋 成 放 車 獲 訓

劇 的 演 此 小 出 劇 而 , Ï 例 場 也卓 如 的 環 活力表現在 有 墟 成就 劇 專 他們 另一 河左岸 批 不計票房價值 劇團 小劇 場 優劇 像表演工作坊 場 的 頻繁演 臨 界點 出 劇象錄等 E 屏 多半的 風表演 他們 班 1 劇 果陀 場 不 伯 傾向於實驗 劇 在 專 艱辛的 比 性 較善於 環境中 的 前

現 代戲 也比 虔 1較認 演 藝 東 一大眾 的 中 的 堅 П 味 , 兼 顧 到 商 **三業價** 值 , 漸 漸 從 1 劇場 變成 為中 劇場 , 結果成

為今日台

民 民 受過資助 助 劇 的 國家劇院的 業 專 劇 機 文化生活 劇 過台北 宮會 季 專 在 , S 組織 八〇 ,或文建 不 桌 以 使 台中 九九二至九四 年 的 外 實驗劇場來辦 的 計 一代的 會主 门消閒 劇 的 重 品 運 的 福 劇 11 辦 性 劇 庫 觀 0 11 直不 的 特別 劇 場 的文藝季製作 點 , 場 戲 發 渾 劇 日 - 夠發 後轉 年 展 實驗劇 是文建 間 專體 資 社 動之外 助 達 化 品 , 文建 色的中 會的 停 劇 展 為 後 的 場 iĿ , , 來 設立 仍 頑石 的 會慷慨 也曾跟報業媒體合作辦 南部和 0 , 政府 然不 成 就 功 專 又回 能 , 的 地 機 東部地區受益匪 對八〇年代台灣 時有傳統話 針 構主 高 復地方劇 台東的 魅登 雄 對個別 的 動 地來舉辦文藝 峰 新 公教 團的 劇 劇 傳 倒是比 專 的 和 (改名為 性質 過 南 劇 演 淺。不幸的 每年拿 風 劇 渾 H 較近 展 的 季或 有此 台 出 社 推 , 一台東劇 似 使台 南 兩 動 品 是這 戲 是 的 百 助 劇 萬的 北的 劇季 力 配合台北 專 華 燈 應 此 不 專 該 劇 資 小 小 , 現 金 劇 表 是 專 等都 本來只 改名 文建 某 場 示 市 , 多 Ť 政 連 曾先 府 社 為 續 會 政 常支 是 此 府 品 兩 舉 演 的 地 台 年 對 辦 杳 方 X 的 居

不遺 編 年 力 的 八八七 舞台 餘 初 七 年 力 期 0 年代以後 劇 桹 罹 在新 據 力 游 張 創 袁 象 系 辨 整 的 | 國 , 感夢》, 策 台 小 新 書 灣 象 說改編 的 藝 第二次是一 經 術 曾推出三次大規模的戲 濟條件 中 的歌舞 心 ۰, 漸 劇 九八六年奚淞編 專門引 入佳 《棋王 境 進 , 或 民間 外 這三次演出都 的 劇 企業也大有施展身手 劇 演 演 藝 出 胡 節 金銓 第一 Ħ 脱 , 導 H 口口 次是一 演的 7 時 對 傳統話 促 的 九八二年白先 蝴 進 餘地 蝶 劇的 或 紫夢》 內 0 形 的 許 第三 式 演 博 勇 允於 出 次 口 事 1/ 以說 是 說

是 潮 人莫測高深的玩藝 九八二 , 吸引了大批觀 約百 l老雁· 鍾 商 明 業 德 , 眾走進 劇 可以說對八〇年以來台灣現代劇的發展是大有裨益 湯場 影響下的 九八九 劇場 使一 , 產物 它們 般人覺得舞台劇不都 0 的 在 共 劇 同 藝上的 點 是 宣 7成就 傳 F ,三次演出 是 的 成 群年輕人湊在 功 每 雖各有不 的 次都 掀 同 起搞· 的 起 I 評 出 舞 價 來的 台 黃 劇 美序 種 的 埶

編導 六年 在校 現在 翻 Ŧi. 把台灣的現代 天使不夜城》 一個劇團以外 年三 譯 碑 的 時 耙 或 竟 的 八〇年 心恐編 已經 潛力 月推 李 有 IE 令人不 者 或 限 是前 的 1 以 顯 修出身於蘭 有的 其作品 了第 文提 明所 後的 共 像 劇壇渲 露了 台灣有太多個時演時輟或雖然堅持卻 鳴 西 九九八)、 方 是 以的 到 台 他導演的 果陀 那 即 的 幾乎全是喜鬧劇 個 染得有聲有色 灣 陵 樣 類的 劇目 表演 , 有錢 劇 劇 連 仍然沒有 湯場是 坊 演竟 集體創作 工作 才華 《東方搖滾仲夏夜》 , 那 , 另 也 月 坊 有人, 或 __ 夜 果陀 0 度參. 從一 個 屏 個完整的職 數月的 , , 多半是喜劇 成 有 風 有創力 我們說相聲 演 九八五到九九 功 時帶出 加 表演班 出的多半都是翻譯 的 過表演工作坊 盛況是 例 , 子 直 業劇 按理 和果陀 不 刺社會時 ,都能維持 九九九) 難 創 可 專 說 以後不乏成功的 專 能 劇 在戲 以開展 , , 的 的 這十餘年 但 專 梁 事的辛辣味 是 本身是 劇上不 0 0 的世界名劇 都贏得 後個 觀眾群 志民畢 屏 賴 風 定的水平 聲 -該毫 間 表演班 JII 不太完整的 業於 位成 的 相 領 , 當 演 最活躍 導 無成 1 , 切中時 的 劇 好 國 功的 。 可 出 為 近 專 的 7 李 就就 表 年 有的 藝 喜 或 借台灣目前 演 半 , 有的 轉 術學 代的 碑 劇 修 工作 也最能 職 事 向 創 是 實 0 演 自立 歌 除 院 脈 員 西 坊 劇 7 E 方名 舞 於 從 了上 戲 搏 贏 專 更生 劇 劇 也 的 得 雖 竟 故常 其 九 劇 九 述 觀 觀 出 然 的 如 有 眾 的 黑 能 八 到

題上 場日 有的 方 果 在 出 的 麗 聲充盈舞台 幅 的 4 有 西 0 , 0 , 突破 方 瑪蓮》 卻 台 靠 在女性主義思惟主導下打破傳統性禁忌的企圖 到了台上 前 不 肉場脫衣秀在台灣是早就公開存在的。一九九四、九五兩次 並 活躍 灣 向 伯 蘭弄著國 表現得十分大膽 衛 禁城域 文 不一 向都具有突破某 帶 女人》,表現共產黨員謝雪紅的 建 的 有暴力及S 改編自 顯出 趨 的 會 幾使觀眾錯以 定都 勢下 企 申 民黨旗和美國 昌 請 有 1羅蘭 片紅光 意義 , 心 於一 點 0 。當舞台上降下了「 M. 像 津 種禁域 巴特 , 九九四 貼 為自己身在北京。九五年三月臨界點又推出 臨界點劇象錄 , 但 的 中 國 舉 缺 傾 [Roland Barthes] 一行活 共的 的企圖 旗 乏前 白 年 時 , 動 四月演出 或 而且 , 衛 歌 觀眾不 心 , 使台 早 也使 什麼藝術都 生 就 東方紅 蔣 中國 0 中正 有以 灣的 能不為之動容 人覺得意在 這 戲劇界過去是沒有的 的 齣 出 分敏感的 司 劇 0 《戀人絮語 戲 唱起 當然事出非關色情 一賣台灣 性戀的 場 將成一 在戲劇 看 起 , 搞怪 來 以及隨之而來的 人 政 主 , 汪死水, 藝術上 治 因為台 題訴之於眾的紀錄 相當熱 0 和 劇 A Lover's Discourse: 「台北破爛生活節 「打倒美 前 開 灣畢 可說乏善 謝氏阿 , 衛劇 人 這應該 了 , 0 類的 其 因為真正 竟 場 中 齣女演員 國帝國 女 澴 毛主 司 有 生活也 說是一 是 或 陳 的 國 , 席 主 隱藏 在 也 以色情為 民 , 另 Fragments]) -義 具 會停 的 黨 但 近 度 上空的 萬 類 歲 掌 在 年 在 有 西 小 表 的 政 歷 政 開 潮 權 滯 劇 演 治問 史背 的 的 大條 治 風 的 場 不 瑪 呼 氣 前 演 地 劇

兒 I 童 童 專 劇 場 鞋子兒童 是近年 劇 來 專 發 展頗 `___ 元布 佳 的 偶 另 劇 股 專 戲劇 ` 杯子 力 劇團、水芹菜兒童劇 量 0 台北已有幾個比較 專 固 ` 定的 魔奇兒童 兒童 劇 劇 專 蒲 像 公英

九

歌

的 兒 劇 童 劇 過到如今在偌大的 紙 專 車 萬象兒童實驗 一兒童 劇 專 等 每 劇 個台北市還沒有一 年 專 都 快樂兒童劇團 有好 幾 次演 出 個固定的兒童劇場,令人 亞東兒童劇團 到了兒童 節 ` 更是熱鬧 熱氣 球兒童 遺 非 憾 凡 劇專 , 這 是 故 過 主去夢 事 İ 想 党兒童

來值 其 就 流 不容易 沒有停筆 油 並 得 久流失委實可 的 的 演 企堂 留 靠 麼容易 機會就備 機 出 存的 版了二十五 會 的 文學劇 他們 年輕的 熱潮 劇 問題 了; 作今 本 感 惜 即 時之間改變閱讀的習慣 末 是 來帶動 是不是也可 後不致輕易流 1 使 難 代在教育部和文建會每年獎勵佳作的鼓勵下, 我們的文學市 , 汪其 是 0 每年獲獎的作品 演出 戲劇交流道」 成 艒 名 挺 的 以帶動戲劇文學的書寫呢?我的看法是比較樂觀的 身而 然而 劇作家也不例外。 失了 場不習慣推 出 也 劇 並 , 本叢 爭 示一 ,還可 , 把 取 書 到 劇 銷劇作 定必然造成 唐 0 以靠著公家的慷慨 本也看作 九 凱 鑑於近年各劇團 九賴 劇 ,我們的讀者連看演出都不過 場 聲川主導下的 基金會 是 劇 作家 可 以 獲 和 書寫的 文建 演出 益的 不斷有新作出現 , 不愁印製成 文學 阻力 會 集體創 過的腳本已為數 的 協 讀 作 助 物 上 也 書 代的 順 在 大 IE 雖然當代的 在起 利 此 偶然也 個 ~少 九 人的 出 劇 劇 步 版 九 本 作 會有 創 真 任 看 年 潮

文學 設立 或學術 現 戲劇 表 當代戲劇研 演 雜 藝 研 誌 究所 術 像 究方 雜 《聯合文學》、《中外文學》 戲劇學者的 誌 面 提供了 戲劇學者也正 有關 陣容自會日 戲 劇文章 在努力中 漸擴大 發表 等, 的 有時也 袁 八年前國立中正文化中心 如今文化大學 地 , 會出 口 時 版 又可 戲劇 台 積 專號 貯 灣大學 有 弱 所 的 兩 和 以八 資料 廳院 或 7 其他 九〇年 學 的

文大學召開

劇

創

作

國際研討

會

,

第

作家和戲

劇

學者製造

代的 台灣 現代戲 的 劇 政治到了九〇年代中 不 再像五 六〇年代那麼受到漠視與忽視 期 , 從兩黨的對立演化 到三黨的 角逐

在民主的

進程上似乎又

易下 黨當 勢不 外流 美 台 齣 T 則是文化及學術的交流 重 管多麼富 生弊端 的人藝和青藝才得來台演出 在光復初年早已在台灣演 邁 嚥。 變, 進了 遠 的 政 些反響 在過去冷戰的時代 , 人心浮動 觀眾真 為台灣劇場 就會 所以這幾次演出只能造成 美國急欲與中共修好,台灣只有自求多福 有 都不能忽視中 步 引起 林克歡 次「當代華文戲 Ī 實 領略 但 0 在太小 實質上台 所不及 個輸 到 場金融 國大陸的 , 了 「京味兒」 台灣還可以依賴他人的戰略部署,受到美國的保護和支援 戲劇的交流也成為其中的 九九五)。大陸的 電 , 灣的 風暴。 唯獨其劇中所表達的意識形態及政治傾向 過的 塔傾倒 《天下第 面 對隔岸 存在 社 劇作 中 話 會 數日的 , 非常 劇 會造成全島斷電。九二一大地震更使台灣 共試射飛彈 , 的強敵 樓》 更不能 和 例如曹禺的 活題 脆 大 陸 戲劇對台灣則姍姍 和 弱 不尋謀 話 , , 《關漢卿 如沒有足夠的智慧 禁不起 難以發生實質的影響 , 劇 馬上也會引起台灣股市暴落 的 了。處於這 《雷 環。 氣派 和平相處之道 》。翌年人藝又為台北帶來了《鳥人》 To the 次為兩岸三地的劇 台灣的現代戲劇首先登陸大陸 點 》,表示開禁。 大陸現代劇場的 風 次草 來遲。首先是由台灣的 種國際及國內情勢下 , 動 謹 先是工 慎適 在一 _ 令腦袋太過自 直到 地 應 的 九九三年末 專業化以及技術 商貿易 元氣大傷 __ 前途 台幣 九九三年 個 兼 小 實 不論 如今 由 劇 旅 貶 小 信合 在 值 的 專 遊 0 香 Ħ. 哪 或 台 觀 搬 危 的完 北 一發生 繼之 資金 港 眾 灣 個 險 社 演 使 京 幾 政 山 重 不

體 好 的 年底在香港舉行第一 了見面 機會 制 的 還 衝 的 是 其實大陸上也開始了前衛性的小劇場運動 擊 專 機會,第二年大陸的 , 體 比起台灣小劇場的處境要艱難百倍 的 早已是很平常的 三屆 ,第三屆將於二〇〇〇年在台北舉行。這應該是 劇作家就組團訪問了台灣。(台灣的劇作家訪問大陸,不管是個 事 ° 九九六年在北京舉行了第一 ,不過在政治體制的箝制下, 屆 個 互相學習彼此觀摹的 華文戲劇節」, 再加上今日商業 九

尾聲

花結果的必經過程 展 音 革乃借鑑西 青年人第一次得以通過了劇場表達出個人的私密情懷 自然從反抗外族到政治宣傳的官方言語 民地經濟到控制的農業經濟,轉化到今日比較自由的工商業體制 的重要動 政治從日本殖民統治到國民黨的 ,這非 成 顧 為 伯 二十世 天 方的 .是中國戲劇史上的一件大事,也是中國文化的一種再生的契機 和主要的借鑑 個民族自身創發的肥土沃壤。如是觀 他山之石 |紀台灣現代戲劇 , 現代戲劇何獨例外?台灣當代劇場的二度西 0 在人類的歷史上,文化的傳播與擴散向來就是自然的 的 發 一黨專政 展 最後走向個人心志的自由表達 自然是與台灣的 ,最後走向多黨競逐 ,就知道這一 ,而不再是一 政經變革緊密結合 個世紀的醞釀學習 0 、議會民主的 現代戲劇在這 種為集體所 |潮遂 0 從話 0 成 如果說台灣的 , 為台灣現代戲 劇 司 局 制約 的 面 , 水到 誕生 步 個大潮流 正是將來開 的公眾的 經 趨 渠 到今日 濟則從殖 的 政經 成 劇 台 最 發 聲 變 也

引用書目及篇目

呂訴上《台灣電影戲劇史》,台北華銀出版部,一九六一年。

林克歡〈大陸舞台上的台灣話劇〉,《表演藝術》第二十八期〈一九九五年二月),頁五三一八。

吳若、賈亦棣 《中國話劇史》,文建會,一九八五年

吳靜吉編 《蘭陵劇坊的初步實驗》,台北:遠流出版公司,一九八二年。

姚 葦〈一個實驗劇場的誕生〉,《現代文學》復刊第八期〈一九七九年八月),頁二三九:

四四四

耐霜(張維賢)〈台灣新劇運動述略〉,《台北文物》第三卷第二期(一九五四年八月)。

《腳色》,台北:聯經出版公司,一九八七年;台北:書林出版公司,一九九六年

《中國現代戲劇的兩度西潮》,台南:文化生活新知出版社,一九九一年

馬森

〈中國現代小說與戲劇中的「擬寫實主義」〉,《東方戲劇・西方戲劇》,台南:文化生活新知出版社 , 一 九

黃美序

〈少了一根骨頭 評 《遊園驚夢》〉,《中外文學》第九卷第七期(一九八二年十二月)。

九二年。頁六七一九二。

〈民國五○─六○年之台灣舞台劇初探〉,《文訊》第十三期(一九八四年八月),頁一二二─二九。

焦桐 《台灣戰後初期的戲劇》,台北:台原出版社,一九九〇年

楊渡 《日據時期台灣新劇運動》,台北:時報文化出版公司,一九九四年

鍾明德〈赤裸無助的觀眾,或渴望被強暴的觀眾 - 寫在 《棋王》演出之後〉,《在後現代主義的雜音中》,台

北:書林出版公司,一九八九年,頁一五五—六〇。

鍾喬 〈從《怒吼吧!花岡》到《怒吼吧!中國》— 追溯日據時期台灣新劇的流脈〉,《文訊》第三十二期(一九

047

八七年十月),頁一五一二〇。

叢靜文《當代中國劇作家論》,台北:台灣商務印書館,一九七三年。

原載《文訊》第一六九期(一九九九年十一月)

八〇年代台灣小劇場運動

宏觀的社會與文化背景

體 現代化的不歸路 他領域的現狀聲息相通,密不可分。中國自鴉片戰爭開始,就步上了以西方國家做為先進 做為 文化上,從染有濃厚家族倫理與君主崇拜色彩的文化走向比較個人的及契約法制的多元文 社會中 的 經濟上。從小農經濟走向工業生產;政治上,從寡頭獨裁政體走向 種文化現象 戲劇 運動不是孤立獨行的 ,而是與整體:社會的政經發展以及其 |議會| 民主政 模式的

化 這種 種導向 ,都是西潮東漸所衍生的結果

四年 各個 拒的 不 九四 暇 的 領 威勢 仔 內戰 也無力再 域 九年國府遷台以後直到今日 細分析起來, 內均有 ,終於使國人認清了若不實施以西方發展為模式的現代化,即無能苟存於世 中 國陷 取法歐西從事現代化運 不同程度的改弦易轍 東漸 入連綿 的 的 西潮有兩次巨大的浪頭:一 戰禍之中 。第一次浪頭的高潮在五四運動前後,浪高濤響 0 然而到了中日戰爭爆發 動了 ,不但西來的影響受到外力的阻遏 所以其間西潮的 次是從鴉片戰爭到中日 東漸無形中陷入停頓狀態 接續 八年的艱苦抗 戰爭中 1戦爭 的 戦 界, 另一 具有無能 或 以及以後 人救難之 大 次則 這 種停 此 從

在 抗

各 形 到 新 滯的現象,在中國大陸上因為人為政策上的閉關自守,一直延伸到七〇年代毛澤東去世之後才重 梅 西 對 方面均產生了巨大的變貌 而 潮 西方開 勢大,力緩而入深,這第二度的西潮使台灣在短短的四十年間 的 了衝擊 放 這一 但在台灣 次的 西潮東漸,表面上看來雖不像第一次那般浪高濤響 , 情況卻 有不同 從一 九四九年國府遷台之後,台灣一 ,經濟、 政治 但卻 地 是 重 、社會、文化 暗 新 潮 又開始受 洶 湧

灣 小劇場 第 運動 次的 , 西潮為中國帶來了現代話劇,第二次西潮為台灣帶來了話劇的革新 也就是在這種二度西潮的社會與文化背景下,展開了一幅生氣勃勃的 八〇年代的台 景

一、小劇場的前奏

因為 或受到政府的津貼 劇 從 作 的 九四九到一九六〇十來年間 主 一題多半是配合反共抗俄國策的 所以 那時期話劇的活動大致局限在軍 ,台灣的現代戲劇可以稱之謂「官方戲劇」,或 戰鬥文藝」, 中、 演出的 政府機構和 劇 專 也多數附屬 校園中, 於公家機 「宣傳劇 未曾深入社 構

集中,工商業日漸繁榮,仰賴於國外的資金與技術愈多,而西方文化的影響也日大。 -過到了六○年以後,台灣的經濟開始起飛 社 會的 下層建構發生 變化 諸 如 X 向 大都市

和 .劇場》。這幾本刊物都熱心於介紹西方當代文學和戲劇的新潮流 在文學和 戲劇的領域內,一九六〇年創辦了《現代文學》,一九六五年創辦了 。存在主義的創作 歐 、荒謬劇 洲 雜 誌》

出

界產生了相當的反響 場 殘酷 場 (le théâtre de la cruauté) 等當日 在西方引領 風 騷 的 潮 流 都因 而介紹到台灣 1 在知識

助 的 觀念 ,成立了「小劇場運動推行委員會」,同時在民間和學校推行小劇場運動 熱心推展劇運的李曼瑰教授也於一九六〇年從歐美考察戲劇 ²,率先成立了「三一戲劇藝術研究社」,舉辦話劇欣賞會 。後來獲得 返國 又帶回了 青年救國 ,西方 1 劇 的協

李曼瑰出任主任委員,經常舉辦話劇公演。自一九六二年十一月至一九七四年十一月十二年 九六二年,教育部出資成立「話劇欣賞演出委員會」,集合了黨政軍 主管 戲 劇 的 機 構 間 共 由

演出

話劇二百三十六場次 。

始舉 或 絡 |內作家的作品,把校園中的話 出 辦 版的 九六七年,李氏又創立了民間 「世界劇展」 活 動 並在教育部的支援下配合「話劇欣賞演出委員會」 和 「青年劇展」。前者以演出原文的或翻譯的外國名劇為主;後者則演 劇運 動往前推進了 戲劇 機 構 中 大步 或 戲 劇 藝術 中 心 大力推展學校劇 Ξ, 從 事 有關 戲 劇 運 組 先 訓 後開

這 此 話 劇活 動 直 延伸 到七〇年代,鼓起年輕 代對戲劇的 熱情 也吸引了大批在學的

離校的青年參與話劇的活 動

美序和 在劇本創作方面 筆者 都 在 這 ,六、七○年代逐漸出現了 個時 期發表了迥異於傳統話劇形式的 反傳統戲劇 創 模式的 作 聲音 激發了小型 像 姚 劇場 蓋 實驗性 張 風 的 黃

以上的種種現象和活動,都為八〇年代的小劇場運動做了鋪路的工作

三、實驗劇與小劇場

作出不寫實和反寫實的作品,成為思想前衛的青年學生們做實驗性演出的腳本 方研究戲劇的學者和身受西方當代劇場影響的作家開始突破話劇中 小劇場的模式,新生一代的文化人努力把西方現代主義以降的種種戲劇新潮流引介到台灣 六、七○年代是當代西方劇場對台灣劇場大力衝擊的時期。考察歐美戲劇的學者帶回來西方 「擬寫實主義」 的傳統 在西 創

驗 凡是一 方面指對前衛性劇作的考驗,另一方面也實驗觀眾的反應 個潮流的誕生,無不先從實驗開始,台灣的小劇場運動也是來自實驗劇的演出 實

九七九年的一次學生劇展,被姚一葦稱作「一個實驗劇場的誕生」,,成為八〇年代一系

列實驗劇的前導

計第

梯次·

及十八、十九日指導文化學院藝術研究所戲劇組的研究生分兩梯次演出了八個實驗性很強的現代 自美學戲劇返國在文化學院 (後改為大學)教授戲劇的汪其楣 於一 九七九年五月五 六日

- 一《魚》——根據黃春明的小說改編,于玉珊編劇及導演;
- 二《春姨》——王禎和原作,吳振芳導演

的

為這次演出所寫的評論裏說

百

(三) 《獅子》 馬 森原作 于復華導 演

(四)

橋》

根

據朱西

窜

的

小

說

改

编,

楊明

鍔

編

劇 及導

演

第二梯次:

《車 站》 根據 叢甦的 1 說 改 編 , 程 玲 玲 編 劇 及 導 演

(=)《凡人》 根據 康芸薇 的 小 說改 編 黄建 之業編 劇 及導演

(三) 一碗涼 粥》 馬 森 原作 , 張 妮 娜 導 演

(四) 女友艾芬》 根據陳若曦 的 小 說 改編 , 吳家璧編 劇及導 演

這 我們 面說明了當時前衛性的 看這些 個 劇目中只有三個是戲劇 劇作還不多見,另一方面也說明了劇展意在實驗的 原作 其 他五個都是根據當代台灣 小說家的 企圖 作 0 品品 姚 改 葦

認 為它因陋就簡 此 次演 我認為這是一次真正的實驗演出,是我多年來的夢想的初步實現 出 , 倉卒草率 所有的演員均係各大專及社會人士的志願協助 ,不夠成熟,只不過是一次學生的實習 因此 但是我的看法有所不 在 般人看來 或

自此次的實驗演出中,不難發現,所有現在的舞台原則和慣例,沒有一條是不可更易的

除了演員。。

驗劇展」中共推出了五個劇目: 展」,終於在一九八〇年七月十五日到三十一日實現了他這一個多年的夢想。在這第一屆的 賞委員會」的主任委員,基於他對實驗劇的認識與熱心,便著手策畫一個全省性的 實驗是開路的工作,並不表示實驗本身有所成就。一九七九這一年姚一葦出任「中國話劇欣 「實驗劇 實

七月十六、七日《荷珠新配》——金士傑編劇/導演《包袱》——集體編劇,金士傑導演七月十五日,由「蘭陵劇坊」演出

《我們一同走走看》—— 姚一葦編劇,牛川海導演七月十六、七日

《凡人》——黄建業編劇/導演七月二十八、二十九日

七月三十、三十一日

《傻女婿》——黄美序編劇,黃瓊華導演

大放異彩,受到了觀眾和傳播媒體的熱烈鼓掌

除了《凡人》外,其他全是首次演出的新作。其中尤以「蘭陵劇坊」

金士傑編導的

《荷珠新

在第一 演員的心理障礙,加強肢體語言的訓練,苦訓兩年後,在一九八○年改名為「蘭陵劇坊」,終於 士傑於一九七七年夏天找上了參加過紐約前衛劇場「拉瑪瑪實驗劇場」(La Mama Experimental Theatre Club)的心理學家吳靜吉擔任指導老師。吳靜吉於是採用西方現代劇場的訓練方法,突破 荷珠新配》 屆 蘭陵劇坊」原來名叫「耕莘實驗劇團」,曾經演過多齣張曉風的戲 實驗劇展」 劇則使 「蘭陵劇坊」在此後十年中引領風騷,成為台灣最受注目的當代小劇場 中放出了異彩。《包袱》一劇呈現了當代西方劇場肢體訓練的成果,而 · 計 : 。此團當日的負責 人金 0

民國七十年六月三十日—七月十四日

從一九八〇年起,「實驗劇展」共舉辦了五屆

黃承晃編導

六月三十日—七月二日:蘭陵劇坊

家庭作業》

公雞與公寓》 金士會編導。

七月四日—七月六日:

(木板床與席夢思) 黄美序編劇 司徒芝萍導演

七月八日—七月十日:

《早餐》—— 黃建業編導

《嫁粧一牛車》——王禎和原作小說,張素玲編導

《救風塵》——吳亞梅編劇,吳家璧導演

七月十二日—七月十四日:文化大學戲劇系影劇組

《群盲》——梅特林克原作,侯啟平導演

《六個尋找作家的劇中人物》——皮藍德婁原作,楊金榜導演

八月十五日—八月十七日:方圓劇場

●第三屆 民國七十一年八月十五日—二十五日

《八仙做場》——陳玲玲編導

《金大班的最後一夜》——白先勇原作小說,李文惠編劇,張新發導演 八月十九日—八月二十一日:大觀劇場(藝專影劇科)

《看不見的手》—— 陳榮顯編導

八月二十三日—八月二十五日:小塢劇場

《速食酢醬麵》——蔡明亮編導

《九重葛》——劉玟、王友輝、張國祥編導

●第四屆 民國七十二年七月十八日—八月三日

七月十八—十九日:華岡劇團(文化大學戲劇系影劇組)

當西風走過》 集體創作,李光弼導演

七月二十一—二十二日:方圓劇場

周臘梅成親》——陳玲玲編導

七月二十四—二十五日:小塢劇場

《黑暗裏一扇打不開的門》

蔡明亮編導

《素描》—— 王友輝編導

七月二十七—二十八日:蘭陵劇坊 《貓的天堂》 ——卓明編導

《冷板凳》-八月二—三日:大觀劇場

金士傑編導

《救命的謊言》 《百分生涯》--陳榮顯編劇,張新發導演 毛建秋編劇,李文惠導演

●第五屆 民國七十三年七月八日—二十四日

七月八—九日:華岡劇團 (回家記》-李光弼編導

《黄金時段》

七月十一—十二日:大觀劇場 集體創作,李光弼編導

《她們的故事:敘》——李文惠編導

《她們的故事:情何以堪》——張詠蓮編導

《她們的故事:檔案七十五》——林呈炬編導

七月十四—十五日:工作劇團 (藝術學院戲劇系)

《我們都是這樣長大的》——集體創作,賴聲川導演

七月十七—十八日:小塢劇場

七月二十—二十一日:方圓劇場《房間裏的衣櫃》——蔡明亮編導

《什麼》——洪祖瓊編劇,陳玲玲、洪祖瓊導演

《交叉地帶》---蔡秀女編劇,金美美、蔡秀女導演

七月二十三—二十四日:人間世劇場(中國文化大學藝術研究所戲劇組

《乾燥花》——金蘭蕙編導回

學戲劇系影劇組的「華岡劇團」、藝術學院戲劇系的「工作劇團」、文化大學藝研所戲劇組的「人 成了年輕一代編劇人才的產生。參加「實驗劇展」 「方圓劇場」、「小塢劇場」;大專院校成立的小劇場計有:藝專影劇科的「大觀劇場」、文化大 從以上五屆 「實驗劇展」看來,在這五年中,「實驗劇展」不但帶動了小劇場的成立,也促 由民間組成的小劇場計有:「蘭陵劇坊」、

李文 턥 華 後 洪 導; 瓊 顯 驗 家 加 111 劇 , , , , 惠 蔡明 新 瓊 劇 劉 蔡明亮 黃 金 展 場 靜 美美 承 作 的 陳榮顯 亮 繼 晃 蔡秀女 敏 演 轉 創 續 員 新生 為電 劉 不 金士 辦 也 蔡秀女、 玟 斷 T 有 代的 蔡明 視 會 金 不少在八〇年代大放光芒的 , 及電 \pm 王友輝 蘭 優 編 友輝 亮 劇 金蘭 護等 口 劇 影編 場 徒芝萍 計 劉 , 護等 也 0 有金士 張 玟 導 續 其 從 國 中 有 • 事 王 陳玲玲 祥 金士 其中牛川海在文化大學影劇系執教 張 新 傑、黃 草 | 友輝 素玲 作 根性的 卓明 一傑的 0 新生代 建業 卓明 張 、李文惠、李光弼 創 吳家璧 戲 國 作 • 劇 和賴 祥 , 力最 的 黃 嘗 像 藝 導演 承 試 李 卓 聲 侯啟 為 晃 明 或 , 111 計 旺 馬汀 則 修自己 對 平 有 盛 金 毛 是 : 1: 尼在 ` 建秋 八〇 金士 在 楊金榜 會 年 張 創 代的 年代 派蓮 國立 , 辦 荷 傑 李光弼 張素玲 T 珠新 • 劇 藝 的 黃建 4 陳 林呈 運 術 劇 屏 玲 配 貢 , 學 場 風 吳亞: 業 玲 海 炬 張 院 中 獻良多 表演 和 成 堅 ` 詠 戲 一導演 為 張 黃 梅 劇 賴 蓮 班 冷 重 聲 新 建 系 業 教授 要 發 板 林 陳 玲 É 呈 的 參 玪 洪 陳 黃 炬 任 加 影 Ż 瓊 演 編 實 評 祖 榮

兀 八〇年代的 小 劇

課

程

李天

柱

成為

影

視

明

星

,

王

振全

崩

拓

民間

說

唱

術

,

八〇

的 南 己 到 時 的 間 北 由 投 於 力 湧 身 量 現 組 H 雷 1 劇 成 數 驗 7 劇 場 專 渾 個 場 員 動 小 們多 型的 的 0 他 激 們 數是二三十 劇 發 以 專 充沛 帶 這 動 的 此 , 活 歲 1 1/ 間 力 劇 劇 的 專 場 開 學 年 如 習新 輕 始 T 時 後 人 春 事 沒 , ·物的 只 有 筍 憑 政 般 府 萌 旺 盛 股 的 牛 的 對 津 出 欲望 貼 來 戲 劇 0 的 也 在 • 新 沒 短 埶 有外 懷 情 短 鄉 的 , 利 在 數 土 的 年 和 用 資 間 求 課 變 餘 助 創 台 或 業 新 全 灣 靠 從 的 餘

熱情,把台灣的當代劇場渲染成一番多采多姿的新面貌。

兒童 小劇 Ŧi. 劇象錄」、「蒲公英劇團」、「溫馨劇團」、「人子劇團」、「人間世劇團」 團尚有 劇 集劇團 場就有 團、 專 團」、「方圓劇場」、「媛劇團」、「隨意工作坊」、「一元布偶劇團」、「染色體 九八七年十月三十一日成立的「台北劇場聯誼會」 「當代傳奇劇場 「屛風表演班」、「魔奇兒童劇團」、「果陀劇場」、「蘭陵劇坊」、「冬青劇 「杯子兒童劇團」、「糖果屋劇團」、「真善美劇團」、「中華漢聲劇團」、「 、「京華曲 中華文化劇團 三藝團]、「 龍說唱藝術實驗群]、「 相聲瓦舍]、「 外一章藝術劇坊]、「 鞋子 銅鑼劇團」等十八個團體 表演工作坊」、「優劇場」、「環墟劇場」、「河左岸 。當時已存在但尚未參加 的紀錄,當時台北一地參加聯誼 等十五 個組 劇社 劇 一台北 零場一二一 專 織 團」、「臨 一、「水 九歌 會的

場走向蓬勃發 化基金會都有組織 那時已形同停頓狀態。大多數小劇場均集中在台北一地,只有 |年同一年內在台南成立了「華燈劇團」,在台中成立了「觀點劇坊」,在台東成立了「公教劇 」、「四二五環境劇場」、「幾何劇場」、「 台北 九八九年 劇聯」紀錄以外的,至少尚有 展 的 「屏風表演班」在高雄成立了分團。高雄的「南風工作藝術坊」和台南市的文 小型劇團的計畫 年 ,而且到了九○年代也都實現了。八○年代,可說是台灣小劇 小塢劇 「薪傳劇場」、「結構生活表演劇 [場]、「湯匙劇團」。 其中「小塢」與「湯匙 「薪傳劇場」 在高 場」、「 雄 但 故事工 是 一九八 作

這 些小 劇場的活力,正表現在他們不計商業價值的頻繁演出上。「蘭陵劇坊」,做為台灣小 房價值的演出

室》、《冷板凳》、《代面》(一九八三)、《摘星》(一九八四)、《謝微笑》、《今生今世》、《九歌 ○)、《影》(一九八一)、《懸絲人》、《社會版》、《那大師傳奇》(一九八二)、《演員 劇場的主力。在 《荷珠新配》之後,演出了一系列風格別具的佳作 例如 《貓的天堂》(一九八 實驗教

〔一九八五〕、《家家酒》(一九八六)、《一條蜿蜒的河流》(一九八七)、《明天我們空中 -再見》

《黎明》(一九八八)、《螢火》(一九八九) 和 《戲螞蟻》(一九九〇)。

,則當推一九八四年十一月成立的「表演工作坊」

和一九八六年十

之昔》(一九八七年九月)、《西遊記》(一九八七年十二月)、《開放配偶 我們說相聲》,利用民間技藝包裝起現代的內涵,不想竟意外的轟動 演工作坊」又推出了《暗戀桃花源》(一九八六年三月)、《圓環物語》(一九八七年三月)、《今 月)、《非要住院》(一九九〇年四月)、《如果在冬夜一個旅人》(一九九〇年九月)、《來,大家 年舞台 月六日 八年十月 起來跳 如論在票房上最有成績的]劇連 成立的 「舞》(一九九○年十月)、《台灣怪譚》(一九九一年四月) 續演出的紀錄,使兩位主演的演員李立群和李國修也因此而名聲大噪。接下去,「表 「屛風表演班」。「表演工作坊」在一九八五年三月推出的第一個 [頭是彼岸》(一九八九年五月)、《這一夜,誰來說相聲?》(一九八九年九 都是既有藝術魅力,又具票 連演二十場 非常開放》(一九八 劇目 打破了那些 那一 夜

」,翌年即演出創團作品《一八一二與某種演出》 出 身 蘭 陵 坊」,又參加過「表演工作坊」演出的李國修,於一 及 《婚前信行為》, 九八六年自組 走喜鬧劇的路線 屏 頗引起 風 表演

經濟上獨立而維持不墜 後,我們不再去那間PUB(男人版)》(一九九○年十二月)等都甚能招徠觀眾。使該團能夠在 coffee shop》(一九九〇年三月)及高雄分團演出的《港都又落雨》(一九九〇年四月)和 (一九八九年九月)、《民國七十八備忘錄》(一九八九年十二月)、《從此以後,她們不再去那家 八八年一月)、《沒有「我」的戲》(一九八八年六月)、《三人行不行Ⅱ 人們的注意。同年又推出《三人行不行》及演唱會形式的《娃娃丘丘臉》,首開餐廳劇場的先 八年十二月)、《變種玫瑰》(一九八九年四月)、《半里長城》(一九八九年五月)、《愛人同志》 以後 連 串 推出的劇作有《民國七十六備忘錄》(一九八七年十二月)、《西出陽關》(一九 城市之慌》(一九八 《從此以

七年六月)、《奔赴落日而顯現狼》(一九八七年七月)、《被繩子欺騙的欲望》(一九八七年九 月)、《十五號半島:以及之後》(一九八六年二月)、《舞台傾斜》(一九八六年八月)、《家中無 墟十月看海的獨白》(一九八七年三月)、《兀自照耀的太陽————》(一九八七年五月)、《兀自 河左岸劇團」和台大學生組成的「環墟劇場」,都是創造力旺盛的團體。在短短的幾年中,前者 在此地注視容納逝者之域》(一九八九年七月);後者演出了 的太陽 《我要吃我的皮鞋》(一九八五年六月)、《闖入者》(一九八六年四月)、《拾月 以在學及剛走出校門的大學生所組織的劇團情形就很不同。譬如淡江大學學生組織的 九八七年二月)、《流動的圖象構成》(一九八七年五月)、《對於關係的印象》(一九八 ——Ⅱ》(一九八七年七月)、《無座標島嶼 ——「迷走地圖」序》(一九八八年十月) 《永生咒》(一九八五年七 在

他

劇

專

的

演

出

例如

果陀劇

場。

成功地改編了

奥比

(Edward Albee)

的

動

物

園

的

故

鍾馗系列第二部:

鍾馗返鄉探親記

中

或

民間儺堂戲

地戲大展》(一九九〇),都可見到

月)、 樨香》(一九八九年二月)、《方塊舞》(一九八九年二月)、《搶救台灣森林》(一九八九年三 年十二月)、《零時六十一分》(一九八八年十月)、《我醒著而又睡去》(一九八九年二月)、 月)、《五二〇》(一九八九年五月)。但是他們絕無票房價值 《拾月 丁卯記事本末》(一九八七年十月)、《星期 Ħ. ,因為實驗性太強, /童話世界/躲貓貓》(一九八七 尚 無法為 般

觀眾所接受。

减 不是來自西方的文學名著,就是來自西方的 的創作力是非常驚人的 輕對話 其前 從以上這 衛性 而以肢 可 兩個業餘的 體 以說是西方 , 聲音和意象符號來代替,都是西方當代劇場實驗過的形式 如果分析這兩個劇 1 劇場的 此 三前衛 演 出 劇場衝擊的餘波盪漾 劇目在觀眾有限的情況下尚且如此頻繁看來 團創作的靈感源泉 「殘酷劇 場」、「 。譬如說拋棄文學劇本 和對戲劇 貧窮 劇 場し、 的 理念,就 環 境 劇 反 口 以看 敘 這 場 兩 等 出 個 的 來 專 影 體

八)、突破政治禁忌的《亡芭彈予魏京生》、《割 九八九)、「 救台灣森林》 八)、政治劇 Zoo Story)(一九八八) 臨界點劇象錄 (一九八九)、「 重 審魏京生》 和懷爾德 演出 優 尋根製作 劇場 的探索同性戀的 (Thornton Wilder) 演出的 溯 地下室手記浮士德》、《那年沒有夏天》(一 功送德 鍾馗系列第 《毛屍》、幾乎全裸的 的 《小鎮》(Our Town)(《淡水小 Л 十里長鞭 部: 鍾馗之死》(一九八九)、 和 《夜浪拍岸》(一 加 強環保意識的 九八 九八 溯 搶

西方當代劇場的種種影子

劇場的多樣 台 自 九 風 八八年 潮,正好為當下的台灣小劇場提供 以來的 政 治 解 嚴 與解除黨禁, 是促生文化精神解放的有利先決條件 了具體的有效的樣板和 激素 西 方

世界第 是向台 獨之爭也不過是潛在的 建立自我形象的問題 另 灣本土 方面 社 毒索 會上的 ,八〇年代的台灣 另 。表現在政治上的是統獨之爭 財富顯著地 「本土意識」的一種外在表現 個則是向大中國的縱深挖掘 增加 ,經濟發展已經顯出成效 ,人民生活日益富裕 ,表現在文化上的 。那麼本土之根其實隱含有 這兩個方向相對於東漸的 0 ,工業產值穩定地成長 在生活品質提高的同時 則是向 本 ± 兩個 西 尋 外 潮 根 方向 自然面 匯存底 而 言 如 果 都是 說 名列 臨 個 統 到

作坊」 惜 陵 西 知識 西潮所激生的小劇場運動 劇 劇 坊 在 但 是 分子卻比 八〇年代的小劇場毋庸諱言地接受了二度西潮的強勁衝擊,然而在這二度西潮之時 的 並 本 讚 的 菲 佩 那 意識高漲的 有 不加選擇 五四 一夜 (荷珠新配》、「優劇場」 加 絕少微詞 的 我們說相聲》 ,不加批評 代多了 氣氛中 表面 , 對中國傳統的戲劇則採取否定的態度 E 很多小 份明智的警惕 14 等 雖穿出了西式的服裝 同樣面對著傳統戲劇的 ,其企圖承接固有文化傳統的居心至為明顯 的 劇場 溯 雖置身西潮的洪 0 五四 鍾馗系列》 那 ,卻仍保有了強韌的本土性格。 代面臨 流 式微,卻懷有更多的 《山月記》、 , 卻不忘做出尋根的 西方強勁的文化之時 0 八〇年代的台灣 《水鏡記》 眷戀 看來 努力 及 百 對西 這也正 更濃 樣取 表演 由 像 台 方的 的 法 灣的 是 度 蘭 惋

十年來台灣小劇場的一種特色

五、結語

然成 受到 中 兀 而 , , 衝 風 百 西 反倒是 國現 擊到政經均在美、日勢力籠罩下的台灣 樣地不由自主地接受了西方當代劇場巨大的影響 潮 而 的 代話 Ħ 順 衝 心應環 肩 擊 負了大部分戲 劇的產生是中國現代化過 前 境與 有 不 潮流的 同 程 度的 劇 種自發現象。八〇年代在台灣的小 創新的職能 西西 化時 2程中必然的文化變革之一環。 現代的話劇從西方移植到中 , , 常常成為 只 一是時 間的 未 小小 來新 問題 劇場既然早已在當代西方的 潮流 一一已 劇場 的 導 或 當文學 運 向 的 龃 動 土 指 地 標 在二 , 繪畫 來不 度 這 西 個 • 旧 音樂均 模 社 潮 式 不 會 的 洪 顯 順 中 流 蔚 流 突 因

放寬 似地 界和 年代以來的 學術界均 之所以到了八〇年代小劇場運 在演 要突破種 H 國民生產力已達 的 開 內容上 種管制 拓了西 不 [方文化東流的渠道;第三, , 致 而 動 成 到足以 朝 為 **発**得答 可行且易行之事; 負荷 動在台灣才能夠 此 民間個 第四 政治的 水到渠成 人小型企 , 解嚴 反對黨的 業的 , 原因是多方 , 使 程 成立 出 度;第二, 現 劇 , 使民 面的 專 和 間 演出 六、 的 第 言 都 t 論自 〇年 不 再像 大 為 曲 大幅 知識 七 過

達 到 業餘性和 商 由 業上 於以 前 的自給自足 衛 種 性 種 條件的 業 餘 全靠 性 成熟 , 是因 團員 , 促成了八〇年代台灣 為這 利 用 業餘的 此 劇 專 時間 並非 官方 來自行籌 1 劇場: 劇 專 謀 的 , 沒有固定 蓬勃發 才能 展 維持不 的 0 這些 財源 斷 的 支持 小 演 劇 出 場 的 也 共 前 衛 時 性 特 法

相 的 此 曲 方 知者或對前衛藝術具有好奇心的青年人圈子。但是因為這樣的小劇場數目眾多, 商業化劇場道路的 經過傳媒的報導渲染之後,也自會形成一種不容漠視的社會現象 줆 高 來自對西方前衛劇 寡 不同流俗,或莫名其妙、不知所云的作品。一般來說 小劇場外音,多數的小劇場的活動範圍均十分有限,演出時的觀眾也局限。 場 的模擬 , 另 一 方面 由於革新獨創 的 企圖 ,除了一 心非常熾烈 兩 個 以至於製造 企 演出 昌 走雅 也 相當 俗 共賞 在

的 個人化的 是為了改革社會 觀和個人的 人文化的轉變。從話劇誕生到今日 就台灣 在文化評論的立場上,這些小劇場的產生、發展與影響及其所代表的意義, 戲 劇卻更利於發掘人性中未知的領域。這種轉化,將來在大陸上的文化變革中 私密的情懷,而不是只傳達一 地整體文化的發展而言 ,還是為了救亡圖 存 ,中國的青年人第一次得以通過小劇場的演 , , 都不出 這個運動代表了從官式文化到民間 種為集體所認可的公眾的聲音。往日的 [預蓋了經世濟民的微言大義的冠冕戳記 文化 出 、從群體 表達 話 劇 是不容忽視 個 今日比 不管目的 人的 文化 勢必也 到個 生 較

克」、「天打那 工作坊」和「狂徒劇場」,台南的「魅登峰劇團」等,都成立於九○年代初期。總數只有增多 浮生演出組 坊」 到了九〇年代,雖然有些小劇場已顯出力竭勢衰的趨向 如今已不見活動 」、「比特工作群」、「亞東劇團 實驗體 」、「 劇場工作室 」、「 大大小小藝人館 」、「 進行式 ,但卻又有一批生力軍起而填充空位 」、「紙風車劇坊 」,高雄的 ,像台北的 譬如在八〇年代引領風 劇專 「民心劇團」、 南風 劇 專 戲班子 騷 息 的 「台灣渥 劇 專 戲劇 蘭 陵

3參閱吳若、賈亦棣

《中國話劇史》,文建會,一九八五年,頁二二八

4「世界劇展」始於一九六七年,「青年劇展」

未見減少。

業劇 班 前者有「 」,經過多年的努力,終於贏得了口碑 專 在眾多的小劇場中 .轉化的跡象。也許不久的將來,台灣就會出現一二民營的職業劇 「國泰航空」的資助,後者有「7-ELEVEN」的合作,終於在小劇場中脫穎 也有幾個劇團苦心做商業化的經營 , 而且在台灣社會的轉型期中 0 像「表演工作坊」 T 也獲得企業界的 和「 而出 屏 有向 支援 風表演

職

註釋

2實驗性的小劇場世紀初已在西方出現。早期的我國話劇也曾有類似小劇場的演出 1《現代文學》介紹過「存在主義」以及沙特(Jean-Paul Sartre) 紹過法國戰後的戲劇運動及沙特、卡繆、讓・阿諾義 (Jean Anouilh)、尤乃斯柯 (Eugène Ionesco)、貝克特 劇場》則介紹過「殘酷劇場」、皮蘭德婁 (Luigi Pirandello)、貝克特、品特 Samuel Beckett)、讓・惹奈(Jean Genet)、高克多(Jean Cocteau)、畢勒都 和卡繆 (Albert Camus) (Harold Pinter)、奧比等人的劇作 (François Billetdoux) 等人的 的作品 《歐洲雜誌》 副劇作 介

姚 表了《畫愛》,黃美序於一九七三年發表了《傻女婿》。以上諸劇都超出了傳統話劇的表現方式。這幾位劇作家 **葦於一九六五年發表了《孫飛虎搶親》,筆者於一九六七年發表了** 《蒼蠅與蚊子》,張曉風於一九七一 年

始於一九六八年

以後續有不寫實或反寫實的作品發表。

6關於「擬寫實主義」,參閱拙作〈中國現代小說與戲劇中的「擬寫實主義」〉,收在《東方戲劇・西方戲劇》,台

南:文化生活新知出版社,一九九二年,頁六七—九二。

7 參閱姚一葦〈一個實驗劇場的誕生〉一文,《現代文學》復刊第八期(一九七九年八月),頁二三九 — 四 四

8同前註

9 關於「蘭陵劇坊」的成立與發展,參閱吳靜吉編著《蘭陵劇坊的初步實驗》一書,台北:遠流出版公司,一九

10參閱陳玲玲 〈我們曾經一同走走看 —記實驗劇展),《文訊》第三十一期(一九八七年八月),頁三二—四五

11 參閱 《台北劇場》雜誌創刊號,一九八九年四月一日試刊,頁一九。

12有關「表演工作坊」及「屛風表演班」的一些演出。可參閱拙著《當代戲劇》一書,台北:時報出版公司

九九一年

13本節材料取自拙著《中國現代戲劇的兩度西潮》,台南:文化生活新知出版社,一九九一年

14 .譬如鍾明德在〈當代台北人的劇場和宣言 台北文化就是仿冒文化〉一文中對台北文化自主性的質疑 ~。原載

自立晚報》 副刊 (民國七十六年十二月一—三日)。

15例如「表演工作坊」和「屛風表演班」。

原載《四十年來中國文學》(聯合文學出版公司,一九九五年)

未形成眾花競豔的園圃而已

(一九九一)、田本相主編的

《中國現代比較戲劇史》(一九九三)等。這些戲劇史並沒有包括

詮釋與資料的對話

談現、當代戲劇史的書寫問

一發的

個新開發的學術領域,現、當代戲劇史比較起來,尤其是一

個新

開

形成熱門學科,學術資源的投資不足等等

學術領域

所謂新開發

即意味著研究的時間

短 ,

學術成績的積累淺,從事研究的人員少,

現、當代文學史是一

猶待開發的 雖然目前現、當代戲劇史的研究具有以上的種種尚未能形成氣候的原因,實際上卻也並非 處女地 ,或是不毛的荒原 。其中的犁痕鋤跡顯然,花花草草也頗能搖曳生姿, 只是尚 是

史》(一九九〇)、張炯主編的 九〇)、黃會林著的 陳白塵 就現、當代戲劇史的書寫成績而論,在數量上大陸似乎占了優勢。最近幾年已經出版的 董健主編的 《中國現代話劇文學史略》(一九九〇)、高文升主編的 《中國現代戲劇史稿》(一九八九)、葛一虹主編的 《新中國話劇文學概觀》(一九九〇)、柏彬著的 《中國話劇通史》 《中國當代戲劇文學 《中國話 劇史稿 一九 , 有

現、

當代台灣的

戲劇在內

台灣現 當代戲劇 史出版 阋

予以 敘述 場, 吳若 時期的戲 的中國戲 九六一年已經出版了。此後二十多年未見有關的著作出版,一直到一九八五年,文建會才出 西潮下的中國現代戲劇》 個別文類成長之間的互動關係 補 材料相當豐富 而且 賈亦棣合著的 足 劇運 劇 間而論 |特別凸顯了本地作家的成就 有關台灣戰後初期的階段 (包括海峽兩岸) 動 , 正好可以由呂訴上的著作及邱坤良的《日治時期台灣戲劇之研究》(一九九二) 台灣出版的現、當代戲劇史本占有了先機。呂訴上的 ,書後並附有台灣戲劇作者小傳及各重要演出的圖片。書中雖未涉及台灣日治 《中國話劇史》。該書從新劇之傳入中 書名由書林出版公司於一九九四年十月重新出版 納入社會發展的理論架構中加以審視 ,另有焦桐所著 拙作 《中國現代戲劇的兩度西潮》(一九九一,本書以 《台灣戰後初期的戲劇》(一九九〇)加以 國起 , __ 直寫到八〇年代初期 以便同時凸顯整體 《台灣電影戲劇史》),則企圖把現 的 文化 的 、當代 版 在 小

改制前稱師範學院 「師院劇社」,以後隨著學院的改制大學正名為「師大劇社」,直到今日 校中的 我之所以走上戲劇研究者的道路 戲劇 活動 同時加入了「戲劇之友社」 到了台灣的宜蘭中學 , 與我青少年時代的興趣有關。 ,延續了這樣的 和「人間劇社 興 趣 2 0 就在這 遠在大陸上中學的時候就參 九五〇年 年這兩個劇 進入台灣師 社合併

遷

的

訪

間

已經不可

市 於大陸劇作家的 流 行症 反共抗 Ŧi.)年代正是以反共抗俄為主 俄的宣 同 劇本,像陳白塵的 胸 傳 姐 劇 妹 、《樑上君子》、 旧 學校劇 《未婚夫妻》、《歲寒圖》 團演 一題的 戰鬥 出 《晚禱 的 劇 戲 目卻 家劇昌 熾的 常常與反共抗俄 《求婚》等均為翻譯或改 時 等也在隱去作者的姓名下演 政府及軍 無關 中 0 譬 附 如 編的世 屬 我 劇 們 專 界名 所 演 出 演 H 劇 1 渦 渦 的 的 甚 劇 至 都

校內 的 場 那 地演 任意丟失 油 時 出 候台北 出 觀眾 , 0 的 觀眾就有上千人了 又因缺少劇 最少也有數百人 ?大學尚只有台大和師大, 評家的 , 4 筆 0 規模遠遠超過八〇年代小劇場的 可 ?惜那時候我還不曾意識到保存資料 特別是史筆 所以經常活 動 事後俱皆煙消火滅 的 大學劇 專 演 , 也只 出 的 有 如 重 這 果在校 要 兩 所 , 外中 學校 到了手 Ш 室那 每

次

寫 歷史需要資料和 詮

館 陸 年二月六日逝 以 中 必後 和 或 所 就謝 現 藏 港台進行過一 代戲 注注意 有 世了 關 現 劇 蒐 世於北京 課 集 當代 程 的 戲 像李健吾 次長達 劇 戲 資料 時 候 劇 的 0 , 楊絳等 沈浮 年的 在 認 書 真 \mathbb{H} 九八 研 究中 陳白 野 並 有的 閱 調 I塵等 查和 年 讀 郞 因健康問題已住進醫院 間 現 可 研 能 , 尚 搜 究 曾接受英國文化 當 在世 求 , 代 包括 到 戲 的 的 劇 劇 訪 的 像曹 問 作 發 尚 展 0 黒 在世 我 基金會 所 , 始 有的 夏衍 的 自 訪 間 前 和 閉門 過 輩 倫 九七 此文寫成 的 劇作 敦大學的支援 謝客 九 早 家和 年 期 在 劇 , 再 後 作 調 倫 /想進 家有 查各大 夏衍 到 學 中 此 於今 不久 圖 開 這 或 樣 書

究了 代戲 料 來負責 友進行 有關現代戲劇的部分也是由我執筆的 也不時發表 劇文學的部分就由 控 個規模較大的「二十世紀中國新文學研究」的計畫,其中有關現、當代戲劇的部分由 看樣子 寫 中 -國現代戲劇的 一些這方面的論文 我已經從 我來執筆 個劇作家和劇評者的身分漸漸不 兩度西潮》 0 ,因此國史館在編寫 東大書局 '。如今又跟國立師範大學和私立文化大學教授現代文學的朋 _ 出版的 書時,我個人已掌握了不少有關現 《國學常識》 《中華民國文藝誌》 -由自主地轉 和三民書局出 向現 的時候 版的 當代戲 、當代戲 《 國 其中 劇 學導 史的 現 劇 的 研 我 史

事 的 這 Ħ 需要書 存 前辨識 是 亩 顯 口 寫者從宏觀的歷史脈絡中予以合理的詮釋 能出自當事 [力以及釐析關鍵事件和無關宏旨的瑣屑的鑑別力。人事不像自然科學那麼黑白 而易見的 馬 遷的 畢竟要靠翔實的資料。但是在資料之上 《史記》,肯定不只是史料的堆積 事。 八視角觀 詮釋, 並非不顧史實,也不能扭曲史實,而是從眾多的史料中發 點的差異 是非 曲 直不可 ,書寫的人必須也要具有相當的見解和詮 而是在已有的史料上經過 能判然若揭 0 遇到此類矛盾牴觸 日 馬氏 詮 分明 的 釋 揮去偽存真 定料 的 釋的 作 有

就 此 能

黃美序提五 一點疑問

H 已經發生一些互異的說法 要說久遠的史料存在著這樣複雜的 例如前年 問題 (一九九三) 就 是近在眼前的 十二月在聯合報文化基金會 事蹟 ,當事人都仍然活躍 、聯合副 著的今 刊和

辯 中 時 也 護 的 合文學社 資料 負責 為 所 書寫當 以 都 講 我 有 評 主 錯誤 代戲 建 的 辦 黃 議黃美序把 的 美序 和 劇 文,,, 違反事 史的 四 就指 干 年 人提供更 實的 他的意見以書面寫下來, 出 來中國文學會 |我文中引用 池方。 多可 因為當時姚一 資選擇的 的 議 姚 上 葦的文章和吳靜 材料 , 我發表了〈八〇年代台灣 不僅是 葦和吳靜吉兩位先生都 於是黃美序最 為了澄清他 吉編 著的 近 所認為的錯 在 蘭 不在場 陵 中 1 劇 外文學》 劇 坊 誤和 場 的 無法替自 渾 初 疑 動 步 發 點 實 的 , 口 報

台灣小劇場拾穗

文中他提出了不少與目前所見的資料有出入的

地

方

芝萍 獻 的 梁 職 和 務 第 耕莘文教院的 是 極力保證下 經 他說 過 姚 在 , 葦 蘭 並答應在幕後全力協 李安德 和 陵 顧 劇 獻梁的: 神 坊的 父才答應 初 推薦 步實 聘 」。是不確的 驗 助任 金士 一傑接任 書 何金士傑無力解決的 中 傳 , 耕 卓 言 幸 明 , 實 實 是到當年金士傑接下耕 驗 際上 劇 專 是 事 的 由 7 專 他 長 的 有 大力推 職 權 決定 幸 薦 耕幸 及在 實 驗 專 他 劇 務 和 專 的 徒 顧 長

玲的 又是 出 去就 邀及說 現了 天 老 是 第 為 服 師 由 的 黃 緣故 美序自 吳靜吉自己的話 徒 他又說金士 蘭 (芝萍 陵 劇 邀請 坊的 和 傑之所 我 初 吳靜吉分擔他在文化大學的 協 , 8 步 實 以找上 助 驗 黄美序補充說 金商定下 吳靜吉全因 書記 步 載 的 吳靜吉的 為陳 劇 金士傑接任 專 戲 玲 I. 劇 玲 作 參 與 課 的 : 劇 程 關 訓 耕萃實 練 場活 係 , 大 演 驗 動 而吳靜吉也 而 員及其 劇 是 陳玲玲之所 團的 由 他人員 於 金士 專 成 長 之後 為他 傑 以 認識 於是 和 的 陳 學生 吳 玲 吳靜 再接 靜 玲 的 吉 堅

第 他說台灣 1 劇 場 第 個 用 集體 即 興 八發展 出 來的 戲 應 該 是 蘭 陵 劇 坊 的 包袱 而

是賴聲川的作品

也 大 產 不高 生 九七九年由汪其楣指導的那次實驗演出「雖然戲碼不少,但本質上屬於『課堂作業』, 是在一九七七年三月,他所導演的姚一 可 刘 放在台灣實驗劇場的發展上絕沒有馬森所說的那麼重要」。三 能 來自 他不同意我在 九七九年姚 《中國現代戲劇的兩度西潮》一書中所說「一九八〇年 葦稱: 作 --葦的 個實驗劇場的誕生』 《一口箱子》 也可以稱作 的一 次研究生劇展的 「實驗劇」, 『實驗劇 而且: 靈 感 他認 成熟度 展 的 為 原

展 第五 中的世界名著精彩, 他以為備受讚揚的 『青』展 《荷珠新配》「就劇本而論 (按:指「青年劇展」) , 中的某些 絕沒有比 國人創作也不會比它差」。」 7 世 展 (按:指 世界劇

若有紀實則可避免以訛傳訛

寫當代戲劇史的 以上五點,有的是對他人的校正,有的是提出個人的看法,都是很可貴的,可以做為今後書 參考

果是他的自述 熱心地把自己經驗中的事照實記錄下來,以免旁人以訛傳訛,以致將來撰寫當代戲劇史的人引用 了錯誤的 材料 因此也使我感到 可 像關於第 信性就會更高了 個問題 ,在當事人以及事件還不曾進入歷史之前,大家都應該像黃美序一樣 , 更有資格說清楚當日真正情況的應該是當事 人的金士 傑 如

關於第二個問題 ,只是補充,而非正誤。但是吳靜吉若有更詳盡的自述,就不會遺漏了他之 劇

展

的

先聲

除了

時

間

E

的

銜接性以外

也由於姚

葦

對

這次實驗

劇

的

稱

讚

和

重

視

稱

其

謂

如 何 介入 劇 場 活 動 的 所 有 有 歸 人士

過 場 中 有 其 運 是 , 他 IF. 動 否 中 運 現 口 像黃美序所 據 是 第 用 的 蘭 第 過 資料 陵 個 集體 個 問 以前 引 訓練 言 題 的 用 , 即 **冰演員的** 集體 他自己也曾嘗試 興 應 , 我仍認為賴 創 歸 即 作 類 興 過 為 (其實每次呈現都是 創 程 詮 作 釋 , 聲川 而完 並 的 非任 過 問 是第 成 題 但是光嘗試 表演劇 何 劇 我自己 個引介 專 都 作 己 __. 的 也 種未定型的 可以拿來演 集體 而未能 X 看 過 0 即 集體 興 有作品完成 包 創 即 出 袱 前 作 興 的 興 而完成 創 劇 的 作 , Ì 演 都不 在 0 出 , 作品 仍 或 不管其 不 影 我認 內 的 響 算 可 能早 數 賴 在 聲 形 這 0 所 Ė Jİ 成 個 有 在 的 以 作 在 X 1 過 品品 用 劇 程

「實驗劇場」誕生於何時何地?如何誕生?

史不 度不 其重 不 重 九 同 要 年 能 高 要性 性 汪 潰 意 其 刀 義 至於一九七七年黃美序導演的 楣 個 漏 就沒有戲 端 的 也 問 指導的文大藝研 實 不 看它的 題 例 言 仍 是 0 0 劇史的意義 表現 我所 這是 個 以 和 我 需 影響 認 的 要 所研究生的實驗 為 T 詮 解 釋 有些 九七 的 並不是因 0 至 問 一早期南開 九 於 題 <u>_</u> 年汪 _ 0 九七 為 我 口箱子》, 演 其 相 出 相指 大學並不 九年 課堂作 信 為 姚 \neg 漬 的 姚 業 章先生! 的 實驗劇 個實 成 這 葦只說是「一 熟的 就 次 驗 實 是 場是否在 劇 學生演 驗 定 場 劇 成 個 的 執筆 孰 展 誕 出 度不高 為 實驗劇 生 次實驗性的 一嚴謹 , 今日都 力 八〇 場 說 的 明了 的 也 X 成 年 發 不 演出 為 大 展 這次演 他 系列 現代 為 F 稱 真 戲 成 正 用 九 驗 孰 有 的 詞

[箱子》也是一項可資參考的資料

析 文以外 個 ", 可 實驗 '見它的影響已不限於是 劇 ,我另外在報上也看到過對於一九七九年文大實驗劇的詳盡報導 場 的誕生」,而一九八〇年起一系列實驗劇展恰恰又是由姚一葦策畫 「課堂作業」了。 我說這些並非否認黃美序於一 , 有對其 九七七 前 争 其實 每 年 -導演 齣 除了 戲 的 姚 分

在金士 沂 計 齣 近說的 選 實 編 倘若言之成理,人們 (驗劇與世界名著作比 第五 ?那麼不值得讚美 一傑多種劇作中獨獨選了 《中華現代文學大系·戲劇卷》 個問 題 黃美序認為對《荷珠新配》,人們 ,有些比擬不倫 (包括我在內)沒有理由不接受的。不過,證之於黃美序在為九歌出 《荷珠新配》, 時 如拿來跟國內同 在同 可見 時 期的 就劇本而論 (其中也包括我) 國人創作劇中特別選了]時期的創作劇 」,黃美序也並非認為該劇像他 有溢美之嫌 相比 《荷珠新 川 應該 0 我認 舉 配 出 為 實例 拿 , 又 最 版

的 空間 諎 美序的 仍然是彌足珍貴的 材料 有 限 拾穗」, 詮釋也不容易,所以黃美序的 說明了台灣當代戲劇史的材料尚不夠豐富到使我們 「拾穗」,不管多麼 無法避免濃 有加 以 釐 厚的 析 抉擇 7 迴 個 旋

如 后 此 .我這篇文章中企圖以我的詮釋與黃美序所提供的資料建立一種對話 旋的 新 盼望的 餘地 是 資料的 多一 此 鋪陳並非 戲 劇 工作者的 歴史 歷史需要書 拾穗」, 就可以使有心從事 冒寫的 人可 以展開詮 現 一樣 一釋與資料之間的對話 當代戲劇史研 究 的 就

1該書前三章是論述,後三章全為資料的展陳, 在 般的著作中應歸入附錄。前三章有三分之一的篇幅寫楊逵

2在民國三十九年我進入台灣師範學院時,「人間劇社」由李行、顔秉嶼主持,「戲劇之友社」 據說是由 早 期 學

3《未婚夫妻》演出時未標示劇作者姓名。《歲寒圖》演出時,負責畫海報的白景瑞誤把劇作者寫成了夏衍 長馬驥伸創辦,當時由馮友竹(馮雯)主持。但是就在這一年二者合併為「師院劇社

但

是夏衍在當時也被叫作「附匪作家」,所以劇作者的大名被李行塗去。

4例如師大與台大合作演出的《煉獄》,就是在中山堂演出的。

5 黃文發表在《中外文學》第二十三卷第七期(總第二七一期;一九九四年十二月),頁六一─七○。

《蘭陵劇坊的初步實驗》,台北:遠流出版公司,一九八二年十月,頁二〇。

7同註5,頁六一

6參閱吳靜吉編著

8同註6,頁五

9同註7

10 參閱馬森 《中國現代戲劇的兩度西潮》,台南:文化生活新知出版社 ,一九九一年七月,頁二七二。

11同註5,頁六四

12同註5,頁六六。

077

原載《表演藝術》第三十期(一九九五年四月)

個新型劇場的誕生

現。 大 都 力 演體系的三位老師葛歌里(W. A. Gregory)、賴聲川和我,竟不約而同地都採用第二種 員外在的身體技能 :在理論上認為第二種方式優於第一種方式。這可能也是造成了我們三個人可以彼此協和的 前者是「由外而內」,後者是「由內而外」。 全不顧及內心世界。二是由感覺領域出發,進而探測心理的反應 中 外訓 練演員的方式雖有各種各樣的門派和方法 ,然後再向內心世界發展。或者有時專訓練演員身體的技能和外觀上 我們藝術學院戲劇系教授二年級表演 ,概括言之,卻不外兩大類:一 ,然後才關注 到 是先訓 方式 排 外 模擬 在的 , 而 演 和 的 原 Ħ 演 表

聲川 時 上 在原則上我非常贊成 卻 是個 聲 是 聲川 III 精細 就對我說 和我各負責一組學生的表演和排演的課程 致的 而謹慎的人 在訓 他可能利用在訓練中重現「自我經驗」的方式發展成一 練的 , 唯一擔心的是學生是否有能力承受面對自我問題時的 過 他 程中 定不會讓學生冒不必要的危險 我們都強調了 ,雖然我們教授的細節各有不同,但在大方向 感覺經驗」 ,而也必定有能力引導學生突破種 和 情緒經 驗 心 個可以 理壓 的 演出 再 力 現 但 的 1我覺 在開 劇 得

079

的 種 110 理 的 障 礙 0 百 時 在 愈開放自 我 , 自己受益愈大」 的這 __. 個問 題 Ŀ , 我跟 聲 III 的 看法是 致

覺 事 與 最 重 反應 旧 沂 現自己 基 情 兩 本上 緒 個多月的 的 想 連 卻是從真實的 故 像 貫 事 成 時 和 , 間 當 個有意義的 中 然也 聲音 感覺經驗出 在 就 1練習 我 是 這 感覺 的 情 組學生進行 血 日 節 情 時 緒經驗 , 0 這 聲 這 個情 的 那 此 感 節在細節上不一 再 個別 覺經 組的 現 0 的 然而 驗的 情節 學生 除 再 正 口 集中 現 此 以說都是學生們各自 定跟 之外 精 過去自己的 , 力在 情 更要把單 緒 重 經驗 現 的 自 經 純 再 I親身 己的 驗 的 現 模 故 感

驗

過

的

真

實

故

事

連

串

起

來

的

總

和

,

就

是

最後

我們所

看

到的

我們都

是

這

樣

長

大大的

相

信在

元月十一

日和十二日到耕莘文教院

觀賞這次演

出的

觀眾們

都受到了

意外

的

感

動

代 生 淚 說 沒 掛 盈 劇 帥 的 想 壇中 到這 淮 戲 眶 式 的 劇 的 使 或 群大學二 , 是 寫 我 語 實 寫實 們 , 覺得 居 種 , 年 嶄 而 然能夠 的 級的 是使 新 戲劇 戲 的 劇 吸引 生 年 離我們這 0 生活的 活自 輕 但 住全體 人竟演出這麼平實 行 這 劇 呈 樣 麼近 場 現 的 觀眾 的 的 寫實 寫 的全副 就 出 實 在我們撫觸即 現 0 ۰, 而 在 心神 卻又並不是「 勤 我 人的 或 素重 有 情節 時 得的 象徴: 候引來突發的 0 身邊!這是 意 的 他們不 識形 傳統 態 -誇張 劇 泛聲 壇 式 和 ` 生活 的 不 強 , 寫 有 做 調 的 實 時 作 意 戲 識 候又使 , 劇 或 甚 形 態 至於不 主 人熱 的 題 現

如 深果過 當 度 然這 地向 樣的 生活細節推 表現 方式 進 並不 , 是 而 認卻 戲 劇 的 I 做 唯 風 格化的 的 表 現 提高 方式 就很 也 並 不 口 能遠 是未 離 真 有先 Ī 現 天缺 在所 帶給 陷 的 我們 種 的 方 親 式 和

掘

去發展

的「 感與真實感,而流入瑣碎與膚淺之中。然而如果預見到這種可能的潛存的危機而有所驚醒,這樣 生活的劇場」 就可以維持其「親和」與「真實」,且更可以進一步向生活中更深的層面去發

看了這次的演出,我為聲川的成就而慶幸,同時,也為我國的戲劇運動而慶幸!

原載《中國時報》人間副刊(一九八四年一月十五日)

是有的

要的人物有了掌握

願 「千古風流人物」的盛宴不要一去不再

列的 事 沒有聽出其中有我的聲音,以後看了報紙才知道我也參加了演播,可見本來就喜愛廣播劇 但 是也有例外 無論. ·廣播劇做了最有效的廣告。有些 這次的 在 電 如 |視劇如此盛行的時代,居然能夠掀起 1熱潮 何廣 我 播劇的形構和內容較之於日趨低俗的電視連續劇, 報紙和廣播電台密切無間的合作居功 有 位過去的老師現在成大化學系任教的王立鈞教授說,他先聽了廣播 一朋友告訴我, 度廣播 就是因為看了 一厥偉 劇的 。聯 熱潮 副刊的預告 副大篇幅的報導,等於為這一系 都要更具有藝術性和啟發性 實在是一 件令人十分欣 才去聽廣 播 的 劇 劇 的 喜 , 並 的

這次 作家廣播 劇 中 -的真正作家是編劇貢敏 他一 個人完成了這一 系列「千古風流人物」 元玩

廣播 對他們的性格 劇 只有貢敏是「當行」。撰寫這一 的 寫作 ,實在了得。其他的作家只動了嘴, 和 還要添補上次要的人物,這就要靠作者的想像力了。最困難的是對話 事蹟 不能任意杜撰 系列廣播劇並不容易 可以想像貢敏必定花了不少時間沉潛在古籍中 而未 動 , 腦 因為其中的 因此可以說 人物都是真正 別 人都是在 的 歷史人 因為 對主

0

百

馬

相如的

?風雅也不同於陸游的風

雅

我 在對 感 覺 节 到 體 現 這 釵 此 公頭鳳 在人們 中 的 的唐蕙仙和 心目中早已具有形象的 《浮生六記》 人物性格確是一件大難事 中的芸娘同 屬溫婉的女性 , 但 , 但 宣飯 性 格 做 上 到 有 T 所 , 使

道 U 難 介 猜 以 想他 喬又用什麼樣的 實現的 體 是語 講的應該是南方的 的 風 言 格 而 我們不知道在漢朝的 語言來談情說愛。只有沈三白 i , 是相當 方言, 寫 河實的 而非標準的 0 時 旧 候司 是 歷 馬 或 史的寫實必有 語 相如和卓文君說的 、芸娘和沈葆楨夫婦 0 所以傳統的歷史劇不追求寫實,是有他的 定的 局限 是什麼話 ,因為去古未遠 。在歷史劇 , = 或 時 的 代的 寫 我 實 們 中 周 蕞 可 瑜

敏兄, 以及個 陸 小 曼 這 使此千古風流延伸至現代,才稱得起貫串古今的千古風流 人對愛情的自主權與傳統社會有別 郁 達夫 列的風流人物 和 \pm 祌 霞 的 ,自漢至清 故事早已傳 ,歷時兩千年,唯獨缺少了現代的風流 頌 , 形之於筆墨之後 時 亦足以進 入千古風流的 自會別 有 系列 番 風 人物 0 因為 貌 0 以 時 其實徐志摩 此期 代背景 望 不同 於貢 和

粉墨登台的經驗 的 龃 薇夫人、 劇 場 次參加 諎 厨 見碧端 有淵緣 羅蘭女士、愛亞和景小佩 播 演 王家 的 但是靠了講課、 像 作 隊蔣勳 心聲 家們 和 孫 , 晶 有的本 1/ 英 光炎 演說等活動 , 是劇 據 我想 趙衛民 , 也可以說是駕輕就熟 壇老將 他們 , 孫盛蘭 , 像劉 或 齒自然清爽 是詩 和編劇貢敏自己 塞雲、 人 , 瘂弦 或是學者 , 。最難得的是初次上 成績也 • 亮軒等 口 。或是早有 或 圈可點。 是 編 果然身手不凡 輯 我 陣 遺播: 的 自己在大學 以 前 作 的 並 家 經 沒 驗 。有 像 有

然好

非

寫

雷

的

世

要

嘗

試

音

樂

和

詩

意

在

廣

播

劇

中

比

在

電

視

劇

中

還

更

公容易

發

揮

0

廣

播

劇

針

對

的 古 連

全力以 舗 更 能 赴 貼 I 切 自 唯 加 稍 此 覺 0 這次 潰 憾 的 的 是 演 出 , 大家都 , 提 起 Ī 覺 得排 眾 X 的 練 的 興 致 時 間 大都. 不 夠 表 充 分 示 以 , 後 否 如 间 果 對 X 還 物 有 機 的 揣 會 摩 , 仍 和 要 聲

時

代

雖

然有

此

一登台

和

演

唐

播

劇

的

經

驗

,

只

大

時

間

久遠

,

쎯

頰

間

似

É

生

鏽

,

演

來

備

感

艱

難

,

不

再

庫

終都 早 的 余 瑱 聲 表現 Ĥ 玉 漢 聲 員 振 融 的 出 廣 在 的 高 好 播 這 度的 整 嗓 劇 體 子 系列 專 熱忱 和 的 , 才使得 獨 的 Ŧ 有的 慕 庸 , 把其 航 播 風 這 劇 • 格 他 于 中 __ 潤 系 的 卻 , 间 列的 蘭 人物表演 來 是 為 ` 導 廣 我們 梅 播 播 少文 袁 得絲絲入扣 這 劇 光 既 此 , 湯孝 麟 富 客 和 戲 串 演 劇 昭 的 播 的 外 , 精采非 顧 陳宗 張 行 問 力 配 胡 戲 岳 , 覺 又能 Ä , 海 說 朱玲等位 0 悦耳 兩 也 來 位 實 是 先 動 靠 在 生 本來 聽 委 T 的 他 屈 0 功 旧 們 個 績 使 個 純 但 孰 他 都 每 的 是 _

演

技 始 主

和

齣

戲

自

演

角

再 音 渦

接 的 也

勢 昭 旭 0 聽 丰 眾 沈 辨 謙 的 也 天 單 • 此 壟 位 對 為了 鵬 劇 程 中 慎 • 的 李 重 瑞 其 人物及其 事 騰 • 尤信 又邀 歷史背景獲 請 雄等先生來 有 關 得 的 學者 更 為 為深 每 車 入的 齣 家 戲 姚 1 寫 解 題 葦 解 楊 , 為這 年 次 的 葉 演 慶 播 炳 助 黃 長了不 永 武 小

,

ſ

,

`

提 就 劇 要 供 競 劇本 看文學界 爭 唐 播 不 沒 能 有 岌 劇 廣 走 好 在 低 的 播 這 俗的 界 劇 對 度 本 路 廣 的 縱 線 播 熱 有 劇 潮之後 , 必 優 的 秀的 須 熱 情 ÍП , 是否就漸 導 Ï 強 戲 播 劇 文學 和 性 演 界對 昌 形冷卻 和 文學 , 也 庸 性 會 播 , 又重 無 劇 , 能 在 的 支援 形 新 為 為 式 力 和 還 電 0 風 我 視 並 格 以 不 連 F 為 在 續 要多 廣 於 劇 播 參 的 樣 聲 劇 加 化 為 勢 演 所 播 寫實 和 淹 , 沒 雷 而 的 在 視 , 於 那

續 觀眾 可 劇 0 各家電台如果真要重視廣播劇 的 通俗 應該是知識界的小眾,不必要以通俗性取媚於大眾,因為不管如何通俗,也比不過電 據說目前廣播 劇的編劇費偏低,為了鼓勵廣播劇本的創作,非要提高劇本的 ,編劇費就絕對不能低於電視劇的編劇費或報紙副刊的稿費 稿酬不 視 連

場 , 同時也會成為盲人必備的聽覺食糧,說來是大有可為的 如果廣播劇真正具有了充分的文學性,除了在電台播放以外, 還可以占有一 部分有聲書的市

流人物」 在社會上引起了廣泛的回響。只要看看每星期「聯副」發表的讀者收聽感想,就知道南北各地有 為 慶祝 廣播劇 《聯合報 ,實在是一次意義非凡的大手筆;既聯合、鼓舞了一 創刊四十周年,「 聯副 聯合 漢聲廣播電台」 群愛好戲劇的作家朋友,又 製作的 這 系列 「千古風

是否如此的廣播劇盛會就此一去不再了呢?我希望不會如此!也不應該如此

多少人分享了這次盛大的饗宴

原載《聯合報》副刊(一九九一年十一月四日)

場

場

從兒童演戲娛樂成人到成人演戲娛樂兒童

內的 港 藝首次來台公演的 樣 0 本劇 ?演出節目單,其中舞台劇的演出寥寥無幾,只有中視舞台劇團演出三場 返台後,又適逢台灣戲劇的淡季。翻開 旅港十月,錯過了台灣幾次的戲劇高潮,從本地劇 《默哈拉》、花蓮演出一 團演出 兩場 《天下第一樓》 《想你 場 愛你,恨你》、 《天外風雲》;再就是八十二年度的大專院校話劇比賽 和日本蜷 《表演藝術》七月號所載七月八日至八月七日一 瑞典皇家劇團演出五場 川劇場詮釋的東方 團演出的 《米蒂亞》,都失去了觀 蝴蝶君》、 《沙德侯爵夫人》、台南演 《老百姓胡同 《雷 雨》 到 北· 對台 賞 * 個 的 京人

全省而言,這樣的演出場次,自然算不上 上熱鬧

九歌兒童 然而使我大為驚奇的 |劇團在台北幼獅藝文中心從七月十四日開始,斷續演出無名兒童 是 在這 同 個月中 , 兒童 一劇的演出卻意外的 頻繁。 劇 場、 司 ^ 節目單 小白 兔歷 顯 示:

記 市文化中 另外有七月三十日台北市社教館的牛耳第二屆國際兒童節木偶戲的演出及八月三日美國地下 兩場 、《噴火小恐龍》五場、《土豆與毛豆》 心演出 伊 凡與 一魔 鬼 場 紙風車 劇 團在台中市文化中心演出 長 角的

場

,

共計九場之多。

還 有

元

布

偶

劇

專

在新

出

月

鐵 影 徧 地 虔 專 偶 的 爾 演 在鄰 出 在長 近台北 長的 的新竹 泛炎夏 假日中 台中出 , 現 兒童們 場 , 有 南部 酿 福了 和 東部均付 0 可惜的 諸闕 是 2這些 如 一演 出 多半都集中

在

十六世紀伊麗莎白 乏先例 出 油 常常 劇 用 界 童 男孩來飾 我國在清乾隆時代四大徽班之一 的 劇 注注意 是相 當晚出 浦 在二十世紀前,不但沒有兒童劇, 一世的宮廷中豢養有專門唱歌演戲的 女角 的 0 對 種劇型 成 人觀眾 0 <u>-</u> 十 前 言 的 -世紀在歐美等國出 春台班 , 在觀賞劇藝之外,不無狎翫的 , 甚至常常由兒童來演戲娛樂成 即 男孩 因 用十 現 - 幾歲: 稱作 到二次大戰後才真 的孩子演戲 Boy Company ° 心理 而 馳 早期 名 人, Ī 受到 京 中 歐 師 洲 外 教育界 英國 的 劇

表的 現 是成 象徵著在人類文明的進 視兒童為未來社 人視兒童為財產 劇的 產生 , 會的 可以 主人 說 , 展上跨躍 為剝削對象的時代;成人演劇娛樂兒童卻代表了現代人平等民主 是 翁 人類社 , 不但不 了重 會明瞭兒童 一要的 可任意驅使 步 一護育重要性以後的衍生物 , 反而應給予加倍的護養才行 兒童 演 劇 兒童 娛 劇 成 的 的 思 代

Æ 的 兒兒 的 童故 的 成 兒 兒童 人與兒童其實有許多重疊的心理領域 忱 事 《胡桃鉗》 虔 一劇自然不僅指由 都是老少 專 都不 都 是由 會因 等不是取 成 成 人宜的 年 組 成 齡 成 人專為兒童演出的 的 自童話 的 增 像 長 小 Œ 而 如 减 王子》、 就是內容與童話無異 撰寫兒童故事的並非兒童 退 , 所以 諸如對神 《愛麗絲夢 戲 劇 專 為成 , 也包括兒童自演的戲 秘事物的嚮往 人觀賞的 遊 仙 0 兒童 境 , 一劇的 等就是成 而係出於成人之手。 此 舞劇 創作 喜愛涉險搜奇 劇 人與兒童 在內 如 是否也該追求老少 《天鵝 但 都 是 湖 以及追 愛 過去較 通 讀 常 的 職 睡 求 好

咸宜的境界呢? 我們現在已經有好幾個專攻兒童劇的劇團,實在令人欣喜。兒童劇的蓬勃,不但大有助於兒

童教育,而且對未來舞台劇的發展也是一股不可輕忽的力量!

原載《表演藝術》第十一期(一九九三年九月)

當代華文戲劇的交流年

民國八十二年剛剛過去,這一年可稱之為海峽兩岸當代戲劇的交流年

生殿》。此二劇不但是崑曲的名作,也是我國古典戲曲的瑰寶,台北的觀眾眼福不淺 華文漪來台演出 大陸的戲劇登「台」演出。先是周彌彌演出大陸的越劇《祥林嫂》,繼則由大陸留美的崑曲名旦 大陸的一切均深具戒心,對向台灣的任何流動,總採取一些防範的措施。民國八十一年首次允許 資金的錢潮 台灣的戲劇早就已經登陸大陸。正如兩岸的其他交流,先是單向地流,不管探親的人潮還 都是先由台灣流向大陸。過了一段相當的時間 《牡丹亭》,到接近年尾上海崑劇團居然渡海來台在台北國父紀念館演出了 ,才見雙向的流動。不過由於我們對 是

風采 和田漢的 的「北京人民藝術劇院」和「青年藝術劇院」分別為台灣的觀眾帶來了何冀平的《天下第一樓》 台北由台灣的導演和演員加以新詮釋,而曹禺的另一齣話劇 到了八十二年,話劇才繼傳統戲曲之後姍姍來遲。除了曹禺的《雷雨》和《北京人》先後在 《關漢卿》,終於使台灣的觀眾聽到了真正的「京味兒」話劇,領略了大陸古裝話劇的 《原野》 以歌劇的形式面世外

港澳及海外的

華人劇作

089

在

短

短的五天之中,只能彼此有一

個粗淺的認識

,

真正透徹

地了解猶賴此後更多的交往

和作品的

是上海的 也 在 一話 劇 年,台灣的 藝術研 究會 劇作正為海峽兩岸的戲劇界人士有計畫地在大陸系列推出 」、「現代人劇 社 和台灣的 新的一 年中兩岸將可欣賞到更多對方的 中 或 戲 劇藝術中心」, 後者將負 0 主 劇 責 其 目 事 策 的 書

威 劇學者與 是彼岸》(賴聲川)、《花與劍》(馬森)、《命運交響曲》(袁之勳、林大慶)、《聊齋新誌 次規模頗大的「當代華文戲劇創作國際研討會」,邀請了 在台推出 劉錦雲)、《死水微瀾》(查麗芳)、《桑樹坪紀事》(朱曉平、楊健)、《泥巴人》(熊早)、)、《女蝸》 似乎是做為八十二年度兩岸當代戲劇交流的里程碑, 大陸 會 的 在大會中研討的劇作有 陳敢 劇作 權 。此計畫如果能夠付諸實行 ` 《花近高樓》(陳尹瑩)、《生死界》(高行健)等,分別選自 《芸香》(徐頻莉)、《留守女士》(樂美勤)、 海峽兩岸和海外的當代華文劇 香港的中文大學恰恰在十二月初召開 《狗兒爺涅槃 |海峽 作家 **回** 杜 和 頭 戲 或

作 錫 萍 1 華 以戲劇學者的身分在大會提出論文。筆者也有論文提出 也 董 不少。台 大陸人口 張 健 佩 瑤 棟霖、 灣方面 眾多, 陳 麗音 導 戲劇作 據筆者所 演 , 陳顒 陸潤棠 家相對的也多, • 林兆 知 蔡錫昌 大會尚邀有其他劇作家 華 • 劇作家吳祖光、 、方梓勳、 故參加研討的 導演! 劇 鍾景輝 香港的 。此外 作最多。 都因事未能 1 學者 ,大陸的戲劇學者田 楊世彭等均有評 香港 David Pollard, 與會 居 地 利之便 黃美序 帯 本相 維 與 提 樑 供 百 余秋 徒芝 的 梁 劇

這 次盛會是首次當代華文戲 劇作家和戲 劇學者的國際性 集會 象徴 的意義大於實質的 一交流

互相觀摩。

下,今後的相互影響,恐將是不可避免的趨勢。

大陸和台、港三地的當代戲劇,本來是各自為政的,如今有了交流,在同一語言和文化背景

原載《表演藝術》第十五期(一九九四年一月)

理

,曹禺的

《雷

雨》

和吳祖光的

《風雪夜歸人》都曾在台灣上演過,主要因為這兩部作品

史劇

兩岸的戲劇交流

很容易踩到對方的 文化交流中,戲劇的交流更是比較落後的一環。也難怪,戲劇承載了太多意識形態和政治傾向 海峽兩岸的交流 痛 腳 ,商業及工業投資遠走在文化交流的前邊,也比文化交流走得更為深廣 。在

不帶有明確的政治傾向 ,想來是不能在大陸上演的 大陸自對外開放後 ,正好用以顯示對外開放、對內放鬆的政策。至於台灣五○年代的反共 ,演了一些台灣當代劇作家的作品。那只是因為這些作品屬於前衛性

年,北京的 都是一九四九年前的舊作,那時候劇作家尚未接受《在延安文藝座談會上的 兩部作品雖然寫於一九四九年後 人民藝術劇院和青年藝術劇院曾先後來台演過 ,但前者是開放後的作品,已經不那麼強調政治性 《天下第一 樓》 和 講話 《關漢卿 的薰 ,而後者 一劇 陶 這 歷 這 兩

老舍的 《茶館》 雖係名作 但因為政治氣息很濃 特別是第三幕寫到國統時代 對國民政府

,又是借古諷今,諷的是大陸之今,故還能迎合台灣觀眾的

胃

的 官員 有醜化之筆,對未來的共黨政權含蘄嚮之情,因而就未獲得通過在台灣上

不 就 的 三兄 樣沒有生活經驗,只能憑空想像,筆下不免似是而非 在 今一旦 ,其他人仍不免過場,只好立茶館本身為主腦 這 個 音說舌頭不打彎的「好」字,喜劇感固然十足,可寫實性卻飛了。 弟》 獨立的 的 三變成 而 利後的 補 心 格調 言 中 而 第 劇本。老舍從善如流 的 論 《茶館》 未免扭曲了老舍想以一 ·時代,老舍並不在北京,正如他在小說 , 老舍如此寫法,係筆力不足抑為環境所迫,今日實難以追究 場。當作者跟人藝的演出 《茶館》 原來 的主體 《秦氏三兄弟》 的第一幕寫得實在好。此幕原為老舍早於 ,只過過場就說不過去了。 ,果然補上了另外兩幕,遂成了後來的 個茶館來反映中國近代社會變遷的初衷 中茶館那一場的人物,除了秦仲義外,都屬過 人員討論時 ,因而被李健吾譏為 《四世同堂》 想當然耳 因此老舍把茶館的老闆寫成了 大家咸認為這一 0 或 中描寫淪陷於日軍的北京城 《茶館》 民黨的官員只會模仿美國 「圖卷戲」。 抛開政治上的 場寫得最好 《茶館》 的另一部劇作 , 以致使全劇呈現 第二 劇 偏見不論 有下文的 場 不 性質 呢 問 如 題 《秦氏 第三 就 H 如 H 成

觀 惡 威 眾 令人感覺不是天真得可悲,就是充斥了裝模作樣的謊言。這樣的作品恐難取悅於今日 猶待 要交流 還 商 是 榷 出 九四九年共黨執政後的大陸戲劇,多半都有言不由衷的問題, ,只能拿「傷痕文學」以後的劇作,像劉錦雲的 於屈意 如 說 新社 承歡 會全盤皆善 概不能不痛詆舊社會之惡,歌頌新社會之善 則絕非事實! 因而今日來看 《狗兒爺涅槃》、王培公的 傷痕文學 。舊社 不管是懼 以前 會是否全盤皆 於執 的 大陸 政者: W M 台灣的 的

的乖戾與所製造的苦難實與舊社會殊無二致。 的矛頭已不再單單指向落水狗的舊社會 (我們)》、樂美勤的《留守女士》等。這些作品雖仍然帶有與台灣不同的意識形態, ,也開始看到所謂的新社會非但並非全盤皆善 但 ,其所呈現 其 中 批判

態和政治傾向令人不易下嚥。試想台灣的現代戲劇愈來愈富有批判的力量, 大陸現代劇場的專業化以及技術的完美,多有為台灣現代劇場借鑑之處 ,豈能再忍受為執政的權威塗脂抹粉的舞台? 也愈來愈重視藝術的 ,唯獨劇中的意識形

獨創性

又載香港《華僑日報》文廊(一九九四年十二月四日) 原載 《表演藝術》第二十二期 (一九九四年八月)

校園戲劇與校園劇展

重要性 礎,八○年代的小劇場運動更孕育於校園,是故校園的戲劇在台灣的戲劇運動中本來就有相當的 為台灣早期現代戲劇的中堅。六〇年代開始的「世界劇展」與「青年劇展」都是以校園演劇 藝術性能 中 國現代戲劇的發展多半仰賴校園戲劇 。早期南開大學的學生演劇,對話劇的發展貢獻良多,光復後台灣的校園劇 蓋校園戲劇沒有票房的 壓力 反而較能 社 彰 也一 顯 戲 度成 為基 劇 的

之先 師生每年全力以赴的重要文藝活動 及人力所限兩年舉辦一次),可說是台灣的大學校園中的特殊景觀,也開了校中戲劇競賽的 七年開始舉辦 但是以大學中一個系所的力量 了 鳳凰樹劇 鳳凰樹劇展」戲劇競賽,到現在已經辦了十五屆 展 外,還有已辦了二十四年的「鳳凰樹文學獎」,都是成大中文系全體 ,舉辦戲劇比賽活動的卻不多見。成功大學中文系在民國六十 (開始時每年舉辦,後來因經費 風氣

生自行編劇 鳳凰樹劇展」是在中文系各班導師指導下學生自發自主的活動。參加比賽的劇目 、自行導演、表演以及執行各項舞台工作。連負責籌畫、 宣傳、會計等事務 也由學 全由學

對

社

會

問

題

的

熱

心

弱

懷

生一 鍊 肩 學 生在 承擔 , 集體協作下勇於負責 師長只是從旁協助 而 發 E 揮 ,因此這 創 造 潛 能 項 的 活動 好 機 不但可以鼓動起學生參與戲 會

劇的熱情

, 也是

補

充了課程中紙上談兵的 其 會 , 鳳 凰 樹 劇 展 不只 是 種 課外的文娱活 動 , 日 時 也等於是中文系戲劇 課 的 雷 習

不

定

久的 傳 的貪詐行為 現代生活中不能承受之重的結果。 劇 了當今社會的青少年問 病房二一〇二》 參 , 宋 加 這 Et. 譴責了黑心商· 七力 展演 起以往各屆 次日 0 0 夜間 夜中一的 Н 妙天等神 中 用的雖也是喜劇的架構,卻表現了現代人生活中的苦澀 部 人的欺妄行為 這 的 共有八班學生推出 題 《抉》 棍 《男人 次演出 0 的 日中四 詐 寫同性戀的問題。 財 的 0 你的肋 事 夜中 的 諸 日中三 件 劇 《十三號病床》 0 · 四 的 八齣戲 , 骨有幾根?》 夜中三 取 的 材範 《倒垃 《恐嚇 參加 ^ 夜中二的 童 廣告外 E 較 廣 · 圾》,描寫當前社會上的色情交易 競競 \sim 透過 賽 寫外遇的問 寫 , 另外 觸角已 個國中 章》, 《我們 家療養院的經營方式 中文研 伸入社會 一家都是台灣人》 演 題 生 的 居 , 究所 是廣 然膽 是 齣 的 0 ,表現了學生走出 告商 敢 精 諷 學生 去恐 刺 神 為 的 喜 出 影射 餇 劇 揭 嚇 異 推 料 常 鄰 出 露 奶 \exists 剛 T 居 , 發 只 中 粉 齣 做宣 生不 反映 是 諷 在 的 刺

研 究 所 碩 1 班 演 出 的 《等待 King Fat 以喜鬧 劇 的形式傳達了文學院師生等待 經費 的 共

Ħ 百 標的 11 聲 前 文學院在以工科為基礎的成功大學中自始就是個弱勢學院 提 , 常有對文學院大力支援的 承諾 , 但後來都流於口 惠 而 , 雖 實不至的鏡花水月。文學院 然過 去在 發 展綜合大學

的智慧

十? King 被削減掉, 到今天既無發展的空間 Fat 會不會有一天真的光顧文學院呢?只有等待吧!自我解嘲的辛酸,透露著較為 期待中解決空間問題的語言大樓的興建看來又將成泡影,怎不令文學院的師生感慨萬 ,又缺發展的設備,連每年幾十萬元的「鳳凰樹文學獎」的經費都差 成熟 點

完美的呈現 華燈,來校幫忙。校園戲劇與社會劇團的良性互動,雙方均可獲益 行上應請文學院鳳凰樹劇場的技術人員加以支援。其他舞台技術,亦可請台南市的社會劇 本屆「 鳳凰樹劇展」 唯一 遺憾的是燈光執行上有些瑕疵 因事前籌畫周詳,演出時同學賣力,兩晚的觀眾座無虛席,是一次接近 ,嗣後也許只把燈光設計列入比賽項 É 專 燈光執 如

也樂意承辦,但如果能與「成大劇社」合作,發展為全校性的活動就更有意義了。 過去外系 、外院的同學也有過參加演出的前例 像這樣的劇展 中文系雖然可以獨立完成

原載《中華日報》副刊(一九九七年二月三日)

曹禺

本名萬家寶

原籍湖北潛江

,一九一○年九月二十五日生於天津市小白

樓

曾就

於

中國現代戲劇的曙光 悼曹禺先生

追

當日 們的 刊 銷售第 新聞界反應 在台灣上演 禺在台灣也並非無名之輩 是因為死於美國與死於大陸的有所差別?固然張愛玲在台灣的私淑者很多,影響也很大 報副刊也毫無動 載 曹禺在南京劇專教過的學生在台灣的也有幾位傳遞著現代戲劇的香火。 博士學位論文;目前 追悼的文字 我自己沒有在報上看到 的台灣大報,竟沒有這條消息 如此冷淡 過;至少有兩 , 靜 不可 。比起台灣各報以頭條報導張愛玲的逝世,副刊也連續數日競相以整版的 實在出乎我的意想之外, 同 日 個在台灣素有聲名的學者 。他的 國立中正大學的一 而 曹禺逝世的消息 語 《雷雨》、《北京人》 難道 是曹禺在戲劇上的成就趕不上張愛玲在小說 。後來知道 ,原因是家中訂閱的那份自從總統大選後號稱竄 個博士研究生也正在研究曹禺; 也使我感到大惑不解 ,多半的台灣報紙都沒有報導曹禺的逝 (劉紹銘與胡耀 與根據他的 恆 《原野》 曾經拿曹禺 改編的舞劇這 對於曹禺之死 而況 Ŀ 的 的 據我 作品 成 就嗎 所知 兩 但 寫 台灣 年都 ??還 升為 是 篇 成 各 曹 他

冲 次校 我個 家曹禺 在 南 的 開 台 中 人而 文學季刊》 中 要 學 卻 排 除了四九年 言 已背得滾瓜 南 演 他是曾經伴隨著我成長的 開 上發表而 雷 大學 雨 以後的 和 , (爛熟 清 我被選中扮演 華 劇 鳴驚人之後 天 0 那時 作,他早期的作品在中學時代都 學 , 候 九三三 周 我最喜歡的兩 , 冲 曹禺縱橫 個重要作家。中學時代 年 雖然後 車 ·業於清 我 來 個作 國 因 劇 華大學外文系 為 壇 家 或 長達半 , 共 已經讀 的 個 ,就迷上了他的 戰 是 ·個多世紀 過了 火燃到 小 ,說家老舍 自從 眉 睫 聲 九三 名 劇 無暇 作 遠 Л 個 年 就 公演 甚至有 海 是 雷 劇 1 對 唐

任北 學 當 四 年 的 烺 是 時 剛 時 起 幫 過 並沒有立刻恢復名譽 京人民藝 他 劇 演 候 院 而 講 儀 就 且 我於 的 他 的 就趕上 他們 作家 軍 還 講 11 不寒而 術 事 常常被 到文革 要見的 九七九年秋 劇院的院長, 曹禺於文革後首次出 領導就 行有 慄 並 一沒有機 名 時所受的 紅 說: 劇 後來有 衛兵拉 五六人之多 作 會 家曹禺 你們 從加 文革開 去批 見 屈辱和 個 面 不 鬥 H 拿大的維多利亞大學應聘 是進 國訪 經 本戲 始後 折磨 都 後來真 , 過 高 是 門的 [劇界訪] 集體 這 帽 問 , , 他不但從院長的 讓 江見到曹禺 也 , 時 踏上了英國的 次經驗 所 進 戴 候已經見過了嗎?」 問 有 出 渦 專 在 座的 飛機 來到北京人民 但 , 是 劇院的領導也覺得尷 師生都為之動容 言談還 是又過 土 遠 雙手倒背吊起 地位一下子掉落到門房 渡重 地 算自· 了三十多年 0 |藝術劇院 我們接待他到倫敦大學的 洋 原來窩 由 到英國 , 來 特 在門 尬 他說文革 別 的 以 也 要求見 是 倫 後在倫 才解 房 坐 可 敦大學教 的 渦 以 和 那 曹 清 任 放 黒 洗 他 意 個 那 學 院 曹 髒 本 地咒罵 書 種 廁 禺 老 長 場 所 執 新 教 頭 面 的

旧

又過了

年,

我

應邀赴大陸講

學

,

順

理

成章地又在北京拜訪

,曹禺

0

除

Ì

講

學之外

我

外

,

如今都

已作古了

然實 年 際的年 災禍都 禺 ·齡已有七 是 愧 四 做 過 人幫害的 演 + 員 , 0 場 受了如許 演 講 唱 磨 做 俱 難 佳 , 那 時 使 我們 候曹禺看 感 覺 起 到 來 四 並不 人幫著· 顯老 實 口 , 像 悢 是六十以下 中 共 當 權 的 後 X 這 雖

美國 的 英若誠的伴 帝》、《成吉思汗》、 幼受到乃父的薰陶 、藝演 挫傷 年, 围 員後來做過文化部副部長的 ,英文幾乎全忘了, 原 英文的底子應該不錯 隨 是清華大學外文系的 翻譯 《小活佛》等片中都有 使曹禺的英國之行非常 雖然從未出過國門, 所以他在訪英期間 畢 0 英岩 外表的 業生 誠 , 英文說得卻十分流利 年輕不能保證內在的衰老 抗戰勝利後又曾接受美國 0 精彩 順 英若誠是早 利 , 演出 不得不帶 , 我們都領教過他說 期台 位隨身翻 灣大學外文系主 0 以後英若誠 或 文革 譯 務院之邀 0 英語的 那 時 任 位 在美國 可 英千 翻 能 , 能力 譯 精 跟 電 車 神上 老 , 0 影 的 就 舍 大 是當 受 長子 《末代皇 為 到 百 有了 時 嚴 訪 É 的 問 重

張 的 計 祥 畫 就包括 吳祖 光等 訪 問 幾位年長的 自 I然少 不 戲 曹禺 劇家 , 0 譬如夏衍 那 年 我訪 , 問 陳白塵 過 的 這 • 此 沈浮 三早期 , 的 張 劇 庚 X • , 楊絳 除了 ,楊絳 錢鍾書夫人)、 與吳祖

禺 以 那 級作 時 候 曹禺 家的 住在北京復興門外大街 地 位 享受的 是 相當 部長的 棟新 待 遇 建的公寓大樓 陪 司 我去訪問的 , 三房 幹部 都 廳 豔 , 客 羨曹禺 上廳 寛 敞 的 明亮 福 氣 在 據 說 房 曹

099 難 求 的 北京 , 有這 樣的 公寓可 住 足見國家如何善待文人作家了 曹禺笑著說 你們沒見

111

英若 別 30 圖 瑟 誠 做 美 勒 翻 的 譯 家 , 在美國曾經拜訪過美國劇作家阿瑟• 可 能 從大門開 促 成了後來米勒劇 重 到 屋 菛 就足足開 作 《推銷商之死》 了十 米勒 分鐘 (Death of a Salesman) 我們這 Arthur Miller) • 個 小空間 那次曹禺的 算得了 劇 在 麼 北 訪 ! 京 問 的 仍 曹 禹 演

首 涉及到 活 所 他 沒有佳 寫的 到後 題 在 示 外文系熟讀 他的 比 雷 和 櫹 訪 來在天津 曹禺訪 較 曹禺 雨》 7才華 劇 間 成成 雷 這 歳 的緊湊與凸顯的 《北京人》 中 功的是 雨 個 的 的 此 問 我們 年齡 我最 劇 一在後來出 中 (西方名劇,這也是我們所熟知的 人也 雖然算不了是 情 讀 轉訪問 有某]只在邊緣地帶兜圈子 到 是肯定的 《北京人》。這與我個 感興趣的 呢,因為用了太多的象徵符號,難免損傷了作者寫實的強烈企圖 居然寫 曹 版的 種]到曹禺的親戚 黒 懸疑。 關 田本 聯 有 出 是想聽聽曹禺本人對他自己作品的 嗎 他在南開中 像 成功的寫實劇 其實 ?這是 年相的 個黯淡的 雷 雨 , 《曹禺傳》 對曹禺 人的 才獲得了大概的答案。有 個敏 學 這樣 在那次的訪 不快樂的 和 看法不盡相 感的 0 龐 , 但是可 我早 除此 年的 大而 中有較詳細的描述 童年 話 問 題 複雜 之外, 就有一 南開大學期間密切 以稱得 中 , 日 牽 的 有 一涉到 幾次話到 作品 還有沒有其他的 個 上一齣上乘的 我覺得在 個 難 看法 個 解 嚴厲的父親 關 到 的 X $\vec{,}$ 這 的 底 問 他說 他的作品 有什 邊 隱 難道說 心地接觸舞台以及三年的 題 點 私 , 想當 醞 卻始終出 因素呢?我從多人 麼特殊 佳構 我已經寫在 他童. 釀 過 而 中 最 去沒 Ħ 面 劇 久的 年 的 最 他父親 白 好 不了 有 的 背景? 他 心 人直 家庭 的 請 是 , 荊於 pièce 還 卻 日 接 他 當 Ż 是 雷 #

Christopher Marlowe)

和德國的

歌

德

(Johann

N.

Goethe)

都寫過

《浮士德》

(Faust) -

但不能

說

選 的 成大中文學報》 《雷雨》〉 兩書 一文裏 第 (後收入拙著一九九二年 期 (一九九二年) 中 的 東方戲 篇 論 文 劇 中 • 或 西方戲 現代 劇》 舞台上 及一 前 九九 悲 劇 Ŧi. 典 年 範 馬 論 曹 禺

歸 上宣 實:以曹禺的 原 從 讀 野》 晚 了 於 和 篇 研究 雷 五四到日據時代台灣新文學》,一九九五年 《北京人》的文章,以便對曹禺的作品有一個更全面 《日出》 雨》 《日出》 的論文之後,我又於一九九三年應中 為例〉(後收入中研院 的論文:〈哈哈鏡中的映象 《中國現代文學國際研討會論)。我個人的 央研究院之邀 —三十年代中 的了解與評 研 究計 , 國話 在 畫中 文集: 劇 次國際文學 的 擬 還 民族國家論 寫 想 繼續 實與 不 討

格的弟子」(reluctant disciple)。以上的批評皆非無據,然未免失之於苛,因 認 Chekhov)、奥尼 劇作家散論 雷雨》與易卜生(Henrik Ibsen) Hippolytus) 1 為曹禺 研 寧 究曹禺作品的人很多,因此也就褒貶不一。褒者常以為曹禺為不世出的天才作家 是 的 Œ 劇作不免有模仿或抄襲之嫌。 及法國的古典悲劇 常 的 爾 劉紹銘在他的博 事 (Eugene O'Neill) 不 百 的 作 《菲德》(Phèdre) 士論文中, 的 家 的劇作而來,且模仿得並不成功, 處 《群鬼》 理 相 例如李健吾曾 更指出曹禺 司 (Gengangere) 的 題 的影子 材歷 指出]的作品都是模仿易卜生 代 在結構上有類似之處 (見劉西渭 也 (雷雨) 是 屢 見 有希臘悲劇 不 所以只能稱為他們 《咀華集》)。 鮮 為後人受到前 的 (見陳瘦竹 英 契訶夫 《希波里 或 陳瘦竹也說 的 馬 人的 貶者則 《現代 塔 不及 爾 婁

戲 感 艱 者模仿前者 歷有密不可分的關係,曹禺在劇前 禺改編別人的戲都曾加以註明,其他的創作中,無意識地受到前人一些影響自然在所難免,其個 是易卜生的 和 是否模仿或抄襲,端看後人在作品中是否有創意 介的 深 精力 塔 。認真講,這多少對我是個驚訝。我是我自己——一個渺小的自己:我不能窺探這些大師們的 但 斯》 獨特創意實不容抹煞 .儘管我用了力量來思索,我追憶不出哪 猶如 使用了說不盡的語言來替我的劇本下註腳; 和哈辛 信徒,或者臆測劇中某些部分是承襲了 。奧尼爾的 黑夜的 (Jean Racine) 甲蟲想像不來白晝的明朗 《榆樹下之戀》(Desire under the Elms) 0 以 《雷 的 雨》 〈序〉 《菲德》 為例 中的自辯,毋寧是坦誠與可! 都寫後母與前妻子的戀情,又怎能說後人抄襲前人? , 0 如果我們了解到其中 一點是在故意模仿誰 在過去的十幾年,固然也讀 。曹禺自言:「我很欽佩,有許多人肯費了 Euripides 的 在國內這些次公演之後更時常地有人論 跟尤里彼得斯 Hippolytus 或 的 。」(見 信的 人物與事件跟作者的 《雷雨・序》) (Euripides) 過幾本戲 Racine 的 演 的 鑑於曹 過 個 《希波 ,時間 斷 次 我

渦 平線上升起的一片燦爛的曙光,如說是曹禺為中國的現代戲劇開創出一 出》(一九三五 年代初期 禺的 移植 劇作 到中國的現代話劇還顯得十分稚嫩 ,除了人物心理深刻複雜外,時空的 《原野》(一九三六) 出 ,實在讓國人的 , 處理、語言的拿捏 曹禺的三部力作 限睛為之一亮,好比是從遙遠 雷雨》 ,都很值得學習。 個光明的 (一九三三)、《日 前景 亦不為 在三〇 地

禺的 《北京人》(一九四〇)寫在抗日戰爭期間 同一 個時期 , 曹禺還寫了 《黑字二十八》

到了共產黨當政的

時

期

可

能出於意識

形態的

了考慮

橋》

沒有繼

續寫

F

去

刀

九

年

後

寫

權

F

如

何

地

荷

延殘喘

欲振乏力

當然這

不是曹禺

個

人的

問

題

像茅盾

巴金

甚

至

早 壓

就 的

加

入共 制

四十七年

間

只寫了

兩部半

而且沒有

部達到他過

去的

水準,

此亦足見作家們

在

高

車

政

絨的山羊》 (The Red Velvet Goat) 改編的獨幕劇 《正在想》(一九四〇)、改編巴金小說的 《家》

與宋之的合作

、蛻變》(一九三九)、

根據

墨

西哥劇作家尼

格里

(Niggli)

的

紅

書的 九四二),並 一翻譯了莎劇 《柔美歐與幽麗葉》(一九四三)。其實,一九三六年曹禺 在 京 劇專 教

時

候

還

根據法國劇

作家臘比希

(Eugène Labiche)

的

《迷眼的沙子》(La pondre aux yeux)

石

揮 編 本來老舍和 渦 、李麗 個 華主 罹 曹禺都 幕 演 劇 的 電 鍍 有條件留美不 影 金》, **豔**陽天》,寫出了舞台劇 因為當時沒有出版 歸 他們 兩 人不約 ,常常被人忽略了。抗戰勝利後他編導了 而 橋》 同 地 的 選 前兩 澤 了 幕 口 歸 , 接著就跟老舍同 祖 國 參 加 計 會 主 時 義 的 去訪 部 建 美 由

歸 方面 , 今日看來真不知算是幸, 還是不幸 古 然出於一片愛國之心 0 另一 方面 也由於周恩來主 導下的 共黨統戰 I. 作的 成 功 他 的

年的十六年間 王 明 |昭君》(一九七八)。曹禺本是個創作力旺 湖的天》(一九五四 ,至少獨力創作了六部大型話 以及與梅阡、于是之合作的 劇 盛的作家,從一九三三年完成 , 部部都曾贏得采聲 《膽劍篇》(一九六一 但 是 從 雷 九 最 四 雨 後 九 **>** 到 年 部 到 _ 九 作品 去年 四 九 是 的

老舍 產 黨 的 從 夏 小 說 轉 在 向 共 劇 黨 治下 作 產 都沒有寫 量豐 碩 出 , 但 像樣 是也 的 因此 作 品 不得善終 0 向 多 產 0 的 沒有創作的沈從文反倒未受到嚴 沈從文, 四 九 年 後 毫 無 創 重 只 的

打擊

光〉、 文學 中的況味,未曾身臨其境的人是難以想像的 這樣的老好人,也曾被迫做過昧心欺友落井下石的勾當。吳祖光、蕭乾被打成右派時 文化大革命期間,文人的日子最不好過,既沒有說話的自由 〈斥洋奴政客蕭乾〉 戲劇界 的 朋友都群起而攻之。曹禺也寫過 等一類的文章。不得不如此表態,也是另一種型態的自我批鬥吧! 〈吳祖光向我們摸出刀子來了〉、〈 ,也沒有不說話的自由 質問 所 像曹 有 吳 過 其 祖 去 黒

過 法同日 隱含相當的大漢沙文主義,恐非蒙古人所樂見。況且,奉命的產品與不得不寫的激情之作當然無 是敬愛的 八年寫了 ,據說該劇是奉命之作,曹禺在 文革後,卸去了心頭的 亓 唐 《王昭君》,成為壓卷之作。劇情曲折迭宕,且有詩劇的魅力,足證曹禺寶刀未老。 總理生前交給我的任務 重壓,很多作家都嘗試找回失去的時光 0 〈關於話劇 雖然曹 禹 《王昭君》的創作〉一文中也坦白承認:「這個 「力圖從有利民族團結的 曹禺擱筆多年後 清精神 去考慮 」,仍不免 於 九 戲 不 t

世 們終於自由了 好把握 言下之意是曹禺受到盛名之累。從一九八一年到今天,有十五年之久,不能說沒有充足的時間 的 篇文章中 第二次見到曹禺的 再寫幾部像樣的作品出來。」不幸的是,有了自由,又缺了時間。吳祖光在紀念曹禺逝 說 П 以說 太多的桂 心裏的話 门時候 冠害了曹禺 , 已經到了大陸對外開放 。巴金就勉勵我 . _ (見 《中央日報》 ,少開會,少拋頭露面 的]時期 副刊 0 曹禺說 , 九九六年十二月二十日 , : 剩下的這幾年光陰要好 四 人幫垮台以後 我

銜 可 加力不從心 下 是 曹禺身任全國文聯副 要開會 要發表意見, 主 席 要接待訪客 全國 劇 協主 , 哪裏還有留給自己的寫作時間?晚年又輾 席 , 並掛名北京人民藝術劇院的院長 在這 轉病楊 眾多的 , 更 頭

者 出燦爛的曙光 成了他的代表作。今日重 律的 是他,使話劇這 雖然曹禺迫 技巧 是他 於外在的環 預示著更加光明的前景 個外來的劇種真正在中國的土地上扎根生長;是他 在中 |讀他早期的作品,覺得在三、四○年代的劇作家中, 國的 境 浪費了幾十年的光陰, 舞 台上塑造了一 個典型的悲劇; 幸好他是早熟型的作家 也是他 , 成功地運 使中 國的現代戲 年 實在無有 -輕時: 用了佳 劇 構 出

其右 劇 展

現 和

載 《聯合文學》第十三卷第四 期 九九七年二月)

原

——哭I 葦先生

年 辯「文學是不會死亡的」,表現了他一貫對文學的信心與樂觀的氣派,怎麼說走就走了呢?他去 合文學小說新人獎」 -動過一次心導管手術,復健良好,不想今年竟未逃過同 四月十二日晨間閱報 的頒獎典禮上還見過姚先生,然後又聽他講〈文學往何處去〉 ,意外看見姚 葦先生逝世的消息 病累! ,令我十分震驚 , 因為前不久在 嗓音鏗鏘 聯

先生教過的學生。我攬住她 頁報紙放在內子面前,我看見她先是一震,接著豆大的淚珠撲達撲達地滴落在報頁上。內子是姚 我剛放下慰問姚太太的電話,內子急急走來問發生了什麼事。我把刊載姚先生仙逝新聞 ,我們就這樣 同唏哩嘩啦地無言地過了好大一會兒 的 那

作及戲劇著作代表了當代台灣人文思想的菁華 姚先生的門下,近二十年台灣的劇場運動 報上稱姚先生為台灣的 「劇場導師」,實在恰當不過,不但今日本地的戲劇工作者多半出 戲劇教育,也無不分沾過姚先生的雨露 ,也是遺留給世人的 份至為珍貴的 禮 物 他的美學著

姚先生之逝,我心中有說不出的傷痛

方面固然惋惜戲劇界失去一位良師

,對我個

|人而

九八三年國立藝術學院成立前

,

姚先生不但預備

出任第一

任戲

劇系主任

且負

責全院

的

教

107

在台 文學》 信 在 了是先 直到於一九八三年 才知 腳 灣 更 介痛 復刊第十四 色》 勇 復 編 刊 失一 還 輯 白先 位益· 書中 I 是 作 信 初再度停刊為 期 已由 勇 友 疆向我約稿 的 委託 開 0 $\hat{}$ 我與 始 姚 連載 先生 姚一 碗涼 (姚先生的定交,是由 葦 粥〉。那 我寄了一篇劇作在 止 也是 肩 和 承 高 擔 信疆 由先勇和姚先生共同決定的 下來 篇作品 兩 位先生負主 0 我的 承姚 於文學與戲劇的 長篇 先生的謬獎 《現代文學》 編之責 1/ 說 夜遊》 0 , 復刊第一 那 0 同好 以後繼續 時 以後即 於 候 0 我 期上 九 不斷 和 九七七年 接到姚先 姚 八 一發表 先生 為 年 現文》 得以在 還 《現代文學 生約稿 就是後 不認識 撰稿 來收 現 的 ,忘 來

夾帶 姚 生無疑是作品登 了一 葦 的 九八一 本 轉載 紅鼻子》, 年我 陸大陸最早的台灣文化 《紅鼻子》一 應邀 由 赴 陳 大陸 顒 擔任導演 南 劇的大陸月刊 開 北 人, 大等大學 當年夏天回到台灣 開海 《劇本》, 子講學 峽兩岸文化交流之先聲 因為那 在北 京時 , 把這 時 `候還未開 Ē 個 趕 消息告訴 Ŀ 北 放大陸書 京的 清年 T 姚 籍 先 藝 進 生 術 劇 並 院 0 姚 排 佃 演

我 不慎 是不 務 不久又接 再 應再 我在倫敦大學很意外地 請假 重考慮 馬 到 年的 藝術 1 我遂計 離 要求 職 學院第 的 畫如果向 0 於是得以 口 任院 是 姚 接到姚先生的 ·倫敦大學請假不成 先生是那麼有 長 順 鮑 利返 幼 玉 或 先 邀請 生 , 開 耐 的 始滯外多年後首度再在 信 函 心 和 , , 只有 他的 聘 說 服 書 辭 我 信又是那麼熱誠 職 那時 國任 返 或 候 教 我 __. 途 在倫大剛 0 或 前後往返信 0 內執教 不 而 想倫 具 有 剛 說 大 休 很 件 服 假 慷 力 年 慨 地答應了 使 我 按 餘 理 封 說

,

書 外 使 段又重 但究其初因 遂於一 為了履行對倫敦大學的諾言,一年後不得不返回英國。然而正是由於在藝術學院的 新加 九八七年毅然辭去倫大的教職 入了國內戲劇 一,則不能不歸功於姚先生的鼓舞 運 動的 行列 ,與國內的文學界也重續姻緣 , 回國定居 。這次返國雖然接受了台南成 因此再也無心繼續 功 大學 那 滯 的 年 留 聘 或

情; 擔任 中不會因此存有任何芥蒂 決審委員 左 那次會議中 不同意見,寧用直言而不採曲筆, 個 年 , 使 П 中,多有機會向姚先生請益切 П 姚 7是我. 他們 自立 合 先生待人寬厚 我堅持我的觀 如果那樣做 我 兩人推舉的作品因一票之差而未能入選。會後,姚先生笑著對我說:今天我們 晚 報》 任何參選作品如果獲得三票贊同 向 他道 的百萬 兼 而律己甚嚴, 說 點 就不能不違背我自己的認知 .'小說獎決審委員。其他委員尚有白先勇、司馬中原和鍾肇政諸先生 : 我是你推薦的 也正是為了對得起你的推薦 故可肝膽相照,不致造成誤會 磋 有包容他人意見的 , 越發佩服姚先生的 ,按理我應該附議你的意見才合乎一般世 ,即可獲獎 沒度量 。我想你 。姚先生說:我沒看錯人。 為 , 不幸的是我與姚先生 人。 但亦謹守自己的 定不願推薦一 我跟 0 有 姚先生的 回姚先生推薦我跟 l 原則 個沒有自己意見的 共同 和先 0 在 點 俗所謂 勇的 我知道 藝院共 都 意 他 是 他心 見相 的 。在 遇 事 起 交 有 的

間 接 使我心中感念不已 聽到消息前來弔唁的 家父去世 時 我遵從家父生前的 那天 姚先生和瘂弦兄等是少數幾個陪伴我度過漫長的告別式的 囇 附不發計聞 切從簡 姚 先生像 有此 至親 好 友 樣 友 是

姚 由 兼 於姚 先 渦 生 先生 年 想 此 年 課 激 來 的 我 兼 再 雖 通 課 重 電話 的 然我們 待 藝院 遇 菲 姚先生 執 薄 教 南 , 為了 都 北 從台南 因 很少有見面的 體 我已習慣 諒 往返台北縣的 我 减 台 7機會 輕 南 我的負擔 , 蘆洲 而 , 倒是 未 能 十分辛苦 時以電話 應 , 特 命 別 0 派了 不 , 我 或 過 書信 他的 所以接受這個 有 聯 得意門生王 繋 年 我又在 0 也)曾經. 差事 友 藝 輝 有 完全 做 兩 我 次

的

肋

理

幫

我

批

改

部分

學生

的

作業

就 詣 走看 小 後又在文化大學 來自 孫 光批評 生 數 0 據我 的 幾 全 姚 虎 鳳 人。 靠 轉機始自 搶 凰 等書都是我教學時 生在大學 所 個 大樹 親 鎮的 這 知 X 此 的 , 神 年 姚先生是不以學位 戲 勤學與 傳 碾 九五八年台灣藝專前校長張隆延 時先念機 來 劇 奇 玉 有國 系教授該 , 觀音》 他的 介自修 有儀 劇 電 開給學生必 0 《左伯 課 詩學箋註 同的 式 如非 T. 中 程 劇 生》 遂 寫 、不靠年資,全憑著作由教育部的特別委員會核定教授資格 , 桃 有過人的天資、 後轉 法 與 紅鼻子》, $\stackrel{\checkmark}{,}$ 備的 戲 ***** , 有走向 有歷史劇 銀 足見姚先生具有永遠求新求變的 劇 《戲 行系 參考書 結 成了 劇 有說 荒 原 謬 來台後在台灣銀行任職 不 邀他在 0 理》、 《傅青主 長期的浸淫及不懈的 理 劇 他的 解 場 劇 緣 的 ||該校影劇科教授 劇作呈現 0 藝術的 重 <u>_</u> 既非 ***** 新 П 開 科 馬嵬 [箱子 奥秘 始》 班 多元的 出 驛》 * V 等 身 努力 面貌 長 精 0 , 戲劇 訪 姚 有受史詩 他 達 戲 神 客 三十 先 對 劇 0 與文學》 不會有今日 生 戲 原 他 有傳統話 多 的 劇 理 自己也常以 年 劇 我 劇 與 作 們 美 場 0 學 影 課 他 口 劇 響 欣 的 的 說 以 口 式 , 其 當 的 走 的 成 他 說 的

109

É

座。演出十分鐘後姚先生就搖搖頭離開 他的個性,例如八〇年初香港的「進念二十面體」在台北演出《百年孤寂》 其實對很多人都有此困擾)。姚先生在 當然近年來後現代劇場的拼貼、破碎、支離以及愈來愈不像戲劇, 7 《戲劇原理》一書中表達了他的看法 的確帶給姚先生一 時 ,在生活中也表現 ,姚先生和我都在 些 困擾

熱情 期 路走來,每一個轉折,每一個停佇,步步都看得到姚先生的足跡。姚先生雖然不幸早逝,他的 連舉行了五屆的實驗劇展 雖然對有些演出姚先生個人並不喜歡, 他的堅持 ,實在足以為後繼者的楷模 ,就是在姚先生大力支持下實現的 可是對廣義的前衛劇場的提倡卻不遺餘力,八〇年初 0 這將近二十年的台灣新戲 劇

原載《聯合報》副刊(一九九七年五月一日)

的

身上

九九九台灣現代劇場研討會觀察報告

童劇 北文化的落差,經議決會議移往南部舉行,會議的主題定為「專業劇場」、「社區劇 不同 後 與 場)、台灣兒童劇場協會 在成大退休,故有 表東南部地方劇場 會者的 ,大家覺得意猶未盡,認為為了促進台灣現代戲劇的發展 [場],故選出的籌備委員有果陀劇團 .的主題。文建會也支持這樣的提議,遂有第二屆 九九六年台北舉行以「一九八六—九五台灣小劇場」 致同意 人提議由舉辦學術研討會富有經驗的高級學府成功大學承辦最為合適 和我 而經我徵求成大有關當局的同意後 (代表兒童劇場 (代表南部戲劇學者),包括了與這三個主題有關的人士。 (代表專業劇場)、台南)、吳靜吉、司徒芝萍 「台灣現 , 於是這個重擔就落在了成功大學中文系 , 為主題的「台灣現代劇場 應該繼續舉 代劇場研討 (代表北部戲劇學者 人劇團 南風 會 辦類似的 之議 劇 專 研 (代表社 場 我那時 為了平 討 卓 會 研討會 明 與 獲得了 尚未 -衡南 研 品 (代 兒 劇

響到 籌 在籌備期間 備 工作的進行 雖然成功大學的文學院和中文系都換了主管 新任系主任廖美玉教授和中文系的 同仁仍然細心 , 我也從成大退休 籌畫 , 熱心投入 但 是絲毫 達 未 年

兩個時段演出

致肯定

之久,終使「一九九九台灣現代劇場研討會」有聲有色地召開,圓圓滿滿地閉幕,贏得與會者的

研討會於三月十二日開幕,三月十四日閉幕,主要成就有以下諸點

及果陀劇 專 此為第一次在南部召開如此大型的戲劇研討會。除三天的研討會外,尚有「劇場資料展」 台南 人劇團、南風劇團、一元偶戲團、杯子劇團、魅登峰劇團等九個劇團分別於午

者及劇場工作人員第一次在這三大領域中獲得意見溝通與交流的機會,達到各抒己見的 且熱烈發言 除中南部及東部的戲劇學者和劇團獲得發言的機會外,北部的學者及劇團代表也均南 因為論文涵括「專業劇場」、「社區劇場」、「兒童劇場」三大領域,使戲劇 目的 學

點」,當然也不會形成所謂獨特的 因為參與的人士包括北 「南部觀點」,是一次各方都有發言機會的 、中、南、東部各地代表,沒有第一屆會議所謂的 一會議 北部觀

為大陸重要的戲劇學者;國外則有美國加州大學 Dr. Patricia Harter(洛杉磯分校戲劇系主任 論文發表,如此廣泛的參與前所未有,也獲得他山之石的借鑑 倫比亞大學 大陸分由北京話劇研究所所長田本相教授及南京大學文學院董健院長代表參加 Dr. John B. Weinstein (戲劇學者)及英國倫敦大學研究戲劇的蔡奇璋先生參加,均有 兩位皆)、哥

點 相 Ŧi. 互辯難 、與會者多全程參加,至閉幕式仍然滿座,在一般研討會少見。至於論文發表人各持論 ,乃學術研討會之常態,並非如《聯合報》文化版所言「定位不明,議題混淆」 所

致 0 任何學術研討會,非政治談判,目的不在求取「結論」或達成「共識 六、第一 天果陀劇團演出 《淡水小鎮》,排隊進場觀眾從成功廳一 直排 也 到 成 大校門外

部 司 ;說罕見的現象。其他演出均吸引大批人潮,在南部亦少見如此盛況

劇場資料展」,吸引了不少觀者,為南部群眾開闢另一

條認識戲劇的管

在

道。

七

會議期間的

議

,

以上 工作人員均十分勞累,容或對各方來客招待不周,希望以後加以改進 諸點可 "說是這次研討會的特色與成就 。當然世間沒有 件事是十全十美的 , 三天的

原載《一九九九台灣現代劇場研討會成果集》(文建會,一九九九年)

當代戲劇的歷史縱深

無所繼承 論 但是也有一 寫得非常好 大 為撰寫去年 個共同的缺陷,就是缺少歷史的縱深,一如我們的當代戲劇是一個孤立的現象 度 不但顯示出作者對舞台藝術的專業知識, 《表演藝術年鑑》 現代戲劇評論的總評 ,閱讀了全年有關的評 而且態度公正、文筆流暢 論 其 争 洵 有些 稱 佳

劇場 的 劇作改編 猶勝於今日的商業劇場 忘記了五、六〇年代在台北的西門町也曾有過一度商業劇場的盛況 興味?譬如 於目前的戲劇教育對於戲劇史的講授不足,抑或因為種種歷史的悲情使年輕的一代失去了回 小鎮(Our Town),對其表現手法很少有人提及與史詩劇場以及與我國傳統劇場的關係 這 好像八〇年以前都是一片空白,毫無可足稱道之處。談到「商業劇場」時 個現象當然不獨見之於戲劇評論,平時一般的戲劇報導,更難見歷史的縱深,不知是否由 這些劇作都有某種歷史的背景 「小劇場」 並非始自八〇年演 ,只是後來銷聲匿跡了,遂漸為人所遺忘。又如近年來盛行翻譯或從外國 《荷珠新配》 。譬如 《淡水小鎮》的原作懷爾德 (Thornton Wilder) 的蘭陵劇坊 ,當時有此 不知為什麼 劇目的票房 大家似乎也都 談到台灣的小 從美國 恐怕 雇 的

本認

識

作 1/ 赫 的 史 11 他之所以提倡 流 記結果 都的 行 想實現東 théâtre de la cruauté) -起 凯 聲 諸 在 (來) 使 圃 III 如 腳 洒 兵創作 所運 的確 Trisestry) Artaud) 這 他 步 方 雖然並未替代了文學劇本的 的 , 方以演員為中心的 認為導 用的 漢利 在中 類有 起到了豐富西方劇場的 集體即 卻不見得是樁 理 義 論 大 (恕我不能用亞陶這 的影響不 -西兩方均淵源流長 集體即 關中 (Beth Henley) 在西方世 和喜 演 頭創作,恰恰是為了不滿西方從古希臘戲劇以來的 귪 、表演都頗 劇 自從他振振有詞地排斥了文學劇本之後 興的創作方式 [戲劇 著 不 好事 界受到 伯 的 墨 用 過 演員劇場」。 , 的 即 0 具水平 去經驗 如 大 其實這 劇作 作 圃 。過去舊 個譯名 此 為 寫作方式 , 苚 的 創 其自言乃師 重 作 《心之罪》(Crimes of the Heart) , ,唯獨對於原作是否受過契訶夫 演員劇場」 類的 正 視 , , 向欠缺 「劇和文明戲的 是建構吾人當代劇場的 正因為在他的背後有一 因為距原文發音實在太過遙遠了) 演出 0 歷史承傳問 對西 0 阿赫 中 承 「作家劇場」 方劇 本是我們 也 都 _ 不乏即 荷 是一 場 蘭 題 「幕表戲」 而 個滿 呵 , 的 興 也是觀眾 姆 , , 傳統 集體 傳統的我國 的 斯特丹工 心傾慕東方劇場 回 基 表 赫 個強有力的 也曾 , 即 石 演 「作家劇 都戮力提 改編 丽 有 興 , 應該 (創作才在 是 作 顚 特 作 _ 趣 的 劇 別 家 場 種 專 T 如 姊 是不容忽視 的 《寂寞芳心 倡 是 東 解的 劇 果 的 集體 が妹 》 大方劇 到 場 的 西 當代的 而 殘 演 7 的 味 來 傳 方 員 四 Anto 再 猶 場 劇 即 追 劇 赫 的 雕 但 如 的 西 待 隨 X 都 創 基 呵 建

四灣當 l代戲劇的歷史縱深,一 方面直接上承六、 七〇年代的新戲劇 其與五〇年代的 反 洪抗

卻 是 住 代主義的 條 俄 由 為 還 那 觀 於 廣 劇 沒 麼順 眾 反的 種 史的 的 有 種 的 H 只能 真 理 時 戲 縱深便 據 11 華 成章 代的 文新 正 劇 時 說 嘗 大 代的 0 到 伸 是食之無味的 [此當第二度西 謬誤 雖然在第 劇 0 西方的社會文化環境已經走到不能滿足於寫實主 寫 向 是西 新 西方 實主義的 劇 , 結 潮 運 成的 衝 動以及文明戲以降的中國大陸話劇 度西 擊下 至少要上 美味 潮沖來了現代主義的反寫實的 果實卻 「擬寫實主義」 潮的 的 產物 , 只 衝 以致當 溯到歐 擊時 是 , 而 台灣 西方的 擬寫實 美的寫實主 , 而已 中 或 的 主 的 當當 現代主義力反寫 所 代戲 義 現代戲 義 以寫實主義在 _ 的 劇更接受了二 • 現代主義 潮流時 劇主要傾心於西方的寫實主 都有千絲萬縷的 , 在美學的 實主 義所提供的 , 我們的 對 我們 一義的 鑑賞 以及目下眾 度西 關係 + E 潮 表象的 的當代戲 無法 地上 美學訴 的 衝 0 仍 形 真 說 擊 有其 式 求 劇 正 紛 寫 義 方 而 震 紜 那 而 發 實 撼 的 麼 面 後現 便 展 時 我們 口 或 另 , 的 抓 是 大

尋 這 希望多少能 如 我在成 放 棄探 功大學 彌補 尋這 這一 以及其他大學所 雙 重 個 的 缺 歷史縱深 憾 指 導的 便很 涉 難 及現代戲劇 理 解台灣當代 的 碩 劇 場 博 的 \pm 形 論 貌 文 , 更不 便 有 甪 意 說 為 導向歷史的 之定位 探

空間

在當代的

劇場的

創意中遂形成寫實

、現代、

後現代並

存的

情境

使 的 他 每 們的 憶 個年 中 貢 代 、獻說不上 相 都 反的 不乏戲 當戲 輝 煌 劇 劇在 的 , 卻也不容抹煞 熱中 潛流的 者 運 狀態時 氣 好 ,否則便出 的 不管人們多麼努力 趕上 戲 現歷史的 劇 的 熱 潮 罅 隙 他 們的 總 不 易引 所 作 起 所 為 般 常 能 人 的 留 注 存 意 在

歷史 指 的 是經過記錄 整理 詮釋的文本 未經過記錄的 活動 , 都 禁不起時 光的 摧 殘 不

整理的時刻 也正是今日文學及戲劇研究所的學生所應接受的挑戰,所應勉力以從的志業。 或者多媒體的載體 趁曾經參與那時代戲劇活動的人士仍然健在 也許 治難以做出公正而合理的結論 就可成為未來撰史者的檔案。至於詮釋,則是一 , 趁 一 , 些有關的資料尚未淹沒以前 只需盡量記錄、整理,使時空的活動化做文字 種需要學養與明鑑的工作 ,現在正是記錄 旋踵

即會灰飛煙滅

。 口

.頭看五、六〇年代和七〇年代的台灣戲劇

不可諱言

,

已經成為歷史了

原載《表演藝術》第八十八期(二○○○年四月)

繼承與創新——劇作家的成就

影

寫

群在車站上候車的人,等來等去都等不到車輛。一

年過去了,兩年過去了

好多年都

我所認識的高行健

敗的 編導演可 一劇院和劇團的生存 -藝術劇院」、「 大陸上每一 響。這一 以決定的了 點要羨煞台灣的戲劇工作者。 實驗話劇院 個大城都有固定的現代劇 ,就要干涉演出的內容 到了最後,從事創作的編導演 」、「兒童劇院」 院 等。 和 但是有優點就有相對的缺點,政府拿了錢 該演什麼, 劇 這些 專 0 |劇院都有一定的編制和經費, , 譬如說 反倒成為不從事創作的官僚的 不該演什麼 北京 ,就 , 有 就不是只關 人民藝術劇院 並不受演 心 戲劇 工具 供給 藝術的 這 出 成

點台灣的劇戲工作者不但不會羨慕,恐怕要視為畏途了

到了 法上 有 定的水平, 有所革新 觀眾的歡迎 高行健的 文革後 高行健進入北京的「人民藝術劇院」 戲 , (劇創作就是在這種經濟上有所保障但藝術上大有局限的環境中成長的 引起了爭議 但也相當遵守傳統。高行健在一九八二年寫出了 接著高行健又在一九八三年演出 0 當時大陸上正當開 放革 從事編劇工作 了 -新的 車 站》 時期 所以這 。「人民藝術劇院 劇 《絕對信 0 這 齣 齣 戲受到了西方荒謬 戲很幸運地 號》 劇 在 演 表現 出 演 的 劇的 作品 的 手

能 係 判對象 這麼在 有個人視野的劇作家是不太適合的,所以在一九八九年六四天安門事件之後,高行健就脫離 內容和 因此就招到了一些 過去了,候車的人頭髮都等白了,青年人變成了老年,仍然沒有車子停下來。這些候車的 0 Ī 。因為幾十年來都執行著文藝為政治服務的政策,其中根本沒有個人藝術視野和意 為什麼凡是有所創新的戲,就要受到爭議呢?這就跟中國大陸上文藝創作的政策有密切的 日遇 表現的形式上都有所創新 ,停止發表作品一年多。到了一九八五年,他寫出了規模更大的 車中 到自由思想的馳騁 白白地消耗掉了,真的既荒謬,又悲慘!這齣戲自然是有所指的 二非議 ,演出後遭到禁演的命運。高行健本人也成為「消除精神污染」 個人視野的突現,就非常地不習慣了。這種環境對高行 ,因此又再度引起了爭論 ,但在北京人藝的演出卻是 《野人》一劇。 寓意也很 很 這 成 運 健 昌 功 齣戲 這 動 清 的 生就 種具 的 的 了中 楚 批 在 可

八七年寫了《冥城》,一九九一年寫了《生死界》 他在巴黎定居後 ,仍然創作不輟, 一九八六年寫了 《彼岸》(曾在 《聯合文學》 發表),一九

共

在法國巴黎定居下來

聯合文學出版的 的 風格 其實高行健不只是一個劇作家,他同時也是一個畫家、一個小說家 他的小說也獨樹 《給我老爺買魚竿》和一九九〇年在聯經出版的 幟, 打破了情節的局限 ,特別在文字和意境上下功夫 《靈山》 。他的水墨畫很具有獨特 都具有這些特點 九八八年在

是 篇非常新潮的小說 新 的作品是今年收在文化生活新知出版社出版的 ,像詩 ,像畫,很值得仔細品賞 《潮來的時候》一書中的〈瞬間 這

閱讀彼此的作品 記得初識高行健是在英國牛津大學的一次漢學年會上。 嗣後雖然沒有再見面 , 但時有書信往還 0 那次我們恰巧住在隔鄰, 我又繼續不 斷 地讀 到高 行健已 就開 發 始交換

果陀劇團就要上演他在大陸上曾受高行健不但有小說在台灣出版未發表的作品。

,

他的劇作

《彼岸》

也曾被藝術學院戲劇系搬上

過

舞台

0

現

在

者和

演出者都是我所熟悉的人,也都是具有才華的人, 劇團就要上演他在大陸上曾受爭議的劇 作 《絕對信號》, 那麼這樣的合作 真是使我十分高 , 就非常值得期待了 興的 事 大 為 劇作

《民生報》(一九九二年十月十六日

原載

如果我們用台灣國語寫戲

港話 有好幾 香港的文學可能不及台灣,香港的話劇卻遠遠走在台灣的前頭 劇團」及「中英劇團」等全職業性劇團外 個 劇 專 同]時演出好幾個不同的劇目,其中多半使用粵語演出,英語其次,用國語演出 ,半職業及業餘性的社 區劇團不下十 除了香港市 政府 數個 主 辨 , 平 的 者至 時 香

失去上演國語話劇的機會 組 則有勞藝術總監楊世彭夫婦打電話邀請會講國語的朋友代為派票捧場,以免因上座不佳今後 最近香港話劇團演出莎劇 《李爾王》,分國、粵語兩組演出。粵語一組上座不成問題 或

個 能 [粤語劇本來嘗試譯作國語演出 劃 地自限 香港之不習慣使用國語演出話劇,自然跟香港居民不熟諳國語有關。所以目前香港的 ,縱然每年話劇創作的產量 0 相反的,大陸及台灣的劇作則常以粵語在港演出 |頗豐,但為外人所知者至少。大陸及台灣劇團恐不會拿 話劇只

如此活躍,也正因為建立在 為外地人所不懂的粵語 ,對香港人和廣州人而言卻是生動活潑的日用語言 種當地人所熟知的地方語言上。如果勉強用英語或國語演出 。香港話劇之所以 ,恐怕

不會有今日的 成

П

供 合日用 人閱讀 劇 與其 語 的 外 所以 他文類最大的 戲 劇 必 須遵守口 不可能採用書 不同 語 的 即 面語 習慣 在所使 言 , 用 務使入耳 0 這是 的 語 劇作有別於小說、散文及詩之處 言 即化 必 須是 ,不可使觀眾因尋思而 頭 語 言 劇作首先是供 遲疑 人聽的 0 大 此 除 不 是

地自 客家話 限 以目前台灣而 劇創作未嘗不可使用台語 和 則更宜採用國語 Ш 地話 , 雖然就 論 我們 族群 0 的 今日台灣所用 而 論其重要性是顯然的 頭 0 使用台語 語言是什麼?最常用的只有國語 的 ,肯定會有意外的生機 國語 」,其實已經不是北京話的 旧 使用的 人數畢竟有限 和台語 0 但若避免香港粵語話 (福佬話 或 語 以香港 , 早已 兩 為 種 劇 例 的 其 人加 台 他 劃

易凸 純正 顯出來 北方話的人 在長達四十多年的陶熔中 中 或 ,到了今天也變成 其他省分的 人只要一 ,台灣的大多數居民都說得一口流利的「台灣國 「台灣國 聽口音 語 立刻分辨出這是來自台灣的旅客 腔調 7 這 種 標幟 在大陸及香港的 語; 台 即 灣旅客中 使 原 來 最 操

個形容

詞:「台灣

此

或

語

已專屬台灣

,

非他省人所有了

台灣國語 並非只是一 種腔調 ,其實也包含有字彙和句法的問題 , 只是尚少有人加 以 細 心

研究罷了

用 目前 台灣國語 如 果我們尋找 畢竟我們周圍 種 適合劇作 的 人說的都是這 的 頭 語 種話 其實不必強行模仿老舍或曹禺 不 妨考慮

台灣國語」 並不是方言,對其他省分的人不會產生溝通 色的障 礙 , 但又確實含有地方特色

暢通各地。 會帶給他省人一種特殊的風味。用「台灣國語」寫成演出的話劇,可以說既富有地方色彩,又可

原載《表演藝術》第十期(一九九三年八月)

文學劇本了

戲劇有必要自我放逐於文學之外嗎?

近年來文學劇本的創作越來越少了。原因有二:一是劇作不容易找到發表的園地,二是也不

和演出者殊無選擇的餘裕。二者互為因果,形成惡性循環,遂使我們越來越無緣看到搬上舞台的 成的文學劇本欠缺興趣。這兩項原因造成文學劇本創作的匱乏。文學劇本的匱乏反過來又使發表 般報章雜誌不願意發表劇作,認為讀者不愛看 。 — 般劇團則只熱中於集體創作 ,對已經寫

容易獲得上演的機會

今年八月發表在《聯合文學》第九卷第十期的 在這種情況下,使人覺得姚一 葦先生似乎是文學劇本創作中奮鬥不懈的一支孤軍 《重新開始》,是姚一葦又一度證明他對

Jean-Paul Sartre) 式的說理 劇

劇本創作的執著。這

齣

戲藉著戲劇的形式表現了作者對人生的一些看法,應該說是一

齣

沙特 文學

女雙方因為不滿意兩人的共同生活,各自「重新開始」 幾乎沒有什麼戲劇性的動作,兩個劇中 人物的對話一句緊似一 獨立生活 句,形成一 但結果似乎更糟 種腦. 力 的 特別是女 激 盪 男

後的 男女關係的樂觀態度 時 方 在 結局 走入女性主義的「死胡同」,才發現 起 是 無聊 兩 個 人物 時 分開 忘掉過去, 所導致的結果。 重新開始 「獨自」生活及自由放任 因無聊而分手的 0 在這裏似乎顯示了作者對女性主義的不 , 自也會因同 並不那麼有 樣的 原因 趣 而 0 這 重 藂 正 信任 是 所 和 有 以 對 最 趣

的 窺 見了作者對 引起閱讀興味的地方恰在於啟動讀者企圖與作者對話 這 個 戲 演 人生 H 的 效果如 對社會所抱 何 尚不 持的 得 而 知 此 , 一見解 但確 是 此 個可讀性很高的作品 看 法 ,甚至於爭辯的欲望 0 這些 三見解 和 看法事 。它的 實 可讀性在於使讀者 E 是頗富爭 性

絕思考,恐怕不但是文學劇作者的悲哀 文學性的 劇 本重在腦力激盪 , 足以引人深思,絕非純為視聽的享受而寫 ,而且更是現代觀眾的悲哀了! 0 如果我們 居心要拒

擺 象為思惟邏 文字的 戲 不像舞 輯 羈 糜, 純感官的表現方式就不足以為功了 蹈 雖然有的戲劇從業者不甘願做文學的附庸。戲劇若要與時代對話。 或音樂,那麼具有感官的純度; 戲劇不能 擺脫語言 (默劇 除外 或 轉化 大 此 社 也 會 不

所 至於根本沒有完整的 理 解 來的 其情 追求純粹戲劇的演出效果自然無可厚非 趣味 固 然可憫, 我們花了太多的精力純為演出的理由 0 這 樣的 劇 本可資提供 劇本雖然不一 令人惋惜的是在演出以外不能提供具有可讀性的 , 這就不能 定適宜上演 不使 ,但立意拋棄供人閱讀的價值 人懷念起 但作者無不盡力使其首先成 去營構後現代的 過去一 此 三案頭 前衛 成書 劇 戲 本 劇 齋 為具 在多數情 , 劇 演 本在 怕只會使戲 出 有 時 可 閱 不 讀性的 讀 形 為 時 觀眾 K 劇 甚 為

越來越遠離了文學的一切可貴質素。 戲劇有無必要自我放逐於文學之外?是戲劇工作者值得思考的一

原載《表演藝術》第十二期(一九九三年十月)

個問題。

劇本仍然是戲劇的靈魂

有 演 真 終於有了鼓勵劇本創作的戲劇獎,才是值得慶幸的一件事! 體 府城到了已擁有「台南人劇團」、「 ,而演出又相當頻繁的今日, 才來舉辦第一 那個劇團」、「魅登峰劇團」及「青竹瓦舍」四個 屆戲 劇獎 ,未免晚了一 些。 但 晩 總 戲劇 強 過 表

,

發展看來,劇本仍然是戲劇的靈魂 徒有劇團 意及文化中心的陳永源主任的首肯。誰知我在向從事劇本習作的成大同學宣布了這項好消息後 心這件事 令人失望的是戲劇獎的設立並沒有在第二屆的府城文學獎中成為事實。我和陳昌明教授都非常關 屆府城文學獎的評審會議上,我已提議增加現代戲劇創作獎一項, 鑑於成功大學的鳳凰樹文學獎及高雄市文化基金會的文學獎早就有劇作獎,所以三年前在第 經過 有演員 兩年不斷的 而忽略劇本,豈不使台南的劇運就像智能不足的弱智者一樣?就長久戲劇的 提出,終於在第四 屆成為事實 ,我們不能不為府城 獲得所有評審委員的 的 劇 運 高 興 致同 大 為

慰了 劇作本來並不易寫 的 劇 作 雖然只有二十一 ,不但有時空的限制 件 數量上是少了 也有可演與否的問題 些, 做為 ,幸好成大中文系的 個地· 方性的 獎 也差堪自 戲劇

後

的

獲

獎名

單

是

自

i 由 P

Ū

 $\stackrel{\circ}{\gg}$

得正

懸

Station |

得二

獎

意外》

與

極

刑

各得

佳

作 别

燈

口

得

Ŧi.

次投票

投出

獎與

佳

作

的

最

,

選 寫手 , 龃 大 習 沅 藉 促 著 獲獎 使台南的 開 課 的 多 年 機 來培 劇 會 運向更 也 養了 許 健 口 ___ 批能 康的 以 建 方向 夠 起 執 成 筆 長 此 的 自 青年 這 信 個 寫 戲 也許 手 , 獎的 大 口 以 此 設立就 成 有 為 口 基 能 本的參 與 本 地 賽者 的 各 劇 0 這 專 發 此 青 年 劇 此

,

劇

功

德

無

量

ſ

石

兩

分 渦 錯 位 IF. IF. 高 教授 的 獎 獎三分 假 , 人圈選的 , 不容易 百 除 論 加 獎 投票, 篇 參 及彼 F 項 所 车 得 獎 與 教授 是 可 和 被 此 第 在二十 在 評 與 兩 , 獎 各組 分 兩名佳 他 說 可 審的 戲 評 從 見對 兩 屆 Y 服 缺 劇 審 說 得 分 辦 外 評 I 戲 以 0 作獎 篇中 作 兩 服 戲 大多數的參選作品 後 審 劇 石光生 佳作 分的 劇 中 ,定能 獎的 Ī 本人也 獎 投出 我們 再在十一 所以 各 [委員 Ŕ 第三次投票又淘汰掉 教授和 然 似乎不宜從缺 是位 是最 建立 淘 分 + 還多了 有 早完 富 汰 府 0 成 篇中選出 我則 投票的 篇 城 有 大 做為討論的 成 戲 才情 藝 覺得 篇 三人所見略同 樣 劇 研 任 結 務 獎的公信 的 0 所 了六篇 相 果, 最後的 為了 的 劇 的 對 分的 作 石光生 __. Ŧi. 篇 基 組 者 個 0 經再 篇 結論是應該按照規定選出 舉投出 礎 力 0 0 品 這時候大局已定, 中 我們 李國 教授 剩下五 0 , 0 域不大的 很幸 其 起初李國修先生認; 篇得六分 各獎的名次 中 在 修 篇 有 運 更 屏 討論之前先做了 前 是 風 0 地方文學獎 按照 篇末 我們 表 演 , 演 兩篇 府 導 獲 班 三人 各委員 我們採取記 城文學獎 的 各得 票 的 為入 編 李 而 四 評審意 的 或 , 的 篇 言 童 次每 修先 $\overline{\mathcal{H}}$ 全 而 介的 意見也 得獎 分 的 才 有 分的 規定 水平 作品 見交集 4 Ŧi. 人圈選六篇 作 篇 有 和 篇 辦 穩 還 |水平 他 是 我 只 算 們 得 法 定 只 0 有

經

不

卞

有

於

百 時 我們也 建 議 《 Station 》 的 篇名可改作 車站

的 就 是基 兩篇劇作都沒有參賽 所 本的參賽者 偏愛。 中 作者名單發表後 除了 ,在其他的文類中也 《極刑》 , 是頗可惜的 外都是喜劇 才知除了 件事 是 Ī 樣 獎外都是 可見喜劇易於在簡短的篇幅中發揮 0 其實 成大學生 ,本年度成大「 前 作品 戲劇選讀與 0 這也 難 怪 , 習作」 门 成 時又為年 大學 課 生本 中 最 來 的

好

似乎 笑 也 境 桑 長 В 無從表現出來,各人的言談雖然不脫 的 內部的各色人等: 景音 PU 是 不管這 還有愛上 醜 自由PUB》 可以容忍的 女 果 В 司 對象屬 志」及女性欠缺尊重 徒有其表的美女、諂媚美女的鄉愿 中 對 最 帥哥的自由女神像的 這 難 發展出他們彼此間的 能 於族群的 的特色是 否則喜劇真的難為了 篇 有熱愛自由女神像的 可 貴的 國修採取保留的態度 是做為主題的「自由」,十分含蓄,具有多義性 還是 輕鬆、 職 靈 我自己的看法則是帶有諷刺性的喜劇, |曖昧 幽默, 業的 魂。他們各有各的人生觀、 stereotype, 店長、 關係 ,只要不是出於惡意的 又富有想 光生也同意我的意見,所以此篇才得以最高 、在PUB外打電話的 因為他覺得同性戀者的 具有喜感的曖昧 尋找靈感的作家、單 但確有令人絕倒的片段, 像力 觀眾 理想 透 攻計 關 係 過 一戀作 , 帥哥 開 愛好 娘娘腔以及命 面 如沒有 家的 假 總不免有被 可以預見到舞台上 想的 開無傷 和脾氣 , 隨意 只 風 司 像 性 玻 趣 倒垃 大雅 戀 璃 而 名 曲 在有 幽 坂的 謳 為 輕 默的 看 分獲得正 的 限 刺 醜 輕 死 到 玩 的 的 P 女 流 的 環 円 店 動 U

考慮

如

何

寫

個

紊亂的男女關係 是 都 篇 有 荒 所 針砭 喜劇 作者利用極有限的 人物 並不 真 實 , 但 空間 荒謬 得 演 可 出 笑 T , 對當前台 齣 十分 熱鬧的 |灣紊亂的 戲 治安以 及同

樣

張 但尚不失人情之常 意外》 可 以 說 是 齣 會帶給觀者同 情境喜 劇 作者很會營 情 與笑聲 造 懸 疑 與 鷩 奇 , 物 與 動 作 雖 相 當誇

任 個 與子的談話中 技術上略有 子也愛妹妹 演 員 也為了皇帝的摯情, 極刑》 大 為 瑕 , -提及 觀眾從未見過妹妹 疵 大 是作者努力 妒 0 例 而 到了第 如第 弒 父。 不忍背棄皇帝, 建 幕的 三幕 然後又把兩世交叉起來, 構 的 , 皇后與第二幕的妹妹 , 作者說第一 卻已見過皇后 齣 戲 , 但皇帝因妒 個 幕中皇后的地位由 , 的 如 兩世愛恨 為同 使三 何 而殺了將軍 使觀眾分清楚誰是 個 演員 人 情 仇 但第二 第二幕的妹妹取 演出這六個 0 另一 0 世 幕妹 世 進呢? , , 愛將 妹並未 人物 養父與 在敘 代 軍 的 出 構 養女相 , 實 皇 場 想 述上不 避奇 在 后 是 只 為 ん在父 同 成 Ī 兒 但 責

題 心的 事 , 在 舞台卻會造成大問題

筆 表 項名 法 (演節目 次所 , 其 他 以 致 限 沒有 成 無法演 如 而 落 足 選 麻 一夠的 佳 H , 煩 使 作 0 * 人人有 希望以 劇情 一四門武潘 通 遺珠之憾 後參選的 貫全劇 0 等都不是喜劇,也各有所長 劇 或者作者忘了是在寫舞 至於未曾入圍 作 , 首先要想到 的 如 多因技術 何 台上 寫 出 , 呈 1 正 個 現 的 好 的 口 瑕 徘 劇本 以 疵 Ĺ 徊 過大 在邊緣地 演 用 的 或者只 劇 了太多敘 本 帶 然 像 , 沭 大 的 再 個 獎

在 首 前台灣 劇場界通常故意輕忽文學劇作的 風氣下 創作 劇 本獎的 普 遍 設立 實在是當代戲

劇界的一大福音。沒有好演員,自然演不出好戲;沒有好劇本,同樣會使戲劇演出流於草率、淺

薄!

原載《中華日報》副刊(一九九八年三月三十—三十一日)

尋根的當代華文戲劇

家和戲劇學者聚於一 香港中文大學主辦的「當代華文戲劇創作國際研討會」,首次把海峽兩岸和海外的 堂,不單是交換意見,而且也研討了各地相當數量 的 劇 本, 意義非 凡 華文劇

卻蘊涵了一個共同 |議之所以令人感到不同尋常,是與會者都隱隱然感覺到各地的華文戲劇表面上縱然十分不同 的 主 題: 尋根

般由

兩岸及海外合開的

會議

,多半是各說各話

,

偶有意見交叉之處

便覺十分欣喜

這

次

斷 限 仍然堅持用華文來寫作 [然選擇與英文文化認同,今日新加坡華 港人遭逢到去留不決的困境,也是尋根與離根的問題 大陸上固然有尋根小說 ,也足以說明其對中華之根依戀之深 和尋根戲劇 台灣的鄉土情不能說跟尋根沒有關係 人內心中卻仍存有藕斷絲 。新加坡是早已獨立的地區 連的剪不斷之根。 香 港 美洲 面 而且已經 臨 的 九 華 七大

· 香

常常表現了對原生地的依戀之情 附於土地的 根是不是只能以土地做為象徵?是一個值得探討的問題。「 ,所以我們一 談到根 , 人自然也不例外 不免就聯想到鄉土之根 , 因此· 人對一己之根的第一 0 動物 雖非 根」這個字借自植物 如植物之依附於 個意象是原鄉 + 地 植物是 , 卻也 大 依

概是不容否認的

途 百計地設法「逃」出國去。大會期間有一位大陸來的劇作家談到廣東某劇團中一位權 , 受到 輩子忠忠誠 而奇特的是非但 親 友的豔羨和衷心的祝賀。俗話說 誠地貢獻於 面臨九七大限的港民表現了背離原鄉的現象,竟連身居大陸的居民也千方 黨國 」,誰知到了花甲之年卻決定移民美國 「葉落歸根」,這種背棄原鄉的 , 興致 高 高 興 實在 興 高德隆 地 教人 踏 的 難 旅 劇

地已無法依戀, 另一 許根不能只以土地做為象徵了 層意義包含在「認同」的體驗中。原鄉的土地與文化毋寧是自身的延伸,是大我或超我 的具體符號 原鄉的意義則可能由土地延伸到文化,凡有固有文化之處皆為原鄉 捨此超我 自我 。假設 (ego) 個人出生的原鄉已經淪為荒寒的不毛之地 即無處安置 事 Ê

superego)

,

我 鄉愛爾蘭而 地或文化 他們肯定 然而世間也有別求認同的例子。喬哀思(James Joyce) 同值 遠走他鄉,貝克特甚至拋棄自己的母語,採取法語做為創作的媒介。如果他們也 .把超我的涵義擴展到全人類這一個層次了。 所以由自身所延伸的理想 和貝克特(Samuel Beckett) , 有時 都因 亦 厭 有超 悪原 可 血

界各地,也都以同一種文(包括國語和方言)建構舞台的形象,而又不約而同地暗蘊了共同的 捨棄自己的 過去背井離鄉的中國人總對所自出的語言文化懷著深厚的感情, 母 語 母 文, 卻找不出貝克特這種基於個 人好惡的 例子 縱然有因為現實 所以華文的劇作家雖散居世 (諸如名利

裏? 大會的劇作家有人提議 自 我所衍生的理 寫出各自對 想 根」的懷想:我們心靈中的根到底以何種意象而呈現?我們的 只因 , 何不 為使用了共同的語文,便產生出 由海峽兩岸與海外劇作家共同撰寫 類同的 一齣戲 情感振 幅 , 在這 和心 靈 _ 個共同 頻 根 率 0 到底在哪 的主題之 大 此 參與

調:

尋根

。不過這個根不再簡單地以土地為象徵,它可能以文化語文為代表,也可能只

是

種由

原載《表演藝術》第十六期(一九九四年二月)

所謂京味話劇

及同 趣 |屬京味的 載京味話劇 《茶館》 《天下第一 也很叫座,可見不獨北京人自己欣賞,外地的觀眾也同樣對京味話劇 樓》 在台灣演出很受歡迎 ,據說從前「北京人藝」來香港演出 感到 該劇

足 推 是純正的北京話。曹雪芹是漢軍旗人,在北京度過了他的大半生,終老於北京西郊的黃葉村 本著名的京味小說是《兒女英雄傳》,作者文康,是真正的旗人,書中的語言自然京味兒十 《紅樓夢》。不管虛構的大觀園應該坐落在北京城還是金陵城 京味話劇之前已有京味小說,前者多少受了後者的一些影響。最早又最有名的京味 《紅樓夢》 裏所運 用 小說 的 語 , 另 確 首

的 濃烈的 爪 說 Ŧi. 用 北京土味兒而成文壇一絕。老舍是在北京土生土長的旗人,北京的方言俗語自然運用得淋 四以後的新小說作家,最早享盛名的都是南方人,像魯迅 的 雖 是人人皆懂的普通話 ,卻絕無京味兒。直到老舍的 、郁達夫、茅盾 《老張的哲學》 出現,才因 、巴金等, 他們 其中

漓盡致

139

豆》) 兒 繼老舍後以京味見長的 和 代的 《黑的 小說家中北京人或久住北京的頗不乏人, 雪》 中的 語言是京腔京調的 小說家 應推 劉 , 恆 王 和王朔 朔所寫的 0 但多數在作品中並不特別強調 劉 恆的 痞子小 (伏羲 說 , 更使用 伏羲》 (改編: 非 常流氣 成 北京的 電 的 影 北 土 菊 味

館》 是三教九流的北京市民 到北京 小說中的北京味兒移轉到舞台上來了。其實老舍在抗日戰爭時 北 京 等劇作 話 期 面子 , 從 但 用 與老舍的京味 問題 土味兒不重 北京話創 《方珍珠》 , 作 歸去來兮》、《誰先到了重慶》 和 ,非 話 小說 首具濃烈北京土味兒的話劇 劇 《龍鬚溝》 的以 用道地的京片子不可,於是 可 以 T 說 西林 開始 同屬寫實的 李 , 北京味兒才愈來愈濃 ,健吾 Щ 脈 曹 等 禹 又是老舍的作品 , 並沒有這 吳祖 京味兒」成了這一 光最 期以 到了 著 個特色 四川為背景 他們 0 《茶館》 老舍改寫 , 直 個劇本的特色 的 到 作 創 的 品 劇 作的 劇 劇本 雖 作 然 , 大 背 後 用 , 為 像 景 把他 寫 轉 純 茶 的 移 殘 Œ

荒》, 冀 至 的 温 都突出了北京話的 後蘇叔陽的 《天下第一 樓》 丹心譜》、 ,以及今年三月剛在 方言俚語 《左鄰右舍》、 自然形成了 《劇本》 李雲龍的 「京味 話 雜誌上 劇 有這樣 的 發表的楊寶琛的 獨特風貌 個小院》 和 《北京往北 八小井 胡 是北 大 何

違 我 國 背了寫實劇的 大力推行國 話 劇自開始在我國的土地上萌芽茁長 語 原 測的 的 時 代 0 事實上方言仍在中 ,二者則是為了使 ,就以國語做為舞台語言 劇作 國各地流行 在 各地 都 , 舞台上的 可 以 演 出 人物 0 , 但 是全以 者因為話 , 不管生活在何 或 語 劇 的 書 寫 一發展 省 的 話 適 竟都 劇 巧 值 是

派話劇的獨特幸運了。 了方言,則發生行之不遠的困擾。只有京味話劇,既達到寫實的目的,又能通行全國,真是這一 操著標準的國語,豈能算是寫實?如要在舞台上追求寫實,方言的運用勢所難免。問題是一旦用

原載《表演藝術》第九期(一九九三年七月)

求的話劇曾經出現在中國的舞台上

武俠話劇的可能

入目的, 自從 可見這齣戲給人感受很為不同。但是就創意而論,武俠話劇應該算是個新類型 果陀劇場」 演出 《天龍八部之喬峰》 後 ,我看到了一些 三評論 有叫 好的 也有說不堪

西方的舞台劇本有現代與古裝的不同類型。在世紀初移植到我國後,自然也有所謂的

古裝

武俠的 等都是個中好手。古裝話劇當然不等同於武俠話劇 作家大有人在 稱],郭沫若在一九二〇年就寫出《棠棣之花》 我國的傳統戲曲本來只有古裝,而無時裝 因此 1,例如田漢、歐陽予倩、阿英、陽漢笙、陳白塵、姚克、李曼瑰、 可以說 ,在「果陀劇場」 推出的 (後來的樣板戲除外)。影響所及,寫古裝話劇的 和 《天龍八部之喬峰》 《湘累》等古裝話劇, ,在以上所舉的劇作家的作品中沒有 以前,沒有以武俠動作 以後即以專寫古裝 吳祖光 齣 姚 為訴 是 有 葦

人想 口 7利用剪接技術及用會武功的演員替身來製造武俠動作的效果,在舞台上卻無法做到 > 到把武俠小說搬上話劇的舞台?我想主要的原因乃在於難以處理武俠動作 也許 有人會覺得奇怪 ,在電影和電視中充斥著武俠片這麼長久的年代之後 電影和 為什麼居然沒有 電 視劇都

能套 真有 藝之難 昌 唱 有 角 武 別 的 在我 唸 或 功 ,故雖一樣炫人眼目 武打的 劇之程 非 TF. (國傳 做 故不同於拳 像 蹴 程式 統的 西方訓 打 式 可 得 戲曲中, 的這個 自成行當。專攻 又無法把 練芭蕾舞者一樣 1腳師 武生、 凡是 傅 ,卻予人以真功夫的感覺 打 拳腳師傅的 武旦之技雖難 0 武俠電影及電視追求寫實 打鬥的 字 , ,武生 打 本來曾吸收 場場 武功搬上舞台 面 , 的演員名之謂 , , 難在 武旦也要從髫齡開始訓練始可有成 都以程式化的舞蹈來代替 過武術 體能 0 如今話劇欲在舞台上呈現武打場面 , 的 非要另闢蹊徑不可。這恐怕 限 , 「武生」、「武旦」, 雜技 寧取拳腳 制 • 表現之優美及節奏之把握 舞蹈 師傅之武功 的 。國劇 種 種 與 因 中視為四大要素的 車 素 0 不 可 攻 , 取 見 Ī 唱 而 是話 或 這 形 做 劇 成 既 卻非 動 項 的 或 技 演 劇

禁不起現實考驗 對於以舞代打的呈現 編 無 果陀 京劇 古名 相信觀眾的 劇 美學 伸所編 場」選擇了用現代舞來表現武打場面 幻 從打鬥的 的 想中 舞 , 評論者又進一 ?情緒不僅是失望而已 ·的美輪美奐徹底崩 參照了 記場景 或 和 劇 演 步說 動 員的 作 : 聲音 , 成為 0 盤 觀眾席裏 , ※雑糅 埶 肢體 血降到了 並 Ï , 一陣 或 請了在藝術學院舞蹈系任 都顯 劇 冰點 文一 動 露出 作 陣諷刺的笑 0 的 菲 眼見心愛的武俠世界被 京劇 種 現代舞 這套 , 不 顯現 可 大 教的古名伸擔 的 出武俠劇完全 此被譏 負 擔 L 殘忍地 為 理 脫 任

敢輕易嘗試的

道

揮

至 觀眾 樣的 席 論 裏 點令人有過分偏頗之嫌。 陣又一 陣諷刺的笑聲 我自己的感覺有異於是 相反的 觀眾看得很入神 0 在台南演出的 , 演出 後也 獲得 那 場 相當熱烈的 我沒有 掌

沒有 差的 的 磬 打 咸 0 崩 譽 我覺得 Ü 更富於美感。 是 盤 大 舞 蹈 為 Ti 的 該 現代舞 百 覺 純熟度和難度尚 劇 的 得 配以 再 主 Ē 要演 加 加 F (適當的音樂, 國劇 員 一舞台演員 都 中打鬥 有些 有加強的必要而已 現代 所發揮的臨 場 比 面 舞 純 , 一粹的 和 程式化的「 咸 場感 國劇 劇 0 動 在觀賞的 動作 作 , 就 的 打, 更非 基 更易於融入話 影像 過 比電影中逼真的 故尚 程中, 所可 能 不但 表現 比 劇的形式 擬 我 出現 心 首中 代 ,不會產生突兀 打 舞 ۰, 的 的 或 武俠世 美 感 特效的 界 所

現 雜 倒不如 使人不免對演員的技藝分心。特別 話 天龍八部之喬峰 劇 本以思想和情緒取 除 以 免造成 劇 勝 觀者的 , 如說有令人不盡滿意之處 如果在此之外 闲 擾 是阿朱的易容裝扮 也要擴 展賞 , , 似乎不在以舞代 在小說中易如 心悅目的 聲色層次, 不過 泛反掌 打 在表演: , , 武俠話劇 在舞台上 而在劇 的 情 程式 太 難 未

過

複

以

虔 傳統的 要給予 不管是 的 新 個 议 類 別的 型 演員 舞代打 劇 演 是值 場 昌 , 還 Ü 導向 得肯定的 是 展 貧 現 個 打 豈非 人舞技的 演 員 是 節 7機會 體能 件美事?故我覺得 要 求 通 過 和 武俠話 .純熟的技藝恐怕是先決條件 劇 果陀劇場 , 話劇 的 的大膽 作家劇 嘗試 場 在演 導 , 向 H 在 開 兼 時 創 融 也 Ī 種 我 必

是

個

可

行之道

0

我國多的

是武俠小說

,

可說有

取之不盡的改編文本

0

E 始

不

國 須

原 小載 表演藝 好術》 第 四十九期 九九六年十二月)

——評《姚·章戲劇六種》 一度西潮的弄潮人

吧!我怕看到自己的幼稚,但無論如何是我編劇生涯之始。」(姚一葦 我現在還留在身邊,每年暑天拿出來晒一晒,以防蟲蛀。不過沒有勇氣讀它,應該是非常幼稚的 屬於第一度西潮影響下的劇作家(馬森 凰鎮的人》一劇算是他第一 的話來說:「寫成之後,我沒有再看它一遍;寫完了就是一種愉快,就不再去想它了。這個劇本 在箱子裏未曾發表。不發表的原因,當然是他自己覺得是青年時代的習作,不夠成熟。拿他自己 處女作。他在廈門大學做學生的時候,已經寫過一部有十萬字的長劇《風雨如晦》,一直藏 姚一葦於一九六三年寫成《來自鳳凰鎮的人》一劇,那一年,已經四十一歲了。其實這不是 像極了曹禺《日出》 擬寫實主義」(馬森 部發表的劇作,在結構、理路上還是三四○年代話劇的模式 中的陳白露,全劇的風格也近似《日出》。就此劇而論,姚一葦仍然 一九九二:六七—九二)的窠臼。劇中的女主人翁朱婉玲的身分和 一九九一)。 一九八二:一)《來自鳳 ,尚未能

兩年後(一九六五),姚一葦在《現代文學》發表他的第二本劇作《孫飛虎搶親》,不能不使

料未及的

件

事

現

代戲

西方的

布

護女主人被迫更換衣飾後

,

馬上氣焰高漲

,

不再守

婢女的

本分。

第二次崔雙紋

(鶯鶯

再

迫

四

事中 劇 等已廣為人知 親》(Mother Courage)、《四川好人》(The Good Woman of Setzuan)、《灰欄記》(The Caucasian Chalk Circle) 卑 Bertolt Brecht 的 會引起中 Brecht, 1898-1956) 眼 地 出 睛 注 向 其 為之一 他 我 勤 入當代 對中 0 國有心 傳 當然他不會忽略了當日盛 亮 國傳統劇場的探索與借 人的 統 影響 戲 布氏深受中國傳統劇場的影響也是為人樂道的 , 的 作於三、四〇年代的 大 劇 觀念。」(劇作家的思考。姚一 為 學習 審赫特竟成為招引當代中國劇人回 ,在此點上我無法辯解。」(此 .劇不但表現了他開始受到寫實主義以後的 使我. 姚一 企圖結合我國傳統與 葦 鑑 行 劇作,諸如 0 九八二:二)《孫飛虎搶親》 葦嘗言:一一 在西 其間 方的 , 大 姚 史詩 為授課的 《伽利略的一生》(The Life of Galileo)、《勇敢母 八西方 葦 提到敘事詩戲劇, 劇場 歸古典的一個有力的 • 一九七八:七)又說 需要 古典與現代 (epic theatre) ° 個話題 姚 西方當代劇 正是脫胎 葦閱讀 0 有人一定會認 在一 布氏的理論及作品自然 媒 布 場 西 於 個大家所熟知的 介 雷 的 方 , 西 這 赫 的 影 可 響 特 厢 時 戲 能 為我受了 劇 候 , 是 百 我 Bertolt 理 他 時 的 IE 也 故

所 而 重 說 又 寫 尊 崔 的 這 重女性的 齝 鶯 當代人的 戲 營 拿 大 西 大英 此 觀念 厢記 雄 在 有 中 西 相 厢 兩 ___ 反地張君銳 層指 個 記 小角色孫飛虎來大作文章 中 涉:一 做 為 (君瑞) 是對 搶 匪 的 正 卻 郭 孫 成 飛 、主奴 為 虎 個懦 變而 觀念的 ,把他提升到主角 弱偽善之人 為 再詮 表人才 釋 0 風 是 呵 從 英雄的 紅 流 女權 倜 爣 紅 地 娘 主 位 智 義 的 為了保 勇 過 姚 觀 氏 X

見孫 獻 誤 的 傳 中 有了 小身給 N 東 張 營 回 西 的 牛 鶯 現代人的 無 時 張 ᇤ 紅 始 是 虎 女人也都是一樣的 英俊 後者 君 為 **風終** 營 個 一鋭時 一雙紋 鶯 司 癡 以擺 瀟 棄不同 思想和觀 說什麼也不肯就 流情 相 灑 後者竟恐懼 待到 脱掉傳統 , 愛 馬上承 雙紋揭露 念 但 幾經波折 , 是姚 東西 認自己才是 而且其中所 禮法自作主張的新 地 範 逃開 0 , 葦 愛情毋寧是虛妄的 自己的 兩 , 的 最 個 真是對 後是 《孫飛 小 女人因此大打出 涵蘊的 7身分 姐 有情 , 虎搶 扮作 女性 , **一**西 意義也遠較 孫飛 人終成眷屬 親親》 厢 1 0 記》 虎 姐 0 這 卻認為沒有什麼癡情 這其中的蘊義豈不都是現 手 反覺得不能接受了 的 樣 的 四 。崔雙紋也不再是 詮 紅 西廂記》 大嘲 與原 不 釋 過 , 弄 始版本元稹的 是 西 她 豐富了許多。 厢 的 記 0 切 的 最 個 婢 愛 後 中 癡 代的 唐 的 情 , 在作者的 當崔 男 入小 人物 的 在 1嗎? X 雙紋 都 說 不 西 孫 是 但 筆 《鶯 廂 飛 都 F 她 記 樣 願 虎 鶯 真

夾 的 絲 # 唱 作 新 採 的 崩 油 攙 礦 使 的 的 itt 筆 雜 劇 īF 法 不 作 劇 如 得 品 走出傳統話 布 旧 ! 其故意拉 是 雷 所 赫 以 劇 Ü 游特的 作 初 誦 者 劇陰影的 和 遠 存 尾聲的 四川 觀眾審美的 代 劇 中 好人》 唱 自然是所用的 再提 路 Ŀ, 人甲」 距 中的賣水者老王一 示 樣 離 : 會 和 產生 這此 與 布 形式 路 一舞蹈 雷 人乙二 疏 赫特的 0 離 與 這 樣 歌 是齣 很 用 的 唱 0 明 心 效 角 必 借用史詩劇 顯 如 果 色的對白雖未用 須是純 地承擔 出 0 姚 轍 中 了史詩 葦 或 場 從 風 的 此 技法 味 劇 史詩 劇 的 場 以 向 中 後 西 傳統· 劇 場 洋 敘 連 的 的 沭 串 夾 風 典 敘 格 戲

,

路 清 現 齣 戲 水新 在 姚氏劇作中 求變的 企 圖心 -具有 ,除史詩劇場外 · 關鍵性的作用 ,他又接受了荒謬劇的影響; 第 從此 以後姚 葦沒有 再 第二, 走 П 在台灣 傳 統 繼 劇 以 的 反 老

盲

人苦苦地追尋秀秀母子下

落的時候

,

秀秀卻避不見面

甚至當崔寧

無意中

-誤撞

秀秀居

所

的

時

潮 所 謂 , 但 的 在 劇 第二度 作 西 , 潮 直到 下的 姚 葦 產 的 品 0 ^ 孫飛虎搶親》 雖然在文化的 層 發表的 面 上 , 九六五年 台灣從一 九四九年已經 , 才真 Î 表現 H 開 始 西 方後寫 T 第 度 西

共

為

主

題

及擬寫實為形

式

的

戲

劇

後

,

他是第

個

寫

出

新

戲

劇

的

人

0

孫

飛

虎

搶

親》

也

正

的

響

來

總是像到 的 的 的 的 再 崔 肯定秀秀與崔 中 孩子 父母 結局 是 個 寧 線下來都 0 中 養 果報的 秀秀 兩 和 娘 秀秀雖 無大志而只愛吹吹唱唱 被郡 郡 戲 個 年 在引 故事改編成 故 王 的 而 這暗 姚 府 被 \pm 第 寧之間的愛情是真 是 事 導觀眾認同 府 的 郡 都 也 見於 的人 幕和第二幕的 王 王 葦 安逸生活情 示給觀眾他潛意識中對秀秀的 一府的 寫了 打 一發現 死 ___ 丰 個強調 警世通 , 碾玉觀音》。 金 陰魂仍眷戀著崔寧。 一人之間無瑕的愛情 為了崔寧和孩子的安全, 願跟 • く摯的 確 雕刻個什麼的年輕 崔 愛情的故事 **言》**, 寧則 崔 透 寧 露 , 篇名改作 這 私 出這樣的 是寄住 此劇取材自宋話本 奔去過 份真摯的愛情受到郡王夫婦的干 , 另外凸顯出 在 《崔 意向 郡 摯情; 破壞他們愛情的郭排 0 但 人 種清苦的日子 王 持詔生死冤家 0 一府的 是到了第三幕 秀秀不得不忍痛 而 崔 如說它是 寧如非 秀秀如 郡 碾玉工 ^ (碾玉 王 夫 人人的 對藝 非真愛崔 深愛秀秀 一觀音 0 0 在第二幕 個淒美的愛情 , 軍最 郡 術的 \pm 遠 **** , 府 王夫妻死 離開催 房 原收在 執著 後遭 寧 擾 侄 養娘璩 , 後半 兒 不 與 , 會 到 寧 不會捨棄疼愛自己 0 , 報應 《京本通 後 碾 故 在 礙 秀秀愛上 , 歸 秀秀懷 出 事 個 姚 當崔 來的 才造 劇中 郡 在 郡 首先必 姚 王 俗 秀秀 寧 府 玉 碾 成 小說 一夫妻 成 崔 觀 悲 葦 玉工 這 寍 慘 為

性 家和 木 而恐 話 愛 與 感 候 生活與藝術之關係 [擾就永遠 呢?做為 藝 到 後瘋 我曾 懼 秀秀依然不肯相認。作者並未寫出秀秀轉變的心理過程以及如此轉變的 在改編中 又好像作者應該無意寫 男人都 術之關係 木 一個不平常女孩子的愛,作者在此所探討的 經詢 於是 狂 存在那裏 主人 這一 T 是 間 姚 她 。」(黃美序 那 樣的 過 翁的秀秀的心理委實教人難解 層 演出 章試 時候姚先生還在世 步步向崔寧走去,在他身旁跪下, ,為什麼崔寧死後秀秀又「發生了極大的變化,她由悲傷轉化為悔恨 木 · 東西, 惑曾有學者加以 過秀秀的演員 .圖把秀秀的心理複雜化 齣戲首先最重要的是通過觀者的邏輯 女人也都是一樣的 一九七八) 個「純愛」的故事 解說 , ,她承認不懂 也看了演出 鑑於在 例如黃美序教授就曾說:「這個 東 ,但是沒有成功地塑造成 。宋話本中的秀秀 《孫飛虎搶親》 。但 是 西。愛情毋寧是虛妄的」。此一 , , 一個古老而卻永遠 並沒有表示什麼意見 而當時的導演也沒有合理的 是,倘若寫的不是真摯的愛情 把頭伏在他的膝蓋上」,發出 中姚一葦認為 做為評論者 ,是個單 新鮮的 , 純的 所以 個為人易 問 戲不是在寫 動機,不能不令觀者 題 我無法在此 「沒有什麼癡 解釋 為愛 理念繼 這 狂 種 熱的 解 而 帶 , 而 生 的 給觀 以 犧 是 續 命 強作 致讓 牲 生 顯 愛 由 個 延 或 公的 眾的 生活 |藝術 明 的 悔 命 伸 情 秀 個 的 女 獨 或 的 恨

京由 到 重 視 再下 青年藝術劇院」 紅鼻子》 個戲是寫於一 卻是很受到重視的 盛大演出,不久又在日本演出。在台灣也有兩次公演。《紅鼻子》一 九六九的 《紅鼻子》。 齣戲 姚先生生前 不但有英譯本、日譯本 時常抱怨他的 而且於一九八二年在北 戲沒有 演 出 沒 劇有 有受

惑

Mi 犧

紅

鼻子 有什 救

也無法

達到悲

劇 是

英

雄 劇

的

高

度

除

T

主

題令人困

感外

紅

鼻 的

子 說

倒

是

齣

當

1

悅 到 紅

子 是

牲 拯

一麼代

價 他

呢

? 的

這

此 非

沒 不

有 快樂

解

答的

問 是十

題

無

形

中

削弱

I

主

題

服

力

,

令

、觀者

感

木

為 的

一

X

們

犧

牲

旧

,

而

分痛苦

的

,

不

過

他

們

的

痛苦有它的

價

畠

擬 好 成 寫 渾 眾 實 個 甚 且. 着 至 到 也 有 聚 有 神 口 焦 以 性 非 治 的 寫 的 實 場 癒 X 的 景 有 , 當他 自 及 ___ 非 閉 面 戴 寫 症 , 的 Ŀ 實 F. 的 面 承 病 人 具 , 後 面 0 IE 刀 0 他 全 如 劇 年 史 的 代的 詩 預 最 言 不 劇 都 寫 傳 場 實 統 會 般 實 的 話 現 是 劇 , 丰 以 , 戲 更 要 而 奇妙 人物 吸 為 皈 戲 的 7 , 史 作 是 紅 詩 者 鼻 意 他 子 劇 場 不 的 在 和 神 神 追 性 睗 電 |水真 影 會 給 的 他 被 特 帶 的 塑 點 幻

例子 步 紅 水 大 種 X H 出 鼻 的 此 理 的 帶 作 舞 想 戲 與 他 紅 子 卻 女淹 著紅 者 的 分 鼻 : 使 在 快樂就 宮 子 紅 廷 自己 根 死 鼻 降 Y 本不 子 在 鼻子 牛 的 禍 卻 大 面 中 是 時 會游 為了 犧 海 具 候 死 追 中 的 牲 T 消災 尋 • 追 當 泳 1 1 \Box 耶 這 # 求 或 紅鼻子 什 , 快 根本 樣 一麼是 穌 0 _ 最 樂 走 的 犧 謝 上十 木 的 後 脫 牲就是 犧 快樂? 神 牲 懂 死 紅 離 有什 字 鼻 Ī 游 的 • 優裕的 快 架 泳 確 子 獻 樂」 一麼意 為了 的 ! 是 藉 祭 時 著 家庭 並不 義 那 種 實 候 紅 四 犧 現 呢 噘 ` 鼻 段 當 ? 他 牲 相 , 子 背 吳 犧 侔 劇 是 , 的 具有 中 牲 棄了 鳳 藉 大 , 嘴 他們 曾舉 就 騎 機 為 儀式 劇 是 愛他的 在 而 作者告 快 的 馬 白 中 父樂」 劇 背上 明言 幾 殺 Ħ 的 太太 個 嗎 願 訴我 形 要去 的 犧 ? 落水的 犧 式 牲 性的 落 理 , 們 想 獻 永 加 0 並 其 祭的 菲 例 的 舞 入 , 中 女是 馬 在 子 為 舞 快樂就 寄託 女 暴 戲 T 時 並 會 班 候 如 風 尋 7 當當 沒 游 Ħ 求 1 , 是 作 但 釋 有 泳 時 願 快 犧 者 為 作 樂 迦 的 這 死 牲 的 救 牟 幾 , , 個 某 救 尼 而 溺 而

的 戲 樂性的 裏面穿插了不少 收 穫 〉詩意的對話 , 又有唱歌 舞蹈 雜耍等表演節目 , 讓觀 眾 在 看 戲 時 日 時 獲

明, 有申 \oplus 統 神 善良女性 劇 寫的 Ionesco, 1912-94) 劇 賜 式 0 書 悲劇人物不同的是此劇中人物善 戲 又太理 給觀眾留下深刻的印象。如果說 生出 此劇 的 對象既是王妃、世子,也用了歌隊的頌唱來展開劇情 物雖也善惡分明 的主人翁應該是驪姬 連次要的 在精 下來的 場 除了在時間處理上採用延展型外 可 或 單 想化 研亞里士多德的悲劇理論之餘 以說 純 申 命申 里查第三」(Richard 的 人物像奚齊、 ,那麼 生 在姚氏劇作中最明顯襲用希臘悲劇形式的一 忍讓 生》 是劇中 《禿頭女高音》(La cantatrice chauve) ,但反面人物不能成為戲中的主人翁 不幸的是命 申生》 劇 人談論的 , 卓子 她的陰鷙與野心既傷了申生,也害了自己。她是女性的「 寫於一 中的人物卻個個性格分明。不但主要的人物驪姬、 弱 運讓她們是姊妹 優施 九 Ш), 《碾玉觀音》 鍵 惡分明 七一 人物 逃不出自設的陷阱。她的妹妹少姬是陪襯驪姬之惡的 ,自然也會熟讀希臘悲劇, 女官 地點的集中 年 雖然不出場 有驪姬之惡 在此 • 黑衣老婦等也均有其 中秀秀的心理令觀者不解 劇中 最後 中沒有禿頭女高音一樣, 氣氛的營造 。一九六六年姚一 也不得不陪著姊 姚 0 但他的影子無處 做為主人翁的驪姬 便有申生與少 葦直 齣戲 一接採用了 0 其影響就見於 (獨特的 歌隊的作用等都是希臘悲 正 如尤乃斯柯 葦出 / 姬之善 姊步上 , 不在 而 希臘 版 ,正如莎劇中 面 《申生》 少 紅 死亡之途 T 悲 我國 /姬性格清晰 鼻子 他 令人難忘 《詩學箋註 《申生》一 馬克白 的 的 Eugène 傳統 中 個 形 也沒 中的 性分 式 斯 做 齟 戲

為 以 戲中主 「申生」,正所以啟發觀者對申生的憐憫之情 體的反面人物 , 可以帶給觀者以震撼, 卻難以引發觀者的憐憫 以彌補 驪姬自作孽所引生的 。實以驪 厭 棄情緒 姬為主,

泊 惡是 使觀者不得不從比道 這 對孿生的兄弟 齣 戲 雖說善惡分明, , 德教訓 善的對 卻未落入傳統戲曲道德教訓的 更高的 面 是惡 層次上來觀 , 惡的對 面 賞此 是善 劇 0 0 如此 窠 戲中的黑衣老婦 白 0 來, 正如作者借宮女之口 把善惡從主 除了 扮演 一觀推 預言者的 所說 向了客

善

與

角觀

色

外,也是個富有智慧的啟發者,例如下面這一段:

,一株低來一

株高

外面飛來兩

隻喜

鵲

牠

們

在

哪

做

黑衣老婦:門前有兩株樹

優施: 門 前 有 兩 株 樹 株低來一 株高 外 面飛來兩隻喜 鵲 牠們在高樹上做巢

裏?

黑衣老婦:

忽然颳起了

陣狂風

,

把那株高樹連

根拔起

0

高樹上的

鵲

巢

呢?都跌

翻

在

哪

優施 忽 然颳 起 的 陣 狂 風 , 把 那 株 高樹 連 根 拔 起 0 高 樹 F 的 鵲 呢? 都 跌 翻 在 那 泥 地

裏

劇作中 次 , 除 這 就 做 《申生》 不只 以為劇中 、是預 人的自喻 言 劇是結構最完整、 而 成 為 自傷以 具 有智慧 外,也起到詩歌中 人物最生動、 的 啟 示 0 在 義涵最豐富: 劇 末 迭句 的 時 」 (refrain) 候 的 這 齣 , 段話. 雖然演出的機會不多 的作用 由 驪 姬 我覺得在姚氏的 和 少姬 再 唱

神的 不但 意味 返國 穿世情的冷酷 三年完成 並不就是一齣 優良傳統 的 類 正像黃美序所言,《一口箱子》的第一幕像極了 《姚 的 似 不管他多麼不滿現實, 無疑 品 兩個流浪漢也如出一轍。當然 葦戲劇六種》 ,而賦予現代思惟及形式」(俞大綱 老大和 ,寫不出荒謬劇的嘲諷與徹底的悲觀 他說他在美國艾荷華大學參與「國際寫作計畫」 ,他在美國時接觸到那時正在流行的 「荒謬劇」。第一,姚一葦沒有存在主義的背景;第二,姚氏基本上是 阿三之間的那種不停地拌嘴又不忍分離的關係跟見克特 一書中,《一口箱子》毋寧是較特別的一齣 他永遠對這個世界懷抱著希望,因此沒有荒謬劇作 《一口箱子》的荒謬僅止於因為一口箱子而惹出 。俞大綱曾說這齣戲 一九七七),應該是中肯的 「荒謬劇」,《一 《等待哥多》(En attendant 時開了 口箱子》 。這是他一九七二年 「具有中 個頭 , (Samuel Beckett, 國戲 便沾有了荒謬的 返國 Godot) 劇 家的 後於 的 的情境 批判精 那 個理 九 條 種 由

半是後寫實主義的 年的 襲取了西方寫實主義戲劇的形貌,形成「擬寫實」的風尚 必 的作品都已經包括在內了。如果在中國現當代戲劇史上為姚一葦找尋一個恰當的地位 四〇年代的話劇 這六部劇 傅青主》 四 作只能算姚一 以 到 來的 在現代戲劇上,接受西方後寫實的影響而成功地運用在劇作上的 九九三年的 ,當代台灣的戲劇的確表現出極不同的面貌 中國現代戲劇及劇 葦前 :期的作品,以後,姚氏又寫了八個長短不等的 《重新開始》(陳映真 作家, 同時也要了解台灣的當代戲劇 一九九八),不過我認為他 ,那麼當代的台灣戲劇所受的 。如果說五四以降的傳統 的 劇 發 本 展 最 從一 才行 重要 ,當然首先 姚 影響則 與最 九七八 葦是 比 起

年

黃美序

姚

後寫實的當代劇場的關鍵人物,也可以說是現代戲劇中第二度西潮的領先弄潮者 向後寫實 作上,都表現了這樣的態度 灣劇作家中的第一人。 ,不過可能要多蹉跎不少光陰 他是個勇於接受新思想、新潮流的人,不管是在學術研究上,或者在創 0 如果沒有姚一葦在戲 。所以 我們必須承認姚一 劇創作上的多方嘗試 葦是從擬寫實的傳統話 ,台灣的當代戲 劇過 劇 也

引用書目

姚一 葦《傅青主·序》,台北:遠景出版社 ,一九七八年

《姚一葦戲劇六種》,台北:華欣文化事業中心,一九八二年

《中國現代戲劇的兩度西潮》,台南:文化生活新知出版 社,一 九九一

馬森

中國現代小說與戲劇中的擬寫實主義〉,《東方戲劇・ 西方戲劇》,台南: 文化生活新知出版 社 九九二

葦 戲劇中的 語 言 主 題與結構 《中外文學》第七卷第七期(一九七八年十二月)。

(一九七七年四月三十一日)。

俞大綱 陳映真編 由 口箱子》 演出引發的個人感想〉,《中國時報》 人間副刊

暗夜中的掌燈者 姚 葦 的人生 與戲劇》, 台北: 書林出版公司,一九九八年

原載 陳義芝主編 《台灣文學經典研討會論文集》(聯 經 出 版 公司 九 九九年)

矯情的荒謬與荒謬的現實

得觀眾的歡心 反映時代的風氣雖說並非戲劇的 唯一 標的 但如果一齣戲按對了時代的脈搏 ,卻的 確能 夠贏

上演的空間,大概就是因為按對了時代的脈搏 上海劇作家樂美勤的《留守女士》以小劇場的形式已經演了二百六十多場,看樣子還有繼續

言,有其代表性和典型意義 上海的市民都會得風氣之先。上海人所表現出來的出國熱,恐怕尤過於其他地區,就整個大陸而 《留守女士》所反映的是目前大陸上的出國熱。上海是大陸上的先進城市 ,無論什麼風潮

是年輕人所追求的唯一目標。《留守女士》所表現的則很像三十年前的台灣。為了出國 或謀生看成是人生唯一的出路 ,出國成為 這種出國熱在三十年前的台灣也曾經驗過。那時候因為出國很難,很多年輕人都把出國留學 ,放棄家庭,放棄人生中本該視為最珍貴的一切,只為了一個目的 一種稀鬆平常的事 ,越是困難重重,就越能激發年輕人爭相出國的熱情 ,實際上出國的人次可能比以前多,但是早已經不熱了 出國 。如今在台 也不再 可以放

情

留 L

血

國

人共苦

0

當時看了這部影片

,

也覺得

分荒

他 美元 的 事 劇 業在 中 主要人物乃川 抵得 國 內很. E 或 有前 內 一個月的 途」, 的丈夫陳凱 可 是 工資 他 , 偏 在上海 0 偏 陳凱的赴美 跑 到美國去做餐館 有好 好 ,使乃川成了「留守女士」。 的家 海做「 , 的 留守男士 好 外賣 好 的 工作 不 過 , 為的 單 位 是 裏又這 三小 劇 中 另 時 麼 重 П 個 以 賺 他 要

謂 、物子東的妻子也是到美國去淘 的 美的 合同 情 方 人」。「合同 因為生活的寂 情 人 金的 寞 者 , 難免發生外遇 , 雙方訂立合約 把子東留在上 , 留守的 情人的 關係 方 , 維持 大 為 到 對 樣的 方與配偶 原 天

重 竟流

聚

為

11

行

起

所

使乃 川懷了孕 留守女士」 可是這時恰恰子東的妻子接子東赴美 乃川 遇到了 留守男士 子東 於是 ,子東也 展 延 出 就毫不 場 合 - 猶豫: 同 情 地向 人 乃川 似的 說 關 聲 係 拜 子 1 東

拜!」

飄然而去,

仍然是

副割捨得下任何愛情或親情的

一姿態

樣的

社會風氣真是發展戲劇的

最佳

土壤

接班 或 的 比 0 這 從 一時 前 海 劇 誰想 中 針 人這 候父親已經是 對 人是 種 這 日 個右 行 為和 問 個 派 下放 題 態 擁 的 (注意: 度 有 **西北** 態度更為荒謬 數 家 在非身 邊疆 非左派) Ĭ 廠 的大右派 臨 的資本家 其境 的兒子 的 九八一 人看 , Д [人幫垮台後在北京與 心巴望把在 來 竟然以 年上海拍 的 建設 確是荒 過 祖 國內受苦的 |謬絕 或 部電 為 曲 倫 影 解 放 斷 兒子帶去美國 然而細 牧馬人》, 前 然拒 赴 美 絕 想 起來 創 跟 業 也 父親 做自 的 是 父親 有 卻 赴 美 己的 歸 也 出 並

牧馬 與 《留守女士》 對 出 或 這 個 問 題 代 表了 兩 種 截 然不同 的 態 度 然而 都 教 人覺

得荒謬:前者是矯情的荒謬,後者是荒謬的現實!前者令人惋惜何以如此荒謬地扭曲現實,後者 令人嘆息何以現實竟如此的荒謬!

無論如何,敢於面對荒謬的現實,卻不能不說是大陸戲劇的一大進境。

原載《表演藝術》第十七期(一九九四年三月)

也是一

樂美勤的《留守女士》

的作品 策所規定的原則完成的作品 不自覺的政治立場。我們要說的並不是這 廣義地說,也許任何文學、戲劇作品 ,乃指狹義地由作者在作品中明確地宣示出一定的政治主張,甚至按照某一政黨的文藝政 一種文學或戲劇與政冶的關係 ,經過透徹地分析之後,都會顯現出某一 此 處所謂「為政治服務」 種作者自覺或

於年輕的一代,應該說是在三十歲到五十歲之間吧!樂美勤先生是屬於這一代的劇作家 近的十年,也就是說從八○年代以後,大陸的劇作家才給人面目一新的感覺。這些劇作家多半屬 過去幾十年中我們所看到的大陸的劇作,多半都是屬於狹義的為政治服務的作品。一 部擺脫開狹義地為政治服務的作品 ,《留守 直到最

時 自然會感覺到十分清新可 在人們厭倦了教條化的作品之後,忽然看到這樣一部不說教而又扣緊了當代生活脈搏的劇作 喜

留守女士》所反映的是目前大陸上的出國熱 0 其中所呈現的則很像三十年前的台灣, 為了

或 可以放棄愛情、放棄家庭、放棄人生中本該視為最寶貴的一 切, 只為出國 逃出 |樊籠

百多場,足見是受到廣大群眾喜愛的 以 中所描寫的人物一個個千方百計逃避建國的責任,一心只想到美國去淘金,就實在太不愛國了! 派分子,在北京重逢了他在解放前赴美創業的父親。他的父親如今已經成為擁有數家 口 過去的 以 非左派) 看出 心巴望把在國內受苦的兒子帶回美國做自己的接班人。可是這個右派兒子(注意:是右派 政治標準來衡量 我們拿 《留守女士》 竟然為了祖國的建設 《留守女士》 是遠較為符合生活的真相 《留守女士》很不合政治要求。但是據說這齣戲在上海已經連演 跟一九八一年上海拍攝的一部影片 ,情願留在國內吃苦 0 在 ,拒絕跟父親赴美。對比之下,《留守女士》 《牧馬人》一 片中 牧馬人》的內容比 ,流放西北 邊疆 工廠的資 的 較 個右 就 本

除了過去的種 有如此的感覺 出了大多人心中 難道說如今的觀眾偏偏愛這些不愛國的離心分子嗎?當然不是!真正的 l種障礙,既然不再是樊籠 為什麼現在沒有了?因為現在要出國的 -的問題:如果我們生活在一 ,誰願意離開自己的故土 個樊籠中,誰不想逃出去?三十年前的台 都 可 以出 呢? 或 經濟上負擔得起 原因 恐怕是 灣 政治上祛 這 ,人們也 戲

聲 此觀之, 《留守女士》可以說打破了《牧馬人》 時代所不敢面對的禁忌,坦然地宣 示出 X

運 用 隱晦 其 大實這 ·暗示的手段,揭示出這種出國熱的荒謬與不當 一齣戲仍然是帶有批判性的 不過它的 批判性不像過去的政冶教條那般直接和 明 顯 它

愛

價

值

顛

倒

的

瘋

狂

現

象?

他 美元 他 中 的 抵得上 業在 一要人物乃川 或 國內 內很 的丈夫陳凱 有前 個月的 途 , 工資 可 ,在上海 是他偏 0 還有乃川 偏跑到美國去做餐館 原本「有好 的妹妹乃文,「 好的家 , 的 放著工程師不當 好 外賣 好的 Ĭ. 為 作 的 , 單位 是 小 非 裏又這 得 時 去給 口 以 麼 H 賺 重 本 視

中 的 另一 個主要 人物子東的妻子也 是到 美國 去淘 金的 , 把丈夫子 東 留 在 E 海 做 留守

人洗碗」。這樣的情況能說不荒謬嗎?

提出 離 婚 0 這一 切的 代價不都是為了出 或 熱而 償付的 调嗎?

故

跟姓杜的太太發生戀情。劇中另一

以致使子東接近

留守女士」

乃川

令後者懷孕

0

乃川

的丈夫陳凱

在美

國

天

為

寂

介的

男

的

角色

麗

麗

,

她的丈夫到日本不久就跟本來「愛得很

拉… 劇 中 地 球上凡是 麗 麗 說得 有人的 好: 地方 現在是頭等的奔歐 , 我們中 國人都 敢去 美 , , 二等的 西班 牙 跑 , 希臘 , 澳 ` 湯 ,三等的 加 喀麥隆 i 横向 聯 • 繁亞 扎 伊 爾 非 巴

拿馬 祕 魯 巴西 ` 厄 瓜 多爾 , 還 有哥 斯 達 黎 加 啊! 我們的 百 胞 遍 天下!

也 可 以 麗 出 麗 或 被留日 去也 的 0 透過這 丈夫抛 棄後 種 種 人物的 把自己 怪誕行為 經營多年的 , 作者豈不是在嘲諷這 酒吧出 賣 甘 願 嫁給 種 出 或 個比利時老 熱所導 致 的 頭

人生

為

的

是

出 或 的 中 或 狂 潮 X 本來是 看似荒謬 個安土重 但究其原因 遷的 民族 , 何以竟使中國人走到這 如果沒有外力的 脅迫 , 不 步的呢?這該是作者希 易 離開自己的 故 $\tilde{\pm}$ 昌 如 今這 成 的 種

另一層次的批判吧?

風

寫實 劇 這 固定在 戲的 兩個 格基本上仍是寫實的 地 點 , 而採取了電 。只是受了電影的啟 影式的 時空的靈活 跳 發和影 接 響

,

共分七 場 但 這 此 場次並非習慣上 的以場景轉換來分 而係根據劇情的 分作

, 在場

景的轉換上不像傳統

的

?發展

七

個

段

落

情 個 場 Н 房 換 的 間 這 到 丈夫向 第 乃川 場中 場發生在上 她 家 間 提 ,主要介紹乃川 出離 利用旋轉舞台 婚 海西區 丈夫留美的 , 的家庭背景及子東來訪 個 ,呈現乃川的妹妹乃文在日本東京近郊跟其他中國留學生借住的 體戶 開設的 留守女士」 酒吧。 在這 乃川 ,二人都因孤單的緣故而. 遇到妻子留美的 裏開酒吧的老闆娘麗麗告訴好 留守 相 勇士 Ħ. 一吸引 子 友乃川 東 發生感 第一 她 留

到乃 東 現 象 影中 使二人產生進 M 第 家 諸 三場 的 如 跟 地 不速客杜先生來訪 換美金的 隨 點在上海外國領事館區附近一 鏡 頭 騙子 0 步的感情 這 場主 競相 一要表現乃川見不著子東的焦急心情 辦出 第五場是上海的大街 告知乃川 國簽證 其妻與乃川 的 個三角形的 人群 0 乃川因子東未辦妥簽證 丈夫之間 街景隨著劇中 街 心花園 的戀情 主要顯 人的步伐時時 這 個 示出 訊 而 語語喜 息把 或 熱所引生 在轉 乃 第 111 換 推 四 的 場又回 向 完全 了子 社

子 0 子 老雅 第六場在 東 酒吧 並未因 F. 0 而 海某公園湖畔 酒吧換了主人。 動搖出國的計 畫, 表現乃川因不見子東而負氣、 子東赴美臨行前向乃川告別 只留下地址 , 揮別而去。 此場中用旋轉舞台穿插紐約曼哈 。乃川告訴子東自己懷 及二人的 和 好 第 t 場 有了 又回 他 到 的 第 頓 孩

劇作

區子 妻雪 華 ·居家 的 客 廳 雪 華 Ī 等 車 預 備 飛 海 接子 東

中 習慣把 劇 劇 不 情 集中 重複 在 的 少 共 數 有 幾 t 個空 個 景 間 , 有 內景 , 有 外 景 , 全為 滴 應 劇 情 的 需要 而 設 , 並 非 如

傳

統

劇

本 對 佈景 的 描 寫 是 相 當寫 實 的 , 非 要 有 旋 轉 舞台不 户 以 展 示出這. t 個 景 的 實 況 雖

H 的 舞台技 術 可 以換裝七個不同 的 景 , 但 裝置的 費用 定相當 П 觀

發

展

口

以

像

電

影

樣的 排

自

由

與

然

0

如

此

,

在

劇

情

的 地

結

構

E

是

更 或

接近真實生活

但

視

覺

節 劇

象 情

度

作者這樣的

安

,

自然有意打

被以

往話劇之「

點統

地

點集中」

的

要

求 在

使

的

則 的 恐怕 技 術 要求 未 必 諸如 如果只 移 動 有 的 街 兩 景 套佈 , 恐怕 景 , 勢難避免暴露 比較容易追 求 視覺上 視 覺上 的 的 破綻 逼真 0 如今有七景之多 , 再 加 E 高

就 不可能全以 舞 台 再 的 說 劇 場 並 寫實的 和 非 經 所 費 有 風 的 不足的 格呈 劇 場 現 都 演 1 有 旋 , 這 轉 舞台 此 景 就不能追求 也並 菲 所 寫實 有的 演 , 只可 出都 象徴 有 巨 式地 額 的 點 經 到 費 為 0 IF 如 果 0 那 遇 麼 到 這 沒 個 有 旋

生 活 今日 0 從 我們 這 個 角 從 度 事 來看 戲 劇 I. , 即 作 使 的 用 X 象 , 徵 大概都 式 的 佈 不 會拘 景 , 泥 《留守女士》 於 寫 實 的 佈 仍不失為 景 , 更留 意的 齣 是否 扣 緊現 情節 實 生 與 活 脈 物 搏的 貼 近

新 求 奇 沂 年 企圖完全擺 來大陸上 的 脱開 前 衛 傳統話 或 先 劇 鋒 的 束 戲 縛 劇 製作 口 能 出 有 此 此 像 使 七 般觀眾不易了 八〇 年代的 台 解 灣 1/ 不 劇 易接受的 場 常常 劇 為 Ì 求

怕是這齣戲如此受到歡迎的最大原因。

上,敢於直話直說,使看慣了傳統話劇的觀眾,雖覺清新大膽,但對它的形式不致看不懂。這恐 運用上都與傳統話劇一脈相承。只有在場景的轉換上較傳統話劇靈活得多,在揭示生活的真相 留守女士》 則明顯地對傳統話劇多所繼承,在人物的外在呈現上、思惟邏輯上以及語 言的

原載《表演藝術》第四十一期(一九九六年三月)

序 李國修《莎姆雷特》

點的目的 達到前人的水平,諧仿卻是彰明較著地藉著模仿、誇大或扭曲的手段以達嘲諷前人作品中某些 不同於抄襲或模擬的地方是後者以前人的作品為師 派樂第(Parody),我們通常譯作「諧仿」,是一種拿前人的作品做為嘲諷對象的著作 或明仿或暗襲,皆希望自己的作品庶幾可以 。諧仿

的 仿 :晚明的言情小說,且成為諧仿文學的博士論文。不過較之西方,我國的諧仿文學是不太發達 在西方,諧仿文學歷來自成風潮或流派 這樣的做法,中外文學中皆有。例如 《西遊補》之諧仿《西遊記》;李漁的 《肉蒲團》 之諧

的前輩悲劇作家艾斯奇勒斯 前五世紀。 Poetics)中已經講到,並且說海吉蒙(Hegemon)是第一個把派樂第用在劇場中 在西方的文學傳統中,派樂第之名其來有自。早 稍後,希臘著名的喜劇作家阿里斯多芬尼斯(Aristophanes)在 (Aeschylus) 和尤里彼得斯 (Euripides) 在古希臘時代,亞里士多德的 的作品 都拿來諧仿 《蛙》 劇中, 的 人,時 番 就曾把他 《詩學》 在公元

小說中的諧仿之作就更多了。最有名的例子是西班牙作家塞萬提斯(Miguel de Cervantes

太多了, 翌年費爾丁(Henry Fielding)馬上寫了一部《莎梅拉》(Shamela)諧仿之。這種諧仿的 八世紀小說家雷查森 集》 (Parodies: An Anthology from Chaucer to Beerbohm and after)。 Dwight MacDonald) 上仍形成一種風潮 簡 諧仿中世紀流行的羅曼史而寫成了不朽的名作 直舉不勝舉。直到本世紀五、六〇年代,在美國的文學雜誌 曾出版過一本諧仿專集,書名為《派樂第:從喬叟到畢爾朋及其後之作家選 (Samuel Richardson)於一七四〇年發表了《派梅拉》(Pamela), ,有許多作家專門以嘲諷前人的名作為能事。一九六〇年,麥克道諾 《唐吉訶德》(Don Quixote)。在英國 《紐約客》(The New 轟動 作品實 時 , + 在

意 復仇的 復仇的悲劇 扭 曲之間 李國修的這齣 悲劇扭曲成復仇的喜劇,要掌握近似莎劇和故意扭曲莎劇之間的分寸,就不是件簡單的 ;仿並不是件容易成功的工作。首先必須掌握到前人作品的特點,其次必須拿捏準近 .的分寸,並且要有能力從嘲諷前人作品中另賦新意。莎士比亞的 其所以形成悲劇, 《莎姆雷特》就是一種諧仿莎士比亞名著 端在哈姆雷特優柔寡斷之性格及立意復仇二事。現在李國 《哈姆雷特》(Hamlet) 《哈姆 的作品 雷特》 修 是 似 要把 和 齣 故

是排 Ħ 劇 練不熟 哈姆雷特》 莎 員之間各懷異志 姆 雷 造成台詞錯亂及技術故障,弄得錯誤百出 的經過 寫的是風屏劇團 0 離心離德 因為該劇團的團長李修國 (屛風表演班的顛倒)在台北、台中、台南、高雄等地演出莎 以致不能順利演出 (李國修的顛倒) ,把一齣嚴肅的悲劇演成不可收拾的鬧 不是演員不足,時時需要他人瓜代 縱有理想 而 欠缺 經 營 的 就

種

辦

法

劇

場 劇 定 寡 或 喜 的 而 的 優 的 0 學者視 另一 柔寡 情 專 卻 不了了之。這豈不 仇 仿 員 只 主 離 能 斷 找到 哈姆 處 大 的 造 11 性格足 離 成 何 0 在 德 喜 雷 下台階立刻 在 李 呢? 劇 特 , 或 以 專 0 修的 長不 是對莎翁的 釀 太太與 第 成 劇 化為 悲劇 能當 為性 蓄意扭 他 在莎 鳥 人同 格 機 , 悲劇 立斷 有 劇 曲 實在是一大反諷 復仇 F 居 中 , 復 Ė , 的代表 , , 字的 復 李修 仇是被朋 至多把悲 主題的 仇 是一 國 優柔 0 在李 不 友出 能當 帖瀉藥讓 劇 寡 0 大反諷嗎? 第二, 演 或 斷 修的 賣 成 機立 是造 後 開 演 劇 斷 扭 成 哈 心想 員 悲 曲 , 勤 姆 未 結 劇 1 報復 雷 曾造 跑 果雙方容忍妥協 的 , 特 廁 風 主 的 成 屏 所 大 呂 中 悲慘的 劇 的 維 復 專 甚 孔 仇 復 專 至 後果 孩 是 仇 長 使 童 金 李修 後 一般 娟 也 也就皆 1 是 地 智 對 國 研 對 浩 莎 的 究 痛 曾城 大歡 成 優 悲

其 這 成 變 修 他 種 Ź 成 國 的 演 先決定演 劇 郭 特意設 員 中 仿 乾子等等 金智娟變成 演 大 1 計 為隱含嘲 員 但 devices) 這 這 0 金娟 種 此 屏 再撰寫 情 劇 風 諷 中 趣 是 智 劇 觀 就 本就具有 人又多少帶著 其中之一 眾 本的方式 曾國城 不免流失掉了 所 熟 悉的 變成曾城國 是顛 了喜 也 真 劇 劇 倒真實 是當代劇 人的 的 專 當然根據實際的演出 成 , 影 李 分 子 或 劉 0 真實的 修等 在諧 場的特色之一 偉仁變 對 觀 是 仿之餘 屏 眾 觀 成劉仁偉 風變 而 眾 言便造 所 , 成 李 熟 人員改換劇中 悉的 不 國修還 風屏 過 成哈哈鏡 陳 此 繼宗變成 演 劇將 員 運 真實的 用了不少足 , 來如 般 現 人物的 陳宗繼 所 在 姓 李國 由 映 姓名 其 照 名 他 的 修 以 變 製 顛 郭 劇 專 趣 倒 子 成 造 乾 及 變 李 喜

事 專 來演 以 的 劇 旭 指定演哈姆雷特。 孔 而 物並 長 或 方式 營造喜劇效果的 情感失控 互換; 發生, 0 李修 造 不是雷 歐 場 成了荒謬劇 明瞭 所 提 另外一 激 或 通常見的 種 歐提 烈的 以 發 斯 不得不下場, 明 也 的 覺如 自己扮演 顯 種 可 EE 斯 Z 的 以 的喜感 維 李修國 是一 有 劍變 此仍然擺不平,遂又宣布郭乾子才是真正的 , 喜 說 呂維孔才是真正的雷歐提斯, 種手段 孔 兩 劇 的 個人物可以錯成兩個以 是 成 種:一 L 設 情平 臨時 腳 0 了 剛剛認為自己是霍拉旭 計 種情境喜 0 因為凡是荒謬的 色 是 場腳 復又回 調兵遣將 是 種 如果依劇 什 是 腳 劇中 麼 色大錯亂 色 劇 到台上 0 錯 特別 的 情的 人物 亂 指飾 處理手法 ,遂造 是 情境來分析 事物,都先天具有豐富的喜劇性 並不明 。「腳色錯亂」 上的 我曾 演 最 哈 後 , 劉仁偉不是哈姆雷特 成了 腳色 在 國王卻 姆雷特的李修國不是哈姆雷 瞭自己 場 腳 兩個雷 0 , , 一扮演 錯亂的原因又是因 飾 李國修在此劇中 色 對他說:「 的設計 演 式 歐提 的 或 的 哈姆 \pm 腳色是什 人物 斯 的 是荒謬的 雷特 道導 你是雷 迫 演 曾城 得 , 大 甪 麼 文中 而 |其中| 或 歐 飾 的 這正 他自己仍 是第 本來特別 國才是哈姆 提 特王子 演 大 王不得不又宣 談 斯! 此 雷 過 個演員 是李國 歐 他 們 提 種 腳 不久 然 劉仁偉 適 斯 的 色 修以 合荒 是 的 雷 的 劇 腳 錯 中 霍 Z 色 布 , 亂 開 此 拉 李 原 被 的

劇 旨 場 在 構 揭 中 露 小 的 劇 以 統 中 場 時 虚 小 產 监為實 說中 生了 常為 以 人冠以後現代之名。 後設 以假當真的演出 虚為實 小說」(metafiction), 以假當真的撰寫態度 方式 所謂後現代的文學作品所呈現的特徵之一 。《莎姆雷特》 戲劇中產生了 後者同樣旨在揭露傳統 劇故意把幕後的事件暴露 後設劇場」(metatheatre) 劇 場 就是對自身的 特 出 別 來 是寫 前者 讓

觀眾 表明這 親 不過 眼 Î 是 睹 演 _ 場 出 一中的 戲 ٠, 出糗 或是 以及演出之外的種種 場「遊戲」 而已, 因此也可以說此劇是 現象 使演 出 的劇情不再可 後設劇 能 場 以假 的 為真 個 , 範 而

例

意 著的對話上 ,就化沉思為喜謔了。李國修在莎劇原作的文學上起飛,容易收到事半功倍之效 富有舞台經驗的李國修 著力 齣 戲 的 例如本 成功,對話是否寫得好笑關係重大。諧仿的作品有原著為底本,常常可 劇中引用莎翁的名句 To be or not to be, that is the question,卻另賦予 在演和導之外,日漸顯露出他的編劇的才華。 我們知道莎士比 以在

產生出 莫里哀

個中國的莫里哀來

(Moliére)

都是演而優則編

,

終有大成就的先例

0 在此

,

讓我們期待在中國的土

地上

也會 亞

和

種新

原

原載李國修 《莎姆雷特》(書林出版公司 九九二年)

《京戲啟示錄》啟示了什麼?

恐怕未必吧! 中的「啟示」,或是表示不知道該劇到底啟示了什麼。《京戲啟示錄》真正這樣的隱晦 招 2越了屏風以前的作品。我看了十二月份 H .風表演班的《京戲啟示錄》演出後,大家都認為表露了作者李國修的真感情,在技術上也 《表演藝術》雜誌的幾篇評論 ,或是避而不談 《啟示錄 難

劇 外,主要發揮了諧仿喜劇效果。只要照實演出,時移境遷,文革時代無比嚴肅的 雷特》之上。其中演出的 經用過的「後設劇場」(metatheatre) 的架構和「諧仿」(parody) 的一貫手法。因為後設 可以自由運用戲中戲而不必找任何藉口。這次戲中戲的層次竟多達四層;即屏風表演班演出 厚頂 為今日所 首先需要說明的是,在 出梁家班 感到的 演出的 「裝模作樣 《打漁殺家》及《智取威虎山》,其繁複遠遠超出 《智取威虎山》,除了襯托梁老闆父女在文革時遭受鬥爭的歷史背景之 《京戲啟示錄》 」,達到了十足的反諷目的 中,李國修採用了 《半里長城》 《半里長城》 和 《莎姆 「革命場景」一 雷 及 特》 ,使作者 《莎姆 中已 風屏

後設劇場 ,正如後設小說(metafiction),表明了以戲為戲,突破寫實劇所努力營造的以假為

個 義 表 齣 所 真 的 問 演 戲 在 共 題 戲 同 罷 戮力的 劇 幻 7 而 覺」。 是 以 產 在 生了 目標 戲 舞台上 寫實主義總是認為 為戲 難 然而 生活 以突破 , 不見得不見真情 的 因此製造 不但生活的幻覺難 瓶頸 0 作品」 後設 逼真的 , 更不見得不能透視 ,是為了恢復古代演劇 像 以 幻覺」 面 逼真 鏡子般反映出生活的 便成 , 連第四 為劇 人生。 面 作 牆的 的 家 舊 《京戲啟 貌 導演 問 題也無法解決 , 真相 舞台上 示錄 舞台設 ٠, 所 最 口 演 好 以 的 家以 的 使寫 說 不 戲 明 過 劇 是 實 演 這 不 是

家班 熱愛 個 以 怎能 作 難 戲 道 不 為 不 說是與 戲 能給 表演 或者以 我們 人生無關 與現代的寫實劇以及生活化的 表演 味熱中前 呢? 為 表 演 衛的當代劇場帶來一 個以演現代劇為生的 , 莫過 於我 或 的 [演技] 京 戲 點啟 口 0 風 說 京 屏劇 戲中 是背道 示嗎?這 -沒有 專 而 是 居然選擇演出 馳 ___ 第 句對話不在表演 , 但 層 是 數 百年受到 專 京 戲 也 眾 沒 的 有

戲 的 必 無法維 外 規?梁家班 要的 行人 大題目: , 又加 改革 繋觀 中 上 卻 演 眾 呢?這 中的三 # 京戲何去何從? 的 場在水底打鬥 力主 數 興 + 是第 味 媽本身是京戲演員 張 年 前 改 無法 革 在 層 山東的梁家班已經遭遇到今日京戲所遭 的 的 阻止京 結果把 戲 啟 示 戲的沒落,為什麼不可以讓外行人也來參加些意見 以外行人的眼光來看, 《打漁殺家》 所以 ,是內行人,堅決反對改革 《京戲啟示錄》 中父女兩人打 並沒有躲避這 不是更熱鬧更好看 魚的 0 遇 在三 戲 的 命 媽眼中出身不良的 運 改 個令人壓得透不過氣來 成了 : 了嗎? 改 革 眾漁民 如果墨守 , 還 進行 打 是 魚 墨 成 的 媽 宁 此 規 群 成

惟 班 直線 對上一代劇 歷史的 文學完全沒有承傳舊文學之處 風 運 台 表 模式 屏 動 演 灣現代劇場研討會」 劇 並不存在」 此 旧 這 一表層 承傳 相 其 術 更能 專 提 間 場 並不 的 長李修國違背了父親李師傅的願望,不肯學京戲 扩 第四十六期刊 沒有歷史的承傳嗎?五四新文學運 說明 的 啟 論 的 認為 反 示下 歷史承傳並非 動 定是直線的 是不倫不類 大敘述」。 , 《京戲 還隱藏著一 但並不妨礙其承傳了上一 中 提出的 有紀蔚然先生寫的 啟 示錄》 , , 的 並且 直 就未免太膚淺了!八○年代的 事實上常常採取了迂迴 6 線 個更重大的 △八○年代以來的台灣 正 進一步認為「 的 而 是 啟 下的道 因為紀先生不明 示至此為止 理 深 篇 代小劇場運動 動是人所共知 層 將八〇年代的 啟 へ 歴· 示 , 史 , 那未免小看了作者李 , 瞭什 小劇 脈 甚 那就是歷史的 絡 , 或相悖的 的 場 中 麼 但後來他卻在舞台上搬 的歷史線索 「小劇場」 叫 小 運 的 個 劇場活動 動 小 [反傳 歷史 方向 劇 場 承傳 文是 統的 承 0 在某些方 與 傳 如果採用辯證法的 或 !記得 《京戲 李 渾 文 修的 的 動 曼 個 文中 瑰 在本 才情 面 緣 , 啟 演了 但 故 的 單 示錄》 可 能 認 年 如 T 代 要說 首 // 的 九 為 《梁家 中 先 劇 歷 我 月 其 新 的 場 史 在 份 實

代 示 H 來的 決心另起 京 戲 人類 啟 司 的深厚 爐 示 前 錄》 進 灶 的 情 但 中 軌 意 跡 李修 到了後來卻常常不由自主地走上 0 說 或 是遺 對父親的 傳基 因的 7承傳 作 , 用也好 正來自 , 對父親的悖離 說 同 是物理 條道路 的慣性也 來 0 年輕的 這是在 好 , 較長 這 代總看 其 艒 的 歷史 其實蘊 示 慣 Ê E 藏 所 著 顯

京戲 啟示 錄》 看似在演梁家班的故事 其實演的是李修國與父親李師傅的 故事 演的 是風

憶。這齣戲感人的地方也在這裏,而不在梁家班的故事

屏

劇

專

專

長

到了人

人生的

某

個

階

段

相

應於李國修到了人生

的

某

個

階段

對父親

的

感

追

定

是

場 寧 的 用 跟 的 技法 是李國修的 枝蔓 戲 得最 我的 在 如果用 純熟自然的則莫若李國修在 方式完全相 劇 自從我提出了 中 那 此 兩 李國 劇作中最成熟的作品 李 個演員 國修常常無法 一修出入於李修國與李師傅二人之間 同 來演 「腳色式的人物」一 其中文化大學戲劇 , 恐難 抗 拒 以產 的 《莎姆 噱 生如此動 頭 雷特》 系畢 些可 稍 加 和本 業的錢仲 用的 人的力量。 剪 裁 技法 劇中的表現了。 , 純 收 平在 孰 行,看 斂 這 地 運 到不少這方面 幾場都使我深受感 《逆情 下紛紜的 角 T 特別是李修國 腳色: 頭緒 劇中 錯 的 亂 用 運 京 動 得 用 與 戲 非 [追憶父親 0 當然不一 設若 常 啟 腳 好 示 色 錄 將 簡 其 的 但

原載《表演藝術》第五十期(一九九七年一月)

II

中幾

——李國修到台南徵婚 角色鮮明・對白有味

地, 演出 擇十分感動!戲劇觀眾並不在台北一地,台南也有 屏風」有今日的風光,全賴多年的苦心經營。 而且首演之日贏得一個「滿堂」彩,看到李國修謝幕時飽含淚光的眼神,足見他對自己的選 南台灣 如今的情形有些改觀,「屏風表演班」竟選中了台南做為新戲 一向都是台灣各種演藝的尾閭 ,有時候有些演藝團體竟放棄南台灣的觀眾 ,而且很多,專等待有眼光的劇團來開發 《徵婚啟事》 劇首演之 只在台北

導和演都比較容易發揮。先有人物造型的骨架裏,李國修才能夠以一人演如此眾多的角色 年前我就曾奉勸李國修最好不要編、導、演一腳踢,能夠把導和演或其中的一項做好已經 中大部分都給觀眾留下不淺的印象,是李國修個人演技上的一次里程碑 是來自人物的造型和對話。二者固然與導演的手法有關,但是主要的更因為劇作的 這次「 就喜劇而論,《徵婚啟事》很有看頭。觀眾不斷的笑聲,已經不是來自演員的喜劇 屏 風 用了陳玉慧的劇本,果然增強了過去劇本上先天不足的弱點 。劇作有了內 頗有意味 動作 而其 不容 涵 多 而

扞

格?獨立之美不見得能增

加整體之美!

婚 啟 劇 事 得 以 V 來 劇 的 則是女人徵婚,男人應徵 作 來說 靈 感? 兩 這個戲太像陳白塵寫於一九三五年的 劇最大的 不同 是陳白塵的 0 當然 , 兩 劇遙隔了半個多世紀 《徴婚》 是男人徵婚 《徵婚》,不知陳玉慧是否是從 , , 社會背景和 女人應徵 , 而 人物的 陳玉 語言都 慧的 《徵 《徴 婚 改

而且 這種 顛覆舞台的後設手法, 也非陳白塵那代人所可想像的

深 度呢? 和

不夠深入的

缺陷

0

如果其中有幾個應徵的

人物不是如此的淺嘗即止

, 是否

口 能

以增.

加 了

作

的 的

此

徵

婚

的

人物如此之多,

並不見得能獲得

更大的喜劇

效果,

我覺得反倒可

增

加

重 劇

複

印

象

是李 亮 或 編 修 演員突然面 劇 雖 貫用: 然是陳 的手法 戴面 玉 慧 具轉向觀眾,是否太像藝術噱 , 但 但 |我覺得也不需要每 是 李國: 修 參與的 成 劇心. 分也 如 很 此 頭?這樣的 顯 不可 然 0 這 !結尾時天幕白雲晴空令 是從風 沒抒情調子是否與全劇的風格產生 格上 猜 測 的 0 對 人眼 舞 台 睛 的

為之

顛

覆

《民生報》(一九九三年十月十九日

原

載

——評紀蔚然的《黑夜白賊》從銀幕到舞台

重的 家族捉賊記》。 來時、就入選了。去年徘徊在入選邊緣的一部叫作《雞籠家族捉賊記》的電影劇本,給我的 頗為深刻 的個人喜好。如果換一批評審委員 十名比起來不相上下。其所以落選 奬的作品僅限十名,遺珠之憾在所難免。在去年落選的作品中,至少有六部 。上月看了屏風表演班演出的 去年忝為新聞局優良電影劇本獎評審之一員,有緣讀到了不少精采的電影劇本 。看題 Ĭ ,實在像 齣喜劇 ,固然一方面因為前十名實在太強,另一方面也由於評 《黑夜白賊》,才知道這齣舞台劇原來脫胎於電影劇本 結果可能就會不同 ,讀後才知道並非喜劇;非但不是喜劇 。譬如去年落選的 《夏日》,今年捲土重 , ,我認為跟獲獎的前 而且令人心中滿 因為 每 審委員 雞籠 印象 年 獲 沉

長的 問題 搖籃和休歇身心的避風港,另一方面也是情緒發洩、彼此折磨、暴露人性醜惡的最原始場 和家庭成員之間的心理糾葛。家庭在人類的社會結構中本具有雙重的作用:一 黑夜白賊 以女主人失竊珠寶做為引子,在警察查案的過程中 步步揭露了這家人的 方面 是幼兒成

理表現得淋漓盡

致

我國

的現代戲劇

,因來自西方,於是也開始出

[現暴露家庭之惡的作品

。最有名

的

推

曹

禺

的

域。

暗的傳統 理 均表現得至為明顯而強烈。莎士比亞的 採取 在 我 種維護 國 無不違 的 從 傳統 奧瑞斯提亞》(Oresteia)三部曲 反家庭倫理, 頌揚: 戲 曲 的 丏 能度 因為 尊崇儒 西方, 意暴露親人之間的 正好反其道而行,從希臘悲劇 家的 《哈姆雷特》 倫 理 道 德, 、《俄狄浦 (Hamlet)、《李耳王》(King Lear)、 骨肉相殘 故多張揚孝道 斯王》(Oedipus Rex) 0 這個傳統 開 始 批判忤逆之作 在西方的歷代戲劇中 就奠立了暴露家庭 到 《米蒂 《奥賽 對家庭 倫

Dukkchjem) ' Sigmund Freud) August Strindberg) 在現代 戲 《群鬼》 劇 中 影響的現代的西方劇作家 的《父親》(Fadren)更把夫妻間的凌虐推到令人戰慄的 (Gengangere),《野鴨》(Vildanden) 這 個 傳 統 依然維 持 不墜 ,更是如虎添翼 0 易卜生(Henrik Ibsen) 等固然揭露了家庭的 , 把親人間彼此 的 折磨 地步 黑暗 凌 。受了 傀 虚的 儡 家庭 史特 佛洛 行 為 林堡 伊 和 E_{i}

Othella)等豈不也是呈現骨肉或夫妻間相殘的悲劇?

期的 量 題和抵禦外 雷 一做反共抗俄的宣 現 代戲 寫了 梅上 劇 兩代的 面臨著政經社會變革的風暴以及日本侵略的威脅 少有作者步曹禺 傳 恩怨情仇 亦無暇及於家庭 最 的 後終釀 後塵 七〇年代的新戲劇和八〇年代以來的 成 繼續揭家庭之瘡疤 三死二 一瘋的 悲劇 我國終因是倫理禮義之邦 0 , Ŧi. 以致把眼光轉移到政治 、六〇年代的台 小劇場 灣 , , 又 興 社會 又因 趣 集 多 争 轉 問 Ħ

承

,

也

是

種

再

開

發

主題 題 白 材 在 式 旧 技巧上 我 武 用 的 的 的 是 舞台上仍是個 反寫 求新求 實 的手 變 , 法 以致使曹禺開發的 開 發 重 不 點 足的 不在 領域 心理 0 ?家庭 分析 紀蔚 劇幾 然的 較之於以家庭主 成絕響 《黑夜白 。我自己過去曾嘗試 賊 題 的 為主 出現 流 的 , 口 西 說 方 處 既 舞 理 台 是 過 家庭 種 家 繼 庭 的

本是個 寫得 物 深 這 船 刻 伐 兩 一次中 任 的 得 可 在 個 卷口 局 串 問 能 這 人物 遍 齝 外人 風 場 題 表 귮 體 戲 點 是 像當 來 現 磁 極 癰 出 戲 這 之間 , 傷 0 瘓 只好做 個 這 至於刑警陳忠仁的存在 其心 中 代英美 存 的 戲 人物戲分雖多 是作者的 掙 理 床 兩 扎 以 為 的 極 林母和林家么兒林宏寬 舞台上 , 0 使 l 癥結 林 , 其 個林家戲 聰 家長 存在 明之處 個是織網者 一散發著佛 其他的次要人物像長子林宏量 女林 卻 而 不 難 劇見證 淑芬本來也有 0 現 作者的 浴伊 以討好 完全是因為作者借用 身 人的 德 , 個是 為主 是作者的 用 氣息 身分出現了 因為他只看別 意不在破 被被 的 個 縛者, 兩 家 極複 X 庭 記高 案 的 戲 雜 但二人都 個性 0 , 招 這點觀 的 樣 林父在劇 推理劇形式的 人的戲 次子林宏德 和 心 , 雖 理 家庭 ili 並 眾早就 跳 理都寫 , 菲 層中 自己 口 不出 成 獨 惜 員之間 創 也有 反 i 縁故 沿得具 自 看 被 林叔 三的 而 出 寫 柏 沒戲 來 有 成 0 相 當 推 清 命 相 , 濡 的 給 所 理 水 個 運 當的 以 分 以 怨 而 由 0 其 量 刑 倒 推 場 警 他 彼 出 的 度 是 X 他 只 更 都 的 此 X

文, 的 腔 清 而 調 齝 Ħ 戲 H Et 的 較 較俚俗 對話主 生 動 的字都 一要用的 貼 切 有 是台語的字彙和 劇 |國語 本 的 的 註 書 解 寫 , 使不 大體 句 法 諳台語 用 , 演 的 出 是 的讀者在閱讀時不會遭遇 時 帶 用 有 的也是台語 方言特色的 普通 從 寫實 話 闲 , 的 難 而 眼 非 光 0 我 台 或 看 的 話 語 方

有的 劇 言 雖然說出來各不相同 , 劇 方言都用 本流 通 各地不成問 拼音 的 方式來寫 ,寫出來卻大致都可以互通 題 , 但 ,不管用羅馬字母還是漢字,那肯定是南轅 演 出 |卻只能限於使用閩南語的 ,這大概正是非拼音文字的 地區 , 若要改用國語 北 轍 __ 項長 不 來演 相 為 處 謀 0 , 語 T 如 果 所 此

恐怕需要大費周章

地 以 了 視 彰 強 時空的 劇 顯 調 本 這 齣戲 很 其視覺效果; 視覺 局 不 效果或 限 脫 樣 胎於 , 所以特別重視 , 做 除 電 放到舞台上 了技術 影 上天入地的任意馳 劇本 Ŀ , 人物 其實: 的差別外 , 卻正好可 , 就 時 題 材而 騁 , 空的 題材的取 0 以凸顯其透過 家庭成 言 集中 , 比較 員 , 向也決定了二者的 間 情緒的凝練和對話的 適合舞台 的 糾 語言表現 葛及心 演出 人物心理的 理 分野 舞台 語 題 講究 劇本 0 放 特色 到銀 , 般舞台 的 而 寫 法 幕 不會像 劇 跟 電 恐怕 電 大 影 影 為受 似 電

原 載 中 或 時 報 人 間 副 刊 _ 九 九 六 年 七 月 九 日

小品集錦的《鹽巴與味素》

鹽巴與味素》 是台南市文化基金會旗下「魅登峰劇團」成立後的首次公演

口 或缺,何況味素吃多了會有致癌之虞 按照劇中的提示,鹽巴指的是妻子,味素指的是情人。味素雖可增添口味,但不像鹽巴之不

把妻子與情人比作鹽巴與味素,旨在象徵平實 。這齣戲的風格,正如劇名所示,平凡而真

實,真實得幾近「人生的切片」(a slice of life)。

能如此,全靠魅登峰的團員皆達富有人生歷練的「高齡」,年長者已邁進了「古來稀」 從寫實主義的觀點來看,呈現出「人生的切片」。自是不凡

檻 ,最年輕的也超過了「不惑」之年,故該團為人稱作「老人劇團」。 但負責導演的卻是位年輕女士。年輕,是跟團員的年齡相對而言 現任方圓

劇專

團長的彭

雅

的門

十分活潑清純,現在早已升格做了導演 玲說來,也是位資深的劇人了。我在八○年代初就看過她的表演,她在一齣兒童劇中又唱又跳

《鹽巴與味素》中,彭小姐用的手法是讓演員自由發揮的即興創作 ,因而才顯現出有真實

感的人生經驗,這是年輕的演員做不到的

夫妻、 親子、 情人、朋友間的 ?種種 , 本就是取之不盡用之不竭的素材

然而段落之間 並無聯繫,各自獨立成篇。觀者且莫因為同一 演員而誤會所演者為同 角

,

深入其中,

自

有

可

觀

色

者焉

幕 劇之名不能適用。 像這樣的 短製, 因為段落與段落之間並不間之以幕 在大陸上稱之謂 戲 劇 小品」,正如 0 說是 小說中有 幕數場也不行,因為 短篇 ` 極短篇等等 0 幕數 原 來 湯 的 指 獨

的創意 小品集錦 那麼從小處著手是最恰當不過了 很適合像「 魅登峰 這樣的業餘劇團 , 既不易演出有名的大戲, 又想表現 點

自

,

的是同一故事

子。這種?

形式

,

可稱之謂

小品集錦

原載台南魅登峰老人劇團首演 《鹽巴與味素》 手冊 九九 四年)

一九九四年幾齣突出的舞台劇

大家熟知的,有「 經營得法的 金,在台灣也許並不缺乏,但如非借國家之力,仍沒有組成大劇場的條件。所以原來的 注入了一劑強心針。但是小劇場畢竟規模太小,又加以作風前衛,無法招徠不夠前衛的 」,不但需要雄厚的資金,更需要眾多的藝術人才,後者不是一時半日可以培養出來的。資 到了某一個程度,小劇場勢必要走向中劇場和大劇場之路。大劇場,像北京的「人民藝術劇 幾年,台灣前衛小劇場的興起,代表了新生代戲劇的活力,為失落多年的台灣新戲 ,只能向中型的半職業性的劇場發展。這其中已經做出成績來的 表演工作坊」、「屏風表演班」、「果陀劇場」 等 不過三數個 11 劇場 廣 大群

年為我們台灣的舞台鋪展出美麗的花壇的正是這幾個劇團的競賽似的 演

這 免觸犯當代方興未艾的女性主義 戲是根據莎翁的 人物的型態仍是異域的 先是從三月二十六日到四月二十四日「果陀劇場」演出的 名劇 The Taming of the Shrew 改編的。其中除了把人名中國化以外, 倒是把莎翁原來大男人沙文主義的內涵在結尾處稍稍加以修改 《新馴 (尋)悍(漢)記 故事的背 ,以

終於落寞地走完了

他的

人生之路

劇 支撐 表 繼 起 現 來 稍 動 的 弱 使 物 園的故事 熱 幸 潮 而 成 不 為 斷 其 他 幾位 和 絕 無冷場 《淡水小 男角 0 鎮》 從舞 像 的氣氛烘托得十分 飾 以後 台走位及演 演潘大龍 果陀 的王 劇場 出 柏森 節 奏上 又 和 飾 , 次成功的名劇 可 演 路修 以 看出 森 的 梁志民導 黃 移 1 植 偉 演 手 強 法 勁 的 的 淮 演

戲

演

績

在於音

樂喜

劇

熱鬧

0

女主

角劉雪

華

口

能

不

習

演

舞

來是從四 月二十三日 到 五月二十一 日 表演工作坊」 推出 的 戀 馬 狂

齣 妙 戲 不 戀 委實不 但 馬 壓抑 在英美 狂 碰 易 是英國 上中 的 0 但 舞台上 亩 劇作 的性恐懼 於演 曾經轟 員 家彼得 的 動 稱 難免 職 • 謝 時 有で 弟 導 , 所隔 且曾 演 的 Peter Shaffer) 認真 搬上 無法真 過 , 雖未 銀幕 正震 的 在台造 , 動 名 或 或 內 劇 的 人的 成 Equus 轟 觀眾可 心 動 弦 的 , 中 能 卻 譯 也 有人早已 本 口 卷 不 口 看 是 點 渦 改 0 編 П

西

方

的

性

或

,

,

能 冷

是

飯 這

0

於領 黑水而死 終身未娶 利 仍 排 以 啟 航 喜 袖 灌 Ŧi. 劇 注了 月二 的 的 他 反攻大 曾經 編導 第 \pm 形式呈 + 昭 次返 陸 李 君 執行向岸 日 的 現 或 到 鄉 修 現 神 0 七月三日 劇 實 話 的 中 與 面 F. 相當才思 理 對 卻 爭搶登 主人翁老齊屬於最 想 的 想不到反 , 難 是二 船的 和 於合轍 屏 嫁 情 風 Ī 攻 難 思 表演 的前 變 民開 , 0 第 成 就 班 槍的 妻 後 題 T 材論 次返鄉也 解 演 在老 嚴 任 批 出 務 由 , , 齊 也 海 該 0 西 是 成 頭 總 他 南島撤退來台的 出 算 了老齊最後 腦 屬 齣 裏固 實 於 悲 陽 那 現 愴 歸 執 Ī 劇 V , 地 重 代忠貞的 , 是 不 嚮 歸 國軍 往 過在 次返鄉 故 齣 著的 里 老兵 李 的 演 為 國 卻 夢 0 舊 返台後 是 想 修 終生 使 戲 的 0 的 老 載 手 弱 薺 重 信守 和 軍 中 老 在 當 編 授 忠 然 順 重

Ė

的

美

國

南

加州

灣為

數眾多的老兵在選舉期間最足以顯示出他們的存在和力量

他們

是被歷

史

錯

置

的

業了 群 年演出的 卻 劇目中,算是最能喚起本地觀眾共鳴的 著時代所造成的尷 有其典型的意義 ,就是綜攝了榮民的 尬 處境。老齊的故事雖不能代表所有老兵的 人生尷尬的普遍形象 齣戲 0 因此 命運 大多數在台 《西出陽 關 成家立 在

齣 表演 工作坊」 的 《紅色的天空》,從九月七日在台北國家劇院首演,直演 到十二月

做 很深刻的印象 克 模式即來自司卓克的方法 你們 Shireen 此 劇 台 是從荷蘭 劇的 灣 Strook) 的 靈感起而以集體即興的方法共同完成 使他早就想搬回台灣演出 不要做我們荷蘭 「阿姆斯特丹工作劇團」的同名劇 原 是賴 0 聲川 阿姆 的 老師 斯特丹工作劇 的 0 , 是 這由 0 集體 在徵詢司卓克意見時 衷的 專 即 興創作的倡導者 一勸告使「表演工作坊」 7 這 Avenrood 《紅色的天空》。 齣 表現老年 脫胎 , 她卻認為不能照搬 而來。 人心態的 , 賴 聲川 該劇的 的導演 返國 Avenrood 後所 導演 和演 給 採 雪 員 要做 予 用 們 賴 的 依 就 聲 創 口 照 JII 作 卓

剖析了 黑 打 這 發 頭 種 時 是人人遲早必須面對的老化和死亡的問題 人人人 間 而寫的 無能逃脫的切身之問 戲 它所能給予觀眾的是思考和勇氣。這齣 題 , 的 確 不具有任何消遣的意義 戲的 成就在於極有意味與格 這 不 是 齣 地 為

面 |登台的方式,全憑各自的演技來說服觀眾自己的老態龍鍾和衰退的心智。 血 表演的演員沒有 一個是真正的老人。中年的 年輕的演員都不化老妝 陳立美是演員中最 採 用 貧窮

平

的 年 了 -輕的 演員 次難 得的 位 如李立群、金士傑 , 演 演技競賽 的 卻是年紀最大的陳老太,給人的感覺她就是步履維艱 0 純從 林 表演藝術 麗 卿 丁 的 乃等 角度來看 鄧程惠等均為今日台灣舞台劇 ,是一次盛宴,肯定將是台灣舞台表演 、心智癡呆的老人 的 時之選 的 其 形 他 個 成

里程碑。

電影媲美了

的 劇 作家尚待努力; 從以上 四個劇目看來, 但從導演 翻譯 ` 表演 改編和 而 論 模仿 , __ 九九四 創作各半 年的 成績頗為 , 如 專以劇作 突出 而論 , 足以與揚眉 , 並不算豐收 國際的 或 台 產

後者 人間 華燈劇 煙 這次的新人新作有意想不到的深度,無論是劇作還是舞台表現 劇場之走向中型劇 火的 前 實驗劇展的 衛 小 劇場 《心囚》和 場 去年也有贏得大眾掌聲的作品 前衛之走向大眾化 《 做· 的· 我 ・的 本是戲劇 她 · 的 例 發展: 如 的 人》, 臨界點劇 正 常 均有可觀的 軌 均超出了 象錄 0 即使 業 餘 成績 令人覺得不食 的 1 《白水》、 劇場的 特別 是 水

原載《表演藝術》第二十七期(一九九五年一月)

鳳凰花開在鳳凰城

官入伍訓練後 我跟鳳凰城的台南市之緣應該上溯到民國四十三年 原被分發到台北的政工幹校,因為我不喜台北,也不喜政工,情願與 , 那 年我在鳳山接受了三個月的 人對換到台 預備 軍

南的

砲校受訓

九個月後以砲兵少尉退伍

野 的舊址 印象中除了風沙之外,就是火紅的鳳凰花 那時候的台南真小,星期天從砲校到市中心看 早已成為大台南市區的一 今日 場電影 據說靠近中華路的兵仔市場就是砲兵學校 要坐半天公車 通過黃沙滾 滾的荒

部分了

專 識了蔡明毅、李維睦、邱書峰幾位, 邀到勝利路天主堂的地下室去看戲 九八七年返國到成功大學任教,又來到鳳凰 、談戲、談電影,認識了紀寒竹神父和許瑞芳小姐, 他們都是當日華燈劇團的台柱子,沒有他們,就沒有華燈劇 城 0 那 年正 一好趕上華燈劇 專 的 成立 後來又認 馬上被

的 外 國人都如此愛惜這塊地方,如此努力地為戲劇播種,土生土長的台南人再不拿出一點熱情 滿臉笑容手執手電筒為觀眾帶坐位的紀神父是初期華燈的精神支柱 。大家覺得像紀神父這 緊的

過幾年

你若返來就

又不同

款

0

撤

退

來台

以

及後

來的白

來 的 內行人; 成 為 台 從 南 只 人, 演 此 我 一幾十分鐘 正 一好有幸見證 1 戲 的 了這 1/ 劇 種 場 種的 變 成 變化 能 演 兩 1 時大戲 的半 車 業 性 的 中 劇 場 從

能

不覺

2得慚

愧

嗎?於是

多加

的

青年

越

來越多,一

步

步

走

來

,

從不懂

戲

劇

的

外

行人

變

成今

É 華

別 剛 改名 為 台南 劇 專 的 原 華 燈 劇 專 ۰, 為了 慶祝 成立十 週年 , 再度推 出 了三 年

演 渦 的 《鳳 凰 花 開 I

風 厚 由 也是許 的 許 本地 瑞 芳 瑞芳的 色彩 編 劇 的 過去華語 風 這 格 齣 戲 燈 , 的 正 戲 如過去 大多出 華 於許瑞芳之手 燈的大多 劇 Ĩ , , 所以 演 的 是本 這 齣戲所 地人, 代表的 說的 風 是 格 本 地話 , 既 是 華 帶 燈 有

經改名為神 惠英分離多年 都 市 居台 計 畫 農 南 前 後又在台南故里重聚 的 強 街 勢擴 某 很多他們 個 張 人家 也 幼年 劇中 難 -經過 免 被 Ĺ , 有名而 拆 的 不免舊 除的 巷弄 無姓 命 地 , 運 重 如今業已蕩 遊 0 , 故只 所以宗德不免感 , 緬懷家族 能 稱 然無存; 某 的 _ 個 過 慨 往 人家) 甚 至 地 0 他 說 此 們 的三兄妹宗德 : 古 原 台灣 老的 住的 有 台 四十 名 南 建 北 宗 车 築 勢街 明 在

只 色 多年 恐 能 怖 粗 從 他 枝大葉 們 П 解 說 嚴 小 年 等 是 點到 種 所 物換星 種 經 歷的 為 劇 止 移 變 H 變的 人事 據 在倒 時 全非 不只 代 敘溯往 , 中 是 0 如想在 的 政經 經 時 戰 序 環 後 光復 兩 境 個 , , 也是人民的生活習慣 除 1/ 、二三八 時 去今昔的 中 ·把這 事 件 對 比 切 外 都 或 細 府 細道 其 和 中 11 細 來 情 微 0 的 談 算 時 來已過去了五 何容易?所 差 例 如 以

不是感傷

地

傳達給觀

眾

被徵去南洋的家族成 年 往 與一九四一年或四三年的差別等)都難以在觀眾心目中產生 的 這 條 員都安全歸來,二二八事件也未受到真正的傷 丰 線 凸顯出 人物在政權交替下的認同 危機 害) 使這 丽 確的 的感慨 一個普 印象 也 通家庭 口 0 好在 以 溫 (去大 地 陸 而 及

特別 方面 兼具: 條 副 卻 線冊 可能 藉著李香蘭 這 個 據 寧削弱了全劇企圖營造的寫實風格 ·使觀者誤以為日據時代李香蘭也身在台南 某家族 時代身在大陸的 的 的姿態和歌唱 故事 中 川喜多稱大陸為 作者穿插 自然會調 了日 劑了寫實劇 據時代影 , 「大陸」 也可能 星 ,不明白李香蘭跟鳳 產生些 的時候,令人難免有時空錯亂 李香 的平淡乏味 蘭 喧 的 賓 奪主 條 副 增 的 加 線 副 凰 Ī 0 作 這一 城 劇 用 到 情 個穿 底 的 有什 4 的 插 動 麼 感覺 關係 說 。這 另 得失

擇,台灣人乎?中國人乎?令人十分猶豫 人的 為了實際的 身分。 人敢 然而 魂 中國, 咱 於確 敢要來改日本名,做皇民?」 別利益 Œ 作者也許正要用這一 原名山口淑子的李香蘭的身分,對戰時的中國觀眾十分迷惑 人」的頭銜禮讓給海峽的對岸 如 定 劇中 ,在皇民化的號召下,有些本地人拋漢姓, 0 直 的淑 到戰 雲束了褲管裝作皇民樣去領米, 後 面 臨到 點來反襯台灣人的認 是否要以漢奸的 添源說 。有的 ,實在心有未甘!如果作者寫李香蘭實暗 :「再便看 人固然可以瀟灑地逕以台灣人自居 同 罪名來定她 危機 回家被丈夫添源看到 改日姓,但內心中 0 再看看 日據時代 的罪,才終於揭發出李香蘭 0 今天又面 為了 中 或 向 ,淑雲不免 仍不免隱 人乎?日 統 臨 治者輸 但 著統 蘊著這 藏 也有些 本人乎? 問道 著 獨 誠 的 日 曾 抉 個 本 或

更上

層樓

身分認 同的危 機 , 觀者是否領略得到 呢

間 略者的立場 他 季華主 希望中日友好」。 所 對川喜多長政的另一 , 推 大 劇 表 的電 中 的 現了對中國的過度友好而遭到日本政府的暗殺 有 影都 ^ ___ 程季華所用的資料不見得都十分公正 中國 段談 是鼓 我不知道這一 到川 電影發展史》, 吹日本軍國主義思想 種認 喜多長政的 識 段有實在的歷史根據,還是出於作者的杜撰。後來我查了一下程 其中所寫的川喜多長政是 家世和 , 他對 為日本的侵略行為作辯護的 中 國的 。如果此劇對川喜多的描繪屬實 態 度 川喜多因此繼承父志 說 個日 是他的父親曾任 本侵略者的 。當然 不 , 袁 折 站 百 1 不 在仇視 , 情中 扣的 凱 倒 的 不失為 或 軍 I 1本侵 具 事 我 只 顧

本是 葛 的 0 人人間 許瑞芳潛力無限 鳫 前 關係 凰花開了》 看 過 的 許瑞芳編劇 基礎 , 劇中的人物似乎沒有糾葛 我們期 也是中 的 《我是愛你的》 待她從 西方戲劇最常表現 華 燈 及 轉 的 型 《帶我去看魚》, , 也就欠缺張力,卻多了一 為 主 題 「台南人」 0 從親情 以後 劇 都在表現父母子女間 入手 , 在較為豐沃的 , 可 说是! 份懷舊 編 的 劇 條 情 的 的 緒 IE. 情 涂 0 親 感 情 糾 能 年

難 使 體 種 冷而 認時 是 劇 1 本之外 劇場 硬 代的差異 的 時代的 感覺 在 舞台呈 , 0 簡便巧思,對觀眾眾多的大劇場恐顯得太過 與 劇名既然叫 家族的 現 Ŀ 溫馨聚會色調 , 鷹架式的 《鳳 [凰花開了》,這象徵台南的 舞台設 並不調和 計 有 也 其 (簡單 難 以襯托 實 用 顏 簡 色 陋 的 出全劇 ; 功 , 效 是否也 實際上 的寫實氣氛 但 該在舞台設計 是太過 、從幻 抽 燈 幻 象 Ŀ 燈 产的 給 也很

磋的態度予以督促改進的時候了。

現出來呢? 演員的造型貼切,表達自然,都很稱職。李香蘭外,兩個日本人-

演員扮演)——的北京話,似乎太過標準了一點。

長谷川和川喜多(由同

的龍頭和榜樣。我們在付出熱切的期望之餘,也就不能如既往般地一味鼓掌叫好,應該到了以切 因為「台南人劇團」正在嘗試破繭而出,走向半職業或職業劇團的規模,成為台南市各劇團

原載《表演藝術》第六十期(一九九七年十二月)

孤兒情結與邊緣意象

是新加坡。如今香港已經回歸 圍之內。至於新加坡 華文現代戲劇,並不只限於台灣與中國大陸 的確 是另外一個國家 ,雖然目前還在「一 ,應該另外對待 ,還有兩個不應忽略的中心,一個是香港,一 國兩 [制],但將來勢必統一在大陸的 現代戲 個

範

與中 華 言 絕大多數。 話等等 ` 有的說潮洲話 除英語 -國大陸互通聲氣的地區 馬 新加坡原為英國的屬地,獨立後基於現實的考量,定英語為官方語言,雖說華人占了人口的 印三大族群;其中 為了有個統 新加坡的知識分子,都說得一口流利的英語,但非知識分子則不盡然,大多仍 外 有三 , 有的說閩南話 種通用 的 華 語 華 。華語自然指的是普通話 語 以前的 人族群最大,約占總人口的百分之八十。 那就是華語 ,有的說客家話 華語學校也不得不推行普 、馬來語和淡米爾語 , 有的說廣府話 通話 $\widehat{}$ 有的說四邑話 , 使新 種印度的方言 可是華人的母語本很複 加坡成 為比香港 有的),代表了 說 更能 海

語 戲 劇 對新加坡的現代戲劇 創作 或 際研 討會」, 遇到代表新加坡與會的郭寶崑先生, 過去我們知之甚少。一九九三年我被邀參加香港中文大學主 才知道新加坡的華文現代戲 辦 的 劇 華

戲

劇

拜 多頁 象 劇 有 讀 節 很 的 Ž 多年 他 又碰 本 的 的 寶 大作 劇作 ?歷史 崑 到 戲 郭 集,尚未仔細閱讀 康 先 , 故 作品 生 而且表現了相當旺 可 以寫 而且 集 出 觀 九八三至一九九二年 賞到在香港大會堂演出 點讀後的 , 自然難以輕易下筆。 盛的 淺見 創造力 , 並 ° |藉此機會向台灣的 九九八年十一 的 他的 **₩** 後來郭先生來信又舊事 大作 郭先生囑 月到香港 靈戲 讀者介紹新加 我務 * 必 並 參加 寫 承 他 幾 重 坡 提 句 饋 第 的 贈 評 恰 語 屆 華文現 邊緣 好 我 刀 文戲 意

削 投 作等技 較 作 非 或 的 導 大陸 奔 在 戲 口 現代戲 會進 以 在 地 旧 導 揮 新 和台灣 加 的 我 而 加坡經商的 新 的 劇 看 坡既 灑 打 澳洲國立 自 優則作 加 感 來 下 有四 如 坡 覺 最 除受西方現代戲劇的 , 馬來語 了他返 是 ĺ 占 <u>-</u> 十 他的 優 種 逐 父親 戲劇學院受教 他出 勢 通 漸 國後於 一歲的 主 劇 行的語言 進入戲劇創作的 其 力仍放在華文,而非英文。 與馬來西亞, 生在中 他的 郭 實 寶崑 在英美經 九六五年 母語是大陸的北方話 國大陸的 , 當然也有四種各自為政 赴 影響外 得以 澳洲 淡米爾劇與印 典劇作的 創 進 墨 河北 , 辦 爾本的 也與各自的 步接觸 省 新加坡表演藝術學院 壓 廣 頂 八歲 這 西方古典 播電台中文部擔任 度 F 使他對普通 與郭寶崑的 語 , 遷居北京 以郭 開 的 言主 出 現代戲劇 和 寶崑 體 現 地 片天地非 代的 話駕 為例 個人出 品 + 百 0 歲 的基礎 經 翻譯 輕 其中 誦 , (在北京 山典劇 就熟 他同 身也有關係 聲 常困難 英語 兼 氣 庸 作以 時 京 後來 番員 劇 在華文創作 例 以華文和英文創 解放 0 及學習演 如 其 他 華 的 使他 郭寶 他 語 幾 承 那 演 英美 種 劇 而 出 後 上比 崑 與 年 優 製 來 中 現 並

然的 但 色 戲至今令許多人困 試 是 此 , 觀眾趕 三年來小 事 在某些方面 我就覺得好 若 這 如 無 我 何 出 劇場 劇 寫 劇院 作集 白 得 前 鼓 的 可以引起觀者的興味 衛 出 , 認 勵 演 , ٠, 像 而是這 的 共 H 0 前 那 如何 衛創 有些 有的 、收十齣 靈 類 戲 種新形式的表意方式正是我自己也想完成的一 戲 開 類似 作 不喜歡 展 戲 , 這 例 ?如 但 。「前衛劇」 , 種 如 不希望所有的演出 , 其 成 E 看不懂這齣戲 中 何前進?說實話 , 熟 海 大半 但整體 戲 的 劇學院的孫祖 戲 為 本來目的就在探索新的 呢 而論, ?不 前 0 衛 有的 都 是因為 劇 我覺得都不 ,郭寶崑這本選集中 成 平 前衛劇 言歡 也 ·評他的 《靈戲 就是被批 ,也看不懂 , 夠 那樣 《黃香上山 成 道 在形式 熟熟。 為 路 , 項工作, 的 , 這遍 然而 的前 心目 有 確 上接 時 會把觀 戲 V 衛 教 中 0 近 劇 而 如 沒 人 劇 看來 我 沒 眾 看 有 郭寶崑 , 說 的 有 雖 嘣 觀 不 各 跑 懂 跟 這 我們 這 卻完 花 此 有 是當 I 或 與 特

的 我曾把老舍的 契訶夫 老九》 腳 [Anton Chekhov] 等都是容易懂的 戲 個 集子中 的 程 篇散文拿來當 度 也並非 , 第 作品 的 都 要夠 《菸草》),而只以 是前衛 其中前兩齣是「 幽默 獨腳 劇 戲 ,第二還得要有內涵 , 像 演 《棺材太大洞太小》、 , 看 兩篇 獨腳戲」,但沒有採取過去 來某此 散文 一散文的 , 郭寶崑的 的形式出 確 **電** 以 當 現 H 兩 戲 不可 0 齣 來演 使我 獨腳 獨 停 的 腳戲 想 車 戲 起 * 庶幾近之 要達到契訶 的 在大學 []主 寫法 吥 店 時 像 夫

滿地達成了,我當然不能不欽佩他的才華

191 眾? 郭 在 寶崑 新 加坡這 似乎 樣 有 意在 個多 種 __ 族與多語 劇中 混 用 言的國家裏 多 種 不 同的 語 如 何 0 照 如果在華文劇中偶 顧 到所 有不 司 文化 然加 背景 插 龃 幾 語 句 常用 背景 的 的

英

觀

語 等 馬 的 重 來語 量 在 淡米爾語 同 齣 戲中 、閩南語 出現, 恐怕就難以滿足任何 潮洲話或廣府話 , 自然無可厚非 個族群的觀眾了吧? 0 但 是如 果這: 此 不 日

的

言以

我們 免產生自我 棄 的 如此 會也有 郭 は焦慮 作的特色 解到 他們沒有同 所 長 ! 論者公認 期 割捨 郭寶崑說:「這個國家,這個人民普遍具有文化孤兒的 。去訪查祖先的文化國度,我們可以得到某種撫慰 加 「孤兒情結」 處 坡 在台灣以外,也有一大群華人與台灣的 於 。郭寶崑也自稱為 邊緣化」 不怪 聯合早報]時割捨掉主體文化嗎?對這個問題 「孤兒情結」代表了台灣一般文人(甚至一般人) 種飄泊尋覓的心境中。有人把這稱作邊緣 有 呢?難道 的意識?然而 孤兒情 的副 刊 結 「文化孤兒」。真是無獨有偶,在台灣吳濁流自稱: 旦離棄主體文化,又不能百分之百地進入他 編輯余林在評郭寶崑的 新 ,離棄英國的移民,不是也打造出幾個嶄新的 加坡 的華 人是自 人民有類似的 我沒有解答 願 劇 離棄 作時 人的意識。」台灣曾經被 , 但是總無法認同 , 心態:一 唐 我只覺得通 特別捻出 Ш 或者說共同的 的心情。想不到新 投奔 種 失 「邊緣人」 過郭 那就是自 離 人的文化 個新 感 寶崑的 , ___ 為 的 感受」。 國家來嗎 系統 祖國 己的 種追 亞 的 加坡人 樂園 劇作 細 山 家園 索自 亞 態 ? 是 便 所 竟 的 做 使 難 怎 抛 我 也 孤 為

原載《表演藝術》第八十四期(一九九九年十二月)

如今雖

阅行公事

著作權法也包括劇作的上

演

權

和歌曲

演唱權

在

內

甚至比

西方國家

還

成

為

種

並

毋須作者自行來爭取

个要讓劇作家的權利沉睡了!

維持社 著作 會上 權 分配的公平 的 頒 布 與實 , 施 另一 , 册 方面也 寧對所有的創作者都 要促進生產的增 是一 長 種保障和鼓 包括物質和 勵 精 , 神 因為立法的用 的產 品品 在 內 意

劇 項 本 0 不幸的 還多了一 本的 是在 創作和其他文學創作一樣,也受著著作權法的 項 過 演 出 去並沒有 的 權利 這 0 種保障 實在說 劇 , 撰寫劇· 作者演 本就是: 出 權 的 立法 為了演出 保護 , 所以劇 , 0 刊 但是除了 作者 載 和 出 向都 刊 版反倒可 載 只能 和 出 視 版 視 他 為 的 附 權 演 帶 利外 的

己的作品為一種榮耀,而無實質的收益可言。

到 以多 也 方照舞台演出之例 抽 張支票。第二次重播 在立法嚴密的 取 本 的 版 稅 西方國家 我自己有一 演出 , 我自己根本事先並不知情 權 演出 也 是 篇翻譯 多 權 演 視作著作 小說曾在英國的B 場 , 劇作 權 的 家 _ 部分 便 ,收到支票後才知有 可 以 B C 多 出 取 版 播出 的書 場 兩次 的 籍既然多賣出 演 H 一麼回 而 稅 每 0 事 次 電 播 本 , 視 口 出 和 見這 廣 都 作 播 種 曾 者 電 事 收 口

峻之法了

執行 格 每首 則 是 歌 另 1 外 買 要在公眾 碼 事 0 場合演 如果不能實際執行 唱 就 得 向 作 , 徒然引生玩法無礙的 曲作 詞者付 次費 角 僥倖心 立法的 理 用 , 反倒 意 至美 不 如不立此 是否 能 嚴 夠

實在是令人不能置信的 然後才能上演 以 凯 興 劇 作的 (地高 歌 E 演 在這樣長的 曲 權 ; É I 然 與 但 事 場 歌 過 戲 曲 程中 並不 的 演 是隨時 唱 , 如說忘記了劇作者的權益 權 不 可 同 以 演出 歌曲 的 在公眾 每 場合 演 場 隨 , 甚至有時 時 , 總 可 是經 以 演 連 過 唱 細密 通知都 不 的 需 不通. 籌 事 畫 前 知 淮 排 備 聲 演 也 可

幸運 劇本有獎金可拿之外,一 心早已感激莫名 地 我們的 發表了 劇作如此之少 也出 哪裏還 版 T , 期望什麼演出稅呢? 般寫成的 , 但 不能說 不 定有人肯拿來上演。 劇本, 與撰寫劇本的徒勞無益 先有無處發表之苦 如果幸 無關 , 一而有 繼則有 0 除了 個劇 難覓出 每年教育部或文建會徵 專 肯來上 版者的 演 困 擾 , 劇 即 作 選的 使 很

常的 該 這 事 位作家的 後 國家兩 情況下 山 (實這是種並不正常的現象,也可以說是正是使我們的現代戲劇裹足不前的 劇 , 廳院等, 成分在內 作者來自 個 劇 行爭 在審核各 專 卻也不 E 取 演 某 能因 劇 位 專 的 [此就剝奪了作者應享的 劇作家的作品 經費申請時 就 就像出 應主 動地 權 版 利 某 提出劇作者演 個作家的作 特別是公家機構像教育部 出權 品 益的 樣 大原 , 問 古 題 然有 因 文建 在 不 看 應 重

至於演出 時所應付給劇作 家的費用 如 何計算?也許 可 以仿出版書籍支付版稅的 辦 法 今日出

者。那麼劇作家所應享的演出稅 版社付給作者的版稅通常是每本書訂價的百分之十,然後依照出版數量或實際銷售數量支付給作 ,也應該照每場實際票房的百分之十計算

候 以引起社會大眾的關注,而後才能使此良法暢行無阻 是需要試試它的效力的。也許我們真正需要有一位認真的劇作家,在權益受到侵犯和忽視 1,不再抱著息事寧人的鄉愿心理,為保障自己的權利 如今我們既然有了著作權法,就該依法行事了,否則立法何為?當然有許多法在立法之後 , 同時也為了護法而勇敢地訴之於法 的 藉 時

原載《表演藝術》第二期(一九九二年十二月)

語言與姿態——演員與表演藝術

當然遠在二十世紀初,一些戲劇理論的著作

,例如瑞士舞台設計家阿道夫・艾匹亞(Adolph

導演「主政」的得失

外。 製作戲劇家的 雖然他的觀點沒有全部得逞,卻也因此提高了演員與導演的地位 法國劇人阿赫都 (Antonin Artaud) 因為傾慕東方戲劇的不附庸於文學的純粹性 |戲劇,排斥文學家的戲劇,企圖一舉把閉門杜撰劇本的劇作家拒於劇場的大門之 ,降低了劇作家在劇場中的 ,曾大力倡議

導演所領導 超過同代的劇作家之上。美國近代的劇場潮流,不管是「生活劇場」,還是「環境劇場」,無不為 魯克(Peter Brook)、皮特・郝(Peter Hall)、屈吾・南(Trevor Nunn),瑞典的柏格曼(Ingmar (Roger Blin)、巴侯 (Jean-Louis Barrault)、維拉 (Jean Vilar)、威爾遜 (George Wilson),英國的 Bergman),美國的伊力・卡山(Elia Kazan)等,都是些顧盼自雄的大導演,不論聲譽 西 劇本的寫作愈來愈少見巨人,主持演出大計的導演卻 l 方的當代劇場強調即興表演和集體創作,致使在布雷赫特 (Bertolt Brecht) 而與劇作家無干。如果說六〇年代後的西方劇場是導演的時代,該不為過 個個聲名鵲起 和荒謬劇作 法 、進益都遠 或 的 布 布 蘪 家

端

而忽略了

戲

劇

所蘊

有的豐厚的

人文內

涵

Appia) 的 好的 如果導演得人,平庸的作品亦會閃閃生 和 英國導演克雷格 非要有權 威而優秀的導演莫辦 (Edward G. Craig) ,竟致以為沒有好的 輝 0 的論 遂使世人對戲劇的 著 , E)經大為導演的 ?導演 注意力逐漸集中在表演藝術 , 再好 地 的劇作 位 張 H 也是徒勞; 使人覺 得 愛看 相

於 身,成為名副其實的 或 的 劇場也受到這種 !戲劇創造者,看來文人劇本的創作已成為多餘 風氣的習染,由導演領導 切。甚至有的劇 專 , 導 演 或 演 集 演

脫離文學發展

,是不是就是一

個好現

象呢

是在 平 術 結合,結成了光燦一時的 為失落名位的臭老九,使一 完代 和 和各省的地方戲看來殊少文學氣息,傳統文人也一 添另一 從歷史的 明 種更為深刻的 合 卻 因為蒙古人堵塞了漢人知識分子的仕宦之路 觀點來看 如此看 來 元雜劇這樣的一 西方的戲劇從未脫離開文學 人文和哲理的 劇本的文學性不但 向自視甚高的 層次 個碩果。 丁 士 , 不 會妨害戲劇做為獨立演出 再也端不起架子, 現在談到文學劇本 , 向鄙視戲曲,視其為小道而 而且劇作 , 甚至把儒者置於娼 組 成文學的重 反倒促成了文人與戲 ,能拿出來展示的 的 藝術 要主 妓與乞丐之間 反倒 不屑為之。 體 中 為 也 子的 唯 戲 劇 但 成 大 元

故 為 西方的 什麼最近 個米勒 .導演又轉向歷代名劇的製作,實在是因為現代劇場所產生的作品愈來愈枯 (Arthur Miller),甚至於一個尤乃斯柯 的 年戲 劇界沒有產生 個易. 下 生 (Henrik (Eugène Ionesco) Ibsen), 呢?導演取代編 個契訶夫 (Anton 瘠貧乏

與「導演主政」之間的矛盾,也許是今日值得思考的一個問題。 的地位,有意擺脫「作家劇場」的傳統,可能是其主因。所謂術業有專攻,如何調和「作家劇場」

原載《表演藝術》第三期(一九九三年二月)

演員劇場的魅力

最近 《徐九經升官記》 京劇真正的骨髓仍在演員的功力 在台北演出轟動,論者多歸功於編劇的 成功。 豈知對京劇 而 言 本

,

藝術 和 編得好可 兩個不同的藝術範疇 京劇 能只 純粹是「演員劇場」,有別於以劇作家為中心的「作家劇場」。二者分屬兩個不同的傳統 扎 是錦上添花 實 的 基礎訓 ,可能是分則兩美,合則兩傷,因二者之間存有不易統合的 練 和 個人的藝術領悟 , 仰賴編劇者至微。編劇要求整體的表現 矛盾

而 演

偉大 員 的

的

演員卻只求突出個人。

別演員所發揮出的魅力 段果然精彩 的菁華片段 前 幾日去看天津京劇三 大大突出了演員個人, 用以吸引失去了傳統記憶的殖民地觀眾 專 (華聯京劇團) 同時也使我發現到在過去累次完整的劇目中, 來港演出,主辦單位在首演之日特別選出 該劇團的名角兒也都在同 晚 未嘗見到的個 出 場 折 子戲 菁 華片 中

焦急成瘋的 如 說李莉演 母親的心情表露得無微不至。長達半小時的表演 出的 (乾坤 福 壽 鏡》 中 「失子驚瘋 場 ,在劇本上可能只需兩句話就寫完 演員靠了兩隻水袖把 個 大 失嬰而

記 T 錄 出 的 水 節 文學 也 袖 韋 是 的 舞 的 多 譜的 領 靠 種 域 變 演 方 員 化 0 這 式 以 自身的 齣 及 , 戲 包 IF. 如 是 創 種 記 意 四大名旦之一 姿 和 態 錄 唱 鍛 中 腔是 所 鍊 蘊 0 樂譜 含的 所 的 謂 尚 的 身 情 7段的 方式 1 緒 雲 和 傳下 爐火純 意 都 義 來的 是 非文學 非 青 編 0 其 係 劇 的 中 演 者 身段. 員 所 京 身 口 戲含 架 體 設 勢的 律 計 有 動 太多 師 所 亦 造 非 徒 非 相 成 文學 的 承 境 施 , 縱 界 的 展 口

分

在無法以文學的

標準

予以

衡

量

表 迥 觔 表 旋 情 斗 演 又如 , 是普 全看 雖 如 深果只 為 鐵 古 胡 涌 定 雜 有 小 公雞 的 技 觔 毛 型 演 斗 和 式 員 中 張 (沒有的 張 便不免流 幼 , 但 麟 嘉 不 兩位 祥 盲 為 0 京 於 的 演 向 雑技 榮 舞者自 劇 員 中 的 控 武生 身 馬 會 觔 段 __. 舞 的 斗 場 和 出 深勢 以 功 , 不 外 夫 劇本 與 同 , 0 的 高 還 清 難度 # 若 有 出 姿 台 寫 演 的 員 面 , 體 的 無非 , 能 身 只 段 展現 為 也 由 是 架勢 鬼門 , 就 兩 如 句 激 岜 眼 射 即 蕾 神 口 而 等豐 交差 舞 出 者的 的 富 冗 鱼 的 串 躍 戲 連 長 的 綿 和

尖的 沂 鶩 導 似 的 向 今日 空白 演 人體 觀京 員 歌 的 劇 始有 美學 迷之捧 反足 觀者 埶 以 , 其 中 歌 證 所 的 陶 星 中 昍 觀 醉 甚 演 , 黑 即 員 少 的 天 是 涉及到 欠缺攝 觀 演員 眾不 思想 的 X 由 扮相 1 自主 0 魄 如 的 身段 果 地 鮇 會迷 舞台上 力 F 唱 京 某 的 腔 劇 特定演 演 鼎 音色等 出 盛的 使觀眾陷入深 員的 年 代 皆 個 盛 X 為 行 藝 可 思 聞 術 捧 口 角 見的 是 抑 或 故 京 其 留 具 瘋 象 劇 F 必 狂 讓 藝 先 的 觀 術 有拔 眾 程 旁 度 且.

劇 改 造 我 譽 的今日 得 京 劇 求 的 取 生 命 編 劇 力完 全寄 的完整固 託 三無可 特出 厚 演 非 員 個 旧 的 絕 不 魅 能忽略 力 Ŀ 齟 表演藝 劇 本 的 術的 良 窳 精 歸 係 求 不 演 大 員 的 在 技 行 或

怕真要步上沒落的道路了!

賴嚴格的訓練、虛心的繼承和個人風格的培養。如果培養不出具有個人魅力的偉大演員,京劇恐

原載《表演藝術》第六期(一九九三年四月)

地

自然地合而為

表演者的權利

表演是一 種藝術,而且是一種古老的藝術

劇肇 一始的 在原始社會裏,巫師以神靈附體的姿態展現了最為迷人且自迷的表演藝術。據說古希臘在悲 階段 ,演員也就是詩人,創作者也就是表演者。有趣的是今天有些從事

戲劇創

作的

年, 常常因為自己首先參與表演而迷上了戲劇這一門藝術 戲劇有多重的創造:劇作家創造了劇本,導演和舞台設計家創造了舞台上的形象,演員創造

了角色

色 出 的光度 [自身創造的潛能 把人類共有的心理底蘊和潛在的瘀結傳達出來。所以這項詮釋也 表演之所以迷人,在於創作者毋須外求,把自身當作表達的媒體, 方面是屬於角色的 。一個成功的演員,不只是詮釋出劇作家的某一個角色, , 同時也是自身的 0 所謂表演藝術的爐火純青 是一 藉著對角色的扮演 種 創造 ,正在於把二者適度 同時也透過這 演員所 一發出· 釋放 個 來 角

表演既是一 種藝術 當然像其他藝術 樣,有先天才情的因素 也有後天學習磨練的 過程

號

跟

佈景與

道

具

無異

作品 意象劇 步步 然而 的創造者 地登堂入室, 易場」, 在今日所 ; 卻 把戲劇導向了 临醉. 謂 以致出 後現代」 在另一種自我體現的情懷中 神入化 繪畫及雕塑,使演員不再扮演或創造角色 的 0 些前 這種過程就是吸引有志表演藝術的青年為之獻身的 衛 劇 場中 就如羅伯 本來緣於表演 • 威爾遜 而熱中戲劇的青年 , (Rober Wilson) 而流為舞台上的 磁 所 鐵 日 倡 種 導 成 符 的 為

事創 造 顏 的 所以被稱作綜合藝術 主 料 先 體 造 例 的媒 的 木 術 主 右 這 領 域的 體 體 Ī 鋼鐵等無生命的 是戲劇之所以異於單 : , 那就是保有了自身創造 而不只是被運用的 擴 展本是十分可貴的 ,乃因蘊含了多重創造的主體 東 西 材料 , 戲 創造者的 , 的空間 但 ;只有在一 劇 賴以 戲 劇在擴 繪畫 和體現自我的 表達的媒體 種情況下做為創造 及雕塑之處。後者用以創作 展領域 , 在戲劇史上不乏針對表演者的藝能進 卻是 時 藝術 是否面臨了自我窄化的 有生命的 主體的 X 人可 的 演 以成 員 媒 體 危 機? 為另 人都 不外 該 紙 行 戲 個創 是從 創 劇之 布 作

運? 歸 的 天資修為?表演還能 果在 表演中祛除了語言和情緒的表現以及角色的扮演 成 為 一門藝術嗎?抽離了表演藝術 , 的 何須再 戲 劇 有聲音和肢 豈不面臨著自 體 的 我否定 訓 練 以 的 及 有

譽 有 的 可 則 從 是這些 是十年 年代初 劇場中的演員呢?他們獲得了什麼藝術上的進益?他們有什麼藝術 如 期 Н 0 我就 這此 見某些前衛劇場在進行泯滅表演藝術的 劇 場的領導者因為前衛的 實驗 而 獲得聲名 宣實驗 也僥 其 間 倖 有的 贏得 人格的 見 劇 機 評 成長?倘 而 者 改 的 涂 稱

十年如一日地在舞台上瞌睡、爬行或組成滿足製作者的機械圖案而已! 若他們不曾見機而退,把位置讓給另一批盲然無知的表演愛好者去承擔這類的犧牲,他們就只有

如果表演是一

種藝術,難道表演者不該要求在表演的過程中獲得自我藝術的滿足和人格的成

長嗎?

誰想到維護他們的權利!

原載《表演藝術》第十八期(一九九四年四月)

讀劇與演劇

場以 T 的 0 雖然只排了全劇的 茂才知道,其實不只是「讀劇」,也加上了走位 讀 改名為 劇 活動 台南 七月二十六日因為讀的是我的近作 人劇團 半, 的原台南市 加上討論 「華燈 也用了三個小時。參加的觀眾幾乎跟平常演出一樣多, 劇 團」七、八月份在文建會的支援下, ,多半演員已經可以丟本,等於是在 《我們都是金光黨》,所以邀請 我參 舉 行 加 排 系列 演 到

分。 戲 劇 般的 從 希 劇作 臘 悲 ,在演出以前或以外,當然也是給人讀的。特別是具有「作家劇場」 劇開始 讀比演還要廣泛,還要持久,所以戲劇才會成為文學不可分割 傳統: 的 的 西方 部

可見台南人劇團對

讀劇

的

重

視

改變 演 可閱讀又可上演的劇作。殆至抗戰時期,劇本已與小說並駕齊驅 員 為主 不過 因為受到西方戲 在我國的傳統有些不同 劇作常常只流為演出的 劇的影響 腳 五四以來的話劇作家無不戮力追求劇作的文學性 ,戲劇、小說原來就被排斥在文學的門牆之外 本 , 而 非 為 廣大的讀者而設 ,成為大眾的讀物 0 這個 現象直到五 ,再加 。不幸這 四 冀望寫 以後才 劇場以 個建 成既 有

209

剛

作 起 的認 立未久的 讀 為畏途 者 讀 , 繼則 新 劇 致使在書市中幾乎找不到可讀的劇本 傳統 的 習 追 慣 隨 , 在台灣並未獲得 西方當代反文學 作家多半不 願染指 賡 劇 本 續 劇 • 0 先是話 作 反敘事 , 偶然寫出來也 ·結構 劇因 , 縱然讀者有 的 為政治八股及語 風潮 難覓發表的 , 心 棄文學 , 尋可 劇本於不顧 讀之書 園地 問 題 , 未能 也 出 版 , 以 得到廣 商 (致未 更 視 大群 1 能 培 版 黑 劇 養

般讀者既無緣 讀劇 , 劇場是否重視 讀劇 呢?答案也 是 「否」 !

多半的 小 劇 式的 場 $\overline{}$ 前 大 興 為 創 還沒有真 作 ,根本不需要劇本。 江的 大 劇 場 對 所以 既 有的 這些年 文學 來的演出 劇 本殊 欠 常常使 興 趣 人覺 流

行 得

赫

都

膚 30

淺

及如 本以外 何 過 去的 與別人銜接 集體 劇 的 場 不分中 對 , 百 詞 時導演亦可 就是 外, 讀 讀 劇 藉此發現 劇 _ 了 原是演出之前的 0 劇中 在這 個 初讀時未曾感知的 過 程 必 中 要過 , 不但 程 每 0 言蘊 排 個演員 演 前 0 當然 可 以細 除 T , 若 味 演 遇 員 個 到台詞 人的 個 뭬 閱 讀 中 詞

胡

開

欠缺文學氣息,

演劇界看似熱鬧非凡

,

事過境遷卻看

不

到有

所

沉

澱

Antonin Artaud)

瑕 疵 這 數 也 劇 是 專 個 並 不只. 把 晚 的 讀 劇 改的 看作是排: 演的 個 過 程 有時在決定演 出前 也常多拿幾 個

劇

的 以 劇

作 本 為

未

修

時

機

人員 來集體 特別是 讀 讀 看 演 員) 藉 由 文學修養 讀 劇 來選擇適合上 人文關 懷的 演 種常 的 劇 課 作 0 大 此 無形中 讀 劇 成為培 養劇 場 I.

1 道 也 的 正 新手 大 為 劇場中 對寫成的 有 讀劇 或尚未完成的作品 這 種 常 課 劇 , 都會爭取被劇 作 家也因此 而受益 專 讀 不論 讀 的 是已 機 會 成 名的 例 如 老舍 劇 作 的 家 劇 , 還 作 是

多半在尚未完成時就被北京人民藝術劇院的演員讀過,使老舍可以有機會邊聽邊改。《茶館》 台詞所以寫得如此之「溜」,跟北京人民藝術劇院的 「讀劇」多少有些關係

重新 振興 讀劇」在台灣,已經被劇團(甚至一般讀者)遺忘太久了!現在由「台南人劇團」 讀劇 的風氣,實在是件令人十分欣慰的事。讀劇與演劇相得益彰,才是戲劇發展的

來帶頭

的

正途。我們希望台灣未來的戲劇,不只是表演藝術,同時也是可讀的文學

原載《表演藝術》第五十七期(一九九七年九月)

郵局

為逝世的名演員發行紀念郵票

話說職業演員

堂 ,被視為娛人的技藝 具有 演員劇 場。 ,甚至賤業,演員因而也受到輕視;「名角」雖可大紅大紫,生活優裕 傳統的我國 戲劇演員本是職業的。不幸的是,戲劇未能順身文學的殿

卻無法取得社會的

地位

或 的 具有高度的嚴肅性 有格外的榮崇,死後亦得安葬於西敏寺,躋身名人文士之列。法國的戲劇演員常為群眾的偶像 地位雖高下不一, 演員的職業特別受到教會的包容 西方的戲劇傳統來自古希臘,劇作家在古希臘享有崇高的地位。悲劇並非純為娛人而演 ,演員不論職業與否,都會受到社會的尊重。文藝復興之後的西方各國 但基本上具有專業的技能,受到社會的肯定,生活無慮 ,女演員可進身豪門,貴為命婦 , 男演員亦可受封爵 。在有些 三國家 銜 像英 演 , 故 享 員

舊劇新劇 演藝界贏得好名聲 世紀 的演員 初 我國新劇驟興 都可以藝術家自居 。五四以降 , 滬上從事 ,受到 · . 西風的 「文明戲」 Z 薫陶 四〇年代,話劇演員常兼演電影 演員在我國的社會地位也大為提升, 的演員數以千計,因為資質參差不齊 以其收入較豐 無論 並未為 專 名 業

聲易盛之故

當政者而服務,演藝者,正如作家、音樂家、畫家等,無多大尊嚴可言 到 國家的 如今海 供養而 峽兩岸的舞台演員 職業化 但是在泛政治的制 ,情況殊異。在大陸上, 度下 所有藝術家名義上皆為 劇專 國有 , 無論舊劇新劇的演員 人民而服 務 , 實 際上 都 可受

有的也不得不向電視、電影界發展,有的以劇團領班的身分奮鬥,無法以表演維生 上培養的表演者 影界。近二十年 經常演出之舞台 少了幾分生活的 台灣則不然, 保障 ,小劇場勃興,舞台演員這一行遂流為業餘偶一為之的餘興節目 ,演員自然缺乏生存之條件,過去的一 像李立群、金士傑 雖然也一樣無能與政客爭鋒,但畢竟號稱民主,多了幾分個人的自由 0 過去舊劇寄生在三軍 、李國修等 , 新劇有 ,演技早已可圈可點, 些老演員為謀生餬口 度寄生在 教育部 然仍不能靠 ,但為時不久 紛紛轉入電 。這一代在舞台 舞台 話 而 ,同 存活 視 劇 既 時 電 也

這十 年有成 台南這麼 做職 年的戲齡也是業餘的。現在從業餘演員投身為職業演員,真是了不起的 所以當我聽到原 ,現改名為 業作家 個從未見職業演員的地方,又何況這職業是自給的 樣 「台南 「華燈劇團」的演員邱書峰聲明從此下海為職業演員,就如聽到某人宣 ,不免為他捏 人戲團」,書峰自然也有十年的戲齡。 一把冷汗 。邱書峰 是 「華燈劇團」 可是 而非受雇的 的創 華燈」 專 演 是業餘 種跳躍, 員 劇 華 何況 燈 專 已十 是在 書峰 稱立

天演 s出自創的「個人秀」(one man show)《My name is Joseph》。據說場場爆滿 為 職業演員的邱書峰 , 第一次職業性的演出 ,選了一個叫做 一 爵 士當鋪」 酒吧如此之小 的 酒吧,一 連五

個

爆 减 世

帶的 射出 擬唱),扮演了男男女女各種不同的 也在最後的 個演藝者的才華,與我印象中較為拘謹的書峰判若兩人 一場躬逢其盛。在將近一個半小時的演出中,書峰又演 角色, 換了幾次服裝 (包括無服裝 , 又跳 , 的 確 ,又唱 耀 (是 眼 一錄音 放

要問 意,卻使兩人對一定的情境,不管是人際關係,還是個人的情緒或心境,表達得淋漓盡致 天我去看「台南人劇 舞台劇 正當職業卻是國立藝術學院戲劇系的講師和華岡藝術學校的表演老師。為什麼台灣還沒有真正 徐婉瑩獲得美國東密西根大學戲劇碩士,都毫無疑問可以成為優秀的職業演員 所學本是表演 否定的,那麼台灣就還沒有培養職業演員的 夢蘋果》 邱 的是有沒有足夠的具有深度的劇作使職業演員有表現技藝的用武之地?如果這兩項答案都是 書峰 職業演員?首先要問的是有沒有足夠的演出場次及足夠的觀眾支持職業演員的 為什 是有做 ,畢業於國立藝術學院戲劇系, 一麼叫 專 個職業演員的本錢。其實在台灣具有做職業演員本錢的人並不在少數 《夢蘋果》,我不清楚!兩人所做的猶如一段段的即興表演, 主辦的 「丁丑歲末南北戲劇聯 ± 壤 蔣薇華後來又獲得美國蒙大拿州立大學戲 演 天分 , 第一 輕易就 場由 蔣薇 贏得掌聲 華 0 可是她們目 徐婉瑩擔 有的 雖然沒 存活?其次 豦 人 有 碩 兩人 前 前 有 演 的 的 幾 種

釋放自我 人秀的節目單上說:「演出者為了釋放體內的囚犯,我 表演 是 表達自我 種十分誘 ` 征服自我的內在渴望 人的 i 藝術 , 有的 人天生具有表演的 , 只有通過表演才能滿足內心的要求 ,扮演 ,在這不完美的世界 邱 書 這 峰 是活 在 他的

書峰,為了存活,恐也難免步他人之後塵,走向電影或電視吧! 要他沒有侵犯到別人的權益。不幸的是我們的社會距離理想還非常遙遠,期望成為舞台演員的邱 世界中較理想的社會,是可以使所有的人都可以釋放出體內的囚犯,都可以滿足內在的渴求,只 的 唯 理由 。」誠然,這個世界很不完美,我們都不得不找出各種值得存活的理由。在不完美的

原載《表演藝術》第六十一期(一九九八年一月)

發布新聞說 以致無法演出

。偌大個台南市居然一

夕陽的魅力

戲 上 台南市文化中心演出時觀賞,誰知六月三日的前幾天台南市文化中心演藝廳的天花板忽然墜落 ;可以消愁解悶,很適合憂愁的時光去看,雖然這些戲正如夕陽一般,已經面臨著黃昏的前境 , 可以連看四十三次之多。他說(或者等於作者說):「人在憂愁的時候,總愛看夕陽的 聖 人若是在憂愁的時候愛看夕陽,憂愁的時候是否也愛去看戲呢?雖然我無法斷言,但是有 話說兩個月前 =德士修百里(Antoine Saint-Exupéry)的小王子愛看夕陽,而且一天之中在他小小的星球 承果陀劇團的盛情寄來兩張 時找不到第二個演出的場所,只好取消該場演出 《吻我吧,娜娜》 的戲票,邀我於六月三日晚在 。果陀劇 0 此

演出 雄, 我年初看過果陀的歌舞劇 趕到高雄市文化中心 去看]的是國光藝術劇校的「豫劇」。我不禁愣住了,怎麼糊塗到弄錯時間?原以為理所當然地 同樣 有歌有 舞的 收票員看了我的票後笑著說:真不巧,果陀的戲下午已經演過了, 《天使不夜城》,覺得有模有樣,很值得一看 吻我吧),娜娜 》,雖然我 已經看過話劇版的 ,所以決定二十日遠 《馴悍記》 了 誰知 現 在 那 要 晚

,凡持有台南市文化中心戲票的觀眾可於六月二十日到高雄市文化中心演藝廳去看

專

台

南

樣

高

雄

必定

也

是

晚

£

七

點半開

,

也是 備 在 此 消磨 兩個 鐘 頭的 , 看來不能不 演 進去看這一 誰知果陀竟稀有地 場免票入 演出 場 的 日 |場| 豫劇 我既然到 了 T

味兒 觀 般 就 說 數 地方戲 來 豫 從前 野 劇 味兒 我覺得中國各地的 最 我也曾看 留有較 有根 也 基 是 大隨性演出的空間 過王海玲女士演出的 制 大陸上 式 化的 的 地方戲 國 地方戲 劇所沒有的 有 , 時 何其眾多, 候比 豫劇 般的 或 , [演員 留有美好深刻的 劇 更 獨獨豫劇在台灣獲得 有看 反可以各盡 頭 , 大 所 為 印 象 能 或 劇 0 0 |發展 在台 百 Ë 時 經 地 制 灣除 ,也是 方戲 式 化 或 所 劇 具 非 種 和 有 名 緣 歌 的 法 仔 角 那 吧 不 戲 足以 種 ! 外

異 風 節 《三岔口》 。《王魁負桂英》,因為唱腔不同,道白不同 奏明快 據說 又稱 ,有豫東的假嗓和豫西的真嗓之別。 和 至 豫劇 河 魁 的 南 負桂英》, 劇目有六百多齣 梆子 , 混合了秦腔和 正是 國劇也有的 ,難免多與國劇及其他地方劇目重複 河 南的 道白 ,才有豫劇 劇目 地 , 方歌 凡是國劇用京白的 $\widehat{\Xi}$ 調 的味道 一岔口 伴 以 因為全係動 蒲 州 全用 梆 子 0 這 加 作 晩 南 聲 海出 音 1 幾 話 高 乎 的 昂 龃 本 聽 或 個 來 激 劇 別 越 無 Ħ 具

棠惠 翻 同 的 + 為的 張文生 緇 幾 演 個 H 也 齣 是 的學生 《三公口》 速度奇快 表現學生們的 演桂英的 看來還不到二十歲 正可以 謝文祺 贏得不少掌聲 基 本功夫 表現俐落準確的 演王. 魁的謝 0 , 其中有 屬於「文」字輩 0 《王魁》 文芳等 了身手 個小鬼的前 0 劇主 這此 至 ,名字中都嵌 魁負桂 要表現的當然是 一學生的 翻 後翻的 英》 基本功 連 中判官率 都很 環 個 觔 文 生一 斗的 扎 領 實 日 河 字 確 的 個 华 I 得 唱 例 1 调 功 鬼 如 科 和 可 出 演 的 身 以 任

217

段 , 謝氏 姊 妹的 表演 世 都 口 卷 司 點 , 聽來是豫 西 的 唱法 , 但 是比 起他們的老師 王 海玲 來還 差 點

太接近 河南土白改成京白即可 國劇了 格說起來 從表演的形式看 這 兩齣 戲都不易顯 , 這些學生雖然學的 示 豫劇 的 特色 , 是 大 冷豫劇 為 劇 情 , 也未嘗不可 與 場 面 以 及 以 角色的 演 或 劇 服 裝 , 只 要把 身段等 其中

種 年不能同 頭 吸引的也是黃昏人類,卻難以激發新新人類的興趣,比之於流行歌星演唱會萬 老太太!這個情形與 台上 H 熱烈表現 而 語 的 雖然都 (國劇觀眾的 是少年 人 年齡層類似 望台下一 看 0 看來 除 或 幾個兒童外 劇也好 豫劇也好 卻多半 都屬 人空巷的 於黃昏 白髮的 清少

,

了

,

是蒼蒼

老

護 蔡二郎》 的 忠誰奸已經 甚至可以不顧王法,仍然會贏得觀者的同情。我們的時代,豈能如此?首先,政府中的官員 今日何止十萬八千里!譬如 想法如 終於在落店時夥同店家殺死解差 就等於殺 不管豫劇還是國劇,所表現的人物、故事,都是古代的 何教我們的新人類接受呢?甚至理解呢?再說 戲文同 難以 執法的 類 品 別 , 警察 是千篇一律癡心女子負心漢的故事 , 相敵對的政黨更無忠奸之分。誰犯了法 , 罪 《三岔口》 無可逭。政府的官員以忠於國家為藉口 , 救出焦贊 中的焦贊因殺人而充軍沙門島 。戲中有忠奸之別,忠臣殺奸黨似乎是應 《王魁負桂英》 。究其內容 0 劇中所含蘊的思想與意識形 ,誰就受到法律的 ,幾乎是唐傳奇 , , 任意殺執法的 楊六郎 劇 , 可以說 派任 懲 《霍 警察 與 處 棠 惠 《趙貞 小玉傳 殺 態距 暗 , 這 死 中 的 女 樣 誰 保

後鬼 出 復仇 的 黃昏的氣息吧! 翻 魂復仇 版 在今日女性主義者看來,桂英實在太沒有自主性 士子與妓女戀愛,士子中第後以門第前途為念另聘高門,成為負心漢,女方不甘, ,實在愚不可及!這樣的思想內容距離現代,不是也太過遙遠了嗎?恐怕也只能散發 ,不但死得冤枉 , 而且窩 囊。 如果寄望死 死後

表演藝術就像夕陽的光輝 暗 性近憂鬱者,或當一般人憂愁的時刻 將來是否能夠 別 以前 幾個像小王子似地愛看夕陽呢? 是演員個 輪豔麗的夕陽,在消愁解悶的娛樂功能以外, 如果不計內容 的 光明 人的 成為熠熠紅星 浸染著一去不復返的惆悵 魅力常成為古典戲曲招徠觀眾的主要誘因,國光劇校的幼苗並非沒有潛力, , 只從表演的形式上著眼 樣 ,贏得更多的 ,也深具令人難捨的魅力,但是少年人,有幾個懂得憂愁的 , 會偏愛夕陽的光輝 掌聲 ,最能喚醒人們心中沉睡著的美感情懷 , 豫劇 端視當前 依然放射著誘人的藝術光芒, 和國劇的 ,因為夕陽的光輝是最 社會如何看待夕陽的 表演 藝術雖 然也是古意盎然 足以令人沉迷 藝術。 後的 豫劇 華 對有些人 和國 麗 但 是黑 他們 劇 卻

特

像

的

原載 《表演藝術》 第八十期 (一九九九年八月) 形

說明一

情

緒

激

動

演員

迷失自我的危機

魂 的 法 0 國表演藝術家考克蘭 演員進入角色的心理,是必然的創造過程。曾寫過 因此 他對 個演員必須由內而外,才能體現一 演員說 : (Constant-Benoit Coquelin) 在你心中要把握角色的精神 個異於自我的角色 曾言: 《藝術與演員》(L'Art et le Comédien) 你就會自 靈魂創造肉體 然而然地 , 演 而不是肉體 化 出 他 的 創 切外 造 書 靈

術的 度如何?進入的 門 這裏就發生了第一自我的演員和第二自我的角色(或人物)之間的分合關係 派都認為這 時間長短?在在都是難以掌握的 是 個 棘手的 問 題 0 個演員 如何讓另外 藝術 個靈魂進入自己的體殼?進入的 大多 數表演 程

頭中都 的 情 特 會畢 緒激 別是在電影發明以 是否也會傷神呢?我們可 動 露 無遺 是十分傷神的 大 而 電 後 影藝術 , 心臟 面部的 又進 衰弱的 以想像 特寫是那樣的清 步 人會因大悲、大喜 逼 電影特寫中這種 迫演員做更為精確細緻的表演 楚逼 真 、大怒而休克,那麼表演者所模擬的 逼真的 演員 的任何 模擬 何 矯 成 飾在放大了 為 倘若說喜怒哀樂 種 設 的特寫鏡 身處 地

,

的感受,其結果會等同於真實的經驗

功地演出一個角色後,如大病一場,不能立刻接戲,必須先要經過一段康復的時期: 牢韁 養精湛已經達到收放自如的境地?還是壓根兒從未進入角色? 史悌文森 功地塑造出一個角色後,一去而不歸,今後他 第 Vivien Leigh) 『繩。不管『第二自我』歡笑或哀哭,亢奮以至於陶醉,難過到要死的程度,總要把它放在 如今有些演藝人員日夜軋戲 再好的警告也不能保證演員在進入角色的潛意識時不會迷失了自己。我們常見一 所以在表演藝術中,常常有這樣的警告:「潛入你角色性格的表皮下, 自我』 個 (R. L. Stevenson) 盡職的演員在進出角色之間 的 晚年的精神失常,跟她詮釋角色的逼真不能說沒有關係 貫無動於衷的監督管制下,放在事先熟籌好的規定好的限度之中。」(考克蘭語 的名著《化身博士》(Dr. Jekyll and Mr. Hyde) 同時演出幾個不同類型的角色,絕無自我迷失之虞,不知是修 ,會不會迷失第一自我?當然是有這種 (或她)竟成為其扮演的角色,完全失去了自己! 是對表演者最好的 最可怕的 但絕不要恣意 危險的 是 找回自 個演 0 費雯 個 員 隱 演 要握 在成 ・麗 喻 員 成

自我 人,而不是扮演的角色,他又何苦費心進入角色呢? 當然,也有些表演藝術流派主張專演自己。不管是演賈寶玉還是演哈姆雷特,演員只 角色反倒成為詮釋演者的媒 介。 有些演員先天具有出眾的魅力,觀眾要看的就是演員本 需表現

越 ?是魅力大的演員,越害怕一旦失去這樣的魅力。不幸的是任何個人的魅力,都不是永保不失 類演員不會有因沉入角色過深而迷失自我的危險,但是卻面臨著另一種自我定位的

當 的 紅的 0 年老色衰或風氣時尚的轉變,都 華年, 走上自殞的道路,令人惋惜,據說多少也緣於承受不了無法預告前景的 可能影響一 個演員的票房。香港的電影演員林黛與樂蒂 心 理 壓 力 , 在

,還是表演自我,都面對著一條艱鉅的路

0

選擇了演藝事業就等

私生活 於選擇了公眾的生活 已經不可能 ,不免時時暴露在觀眾和大眾傳播媒體之前 了!像葛麗 泰・ 嘉寶 (Greta Garbo) 在表演藝術的巔峰全身而退 ,再要想避退一 隅保 有一己的 使自 己最 隱

所 以在複雜的 演員 在技藝的磨練之外, 人生際遇中必須具有百倍於常人的智慧與定力, 必須 面對識與不識的人群, 可能遭 才不致迷失 遇的 明 方向 槍 與暗箭百倍於常人

算是十分智慧的選擇

0

美好的印象永留在世人的記憶中,

個演員

,

不論是進入角色

·載《每個人都有大智慧》(聯經出版公司,一九九六年)

原

前言

八十七年表演藝術現象總論

大,除了 的人民精神生活面貌。一本年鑑的產生,固然花費了可觀的人力與物力,但是它的效用十分重 各種活動,其實不應只反映上表演藝術所呈現出來的色彩繽紛的花花朵朵,同時也應該使有心的 映了這個社會的經濟水平、政治制度、生活方式、消費水準、精神生活導向等等。一 演藝術的 表演藝術做為一 .得出來這個社會一年中的文化生態及風向、觀眾的藝術口味、藝術家的創造力 做為當代的必要參考資料外,還肩負著充實未來史籍中「藝文志」的責任 「年鑑」雖然記錄的不過是一年中所有有關表演藝術的演出、評論以及有關表演團 個社會中文化生態的重要一環,不僅代表了一個社會的藝術成就,同時也反 本稱 以及廣義 職 體的 的

分為 準備貢獻出各自最好的知識和最充沛的精力。今年是第四本表演藝術年鑑,大致一仍舊 「現象評述」(「總論」及「分論」)、「統計分析」、「資料彙編」(下分「重要紀事」與「演 對如此重要的任務 ,編輯指導委員會的各委員和實際負責的編輯們 無不兢兢業業慎 其

非 部 出 動 為 的 分 以 外 來 只 勵 只見花 認識 精 新 分 H 人們主 有 X , 0 , 還 誌 除了 他 詬 采 聞 編 在 0 們 要 其 朵, 價 戲 病 不 要大家 足或 也不 做 者 跟 值 觀 採 中 的 劇 及 的 問 不 創 西洋之風 為 摘 最 為 易 意 卷 共同 作活 導 見 時 全 重 劇 附 時 獲 調 根 願 又是 向 年. 要 作家 錄 的 得記者們 所 查 株 的 努 動 在 , 舞者 不 力 粗 口 , 任 , 包括 見得 控馭 總不 自然也為 或欠缺本 心大意 務 表演 務是資料 在音樂為作 求 但 時 的 重 或 ·夠完美 IE 是大體 藝 青 視 改變 確 才會受到注意 演 , 術 報導 睞 藝 而 出 • 的 翔實 言之 的 出 術 , 0 曲家 蒐 譬如 多半 此 所 創發力 現 成 誌資料說 刊 集 遺忘 誤 就 其三。 0 載 , 但是 差 沒有見諸 編 說各報有 , 在 這 過 輯 使得不具新聞 0 , 的 個 舞蹈 原 事 總之, 為評論 們 如果說 , 明 任 報導及評論 理想與現 大 後便很 在 為編 務完全 報端 多半在於 弱 以 表演 距 所 上 表演藝 專 舞家 忽略 難 的 離 種 體 由 價值 辯 機 藝 實之間 種 理 品 • ^ 想 術 證 會 術 社會上 局 域 表演 廣 他們欠缺發表的管道 直 的 的 限 是花朵 大 與完美還 0 分布 搜各家報章 報 總是存在著落差 此 偽 此 演 T 藝 不重 出 導 在年 Ė 其 0 `` 術 如 盡心 此 前 _ , 鑑中 其 0 校 非 有 視 那麼藝術 雜誌: 表演 園的 有此 表 盡 _ F 的 段路 見不 紐 力完 演 0 報 的 專 藝術 我 報 藝 醡 導 的 體 成 程 到 導 術 創 遺 和 名 他們 活 的 任 作 的 錄 也受不 偶 在未 表演 \oplus 動 務 就 而 而 然的 肩 的 游 於 報 有 0 等 縱使 創 報 此 承 這 來 根 蹤 数 落 擔 導者 樣的 的 株 到 影 作 鼓 差 Л K

子 成 裏需 果 表演 藝術 雜 誌的 同仁是主 一要的 功

前 在台灣還未 次是 建立起表演 論 記錄 了全年 藝術 表演 的 專 藝 職 術 評 的 論 4 , 態 除 T • 動 表演 向 良窳 藝 術 以 及少 及所 數 遭 前 遇 報章 的 種 如 種 問 民 題 生 報 惜 和 的 是 自

鶴 任 曲 凌 的 專 由 官 莉 節 , 職 時 倒 İ 報 戲 執筆 生 也 家 (曲) 在年 經常 態 盡心 篇 更 , 執筆 評 鑑中 難 有些 盡力廣 論 以培 周 的 評論出 類則由南方朔 慧玲 這一 養如 搜博引, 評論部分也是情 (戲 部分年年都在進步中, 現外 此 的 劇篇 以其專 人才 , 其他報章幾乎從不刊登戲 生態 ` , 蔡宗德 業的 商的: 因此 結果 知識 所見的 紀蔚 楊忠衡 , ` 然 愈來愈有參考價值 只能 評論 嚴謹的 (戲 做 既 劇 (音樂篇 到專 難 態度完成任務 求 劇 、王美珠 業 致的 音樂和)、黃琇 , 而 非 水準 (音樂 專 舞蹈 0 瑜 職 , 現象評 也 的 舞蹈 難以 評論 但 張中 撰 篇 述 稿 概 煖 分論 É 括 \bigvee 劉 所 舞 南芳 日 有 蹈 分由 會 承 演 擔 出 設 戲 林 渦

民 國 八十七年的國際及國 內大環境

0

勵 的 過 市 個 衰退的 Ŧī. 表演 威 F + , 雖在 脅下得以平安度過 危 滑 牢 民國 藝術 來最 機 地 台幣 不 的 品 八十七年 專 景氣的環境中 嚴 0 貶值 重的 隊 年 在這樣的 表演 在法國 危 是亞洲各國遭受經濟風 0 曾經 機 藝 大環境中 顯然乃出於政府的翼護之力。希望今後政府對文化藝術的 繼韓 衕 兩度經濟指標出 , 著名的 民間 似乎 國之後 企業贊助文化藝術事 亞維農藝術節 並未受到 台灣不能不受影響 , 印 預期 尼因! 暴的 現藍燈 [經濟 大張旗 的 年, 影 ,顯 危 響 鼓 日本首相在亞歐高峰 業金額高 示經濟衰退。 機引發了幾次暴亂 0 企業界持續爆發跳票的 。」(王 政府仍然大手筆 一凌莉 達十五億元 幸虧因應得宜 受到文建 0 投注 馬來西 會上承認 表演 會 四千 財 庫 務危 亞 文馨獎 餘萬 有驚 挹注能像歐 體 是 日本 在 機 另 無險 經 經 濟 送出 引起 個 濟 衰 的 地 經 面 美 退 鼓 股 臨 度 濟

等國建立制度,而非一時的策略。

走了不 視 觀 眾 的目光 表演 之外 藝 0 或 美 術 內 國 的 差 觀 總 眾 堪 統 比 0 柯 精采 擬 林 的 頓 的 則 演 有省 出 社 會 T 新 新 聞 聞 齣 與 處 比 表演 長 任 與 何 介資深 百老 藝 不術之 電 淮 間 視 開 節 的 劇 消 目 更 一要好 長 弱 持人的 係 看 的 , 愛情 至今尚 緋 茸 糾 劇 無 紛 , 吸 弓 做 古 過 樣 了全 深 П 能 球 的 奪 電

研

究

應該是

個

有

趣

的

論

文題

利 風 膽 光 率 , 吸引 在台灣 八民重 Ī 白 物 全 掩 政治 質 民 蓋 的 而 T 掛帥 各 輕 注 意力 精 行 的 各 神 傳統並未因 業的 無法 再 光彩 加 奢 上 談 金 , 民主化 錢 只 藝 術 與 有 (黑道: 流 的 而改善 風 行 格 的 的 與 推 歌 波 星 自 味 差 助 有 瀾 堪 0 選 這 比 , 舉 樣的 形 擬 以 成 0 來 環 政 , 境 股 治 政治 對文學 唯 X 利 物 人物 的 • 藝 唯 在 術 權 行 媒 的 是 體 發 啚 動 報 的 展 導 非 市 Ė 動 常 見 儈 的 觀 不 曝

代 正 任 台 殺 友 常情 害 ! 灣 心 ·我常 理 鶑 計 , 或 分析 震 緒 會 歌鎮的 內治安仍然不見好 想 的 驚 學的 確 T 際疏 與其 病 社 七歲男童死在鄰 Ī 會 離 藝術 多蓋監 , 這此 的 負有淨 城 治 獄 市 案情比之於前 轉 療 文明又壓抑著人類情緒的 化情緒 , , 不如多建戲院 居之手 而 在 且 現代 的 變 本 戲 , 機 台北 劇 年 加 械 的 厲 , 工 疏 劉 縣 0 , 業 理 導 邦 林 有 化 論 感 此 友 的 案情像清大許 基 情 鄉 • 自 社 彭 的 礎乃來自亞 的音樂 然成 會 婉 林 中 如 銀 長 樹 和 愈 夫婦 賞 H 我們 來 心心 嘉 里士多 曉 愈 悦 真 恭 為自己 刻 的 Ħ 命 命 的 德 確 的 案 案 物 愈來 的 舞 更 的 化 蹈 親生兒子 凶手 加 愈仰 令人 傾 情 緒淨 竟是 看來都 向 戰 仗文學藝 扭 林 Ш 化 慄 她 論 清 未 的 盡 有 岳 術 及 到 窗 類 預 現 說 謀 的 的 好

紓 解 自由 其 天地 中 表演 而且使 藝術 可以 人們情緒中 公扮演 -有害的毒質通過 個 重 一要的 角 色 表演 藝術的感染排 (藝術 不 伯 除體 提供給 外 人們 個 洮 脫 日常生

闲

果與自己的 來 Н 在 我們的 制 諸 度 [多負數的影響外,民國八十七年 既 往比較 戲院畢竟太少 如非被低迷 , 民國八十七年還算是豐收的一年 前 經濟打了折 , 我們的 演出場次十分不足 扣 也有一 看來對表演 項有利的條件 藝 , 特別是我們的觀眾 術的 發 , 那就! 展 絕 對 是 是有 從 月份 利的 人口增長得太慢 開 旧 始實行 比 起 隔 西 方社 调 如 调

對外交流

一國際交流

醉 -得不仰賴外 容易,本地 他山之石 藝術 的 國際交流 來的 的 成 庫 為必要的 體出 節 紀絕對 Ħ 或 百 表演的相對地比 攻錯之具 是一 時 也沒有 件 好 。在雙向的交流中,一 事 足 夠向 特別 較 外 稀少。這多少也暗指 是在 推 銷 地 的 球村的今日 產 品 般說外國表演團體來台的比 , 著本地表演 已不 可能故步 藝術的 自封 創 作 較多 量 或 自 不 也比 我

民國 海 藝術團 八十七年可 玲 隊前 、在評論 盟 說 往法國 戲劇 是少見的戲 演 出 多加 時 1 認為民國 戒 亞維農藝術節 康 袁 輸 布 H 袋 八十七年劇場界最明顯的徵候是國際交流頻繁, 年 劇 專 相對的 黃香蓮 自然不是每年如此 歌 來台表演的外國 仔 戲 專 赴 澳洲 , 歡喜扮戲 專 台北 體或個 # i 藝 專 團受邀 人也不少 赴 赴英參 台灣 新 。台南人劇 加 坡表 派 加 1 演 歐

其中演出

《歌劇魅影》

的

一紐約芭蕾

劇

專

加

演

馬 帕 歇 塔拉塢 馬叟 演 瑪拉劇團」 (Marcel Marceau) 俄國 格林威治青少年劇 [導演蘇可夫 分別來台演出,新加坡舉辦 再度來台做退隱前的最後獻演, (Fedor Soukhov) 專 來台辦 互動劇場研習營」,台北藝術季邀請紐約 受邀來台講學 「台灣新加坡歌仔戲交流研習會 , 並演出群戲 日本 新宿梁山泊 《帽子奇遇記 劇 Lamama 默 劇 與 大師 帕 劇

專

邀請英國

外來的舞團票房收入都優於大多數的本地舞團 或 舞 十七年一年內俄羅斯 美 俄國國家管弦樂團 面 Pinchas Zukerman)、大提琴家羅斯托波維奇、哈瑞爾 的 專 日 灣原住民音樂禮讚團」 (演出 訪台 》。台北首度藝術節邀請了巴西 意象 象活動 獨戲劇 韓 (Vladmir Ashkenazy);佩拉海亞(Perhia)、小提琴家穆特 須實驗 有些 國立中正文化中心與太平洋文化基金會合邀法國 推展中心引進澳洲「火種舞蹈團」 港、哈撒克等三十餘團參加。這一年出國演奏的竟是常常被忽略的 體 |舞團為了擴大眼界,也會邀請外國的舞團或編舞者來台交流 音樂、 法國廣播愛樂等相繼來台演出。嘉義首次舉辦的 組合語言舞國邀請美國新生代編舞家 明星節慶芭蕾舞團」 舞蹈的國際交流在民國八十七年中也非常頻繁 陪同總統夫人曾文惠女士到法 「越限舞團」、英國的「 兩度來台演出 的 魚》 (Linn Harell)、紐約愛樂、聖彼得堡愛樂 與英國 David Grenken 《天鵝湖》, 瞬間動力舞團」、 義、奧等國巡迴演出十 萌荷現代舞團」 「漂兒舞團 (Ann-Sophie Mutter): 0 西班牙也有 國際管樂藝術節 鋼琴家紀辛 (Kissin)、 來台 , 澳洲的 例如古名伸邀請 來台演出 的 據黃 現 原住 兩 幾天 代 (秀瑜 個 表現舞團 佛朗 民音樂 《新天堂 舞蹈 民國 邀請 祖克曼 明 美 方 T 30

出 的 ,以及雲門舞集、越界舞團、光環舞集、太古踏舞團、原舞者舞團的出國演 是 票難求的盛況 ,也使人無從檢驗實際演出的品質。反向交流的有無垢劇團與漢唐樂府在亞維儂的 她說越是大賣的演出 ,在媒體上的曝光越少,不但 |顛覆了已往依賴媒體

二兩岸交流

第二、兩岸的交流沒有語言、文化的問題,不能與其他國家的交流混為一談 否則政府不需要成立「陸委會」和「海基會」 我把兩岸交流從國際交流中分別出來,第一 、兩岸關係是否可 來處理兩岸事務,直接委由外交部承擔即 稱之為 國際關 係 尚 難定

九八」 發表論文,表演工作坊應邀演出。此外,賴聲川、魏瑛娟、蔡明亮等應邀赴香港參加 本東京演出 社教館演出 兒京劇藝術團(演出 皇帝變》,北京 朱買臣休妻》、 戲劇方面 呈現作品 (演出 《二〇〇〇》,「表演藝術聯盟」的上海之行,兩岸攜手演出 《煙壺》和 ,民國八十七年香港舉辦了第二屆「華文戲劇節」,有台灣戲劇學者主持研討 。賴聲川且與大陸演員合作演出《紅色的天空》,莎士比亞的妹妹們的 《遊園驚夢》等)、徽班、自貢市川劇 《綠房子》 《野豬林》、《九江口》、《響馬傳》等)、上海京劇院 《伍子胥》、《趙氏孤兒》、《烏盆記》、《擊鼓罵曹》 《楊乃武與小白菜》)、福建莆仙戲(推出《團圓之後》與《晉宮寒月》)、 一劇參與皇冠「亞細亞藝術季」的演出等。古典戲劇方面 (推出《目蓮救母》)、北京曲劇 (演出 等)、 《 Tsou • 《貍貓換太子》)、少 南京崑劇 伊底 一中國 ,大陸的中 帕 劇 (在台北 斯 團赴 日 (演出 旅 與

曾

來台表演

往來一 蹈 樂團與 唱片、書籍等也在台灣熱賣 置 市 洲 朵公主》 小提琴家李傳 桂 傳統 專 惠昌等來台 迥 劇 諸 演 (隨行鋼琴家陳瑞 直頻繁 H 演 如 藝術季的序幕 及 出 蒙古 音樂方面 馬 韻 拾 , 蔡宗德在 民族舞 可 大量學生赴大陸拜師學藝 玉 波羅 錢 鐲 舟 , 團 有大陸國樂演奏名家張維良 斌赴北京、上海 與 0 北京中 俞麗拿、 即使在北京太廟上演的 (打棍 中樂篇」 楊忠衡稱之為 西藏民族歌舞團」、「新疆木卡姆藝術團」、「內蒙古 -央民族樂團」 出 潘依瓊來台演出 箱 中 》)、蘇 說 廣州 明自民國七十六年 , 並引進大陸民樂節 州 「北京上演 與 評 香港等市巡迴演出 彈等都曾來台演 台北 《杜蘭朵》, 。大陸 , 李恆 市立 台灣發燒 • 「中央京劇院」 葉緒然 解 國樂團 台灣不但看得到 İ 嚴 以 出 0 西樂方面 來 , 0 0 舞蹈 共同 ,台灣國 俞遜發 或 相 光豫劇 方面 反 首度訪台 拉開 的 , 指揮 有鋼 方 電 |樂界與 民國 隊則 大陸· 向 視 歌 轉 八十 , 琴家殷 名家朴東生 赴大陸及香 台北 演出 舞 少 播 大陸民樂界 專 數音樂舞 七年台北 市 其 承宗 《杜 等都 有 交 響 關 蘭 港

戲 劇 總之,正如多位分論作者觀察所見 西 [樂與 舞 蹈 方 面 以 與 西 方國家交流 ,民國八十七年的確是對外交流相當頻 為主 在戲 曲 與 或 樂方面 , É 然只有與大陸交流 察繁的 年 0 在 現代

表演藝術人才培育

十七年度各種表演藝術的訓練營 於前 幾年 的 人才荒 經 渦 多 • 工作坊等十分活絡 年 的 呼 籲 文建 會 也才 在戲 注 劇 意 到 方面有文建會策畫 人才培訓 的 重 要 性 紙 風 大 車 此 劇 民 專 或 承 Л

班 差事 路 辦 育似已成為大部分具備常態運作能力或企圖心的劇團普遍覺得必要的經營項目之一」。 南 這些活動對國內戲劇發展的影響尚難評估 戲 X 的 果陀 劇 劇 劇 學院 青少年 專 劇專 辦了 辦 了 戲劇推廣計 表演工作坊等)經常定期或不定期地舉辦演員訓 更把戲劇訓練推向網站 「跨界文化教育基金會藝術季」等。此外,創作社劇坊和3P 表演藝術舉 互動劇場研習營」,台東劇團辦了「New Generation 強烈颱風青年戲劇冬令營 畫」, 其中包括 。其實, 教師編導研習營」及「特殊教育學校的戲 有更多的劇團 練班 (特別有經濟基礎的 周慧玲認為 一戲劇推 劇 像 推廣 屏 不過目前 辦了一 風 表演 廣 網 教

Ш 立中正文化中心舉辦了親子肢體開發教室「爸媽寶貝動 Tipton)來台主持「光與舞的對話 年舉 .研習會 」。西樂人才的培育有正常的教育管道,少見臨時研習營的舉辦。舞蹈方面 為了國樂作曲人才的缺乏,台北市立國樂團到民國八十七年止,已經舉辦過十一 T 亞洲青年編舞營」,台北越界舞團 燈光編舞營」,文大教授陳玉秀辦了「雅樂舞訓 邀請 美國 動 動 **|燈光設計家珍妮佛** • 提普 頓 屆 練班 民國 (Jennifer 中 八十 一國作 或

短期 的 訓練營工作坊 , 都是為了補正規教育之不足, 特別是為正規教育所忽略的領域 像戲

表演藝術的創作

累

國樂

舞蹈

前文已說過創作是所有表演藝術的源頭 如果沒有劇本,沒有樂曲 ,沒有新編的舞

題上 才勢必 而 無 未觸 用 武之 及 地 創 0 作 Ŧ 凌 莉 可見在這方面 在 」撰寫 年 度 乏善 # 態 司 篇 陳 I 的 時 候 , 把 重 心 放在 交流 和 補

助

的

問

次 和 此 戲 作 劇 蓮 劇 三文本 上家沒 燈 紀 劇 專 , 看 蔚 評 中多的 到的 一存留 和 陸 論者 有 然的 八〇年 陳 的 新 永 岩 作 人很少 是 新 上海 丽 來 知 ٨į 編 蔄 也 編 作品 員 劇 加 # 無 的 旧 0 **無風也** 何 和 場 , 吳繼文編 首先 也只限於自己 評 後 導 興 《賣身作父》, 起 起 演 無雨》, 台灣 應 0 , , 只 唯 該 E 劇的 (有少 獨缺 檢 將近二十 也 苗 但 討 的 數的 小 算是 前者只 玉笠人與 《公園 劇 年 劇 作家 车 專 幾 輕 司 1999的 在 個 在台北 , 觀 代的 旨 演 劇 有 , 的 大 哪些 0 專 敏 成 值 [此多半 像 戲 績 編 演 天》 得 屏 劇 可 出 出 稱 風 以經常 I. 7 , 因由 道 表演 的 作 而後者因 的 山小劇 者 媽 是民國八十 班 非 學校演 Ŀ 祖 演的 場演出常常只 ` 常輕忽文本 傳 表演 |票房不佳 , 出 劇 歌 工作坊 作 , 七年 仔 沒有受到大眾 流 戲 澱下 也 有 有 等 有 也 取 陳 何 來呢 涌 動 要 消 寶 偉 渦 作 台 ? 惠 I 康 很 集 而 中 的 編 的 體 大的 老 無 南 內 的 注 創 皇帝 部 意 作 輩 涵 責 新 的 的 任 0 寶 京 有 使 場 劇 或

作手 觀 遇 更 淮 不 到 創 其 法 作 大部 步引 的作 清 樂方面 寫 禁 分作 Ħ 品 1 , 大 作 示 台灣 器樂 符 此 Ш 曲 岩都 家 合 所 盧 創 作 山 , 売輝 的 是接 不管演 或 曲家郭芝苑的 樂曲 一樂器 觸 的 往往往 西洋 奏者是 話 性 說 能 充滿 珅 : 的 論 國 青少年 作 過去 教育 人還 Ï 西洋 無論台灣或大陸的 是 歌 造 對 味 外 劇 成 於中 來者 , 演 牛 少部分的作 奏人員 郎 國樂器的 , 演 織 奏的 女》 無法 國樂作品幾乎都是跟著 性能 在全年眾多上 都 曲者甚 演 是西 1 或 方的 至完全以 音樂特質 勉 強 # 演 演 子 1 的 西洋現 0 的 音樂美學 歌 或 現 樂 劇 象 西洋作 的 中 是 作 蔡宗 及價 樂 唯 的 曲 削

遭

創值

的

感官之舞》

等都是富有創意的作品

0

但以上都是現代舞,芭蕾舞就沒有這樣的

成績

Ī

林秀偉

的

腳 三鳳學 遊走 《地獄不空,誓不成佛》、劉紹爐的 如 是在表演藝術中最富創造力的 何突破現階段創作曲 風的困 難 環 ,將是未來台灣國樂發展最重 《草履蟲之歌 除了林懷民的 》、陶馥蘭的 《水月》 引起廣泛的矚目及討 《靈魂的圖像》、 一要的 I 作

綜合的表演藝術

因素 番外篇 用 被被 加 歌 重 劇 並 瑜 聖 在 強調著」。 當然也 |地傳》、王榮裕演出的《天台之蛙》、魏瑛娟的《二〇〇〇》等都兼 舞蹈 篇)兼有戲劇和音樂的因素。那麼歌舞劇便毫無疑問地屬於戲劇 她並舉出這一年有些無法歸類的肢體演出 中 說 民國 八十七年可說是舞蹈的 跨界年 ,諸如陳品秀導演的 , 舞蹈 元素在 有戲劇 戲 音樂 劇 及歌 迷 和 舞蹈 舞蹈 走 劇 地 的 渾 的 的 昌

蔡琴是 確 劇 城 是本土的梁志民,可以算是本地創製的 梁志民在果陀除擅長導演世界名劇外,這些年也盡力開拓歌舞劇的園地 後者的歌與舞由專業的流行樂作曲家鮑比達作曲 歌壇的明星 《吻 舞 蹈 我吧 三方 ,王柏森雖然是戲劇系出身 ?面創下耳目之娛的新紀錄 娜 娜!》 都有不錯的 一件新作品 成績 ,歌與舞都有相當的造詣 其中合作的 民國八十七年更 ,值得肯定 ,馮念慈編舞 >藝術家雖說並非皆為 推出 , 都有 叫 座 , 미 又 0 定的 叫 說 前些年的 好 相得益彰 土 產 的 水平。 天 , 但 使 綜 主演 大鼻子 理者 在 戲 的

結語

受到 打垮了 所表現的 術 交流是溫故 的草木需要更多的 的 不了 F. 西潮的 仍處於 術觀賞經驗 他的 與西方 Ŀ 成績 所 意志 衝 沭 , 與西方的交流則是知新 激 國 個取 0 , 吳 [家的關係 可 , , 使他停頓 《興國本來也從這 中 7知民國八十七年創作的 雨 到 經 的 現在也 間曾因 露與更長的 階段 0 下來 有半 溯自 中日戰爭 0 不論現代戲劇 時 個世紀了 一十九世紀中 希望未來他能 種基礎上在戲 間 而停滯了若干年 0 0 所 林懷民的 0 成績 以今日我們需要頻 期鴉片戰爭到五 • 種新文化的形成需要時光的 遠不如對外交流的頻 現代音樂(包括西方的古典音樂)、 夠 劇的園 《薪傳》 重 獲 , 旧 信 地裏有所耕耘 心 與 從 四 繁的對外交流 , 《水月》 羅 運 九四九年 馬哪 動 後的 繁 是 可說是在溫故 , 0 可惜民國 以後 第一 這也說明了台灣 天造 温醸 並不 度西潮 ,台灣又重新 成的 足為 與反芻 八十七 呢 知 奇 現代舞 , 新的 刷 , 年 與 Œ 新了 在 表演 像移 的 基 大 第 蹈 一一一一一 經 陸 或 都 濟 植 度 脫

正 的 百家爭鳴 創 作上不夠豐富的階段 (不是毛澤東所說的那種), , 尚談 不到美學的 應該是未來台灣表演藝術應走的方向吧 問 題 何況後現代的美學絕對不會定於 尊 0 真

載《八十七年表演藝術年鑑》(一九九九年)

實驗的與商業的——關於當代劇場

而

產生了一

批可以為大多數觀眾接受但

近較有

新意的作品

鼓勵前衛藝術-

文建 會主委鄭 淑敏女士 訪問歐美歸 來, 強烈感受到當代藝術的重 要,表示文建會今後將 加強

鼓勵前衛的藝術創作。

前衛藝

術多半都是在

個

人的

摸索中

產生

,

很

難

獲得

社

會實質的

鼓

勵

,

原

因乃

在

前

衛

藝

術

的

瞭價

衛 值 如 無前 藝術的 難 以界定 衛藝術 環境 這種情形 , 而 所有藝 無法 對 術的創作將成 某 各國皆然。沒有人敢 項 所謂: 的 _ 前 潭死水 衛 E藝術 0 說 所謂 做直接的 所 有的 S 鼓 勵 前 補 云者 衛藝術都是有價 助 , 恐怕在技術上也只能 值 的 但 是 鼓 人人 勵 產 生前

出 神 並 |不外是對西方前衛風 無二 | 國 致 的當代戲劇 正 因 為 有 這些 潮的跟風 自八〇年代的 前 衛演 模仿或複製 出 的 1 劇 對 比 場 運 以 動 , 但 致 起 使 其 即不乏前衛性的演出 、內在所含蘊的突破與創 此 示 夠前衛的 演出 也不 新卻 雖然大多數 好太過 與 西 方的 保守 的 前 前 衛演 衛 大 精

反倒 更 龃 戲 接近西方 劇 比 較 藝術電 電影 影的 的 發 主流 展 似 稍 0 這可 有不同 能 因 為電影的製作成本太大 八〇年代嶄 露 頭 角 的台灣新電 不容許製作者做 影 並不 -是前 太過前 衛 電 衛的 影

擺 有 冒 在 電 險 方接受我們 影 國際的 這 電 影 樣幸運 舞台上,都可以顯示一些各自的顏色,而不致於自慚 所 的 賴以表達的媒介較之於戲劇更具世界性 成 , 受到國際的重 就 , 這 正是最近幾年台灣新電 視 但 其成績 , 比之於電影 影在 或 , 際電 因此更容易借鑑 影 , 不遑多 展 形穢 中 連 讓 連 得獎 西方的 , П 說 的 殊途 成就 原 天 而 也 戲 歸 劇 更容易 雖 使

似 中都 反倒是提到表演工作坊演出的 了),不能不令人遺憾 不可能再緊湊了。到達阿爾白塔大學 已有不少 是台灣當代的 包括 和大陸的留學生,對我們的當代戲劇的 他們 駐加文教組的 給我的 有深厚的 车 個 可 戲 Ħ 戲劇系、 講 後巡迴 月 劇 封信 限基 戲 Ŀ 的資料 我接受教育部的 劇與電 的 有意安排?兩岸的話題都會觸及到前衛的藝術 0 台灣的前衛 , 我所以敢於接受主講當代台灣的戲劇與電影 行程也與我們差不多。 原來他跟另外一 個電影系)、五處僑社 影 也有值得講的作品和 在演 0 同行的有黃美序 講 《推銷員之死》 劇場起步 後聽眾的提問中 邀請 位大陸學者兩天前 (University of Alberta) 赴 較早 確毫 加 這種 值 拿大做為期三 , 得向 及果陀劇場演出的 他主講的 無知聞 做了八場 但至今尚沒有 兩岸並行的文化講座 我發現不論加人 人「 0 演講 炫耀 剛在該大學演 是書法 週 般對我提到的 時,意外地收到了大陸前 , 的文化巡 的 看了兩次演出 個全職 繪畫 成 《新 , ,正因為台灣當代 E 績 (白種· 馴 因為兩岸 講 與 迥 , 0 的 \equiv 前 不知是出於巧合 或 講 (尋 , 劇 衛 演 星 劇 人及華 座 劇 專 講 期 悍 行程 在我 場 在文化發展 的 中 我 更遑 裔加 性質 幾乎沒有 訪 所 漢 的 可 問 國 講 論 鱼 文化部 說是緊凑得 戲 的 了六所 的 記 我們 或 劇 主 反應 還 家 還 E 與 統 題 (計)》 是 劇 均 電 是 的 大學 長 , 由 \pm 術 正

他們則 類 , 口 多少有所知 以 成為與他們看過的 0 不過對台灣當代電影 Death of a Salesman ,並非 因為曾經在義大利威尼斯得過國際大獎的 及The Taming of the Shrew 兩相對照的論點 對電影 能情

城市》

或

《愛情萬歲》,而是因為李安的

《喜宴》

和《飲食男女》

般 人的 李安的作品,較之於侯孝賢或蔡明亮的作品,是更不前衛的,其商業市場卻更為廣闊 響也更大。 如果目的在開拓電影的 國際市場 不容否認的 , 李安的 作品 會更具 有 鋒陷 對

,

陣的 比其他前衛小劇 力量 戲劇方面的情形恐怕也一 場更受歡迎 樣 , 表演工作坊 , 屏風表演班 • 果陀劇場到國外演 H , 肯定

學生耽溺前衛。 選的也是相當傳統的阿努義 學系, 商 今日 影 研 和 我們在加拿大參觀的阿爾白塔大學新建的一 讀或演出的仍集中在希臘悲劇 商業 戲 劇古 然不前 (Jean Anouilh) 的 衛 ,學院中 的研習通 • 莎劇 《月暈》(l' Invitation au chateau, 莫劇 常也不以前衛為主 所美輪美奐的教學劇院 易卜生作品等傳統戲劇 0 歐美的 英譯 戲 ,其首演 Ring Round 劇 很少 學院 放任 的 或 劇

內 沒有意義 所 謂 的 前 衛 0 所以 , IE 是居 前衛的作品常常萌 心不同 程度地來叛 發在那些不被關注的 ※逆正 統 0 從前衛創作者的立 地帶 0 前 衛的 場 來看 精 神 本 , 期 就蘊含了 望他接受有條 叛逆在

Moon),理由也很簡單,前衛的藝術乃來自靈感,而非來自學習,設計在學院的教學課程中

是

件 甚至無條件的資援 ,都是件不可思議 的事

而 我們也不能忘了 無疑 問 的 前 衛的 , 前衛 藝術代表了一個 是一 個相對的名詞 時代 的活力,沒有前衛的 , 乃相對於廣大而深厚的傳統 藝術 , 便沒有藝術的未來 主體 而 H 0 如欠缺了 。然

傳統的主體,何來前衛呢?

境 勃發展 的稅務問題, 建會肯於來鼓勵小劇場的演出 0 仍以戲劇而言,誰能決定哪種演出是有價值的 當然,文建會的善意值得肯定。如前所言,與其鼓勵前衛藝術,不如鼓勵產生前衛藝術的環 ,其中一定有不前衛的 如沒有有力機構的大力支援,沒有一 ,也一定有前衛的 , 問題就簡單多了。 。這也正是別人走過而曾收效的道路 個小劇場有能力自己解決。小劇場 例如小劇場最急迫需要的表演場地問題 前 衛 , 哪 種又是無價值的前衛呢?但是如 旦獲得蓬 售票 深文

原載《表演藝術》第三十五期(一九九五年九月)

衛也可

以

說它是實驗劇也很恰當

實驗劇的道路

的 實驗劇 是與小 劇 場 運 動 同 時 一發生的 九八〇年 開始 的 實驗劇 展是 個 重 要的 時 間 座

標

0

大藝 驗 1/ 劇 劇 展的 場 研 在那 所 0 記影響 旧 戲 以前本已有零星的小劇場, 是 劇 組 實驗劇也突然間蓬勃起來,這雙重的蓬勃恰巧是一回事, 九八〇年以後 的研究生演出的 ,受了 實驗 例如耕萃實驗劇團; 劇 「蘭陵劇坊」 0 那時 候 小 劇場 成功的刺激 不 也有零星的實驗劇 一定演實驗劇 , 小劇場突然間蓬勃起來;受了實 演實 注定了小劇場以演實 殿劇 例如 的也不一定是 九七九年文

劇為主的命運。

個

創作力旺

盛的

小劇場

,

例如

環墟

和

「河左岸」,所演的可以說都是實驗劇

有

此

戲

沒有 既實驗又前衛 崩 確 的 主 菔 教人一 和情節 時摸不清是什麼意思, , 而且 一隨意性很大, 每次演出都 臂如「環墟」 可以任意改變場次、人物和動作 演出的 《被繩子欺騙的 欲望 說它前 不但

雷 暴劇 有 時使看戲的 人知道他們實驗的是什麼,有時不知道 , 因為製作人多半自己也不知

的 員 劇 這 道 種 看完戲 有 但 舞台 是有 為它放 破 不立 搖 有動 搖 的 棄了 點似乎看戲的人和製作者都領略到 頭說 實驗劇 作 戲劇中最 「不懂 偶然也有幾句對話 應該叫 重要的情節和 !」我想製作的人恐怕自己也不懂 做否定的實驗劇 ,但所有的對話加到一 人物 我想 , 並沒 就是企圖打破既有的 有明 《被繩子 確 地表現出它要建立些什麼 欺 起不能形成任何意義 騙 的 欲望 戲劇 形式 就 是 和 成規 齣否定的 結果 的 它 看 有 實 心 演 戲 驗

對戲 動 人文性 應該放 的意念和 是從頭 追求形式架構的 劇 看 四 確 劇 使我們 年 另有 進念 是 及演員的 的 在 到 舞 港的 舞台的 觸覺不 而是直接由人物的動作、服飾 尾 個問 感到 二十 種 看完了 構 實驗 題 藝術性 昌 面 戲劇上 進念二十面體」 構 定符合馬奎茲原著的 體 及節 《百年孤寂》,表現了一 劇 昌 與 而 奏的 的 也應該有 節 開始似乎 且還強作 演 奏 齣 出 重 戲如果既不具有編劇的 視與 前者使舞台劇更接近繪畫 非 所謂的 來台演出 有點所立的傾向 解人地寫了 但十年 加 強 內涵 純形式的要求。」 , 如 但 次導演對舞台時空處理的 所占據的舞台地位和節奏來展現 《百年孤寂》,演出十分鐘後就有觀眾不 並非 日 但百年 篇劇評 I地在 意味著只 ,結果卻毫無所立 三靈魂 孤寂 原 在報上 地 當時 打轉 有 的 ,又沒有演員的 特 清精 構 一發表 別是抽象畫; 温 我這樣寫是有 神卻 而且 與節 相 0 新 其 愈來愈脫 當 例 奏就足以 使我們期待落空 中 0 有 M 觀 致 。雖然劇中 後者 所期 肉 念不透過 段話 離 構 這 , 沿待的 是 則 編 成 齣 接 否還能 劇 戲 戲 是 斷 近音 這 的 劇 最 所帶給 , 期 席 深 大 樣 譬 情 樂的 的 刻 以 待 寫 節 如 性 的 我倒 貢 觀眾 的 和 繼 是 波 獻 九 和

獻

的

和 劇 是男性版 的 水幽 形式 ,嘗試 與技 後者是女性 舞台的 所 法 作 但是 的 構 昌 實 (這些 與 版 驗 動 0 作的 嘗試 此 就有 外 節奏; 明 要不停地向 ,二者的實驗導向 確 的 第三 導 向 前 , 0 嘗試 推 這 進 兩 是相 語 齣 , 言的 戲 不 能 司 都 韻 的 建 在 築在 原 律 : 地打 與節奏 第 對 轉 , 嘗試 白蛇傳 , 0 這二 至少 要多 種 腳色錯亂 嘗試 的 做 再詮 幾 都 釋 齣 口 以豐富 的 Ė 技 瑪 前者 法 麗 戲 •

相

否定的

實驗

劇

」,自然也有

肯定的實驗劇

0

臨界點劇象錄」

的田

啟元在

(白水

瑪蓮

那

的戲

才不

枉所

做的

實

驗

的

機

會

這是北部的劇場不易做到

的

事出

0

去年華

燈

的

專

員

慶

璋

編

導的

你女

的

•

我

的

她創

' 汪

台

南

的樣

華

熔

劇

專

也

不時

地

推些

些實驗劇

,

最難能

可貴的

[是華燈]

是供給新

進

的

專

員

作

的 部 置 劇 面 表情 白 的 實 0 S 驗劇 觀 《我不 眾的 種調 , 發 把舞台劃 揮了 度 送 該劇有相當豐富的 你 導演安排 , 電 很快 回 家了 影 分成前後 特 地就為觀眾所 寫的 兩相 功能 對 劇 內涵 話的 個表演區 也 , Ź 而且· 演員及玩麻將的 做了些 , 也提供給演員發揮施 解 也 而 , 增添了 接受, 一舞台空間 換場非 新鮮 結果 常 四 和 靈 是不 的 人都 演 活 員 趣 走位 展的 味 伯 П 這 使三面 以 0 ?機會 是 的 像 面 借用 這 對三 嘗 試 的 類 0 電 今年汪 的 觀眾都 面 0 影 實 的 大 驗 觀 為 眾 華 慶璋 切 可 燈 肯定 以 __ , 的 看清 H 導演了 劇 手 是對 不時 場 法 楚演 的 陳子 戲 地 舞 昌 調 台 做 劇 是三 有 的 換 善 位 面

不 過 始終有此 其 近年 遲 來華燈 疑 , 直 所 做的 到前 幾年蔡明毅的台語相 最 大實驗還 在 方言 別劇的 聲劇 嘗試 世 0 俗 華 燈 人生》 可 能 贏 是 得了掌 演台語 聲 劇 最 多的 才 建 立 7 個 劇 華 燈 專 演 ,

性 出台語話劇的信心。《世俗人生》的創作毫無疑問地是來自賴聲川的兩齣相聲劇的啟發 說離開台灣,就是在台灣境內也並非人人都懂。 紅之後 台,巡迴演出。華燈最近實驗劇的語言開始嘗試半國半台的方式 口 時國台語 使蔡明毅走上了螢幕,卻也因此離開華燈而脫走。 混用應該更貼合今日台灣居民使用語言的習慣 所以最近這位蔡阿炮不得不與馮翊 然而方言劇畢竟是有所局限的 ,可能是體會到方言劇的 綱搭擋 , , 局限 不 演 或 要 而

不能看作是對未來實驗劇的規範。

驗劇本不該有所謂一定的道路或方向,我此處所論只是事後針對過去實驗劇的

評論

當然

原載《表演藝術》第三十八期(一九九五年十二月)

觀

0

因此在

國內的演劇中也不過是泡沫浪花,令人有轉瞬即逝之感

集傳統之大成, 開未來之新端

劇場 義的 形式主義劇場」、「另類劇場」(不排除以傳統形式表現,但多出之於前衛形式),以及尚 劇場 的新 所謂 潮流卻亦步亦趨地追隨 八〇年以來的小劇場 潮 後現代主義劇場」 ,在西方本以前衛劇場的名義出現,有的已成過去,有的尚方興未艾,皆未蔚為大 運 動 0 等等 舉凡「殘酷劇場」、「生活劇場」、「環境劇場」、「貧窮劇場 , 給人的印象是似乎與我國的傳統話劇完全決裂 ,都可以在台灣這些年的小劇場活動中找到他們的 , 但 對

西方的當代

難以定

這

此

能算 最有 演何 特別 成功的指 是成 是南 種 建樹的 戲 信任 功的商業演出而已。 標?如果是的話在倫敦上演四十多年迄未下戲的 部的一 戲了。可是它既不能代表英國戲劇的榮光,又不被戲劇評論者或戲劇史家所看 寫何種劇本, 何 些小劇場,一 個劇專 才算得上是建樹?換一 ,不管多麼小,總期望有所建樹 本其對地方鄉土的關懷之情,有所建樹的心懷更形殷切 然而對國內的 戲劇 演出 句話說 商業性的成功已經是件難得的 , 戲的成敗的標準 ,不致白白浪費掉自己的精力和 《老鼠夾子》(The Mousetrap), 何在?上座率 大事 問 是否就 題 時 重 應該是 大 是 間 , 為 只 要

對觀眾量化的追求仍是目前發展現代戲劇的一大指標

劇 台上 空也 傳統 嘛! 論 話 攏 能 , É 這 招 0 劇 的 美 似乎 兩 追求 練觀 最 如此之像 跟易卜生 家庭 不 齣 至 沂 觀 劇 文贏 戲 但情節 表 雅俗 寫 眾 眾 心理 作 坊的 跟 實 的 家 傳 П 正因為它們有意擺脫其他小劇 量 共賞或大眾化 Ť 了它的 劇 尼 統話 雖然 又成為戲劇的主 (Henrik Ibsen) 而 《情聖正 有 爾 言 很 ·賽門 劇具有什麼淵源 , 《黑夜白賊》 近的 舞台地位 近年來 博》 血緣 (Neil Simon) ,就不能完全蔑視傳統 和屏 醴 屏 的寫實劇 0 , 不論是賽 這正是使我們感到傳統 風 風表演 , 的佈景並不全寫實)。 的 而且對話承擔起發展情節和表現人物內涵的 其實這兩齣 《黑夜白 班 的作品 門的 線相 場所熱中的 和 一賊》 作 承 , 品 表演 , 《黑夜白賊》 戲跟西 , 難 比起以 視聽受慣了 還 怪 I 前 其與 是 作坊」 話劇氣息之所在。當然讀者不可因 在前衛 方的當代劇場更 衛 佛 前 性 洛伊 也是模擬寫實劇的三 兩 出於創作 等毋 個 劇場中被貶抑到 向 德 傳統薰染的 劇 雅 寧是 專 (Sigmund Freud) 俗共賞 演 出 成 有 但與七〇年代英國 功的 的 關係 觀眾畢 或大眾 劇 例子 主 Ì 無足 一四〇年代的 來就 要 一竟佔 旗 化 情聖 式的 輕 顯 的 其 介 重 得 大 道 所 IF. 多 心 此 的 連 更 路 以 傳 傳 推 学 時 理 加 較 靠

Œ 流 而 像 論 的 所 由 於 有的 商 覺 業 近十年 其他藝術 劇 其 場中當然也有 實 來國 前 內 衛 大概只能在傳統與前衛的辯證關係中才能獲得適當 在 小 西 劇 藝術 方的 場 大多追 , 劇 但 場 单 |更多的是傳統;完全脫 求 前 始終處 衛 的 於邊緣 關 係 地帶 可 能 使 商業 離傳統 我們產 劇 場 生 肯定會流失了 反倒 種 的 是 前 發 主流 衛 展 劇 場 "票房 是 如 以 西 戲 方劇 戲 劇 劇 場主

的

使

用

雖然使用

的是非

邏輯

的

或無效的語言)、

舞台設計

燈光、

服裝

化裝

音效等

的

運

理

作家 品 我們 可里布 易 像奧尼爾 不但. 生 前 (Eugène Scribe) .在其中看到易卜生,也看到希臘悲劇、象徵主義劇場 寫實劇 (Eugene O'Neill)、維廉 在十九世紀中 的 「佳構劇」(pièce bien faite) 的章法也自有目共睹 葉出現的 斯 時 (Tennessee Williams)、米勒 候 當然是很前衛的 、表現主義劇場 , 但 是易氏所吸納的 (Arthur Miller) 到了美 甚至佛洛 法 等的 國 國 的 劇 作 劇 作 伊

我們不能不說他們開了未來之新端。 至於像 尤乃 斯 柯 (Eugène Ionesco) 和貝克特 但是荒謬劇並非出之於偶然 (Samuel Beckett) 的荒謬 , 而是有深厚 劇 , 真可 的 以 說 存 在 是 前 無古

為它的背景

理分析的

種

種

面

貌

,可以說是集大成的作品

為世人所

知以前已經埋沒在歷史的

塵

埃 ,

中

其他更多前無古人的作品

卻沒有荒謬劇這般幸運,不但開不出未來的

新端

甚至

做

部 創 建 反 其實 革新 掉, 所 0 至少保有了 有 即使自稱 開新端的作品 反戲劇 「代言體」 , 也並非完全拋棄傳統 的尤乃斯 的劇 本 創作 柯的荒謬劇 導演的指導 , 毋寧是在既有的 , 也並沒有把戲劇之所以為 演員扮演 成績上 人物的 一針對 過 程 戲 某 劇 方 舞 的 台台 條件全 面 予以 語

用 0 所以 荒謬劇在開創中並非全無繼承。站在前人的肩上才更容易登高望遠 ,這是不言自 崩 的 道

由 觀之, 集大成和 開新端雖然同 【樣重 葽, 集大成顯然比較容易見效

,

也易受歡

迎;

開

新端

卻 7 分冒險,成功的機率並不很大。 不過 , 要想集大成,首先必須對過去的傳統有所把 握 才成

以致到頭來可能落得一事無成。這恐怕並非明智之舉吧?

茫然無知,對前輩的成就也缺乏一份尊重和關懷,所以不屑於做集大成的工作,而勇於開新端 起,遠遠超過了西方的當代新潮。不知為什麼,我們年輕一代的戲劇工作者,多半對我們的傳統 旺盛的地方戲曲在那裏, 我們也有一個不薄的傳統,除了將近百年的現代戲劇之外,還有數百年的傳統戲曲及生命力依然 再加上我國現代戲劇所繼承的那 一個久遠的西方傳統 ,這一切加在

原載《表演藝術》第四十五期(一九九六年八月)

政治劇場與宣傳劇

氣 反抗侵略的劇作 宣 傳 劇 在 官 傳 種政 ,國共鬥爭期間為任何一 冶理念時 也 一可以稱作是廣義的政治劇 方張目執言的 劇作 , 都 0 譬如說抗 不脫政冶 劇的 H 戰 氣息 爭 期 間

口 視 為宗教劇 後者形如商業廣告 [,都難] 以劃入政治劇的範 多半也指 ,甚至於說特指 童 , 那些 一帶有口 反叛意

時 政的作品 其 て實 政治 劇並不單指宣 因此 我們可 以說 |傳政治理念的作品 只有在民主政治的 地 品 才可 能出現政治 劇 場

評

但是宣:

傳

劇並不全是政治劇

最

明顯的

事實是有為宗教

而宣

傳

的

有為商

品

而宣

傳

的

前

鼓

已開 和作用 拓 稱 在台灣 其為宣 批 台灣政治 五 評時政 博劇 六〇年代的反共抗俄 的 劇場 而不能稱之謂政治劇場 言論幅度之後 的 出 現是一 九八七年 , 政治劇場 劇作 , 解 固然旨在宣示政令、 , 才開始出現 嚴 因為這 以 後 的 此 事 劇作對台灣那時候的政治並無批 。一九八九年,伴隨著三 在反對黨宣 喚 醒 人民的反共意識 布 成立 各 項 種 公職 政 但 判 論 的 是 舉 誌也 企 我們

台灣第一》 環 城墟劇 場 ,「優劇 先後演出了 場。 《五二〇事件》、 演出 《重審魏京生》, 《事件三一五、六〇八、七二九》,「果陀劇 都以政治劇場自命 也實在含有了批 判的 場 推 意 義 出 ſ

點 那 劇 象 年 錄 天 環 所 保 水意識 一發動 的 的 戶 抬 外 頭 , 搶 像 救 森林 環墟 行 劇 動 場」、「 也含有街頭政治劇的意味 零場一二一二五劇場」、「 0 其中尤以「 河左岸 上劇場」 臨界點劇 和 臨 界

在政治劇場的推進中更是不遺餘力

悲觀 或 時 正民主政治」 台上的表現, 女人》 和 蔣中正出賣台灣人」 歌 何政治理念 幾乎全裸的 的 觀眾不能不有所震動 其 表現 看法是出自另 東方紅 百年的 實 共 之路, 在幾年前的台灣是難以想像的。今日這樣的尺度 臨 產黨員謝雪紅的一生,可說是名副其實的政治劇場了, 變遷,政治意味愈來愈濃。今年四月演出的 《夜浪拍岸 唱起 界點劇象錄 而 是借了對謝 民間對政治問題可以暢所欲言了?或只不過是一 , 和「打倒美國帝國主義」 種政治實力的安排?來得太快的反叛之聲 以及隨之而來的 ,因為台灣畢竟還是國民黨掌權的地方。到了舞台上一片紅 》,就具有驚世 _ 雪紅的 開始就以大膽叛逆的姿態出現 歌 「毛主席 詠 駭俗的 批判了國民黨和 的大條幅 萬歲 企 啚 心 的呼 0 到了 《謝氏阿女 並且 聲 共產 ,是否說明了我們已經踏 , 《割 ,例如探索同性戀問題的 **一**,總 嘲 使觀眾 黨兩 弄著國民黨的 功送德 不免令人起 種暫時的 因為此劇的主旨並不在宣 個 錯疑身在北京。 政 隱 權 藏 漏網 0 長 在 疑 i 黨旗 當舞台上 鞭四 歷史背後的 現 象?或者 光 和 這 上了 哩》 美 , 中 種 或 降 毛 共 了台灣 種 或 下 演 屍 更 真 舞 的 旗 傳 述

在大陸上,雖然從四九年以後的戲劇不脫政治 而 政治劇場正是如此,不但對當政者喊出不同的聲音 ,但是至今仍還沒有政治劇 ,也敢於冒犯世 俗的 場 主 流 意 識 大

此

原載《表演藝術》第二十期(一九九四年六月)

老人劇團與社區戲劇

中 -戲劇的年輕人,不但編導的年紀不大,演員更十分青嫩。因而這十來年,竟給人一 :現代戲劇是專屬於年輕人的活動 然而在台灣的現代戲劇,由於欠缺歷史的縱深,八○年代的小劇場似乎是平地冒生了 本來戲劇活動並沒有年齡的限制 , 編劇和導演固然是老當益壯 ,從事表演者也往往薑是老的 種印 象 批熱

劇 團之稱,皆因其他戲團的成員太過年輕之故 歲不等, 在台南 ,偏偏有一批年長的人組成了一個 因而被人稱作 一老人劇 專 其實多半團員正當中年,尚不該言老,所以有「老人」 魅登峰劇團」。其中成員的年紀從四十五歲到七

達 歸 台的人, 經 0 年的 魅登峰的 IE 戲劇表現的不外是人情世故 是魅登峰 集訓 驟然要面對無數炯炯的 團員在台南市文化基金會的支援下,從台北聘請了方圓劇 集訓 的 團員們追 時所做的即興 水厚 記眼睛 度與深度的本錢 (表演 已經有豐厚人生經驗的人才真能體會得出 的 ,連綴成章 確 是一 樁難事, ,他們所欠缺的是表演的 ,最後形成了生活集錦式的 所以他們必須首先要通 團的彭雅玲 訓 練 世情的冷暖。 0 《鹽巴與味素》 過 年 、南下進行了長 戲 輕 劇 時 訓 從未登過 年 練 齡 與

無奈 各有 其 争 人生經驗 的片段各不連 都像是在 大把的 人生中截取的 屬 , 總的 特 點 導向呈現了夫妻 , 盡 個段落 量 由 此 發揮 , 折射出來的是非常生活化的場面 親子、 情人、朋友等人際關係 0 導 演抓 或喜 或 了 專 員們 或

像這樣的 life 向 然而這樣 人生直接取樣 短製 大陸 片 戲劇界習慣稱之謂 , 片, 本是寫實主義戲劇的 切自各不相涉 小品」。 的 多種 初衷 人生,其間 。最完美的寫實,莫若「人生的 眾多的小品湊在 殊 無聯 繫 起 , 則不能算是完整的 可 稱之謂 切片 小品 集錦 0

當 的 選 像魅 澤 登峰 這 樣的業餘劇 專 ,既不易演出大戲 ,又期望表現一點創意 , 小品 集錦 是一 個 滴

真 定 下 概 情情 可 的 不 以帶給 情 緒 訓 -會夢 境 也 練 屬 好 が想有 和 業 參與 製造宣 排 餘 戲 演 劇 者更大的 劇 的 天在演藝界脫穎 專 洩情緒的 表演都是 渦 , 年 程 也許 長的與年 藝 高術進: 機 更被看到 種優 會 境 輕的 , 而出 與滿 但 越的選 重 卻 專 0 足 不必為宣洩負任何責任 做為社 員 因此 澤 (應各懷有不同的 0 戲劇 區的文娱活動 對 他們 的 模仿 而言 與 抱 , 虚 , 負和目的 演出並不構 不管是為了消閒 擬 比之於蒔花與養 常把表演者帶入 以 成主 魅 登 要 也好 峰 的 鳥 專 鵠 , 員 戲 種似 還 的 的 劇 是 年 表演 為了 真 相 紀 而 紓 大 非

酒中學習做 戲 劇 如 玩 家家酒 人的道理,成年人又何嘗不能從虛擬的情節中感悟到 本是· 人類生長過程中最具有啟發性 同 時 也最 人生的真 富 有 趣 味 與 的 幻 游 戲 兒 童 一從扮

到 如 今 我們有不少小劇場 但尚缺乏社區的 戲劇活 動 0 其實 , 每一 個 社 品 都 該 成 立 個

「老人劇團」,以俾使年長的人也有繼續扮家家酒的福分。做為社區的文娛活動,我們期望魅登峰 劇團會成為未來社區戲劇活動的一個光彩的榜樣。

原載《表演藝術》第二十三期(一九九四年九月)

金絲籠裏會唱歌的鳥

物質文化、精神文化、大眾文化……的話,則香港的物質文化和大眾文化,其成就有目共睹 港怎會是沙漠呢?」(見黃維樑〈《香港文學初探》・代序〉) 頭。最近且有傳說,香港的電視製作水準,僅次於美國而榮獲全球亞軍。假如文化可以輕易分為 住行等一切人類活動 於文學藝術、哲學、歷史,也見於政治經濟、化學物理等等,是形而上的,也是形而下的 侮蔑之詞,已經振振有辭地反駁過了。他說:「文化是人類精神和物質的種種表現 有人說香港是文化沙漠 ,都反映了文化。香港是世界第三大金融中心,有全球第二大繁忙的貨櫃碼 ,恐怕是與大陸和台灣比較而言。中文大學的黃維樑博士對這 和 成就 ?。衣食 , 既 種意蘊

是文化沙漠,其繁花勝景絕對比中國大陸和台灣有過之而無不及 黃維樑博士說得不錯,文化並不專指精緻文化或嚴肅文學。如以文娛活動而言 ,香港不但不

先說香港演藝場所的硬體建築 ,絕非大陸和台灣各城市的演藝中心或文化中心所! 可比

美奂,若與附近的建築放在一起看,便不成氣候。大陸的城市近年來也興建了不少龐然的觀光大 台灣各城市的現代建築 ,多半是各自為政,沒有整體或全面的規畫 單 獨一 棟建築 可能美輪

其

用

處

乃

在

除

戲

院

與音樂廳之外

,

善於利

用

內部的

空間

,

有

展覽

場

所

書

店

咖

啡

座

廈,但是否會步上台灣建築零亂無章的後塵,實在令人擔憂

張 代景觀 太古廣場 建築無不 其 中 九龍 環環 的 的 主 建 相 要 築 的 為另外 新世 社 卻 扣 品 是 界 建 座 有 築卻 整體 中 組 座 相 環 心 規 環 連 的 就整體的 確 相 畫 , 形 扣 是具有 的 的 成 雖 建 __ 然要 建築群來看 個 群體規 築 群 連 說 環 0 畫 香 從 的 匠 建 港全島 每 築 , 心 口 個 群 獨 說美不 運 及 窗 0 的 金 九 鐘 產 龍 勝收 你都 道 品 * 島 Ŀ 0 從高 像 都 會 使 看 香 有 人目 聳 港 到 入雲的 中 個 不暇 種 環 整 足 的 體 接 置 以 的 中 令人 地 或 銀 廣 驚 行 奇 大 的 廈 帶 的 現 到

心 和 會堂、 香 至於文娛活 港 藝 上環文娛 術 館 動 中 在 的 心 其 硬 體 他 西 建 社 灣河文娛中 築 品 也 , 過去只 建 成 不 有香港大會堂 心 少 可 牛池灣文娛 供 演 出 的 場 , 中 現 地 在不 心等 例 如沙 但 在 九 龍 大會堂 尖沙咀 ` 荃 落 成了 灣大會 香 堂 港 屯 化 甲甲 中

現 代 的 個 更為 線 角 條 度 築形 與台 悦目 的 北 都 景 式 的 口 色 也 兩 龃 面 , 現 廳院 每 積 更 代 也 為 雕 升 很 實 相 塑 降 比 用 龐 的 大壯 或 的 在建 精 建 每 品品 觀 築 轉彎 築的 媲 , 0 現 美 但 代特 都 構 香港文化中 所 想與意念上 會帶給 以 指 其外 在 香 眼 港文 心卻 觀 H 的 雖各有千秋 化 次驚 是精 設 中 計 心 奇 而 1 設計 言 0 帶 壁 0 , 漫 台北 尖沙 的 步 美 廊 術 明 兩 本 精品 的 階 廳 身就 文化 院 • 柱 古 0 是 伙 中 每 維 在 心 空間 種享受了 個 卻 了中 角 是 度 更 中 為 所 有 或 的 現 展 每

中 快 餐 1 的 店 腹 部 還 有 濱 海 個烹調 的 很 邊 有 夠 水準 個半 的 中 員 的 餐館 廣 場 , 映 口 以 Ħ 用 樓 作 晚 露 天 턥 劇 用 場 餐 時 吉 可 邊 以 曾 觀 賞 層 海 而 1 中 的 的 台階 月 光 然就 在 文

中

心的佔地怕只有

兩廳院的

一半吧!

保存的 成了 層 , 設 鐘 有 臘 樓 石 劇 凳 場 與 式 , 日落後 石凳 上滿坐 情侶 錚 的 樓前新建的 觀眾席 沿海 噴水池形成另一悅目的 通向天星碼 ,故有情人走廊之稱 頭的 方向 景觀 則 建 成 0 兩層 另一 灣曲 邊則是因香港文人的 的走廊 在濱 海 呼 較 低 的 而 得

另一 實用之處是進出劇院 , 音樂廳都非常簡便 , 絕無迷失之慮

港 是 個人稠 地稀之地, 每一寸空間都必須善加利用,絕不容有任何浪費。看來香港文化

座 都 是 看了 觀 個座位 設備完善的現代建築。計有可容一千一百八十一 眾席四百十五人,樂池四十人的戲劇院 以上 的 的 實驗 近年新設立的香港演藝學院 硬 體設備 劇場 , 座 恐怕要羨煞我們的藝術學院了! 。還有露天劇場一處和供展覽用的室內廣場 ,坐落在港島灣仔海邊,學院中所建的 座、容三百八十個座位的 個座位的觀眾席和九十位樂師 0 音樂廳 這些 場 地 座 表演 都 的 可對 歌 容二百四 硬 劇院 體 外租 也

集中 台 香港本身所能推出的演藝節目是不夠的 的 就是結合香港導演和美國指揮的演出 港表演的 情 也有本地與外來的演藝人員合作演出的情形 形 這樣 頗 為 時機 近 現代的 似 0 大陸和台灣的國劇和粤 硬 像每. 體 建築 年都要主辦的 還得有足夠豐富的軟體節 ,經常需要邀請外來的 。其中的要角也分別由香港和外國的演唱家主唱 · 亞洲藝術節 」、「香港藝術節」等都是外來演 劇團也時常來港表演 例如十一月份由市政局主辦 目 演藝團體前來表演才行 與之配合 本地和外來的音樂演 才能 相 得 的 益 歌 彰 這 藝 看 奏會經 奥塞 專 點跟 來

演出

劇

在香港

仍

然算作

是

異

數

的 良 專 原 黒 演 著 徘徊在纏 嘉 出 劇 就 的 李 我 伯 ,惜英翻譯) 所 出 灣仔劇 比 德演 綿 莅 較注意的 時 (藝社的 誠蓮. 分》(周旭明編劇 團團員集體改編 和 現 《武陵人》 代 屋蟻 劇 (俊男編 而論 V (即卡)、海豹劇團演出的 (張 , 劇 現 曉風 在 爾維諾原著小說 Ī 嘉士伯灣仔 編劇 在 演 出 和 赫墾坊 即 劇 《野木蘭表》 將 專 劇 演 演 阿根廷 出 出 專 的 演出 的 歌 有 無蟻 (羅卡 香 的 舞 劇 港 \sim 童心未 影 編 飛躍 鄭淑釵改編 視 劇 劇 紅船》(原著 盡 專 和 的 演 嘉莉 戲 雷 家族 雨 觀 演 潘 塘 杜 曹 嘉

渖 藝 學院的 ?學生亦將在十月下旬推出該院戲劇 (以上三劇為參加九二年嘉士伯戲 講師 陳 敢 權 編劇 的 糅合戲 劇節演出 曲 與粤語話 的 節目)。 劇 於 體

的

實

劇

《女媧

忍本地 的 居民 為 向大中 人使用 至 此 微 現代劇的演出語 0 的 這 國民族文化認 方言 種 現 象 0 這個現象在面 可 以 言 說 同 律使用粵語,因為香港今日仍是粵語的天下, 是英國 , 所以除 [殖民者有意造 臨 T 九 盡力推行使用英語 t 的 前景中正 成 的 0 在緩慢地改變中 對英國的殖民者而言 (官方和 學校的 , 但 通 說普通 使 用 用 自然不希望香 語 普 言 **通話** 外 或 語 或 語 容 港 的

個 城市 由 現代劇眾多的 而台灣卻是包括很多城 [演出 看來 , 市 香港的 的 省 大小 劇 場 似乎比 台灣還要熱鬧 T 0 記 住 香港 只 不 過

從 香港的演 藝硬 體到文娱活動來看 , 香港不獨不是文化沙漠,而且算得上一 所風光明媚的花

甫

唱歌的鳥。若要使籠中的鳥唱得更為嘹亮動聽,自然還需要花費一些時間和精力的。 如果說香港文娛活動的硬體建築是一隻隻精緻的金絲鳥籠,香港的文娛節目就像是些剛剛會

原載《表演藝術》第四期(一九九三年二月)

看

戲

的

觀眾

潛在的戲劇觀眾

紀錄 沒有 以 有 觀眾了 所謂: 在倫敦 ,不過是在僅容一百多人的小場地演出)。在這種情形下,怎麼可能有真正的 的 職業劇 (一九九 在巴黎、 場 年 目前 在紐約 至二 我們 , ___ 月 台灣 齣 屏 叫 , 座的 風表演班」 齣 相當精彩 戲 ,可以連 的 的 《救國株式會社》 戲 演數年不輟,想看的 , 最多也不過 曾創 演 小劇場連演七十 人經常買 兩個 職業劇 星 不 期 -到票 場 再 呢 場 演 , 所

水準的提高 養 \mathbb{H} [類拔萃的演員 0 這 種惡性循環到如今還沒有打破 ;沒有好演員 ,就更不易吸引觀眾進入劇 場 , 大 而也 影 響了我們 電 影 和 電 視

是的

我們看

戲的觀眾實在太少了!觀眾太少,

養不起職業劇場;沒有職業劇

場

就

難

以培

個 話 劇 |期呢?人們熱中 其實 演 戲 次只能 呢 說實話 得需要向 演 目前 的是看 兩 觀眾送票 場 的 球賽 或 情況比起三 劇 演給老年 拿到票的 場七虎隊的表演賽 四十年前來已經是大有 人看 人還不一 話劇 定來看 演給年輕 , 觀 賽 的 可見觀眾並非沒有 X 進步了 看 人山人海 哪裏敢 那時 , 想連 前 候 夜就 演 不 只 Ħ 論 是不 有人 天 或 劇 、排隊買 甚 定是 至 還 是

然現 人海 在 今日 , 有 不 敢 時 的 想 竟 觀 一會擠 像 眾 仍 出 然很多, 在台灣不是沒有潛在的 人命來 每天坐在 0 如果演戲的 電 視 機 演員有名歌 戲劇 前的 觀眾 觀眾不 星 甪 樣的 說 號召力 , 場名歌星的 , 再 加 上 演 劇 唱 作 家的 會不 名 人山

T

是

也

靜 是年 稚 都 意外 那 是 視 地 裏 那 線 袁 是一 紀 的 坐 靜 的 天 著 孩子 偏 依次 是在不 觀 幾天我去看 其 歲 偏 方面 竟沒有 他 有 類 以 觀 此 推 П 下 到 眾 也 的 一演員躺在 以 , 百 是真 的 說 年 坐在後 了一場演出 中 是跟 個座位 輕 反 應 · 途 正 人 著 離 或 座 欠缺劇場的 0 4坐在 有的 席 小劇 的 的 在 場 觀 地下 眾 場 九 地 演出的 人不免站起身來努力伸長了 八〇年 只 裏竟然坐 -活動 能看 起成 訓 地點 練 到 長 0 1 的 滿 是 使坐在後排的觀眾無論如 再 劇 演員的 加 場 了人 家畫 代 E 起 場 飛 , 頭部偶 0 白 廊 地的不 那天演出的 的 隅 附 時 的 屬 然在前 候 理想 脖子往前看 只 的 他們 能站在 排 演 個不大理 , 第 員也非常 觀 還 後邊 眾 只 何 排 是 看 的 , 想 有的人像我 頭上 Ŧi. 不到他們 觀眾遮了 0 我仔 稚嫩 的 六 表演 晃來晃去 歲 細 稚嫩 É 第二排 觀 場 我只 下 察 所 樣 的 Ì 好 不 觀 在 出 只 在 幸的 方面 是 眾 E 座 乎 的 幼 我 的

員 元 基 編 在 金 樣的 這 會 劇 恐怕 種 的 情形下 杳 觀 比演! 眾實 助 T 員 在太溫文有禮 還要稚嫩 演出者似乎不該不注意到消費者的 場 實 験 性的 這 T 演 樣的 出 有禮 也 就 場 地 罷 演出 有些出乎意料之外 了 口 觀眾能 是 那 權 是 益 夠得到什麼呢 問題 場 0 賣 而 票的 否則便等於在做著向 那 演 ?如果只 場 出 演 , 出 張票 是在 稚 嫩 賣 文建會 的 潛 不 百 在 但 的 或 是 八

觀

眾的

熱情

F

澆潑冷水的工作

雖然是無意的

重 場 如 場自一九八〇年起 果演的是賣票的戲,就不能不考慮到消費者的權益 視 過 台灣潛在的 劇本的 味 強調肢 研 體 戲 讀 的表演 劇觀眾實在為數不少 ,到底成長了多少?如果純粹演出不賣票的實驗劇 0 結果在肢體上未見成功, ,忘了還有劇本 ,特別是跟 (可以說是戲 先丟失了靈魂。 小 劇場一 ,必須貨如其值 劇的 起成 靈魂) 這樣如 長的 這一 何能 這 , 看戲 環 。可是這二十年 代 與同代的觀眾 ,沒有 的觀眾是願 0 問 題 是 個 小 來的 打 劇 場 願 起成長 的 小小 真 挨 小 劇 劇

本來演?在這裏,我們就看到早期排斥文學性劇本的小劇場工作者的惡劣影響了。 從事小劇場的年輕人,熱中的是表演,卻不一定具有編劇的長才,與其胡編亂編 小劇場排斥劇本並不嚴 沒有深刻的劇本, 台灣從事 劇作的人固然不多,但每年教育部也有 重 再好的演員也難有用武之地。想想看,大家熟知的英國名演員勞倫! ,如果排斥文學劇本成為一 種普遍的風氣,實在是一 批徵選的劇本, 其中不乏值得上演的 件可 , 慮的 如果只有部分的 何不拿現 事 成的 斯 作品 •

西 1/ 佛 • 麗 (Vivien Leigh) 維廉斯 (Laurence Olivier)、雷査・波頓(Richard Burton) (Tennessee Williams) 和馬龍·白蘭度 的 《慾望街車》(A Streetcar Named Desire),我們就難 (Marlon Brando) 的演技有多麼精湛 不是靠演莎劇起家的嗎?如果沒 以 想像 納

要開拓 潛在的戲劇觀眾,只有精彩的演出才能為功 。然而精彩的演出,不只是肢體 , 還 必須

要有靈魂

原載《表演藝術》第四十二期(一九九六年四月)

為南部的戲劇觀眾發言

大 此 雖然台灣的經濟生產中心如今已不在台北,政治和文化中心卻仍以台北為基地。 也就形成了台北獨霸的局面。每年,中南部及東部的戲劇演出 ,加在 起恐怕還不到台北 戲 劇 活 動

地的四分之一。

專 才使這幾個地區增添了幾分「戲」 這 兩年,由於文建會的明智決定,在台中、台南、高雄和台東,各支持了一個土生的 味兒,為各該地區的觀眾帶來一 些活絡的 [氣氛 小

劇

此城 避然擁有一座相當體面的文化中心,有一所現代化的演藝廳,但是過去卻難以吸引到台北重 劇演出的 我自從在台南定居之後,也參加了一些包括台南和高雄在內的戲劇活動。今以台南市 垂青 理由聽說是台南沒有戲劇的觀眾,甚至於有人認為台南的觀眾沒水準 為例

的 台南並非沒有戲劇觀眾 為其新戲 《那 台南真的沒有戲劇觀眾,或者觀眾沒水準嗎?最近「屛風表演班」慧眼獨具地選擇了台南做 夜 《徵婚啟事》首演之地,結果十月十七日下午的首演及晚場均告爆滿。「表演工作坊_ 我們說相 三聲》 ,得需要表演團體去建立自己的聲譽;也並非台南的觀眾沒水準,而需要 雖是舊 戲重演 兩晚的票賣完後另外加演 場日場仍有 八成座 可見

川

徒託

空言

,

則於事無補

表演團體先拿出夠水準的節目,

質的 E 趣 者招待會可說是很不成 南的觀眾沒有水準 精彩的 , 」,水準很高 第一 戲 劇 然這 一天報上竟未見報導 演 1 屏 其 風 , 中 不但造成 表 仍 但是在台南的演出觀眾 演 , 然存 班 大 和 為台南的觀眾並不知道 功 在 現場的 表 , 著 地 演 , 連帶使另 點 Ī 個 作坊 轟 和 包 動 時 裝 間 , 是 和 而 兩 的 很少, 宣 且為未來的 位相當傑出的大陸 選擇都不太合適 個既懂 傳 [有這樣的節目演出 的 主要的原因乃在宣傳不足。 包裝 問 題 演出預留 , 又重宣傳的 上次 , 小 再加上介紹的方式無法引起記者的 T ,提琴家也受到了冷遇 新 Ì , 象 碑 更不知道香堤偶 專 體 0 邀請 , 很會未 來的 新象 演先造 在台南 香 是 堤 這 種什 的 偶 不能 勢 視 , 次記 麼性 怪 覺 再 加 興 劇

文化 貼 的 演 像台 福利為 1 南 0 無物 百 這 是 樣 用 個偏 納稅 遠 的 的 金錢 城 市 沒有 很需要台北 理 由只為台北 重要的 戲 地 劇 的 演出 觀眾 南下巡 服 務 迴 , 而 , 視 特別是受到 其 他 城 市 政府 居 民 應享: 機構 的 津

否給予支援的 盼望今後教育部 個 先 文建會或 決條件 0 、兩廳院在受理演藝 只 有 正 確 的 政策 團體的 才能 收到平 資助申請 衡台灣各地文化生 時 , 應該把是否巡 態 的 迴 效果 演 出 視 否 為

載《表演藝術》第十四期(一九九三年十二月)

原

美學論題——理論和批評

現代戲劇的形貌

模仿西方以對話為主的舞台劇出現以後算起 西方的現代戲劇一 般由十九世紀中期寫實劇場興起開始算起 ,而我國的現代戲劇則應由

我國的現代戲劇受西方戲劇的影響至大,甚至說是西方劇場的移植

,也不為過

如果我

紀初

波及到台灣。 國共的內戰 顧 現代戲劇在我國這七十多年來的發展 0 第一 次在五四 在大陸 西方劇 運 動的 ,因為中共實施自我封閉的政策,所受西方現代劇場的影響至微 場對我國的影響幾乎中斷 前後十年,第二 ,就可以發現,我國的現代劇場實在兩度遭受到西潮 度則應該說是五〇年代以來。這中間 0 到了五〇年代以後, 西方的當代劇場才又逐漸 由於中日 直到 戰 爭 的 地 和

年代以後,才稍稍呈 露西 潮 的 影 子

西方劇場的巨大影響 然而 文化的擴散並非是單方向的 , 西方的現代劇場也同樣遭受過東方劇場的啟發和引導 , 般來說均呈交流的狀態 0 我國的現代劇 場 古 [然遭

古典及浪漫戲劇中的英雄人物 就 西方的 現代劇 場 而 論 其主流是寫實劇場 ,寫實劇所表現的人物是日常生活中可見可遇的普通人 也就是以客觀的 態 度來摹寫 人生的 實況 舞台的佈 反

劇 赫都 受到中 寫實的 劇 也就是從二十世紀初期直到當代,漸次湧現了無數反寫實的 景裝置也要求逼似生活中目見之物,所用的語言則是日常的 場 的本體 Antonin Artaud) 潮流 殘 國京劇的啟 酷 ,或者說真正的戲劇 劇場等 其中有一 發 ,從各種 , 更宣 發展 部分是受到了東方劇場的影響。史詩劇場的理論家和劇作家布雷赫特就 稱 出 不同的 ,則在東方 西方的 劇場的 方向和角度來反對寫實主 戲 「疏離論」(Theory of Alienation)。「殘酷 劇 向是文學的附庸,只能算作是戲 義劇 潮流 |頭語 場的 ,像象徵主義,表現主義 。然而西方現代劇場的 精 神 和 劇的替身或影子 表現的 劇 場。 方式 的倡 導 這 後 史詩 期 者 種 戲 回 反

現 劇 場 卻 在 我 步步走向 (國早期的現代劇場一 反寫實和反文學性的道路 意追求文學性 , 。這可以說是東西文化交叉投射在戲劇 以彌補娛樂性和庸俗化的 缺陷 的 百 時 , E 西 的 方的 具 體 現 表 代

某此 方面 前 間接 我們的當代劇場,遭受到二度的 地 歸 復到中 或 戲 劇 的老 傳統 西潮之後 , 也表現出反寫實和反文學性的傾向 毋寧在

表現在現代劇場的 兩種主要的形貌 , ____ 則是寫實與反寫實,二則是東西方戲劇傳統的交互

原載《台灣新聞報》(一九九○年二月五日)

戲劇與教育

戲劇VS教育」的座談會,是一系列文化座談會之一,應該說是台南市換黨主政後的一 台南市文化基金會邀請台南的戲劇學者、劇場代表、教育官員以及新聞從業者共同舉辦 種重 場

說來難以令人相信,戲劇教育竟是目前我國的教育體制中最被忽視的一環

化與教育的表現

為不能登大雅之堂的小道,是茶餘飯後的娛樂,最多只能做到「寓教於樂」,殊與正規教育無

我國的傳統戲曲,內容雖以教忠教孝為主,但戲劇總是被以經國大業為己任的士大夫階級視

涉

參與的重大活動。西方最早的文藝經典論著,竟是亞里士多德討論悲劇的 西方的傳統則很為不同。古希臘的悲劇不但源於祭神的儀式,而且戲劇節演變成為公民必須 《詩學》(Poetics)。亞

里士多德在 且是學習過程中最大的樂趣。二是悲劇可以引生哀憐與恐懼,從而使觀者的情緒獲得昇華。 《詩學》中傳遞了兩個重要的觀念:一是戲劇來自模擬,模擬非但出於人之天性 這 ,而 兩

個觀念深深地影響了西方文化的發展,與近代的心理學理論也竟不謀而合

。因此戲劇在西方不但

該

是絕對

心須的

是重要的文類,也是各級學制中的重點課程

獲 戲 戲 得 劇 劇 極 , 我 大的 視 致 國自 使中 為專業教育 樂趣 建 小學中沒有戲劇 國以來的. , 而 且可以收到學習的更佳效果,那麼從幼稚園到大學的 , 納入戲劇專科學校或藝術學院 新學 制 課程 模仿 , 各級師 西方 把體 範學校中沒有戲 育 音樂 0 如果我們 • 美術 劇科 列為 系 同意通過 0 在目 必修 戲 前 通識教育 , 不 劇 我 的 或 知 模擬 的 何 教 故 , 戲 育體 獨 , 不但 劇 獨 課 制 遺 程 可 中 漏 以 應 I

非 這 要趕 個意見 今日 劇 快 教育當然不限於在教育體制之內 在各級 最大的 ,多年 i 難題 前我已經利用各種 師範學校中 是即使想在中小學中增列戲劇課程 成立 戲劇 時 機向教育部提出 科系 不可 , 社會上的 0 先有教授戲 過呼籲 戲劇教育也很重要。最近 ,也苦於完全沒有師資可用。 劇的 , 至於成效如何 師資 , 然後· 才能開 尚不得 數年文建會舉 設 而 根 戲 知 劇 本之計 辦 程 或

美的 養的 補 助 戲劇 戲 的 劇從業 戲 活動 劇研 人員 習營以及各種 仍然瞠 使我們半職業的劇場及業餘的小劇場在各地的 乎其後 戲劇 訓 練 班 , 已經培育了 部分業餘的 發展 戲劇 日 人才 漸蓬勃 加上 0 但 專 是比之於歐 業教育 所 培

不 的 人口 足。這其間 我們 少 的 相 劇 有沒有 對 院 的是我們的 少 甚至尚 種因 [果關係呢 監獄很多 無經 常 演 我們的 戲 劇 或 犯 車 罪 屬 率居高不下 某 劇 專 的 劇 院 我們的警察人數也很 戲 劇 演 出 場 次少 多 戲 但 劇 仍感 觀 眾

如 果說 攻擊性及犯 罪, 本來就是人類天生的 種心理傾向 味的堵塞或遏止是無法 產 生效

常的 濬 的扮演中,欲望滿足了 孩不會變壞,已經變壞的小孩 因為在音樂與美術的陶冶中,自會變換氣質 戲劇扮演無形中會發揮出心理療治的作 也獲得了成長 夢想 (值得實現的或不值得實現的 夢想實現了;通過戲劇,人,一 ,通過戲劇的扮演 $\stackrel{\smile}{,}$ 甪 同樣的道 與其在人生中嘗試 0 其 , 壓抑的 實 , __ 理 樣嘗到酸、甜 個 情緒獲得了發散 ,學戲劇的小孩也不會變壞 人無能控馭的欲望 ,不如先在舞台上嘗試 、苦 ,攻擊的 辣的滋味 (正常的 [傾向獲] 0 不 還 -但好

果的

唯

可行之道是加

以

流導。

人們常言

學音樂的小孩不會變壞

,

學美術的

小孩不會

變壞

原 表演藝術》 第六十六期 (一九九八年六月)

學到了 在像真 是不正 得了疏 小

悲劇精神

西 方學者最感興 趣的 個問 題 ,就是為什麼資本主義和現代科學獨獨發生在歐洲 而不 -曾發

生在文明先進的東方古國

產生資本主義,是因為宗教的範限。自然科學家愛因斯坦說西方的現代科學受益於希臘哲學家的 輯思想和實驗精神,他認為中國的古聖先賢缺乏這種根基,所以中國出不了現代科學。 有不少大學問家都在嘗試回答這個問題。社會科學家韋伯(Max Weber) 說中 或 和 印 度沒有

的 實主義、欠缺社會法制和自然法規的觀念等等,都是無能產生現代科學的原因 較研究 曾執世界科技的牛耳 點是一 花了畢生精力研究中國科技史的英人李約瑟(Joseph Needham)雖然認為十四世紀以 ,認為諸如科學家在中國的傳統社會中沒有地位、官僚機構的窒礙、中國哲學的強烈的 個產生不了商工業的資本主義的社會,就永遠別想產生現代科學! ,但也不能不承認在中國發生不了現代科學。他把東西方做了 0 但他認為更重 次細密的比 前 中 現 或

了的 以上這許多大學問家,說得都頭頭是道 就是人不但是思想的動物,也是情緒的動物。思想固然可以範繫人的作為,但情緒更能支 ,不能不使人欽佩;但有一點是這些大學問家所忽略

情況 人的 行動 呢 為什 麼在探求中國不曾發展出現代科學這 問題上,不先檢查一下中國人情緒 發展

中國 舞台上產生不了悲劇 澼 會及自然的 似悲劇 現 實的 世紀這 人不情願 中 或 精 人在情緒的發展上有兩 樣的 真相閉起眼 也無不安裝上一 神 面對生活中的真相, 家族式的農業社會使中國人的眼光脫離不開當一 宗教情操 0 睛來,以眼不見為淨的態度來對付生活中悲慘的真實 Œ 因為生活中的悲劇太多,所以才不忍再在舞台上來搬 個光明的尾巴,把悲劇轉化成悲喜劇 也產生不了純抽 種相 因此中國文化中產生不了悲劇!不是說生活中沒有悲劇 反而相 象的 成的精神在交互為用:一 數理觀念 。自然環境的惡劣 下的生活 於是中國 個是現 , 大 實的 血 而 中 人在情緒 謀 演 牛 精 國文化中 的 神 偶然出 E 艱 , 一總愛 苦 產 個 又使 現 而 是逃

文藝復興以後悲劇精神大行其道之時豈是偶然的?能說與悲劇精神沒有關聯嗎? 紀 口 悲可 希臘 的 西方人 西 [歐當中世紀之時 怕 歐 的 情緒 的真 文化 舞台上本沒有悲劇 (實面) 與精 影響至大的 相也!科學者 神 ,在基督教的教條影響下, 改變了 , 就是希臘悲劇的 , 文藝復興以後西歐的舞台才成為悲劇的天下。 西 歐 ,發現自然中 人的 精 神 重 面 可悲 演以及接續不斷地模仿希臘 貌 本也 0 可 其 争 無能 怕之真實面 有 面對真實 點常常為西方學者所忽略 相也! , 但由於文藝復興 現代科學之所 悲劇 悲劇者 的 作品 以 剖 運 發 露 現 而 動 人生 實 , 中 際 發

外去取 經 本 台上 能說與中國舞台上欠缺悲劇無關嗎? 本有 悲 劇 所以 日本 人比 較容易發展科學 0 而 中 或 人至今在科學上 仍 代代 地向

原載《中國時報》人間副刊(一九八四年一月十一日)

劇

不願到劇院中面對悲劇

喜劇難為

論者多以為我國舞台上無悲劇 , 乃因 我國觀眾不願面對悲慘之現實 ,寧肯忍受生活中之悲

不但 陋的中國人」 味 但 醜相畢 0 這就 不願 那 麼我 露 是為什麼我們愛聽愛看「醜陋的美國人」或「醜陋的日本人」,獨獨不愛聽不愛看 面對悲慘之現實,也不願面對醜陋之真相 國有沒有喜劇呢?過去似乎有過 的緣故 而且這醜相可能要誇而大之,旁觀的人看了固然大樂,當事的人則感到很不是滋 ,可是現在也越來越少了。其故安在?因為我國觀眾 。喜劇常是一面人生的哈哈鏡 照之下

這一 象教書 台呢?在一 這樣的 來麻煩 在喜劇中如果諷刺的對象是芸芸眾生,而且是抽象的芸芸眾生,倒不致發生什麼問題 喜劇 教師 難寫 可就大啦!你若安排你嘲諷的對象當官,當官的一定要動氣;你若要安排你嘲諷 般社會性的喜劇中總得給劇中人安上些年齡、 !聯會要抗議;你讓他當兵更不成,因為有侮蔑三軍之嫌; 黃美序的「楊世人的喜劇」 屬於這一 類 性別 但 , 職業什麼的可資識別的 誰能像黃美序似地老叫 你讓他唱 歌呢?哎呀 特徴 無常鬼上 ?!也 不過 的 對 但

結

果

不

在上海惹出 不行! ·唱歌 來的理髮業 工人的遊行 示威 運 動 , 誰還 敢 再 碰 呢

的會要你的命!你讓他理

·髮修腳都不成,

五十歲以上

的人總還記得當年

《假

鳳

虚

凰

不高 瘦 子 興還 ,尚未發福的 你 着 -要緊 你若想寫 說 人都以為影射的 不定有幾個認定你故意影射了他的瘦子或胖子在暗巷 個喜劇人物 是他;你若把這個角色寫成胖子 ,竟沒法子給他安上一 個職 業。 不但此也, , 發了 裏等著你 福的人又不高 你若把這角 , 餵你 興了 色 寫成 頓老 0 光

拳

,

看你以後還

敢不敢寫喜劇?

之流 愈的 狗是天下頂 心點兒!常言道: 子孫不是一 說來說去唯 則大家都可以 箔 囊 狀把 的 老太太吃柿 的辦法是把人物放在過去,我寫古人,總不要緊了吧?可是也別說 事 膽敢 Ì 無所顧忌的大嘲大罵 0 這 寫韓文正公逸事的 樣的喜劇不看也罷 , 揀軟的 0 誰是軟的 , 敢保曹秦兩姓的子孫沒人肯出面告狀的 人告到法院 1 呢?歷史上的大奸賊、 去了嗎?所以就是 大壞蛋 寫過去的 像曹 古人 口 前 是打落水 操 也 此 秦檜 得 年 小 韓

的 來 , 0 不 哎 如 呀 乘 留著 的 ! 如 喜 果喜 腦袋多 劇 是 劇 點出眾人未見之處 吃 非 兩天乾 要這樣寫才行 飯 我們的 是把嚴 劇作家還是趁早 肅 化 輕鬆 , 是把 一罷手 般 吧! 人習以 得 罪了 為常的 誰都 可 不 笑

是

好 顯

處

露

論悲劇還是喜 劇 , 我們都留著在人間搬演

原載 中 國 時 報 人間 副 刊 九八四 年 月 六 日

喜劇小品風行大陸

都要導演 齣簡短的獨幕劇 過去在大陸講學時,曾在北京的中央戲劇學院看過該院導演系畢業製作的演出 一個短劇,名之曰「小品」。因其短小精簡,故採用短篇散文的名稱而名之,其實就是 。每位 業生

喜劇小品播出,保證觀眾不會轉台。其鋒頭之健,幾乎已經取代了過去廣受群眾愛好的「相聲」。 來愈受到觀眾的歡迎。文娛晚會及電視綜藝節目中,都缺不了喜劇小品。據報導,只要某電視台有 十年之後,戲劇小品發展成「喜劇小品」,因為非喜劇的小品漸漸沒人演了,只有喜劇的 小品 愈

要在演,且演且說;相聲演員不必扮演成劇中人物,而喜劇小品則以劇中人物的身分出現 都屬於簡短型,一般不會超過二十分鐘。不同的是相聲主要在說,以演副之,而喜劇 其實喜劇 ?小品跟相聲有很多共同點:第一,都是逗人笑的;第二,多半都由兩人演出;第 小品主

搬演的。而且相聲演員為了更能吸引聽眾,也有變「聽」為「觀」的趨勢,發展成所謂的「故事 是像大陸上的 般我們並不把相聲當作戲劇的一個品種看待,認為相聲、大鼓、快書等屬於民間技藝 「相聲劇」和表演工作坊製作的 《那一夜,我們說相聲》,卻都是當成戲 劇作品來 。但

體 相 聲」、「 化 妝相 聲 等新形式 0 例如 《三近視看匾》 本是一 個化妝相 聲的 別了, 節目 難 怪 , 由 有 於說 時 相聲

的三 易 書 個 清界線 I 演 員 都化妝 成大近視 , 走進 角色之中, 跟喜劇小品已經沒有多大區

果上 似 的段裏 相 凯 除味兒 聲 興 喜 常借 的 的 劇 演 1 並不要求情節的完 四段結 就是 鑑 出 品 相 雖然已經形成 Ŀ 構 聲 實則經 一好的 裝 整話 , 抖包 渦 齣喜 相 • 整 瓢把兒、 袱 當 的 的 此 劇 , 技巧 固定的 只要讓觀眾笑個 1 磨 品 練 正話 0 , 有經 編導 劇目 , 底) 之中 驗 和 , 的 排 但由於追隨時事變遷,不能不時時有新 l 編導 不停 演 都非 , , , 常認 然後在 就可以把觀眾逗笑了 只要抓住時 真 緊要關頭戛然而 0 不 事 容 諱 的某些 趣 編 0 止 在十五分鐘 劇 味性或 在 給 製 作出 觀眾 諷刺 浩 喜 性 現 上下的 謔 的 , 納 看 效

等 0 但 其 前 中 大陸上流 仍以 話 劇 行 的 的 喜劇 喜 劇 小品 1 品品 最 , 並 為 風 不限於話劇 行 , 已經成 , 也有 為 晚 會 啞劇 和 電 小品 視 觀 , 眾 戲 的 1 開 小 心 品 果了 音樂歌 舞喜 劇 小品

此

時 出 治 諈 代 刺 然又出 現 仍諱莫如 渦 喜 0 中 劇 政 刺 現誕 -共當 時 治 常常會針對 深 性 事 刺 政 的 的 然而 性的 後 喜 諷 劇 刺 , 政府: 標幟 有了諷刺 喜 這 劇 劇 , 類 的 著 1 如 品品 愛的 施政 陳白 也算 個 , 而且 加以 演出便消弭無蹤 赶 塵 是 會 的 譏 開 又如此 種進 嘲 放 八升官 ; 的 諷刺 步 盛行 程度 昌 吧 ` 的 ſ 0 吳 社會 令人欣慰 , 人物包括大臣 祖 連 光的 魯迅 愈開 式的諷刺 放 0 捉 雖然諷刺的 , 鬼 諈 首相 傳 刺的 雜文也不多見 等 幅度便愈大 , 了多半 甚至女王 , 那 時 是社會現象 還 是 0 今日 或 譬 過 民 去 如 政 我 英 大 , 對 陸 國 府 或 政 的 也 的

原載 《表演藝術》 第七期 $\widehat{}$ 九九三年 Ė 月)

創新與復古

的碗碟,甚至奏出無聲之樂,像約翰·凱吉(John Cage)的嘗試。由此可見後現代藝術追求的正 蹈 其他藝術領域。例如現代舞蹈,追求的是不像舞蹈的舞蹈,模仿人的日常行動,或乾脆不動的 是非藝術 後現代的音樂,也想盡辦法背離傳統的音樂常規,放棄正當的樂器 painting),或者在畫布上掛一隻真實的車輪或水桶,像馬塞・杜尚 傳統的種種,卻恰恰違反或拋棄戲劇傳統的種種。這種現象,不獨出現於戲劇的領域,也出現在 諸如「形式主義劇場」(Formalist theatre)、「新形式主義劇場」(New formalist theatre)、「結構主義 Imagery theatre),我們就可以發現,在所謂「後現代劇場」中所企圖呈現的正是 t場」(Structuralist theatre)、「後結構主義劇場」(Post-structuralist theatre)或「意象劇場」 後現代的繪畫,追求的也是不像傳統繪畫的繪畫 如果我們可以暫時用「後現代劇場」一詞來指涉 一些 一逾越傳統劇場和現代劇場章法的演出 譬如違反形似的抽象畫 ,寧願敲打汲水的水桶或吃飯 (Marcel Duchamp) 一切不符合戲劇 (minima 做過的 舞

這種現象,不能不使人聯想到形式主義的批評家們所倡導的「陌生化」(defamiliarization)。如

想 發 定 於 證 醒 行 明 詩 當代聰 H 人耳 很符合黑 動 常常 的 的 Ė 動 語 舞 明 作 蹈 就 格 的 的 有 龃 不能 爾的 陌 別於日常 非 藝術家們 自 生化;音 辯證 不以追 [然聲音 法 為何 的 語 求希奇古怪的 樂之所以 的 不 音 可 樂, , 使舞蹈 曾 成 舉 豈非 H 為 舞 重歸日常的行動 方式達到陌生化 也達到了陌生化的目的? 種 蹈 藝 和音樂為例 術 , 乃基於把自然聲音的陌 的效果。 , , 使音樂重歸自 認為 舞 蹈之所 早期形 大 此 倒形 然的 以 式主義的 生 成 成 花 聲音?相 為 T 文評 由 種 種 此 藝 否定 對於 術 家 理論 為了 非 的 乃 基 否

術 使 歸 驢子扮作人樣 類 戲 是 別 劇 旧 件難 的 是 像音樂 大混 把 事 所 亂呢?姑且打 0 有 新奇 於是 像 的 舞 固 換 蹈 非 藝術 然新奇 個折 像 電 衷的 個譬喻 都硬 影 , 但 , 這 豈不也可 解作 方式來達到陌 個世界恐要墮入噩夢之中了! , 在這個世界上,倘若有一天人扮作狗樣 藝術 以醒 ۰, 生化 人眼 正如把所有的 目了麼?然而 的 İ 的 使舞蹈 非人」都稱作 , 像戲 這樣的 劇 做 法 像 , 狗扮 繪 人 , 會 畫 作驢子 不會造 像 雕 樣 樣 成 塑 , 終 蓺

大和 擔 術 說 憂 , 是否: **孙**只 上豐富 本來就 當 是 豈有 具有 夠 跨 這 達 越 樣 藝 設障 郎 到高層次的藝術境界, 的 術 興 EL 疆 的 而 喻 界的 發的 必要?這 未 心中 本質 任意性和 一肯 也正 , 如 大 是 蔓延性 舞蹈侵入戲劇 為 像我們 我們今日能 人是創造的 前此以往在各種 是否真能夠促進 夠 , 主體 或者戲劇侵 以 欣 , 悦的 不容許 |藝術領域 藝術的 心 情 入電 隨 便 影 精 對 混 单 緻 , 淆; 場場 Œ 曾經驗 化 和 大 口 至於做 混 視為 深 過 圈 刻 的 藝 化 的 術 為 玾 客 領 換 由 體 域 的 的 我 句 擴

文明 愈進 步 分工 愈細 緻 已經是不言自明的 道 理 0 你 要 個學 物理學的 人去從事 醫 療工

然多 知識 T 作 卻只證明 0 分子下放到農村去養豬種菜 或 人都 書 的 了不過是 個 學 摸不清 威 爾 Ť 遜 一商管理 葫蘆裏裝的是什麼藥 一藐視人權的人才浪費!這樣的道理 (Robert Wilson) 的人去從事化學試驗 ,當時認為是 和習舞的契爾茲 卻鮮有人敢站出來質疑 ,肯定會事倍而 種改造 (Lucinda Childs) 人性創造更高 日 一施之於藝術 功半 0 中國大陸上曾經盛行把 層 偏偏要攜 次文明的 大家卻都諾諾 手 良 搞 方善策 舞台劇 而 不 城 敢 事 市 雖 後 的

,

觀眾 的 首 節 是廚 真正 的 溜 個 部分 地 出 吸引觀眾 涉及到 評鑑適才的 師 演 前 性質 員 扭 切菜拼 年 **公**從 動 初 倒也算 這 身 頭 在香港看了 我當 齣 體 盤的特寫 自光的 到尾都趴在桌上睡覺,只有幾個演員偶然穿過舞台放置或取走茶杯及電話機等 書 演 0 出 是有趣 這樣放 的 帮 義 不明白是真的 是懸在舞台中 多數 涵 , 「進念二十面體」 接著是追蹤 味 和 映了約一 的 出 人都坦 7 趣 , 湿壞了 小時 不 承不知所云 -央放映著電 渦 是此 個在街頭行走的女人, , 還 忽有人上台宣布放映機壞了, 的又一 一題外話罷 是劇中的 影的 也有幾位客氣地做 次前衛的製作 布 T 幕 部分?接下來請了多位中 0 0 如果把這 電 影是業餘手提攝影機拍 最後是一 種尷尬的討論也算 Î 極樂世界之七大奇景 番相當玄妙的 無法繼續放 群年輕 人在 外學者上台 映 攝 作戲 分析 個 的 基於前 敞 那 的 廳 種 內容 並 面 物 中 : 先 對 衛 有 見

可 旧 應該 定的 在傳統的 有 條件下去除戲 個 明 確 的 意 **S**劇與 昌 或非 **严電** 影 奾 此 與舞蹈 不足以 達到完美之境的需 龃 (繪畫 與雕 刻 要 與音樂等之間 始可獲得觀者的 的 並 不

其實

藝術中

本

-就有超越疆界的藝術

品種

,像我國的古典戲曲的熔音樂

舞蹈

戲

多半反倒使人覺得更像不夠完美的復古!

括的各藝種都相得益彰。

所以說所謂的「

原載《表演藝術》 第三十期 九九 五年四月)

劇於一爐,西方歌劇的兼有音樂和戲劇的華采,芭蕾舞劇的以舞蹈與音樂衍繹戲劇,無不使所容 後現代劇場」戮力以求突破的 ,也並非是真正的創新

後現代的表演藝術模糊了既有的藝術類型

意識的海洋中泅泳向人類共有的古老夢境:記憶與想像 場介於戲劇與舞蹈之間的夢幻劇。奇異的舞台視覺形象把觀者引領進潛意識的門檻,在集體無 《勿忘我》(Ne m'oublie pas)一劇,是該團創辦人菲立普·香堤的新作,仍以人與布偶同台合演 法國的香堤偶視覺劇場(Compagnie Philippe Genty: Puppetry Visual Theatre)第三次來台

經過語義的詮釋下直接打動觀者 有對白,像默劇、音樂、舞蹈般地訴諸肢體、光色、形狀、音樂等人類共有的感官語言,在不必 香堤偶視覺劇場在視聽的探險中,的確比一般劇場為觀者帶來更大自由想像的馳騁空間 。沒

謂 綜合。這正是今日我們在為藝術分類時所面臨的尷尬處境 「偶戲」,又不能歸屬於「舞劇」。它站在原有藝術類型的邊緣地帶,或者說是不同藝術類型的 這樣的演出形式突破了現代以前的藝術類型,既不是傳統的所謂 「戲劇」,也不是傳統的 所

又嘗試努力突破規矩。戲劇自然也不例外。如果說希臘古劇的結構如「三一律」者是經過長時間 其實任何藝術在發展的過程中,都遭遇到二元背離的矛盾:一方面企圖建立規矩,另一 方面

來者 場 表意 仍 含有 學 大 所 戰 無意 為 來 劇 三十 긁 能 大多 7 的 本 以 歌 取 後 舞 的 以 延 カ 中 繼 年 續 法 的 , 1 既 東 大 西 的 中 成 承 方以 前 的 有 方 現 分 典 不 而 主 的 起 的 在 再 的 伏 演 章 劇 但 規 是 劇 員 法 步 不 場 場 在 以 矩 山 伐 定 為 所 發 後 似乎經 110 , 群 背 遵守 的 邁 主 展 其 體 離 的 戲 進 趨各立己見的 原 驗 中 的 劇 调 7 來 表演 傳統 幾 戲 程 T 的 乎沒 劇 漸 中 邊緣 段大 功 戲 便 卻 次 掙 有 能 劇 在 形 創 脫 的 在 成 也 破 要 種 六 種 新之徑 不 素 排 種 像 血 渦 t 而 破 除 束 定 結 一去的 未 歌 縛 \Box 0 再 於是 年 構 鼬 舞 0 是 代 立. V 邊 所發 到 立. 如 寫 純 緣 實 戲 回 的 果 以 0 說 劇 揮 赫 歷 的 言 劇 試 都 的 辯 場 史 希 觀 的 臘 證 為 \Box E 0 歐 定 吸 Antonin 從 弱 表 古 美 影 引 義 係 現 劇 各 無形 響 荒 中 媒 原 那 本 麼 種 謬 發 介 Artaud 多 類 的 像 中 在 劇 展 型 的 在 著 我 被 場 規 都 景 的 或 矩 從 使今 質 的 劇 解 倡 但 古 場 構 疑 是 這 議 在 放 語 在 種 典 T 的 戲 使 最 棄 規 文 次 的 矩 #沂

難 和 怪 現 舞 觀 稱 代 我 為 的 的 國 劇 藝 成 的 分 場 術 古 無 曲 似 的 戲 是 企 Ш 創 香 昌 堤 模 新 至今 偶 糊 實 既 仍 间 和 有 延 是 的 續 復 進 類 融 念 型 歌 界 舞 線 於 面 , 體 而 體 多 的 都 數 表 曾被 的 演 藝 形 藝 術 式 術 行 , 行 政卻 是 政 故 者 仍 在 書 伙 戲 執 À 著於傳 劇 中 舞 蹈 加 統 入 類 的 歌 規 節

或

種 形 現 的 是不 藝術 是 慣 藝 於採 術 用 行 政以 拼 貼 及觀者也有必 或 雜 植 的 手 法 要 調 看 整 來 這 下 種 對 類 藝 型分 術 分 界 類 模 糊 的 觀 形 還 會 持 續 在

原載《表演藝術》第十三期(一九九三年十一月)

對 「後現代主義劇場」的再思考與質疑

This is in some ways consistent with the deconstructed, fragmented, fleeting versions of the world to The term "postmodernism" is ubiquitous in current cultural debate, but its meanings are difficult to grasp. which postmodern cultural commentators allude

—摘自 Postmodernism, ICA Documents

出,是針對一九一〇—四五年間的現代運動而發,從一九四五年以後因建築美學轉向,故稱此後 上當然也沒有共識,不過其中李歐塔的話是比較有根據的。他說後現代一詞首先由建築界所提 提出論文的有李歐塔(Jean-François Lyotard)、戴希達(Jacques Derrida)等知名學者。在這次會議 國倫敦的「當代藝術學院」(Institute of Contemporary Arts)召開了一次後現代主義的研討會,與會 於這個詞的界定以及在各有關學術領域中所具有的意義及概括的時域,都不曾有一致的 Jameson 1984, Eagleton 1985, Newman 1985, Kroker and Cook 1986, Hutcheon 1988)。一九八五年在英 後現代主義」(postmodernism) 雖然是近幾十年來在西方學術界時常出現的一個名詞,但對 ,

0

思

套

開 另 此 表性: 種 嶄 新 的 的 建 生活 築為 和思惟 後 現 代 模式 建 築 , (Lyotard 1989) • 那 麼 「後現代」 是否也 如 果說 是對 現 代 現代」 的 概 的截 念 是 斷 指 呢 對 傳 統 的 截

斷

,

展

今又遭 第一 也 衝 二次世 擊 在 著 泽 所 **|**人類 到 界大戰 謂 社 的生活 會 現 代主 主 \bigcirc 時 義 九三九 劃 和思惟 國家集 義 起? 時 ·卻是傷 模式 專 期 的 应 , , 瓦 Ŧ. 世間發生了許多大事 在人 神 解 $\overline{}$ 損 這兩次大戰給人 腦 類文化 伊 的 斯 事 蘭 的 教國 發 展 勢力的 上 類 另外 如第一 的 生活 劃 擴 出 張 次世界大戰 和 思惟均帶來了莫大的 個 東亞經 階段 濟的起飛等大事 二九 也是言之成 四 理 的 勢必 加 問

題

是怎麼劃?從

何

深 間 和 題 後 對台 只 現 鍾 代 在 明 灣的 劇場 如 德先生 何定 當 的 義台 的 一代劇場又是親身的參與者 轉 大作 折 灣 劇 文討 場 抵 拒 的 性 論 後現代主 後 的 現 Ē 代 是 主 戲 義 義 , 劇 這篇文章用 或對後 的 以 及如 後現代主義 現 何 代主 劃 的多半 一義的 分 現代 是第 抵 鍾 拒 先 與 生 手資料 對西 「後現 台 灣第 方的 , 代 口 代 說 現 的 代 是 11 時 劇 擲 劇 域 地 場 場 的 T 有 出 聲 解 甚 現

始 西 主 現 論 方的 義 出, 在 戲劇 表 就 個 概念也 西 是說 現 語 潮 衝 主 題 (modern drama) 時 義 是 欠缺 九 順 史詩 # 誕生 理 應 紀 成章 前 劇 有 中 的 中 場 期 的 開 理 的 或 事 是否即等同於 寫實 據 現 始 0 代戲 呢 我們 0 至於 ? È :還 義 劇 知 ,西方的 戲 是從破 道 當然不脫西方 劇 就 把西 現代主義戲劇」(modernist drama) 戲 壞 後現代 劇 方的 T 而 傳 論 戲 統 戲 , 劇場 劇帶入了 戲 劇 西 劇 到 方的 結 的 底 記影響 構 應 現 該 的 代 從 荒 現代戲 戲 在 謬 何 劇 劇 研 時 究時 場 開 劇 般 開 始 皆認 的 9 這 始 , 從 猶 待 個 為 惟 或者從六〇年 反 從 寫 釐 階 框 架 實 清 段 易 的 , 象 大 至 牛 此 於 開 用 徵

感染的

文化自較散播地

區為遲,

鍾文說

在時 胡 戲 代以後的生活劇場,環境戲劇開始?抑或從更晚的意象劇場開始?更該問的也許 劇 , 間 即 始自 上並不與西方的劇場發展契合 使 在美國 歐 陸 **|或美國?這些問題在** 仍然是 個 模糊的 ,因為台灣目前處於一 名詞 西方殊無定論 (鍾 明德 0 鍾文中也說 九九四:一 種文化性被散播的 「後現代劇場」)。當然台灣的 地區 是 在一九 「後現代主義 某些受外來 劇 場發 八六年 展

抑的 此地 3 表 觀眾之間 演 話 小 劇 台灣的戲劇表演藝術; 這 劇 或實驗劇的文學劇場傳統, 方面 場運動在政治上的激進化之前 有 再現系統和 述 形 九九四:一〇七) 和 前衛劇 無形 我將前者稱之為 的 國家意識 場 界 Ĩ 線 |作者摒棄了鏡框舞台和「中產階級的 另一 , 形態 戮 方面, 力反省表演者自身的 心機構 質疑了情節、 環境劇場的嘗試 ,在一九八六、八七年間 前 (社會宰制 衛劇場工作者以反敘事 角色的虚構性和宰制 系統) , 文化 後者稱之為 的 構成 血 源 劇場結構」, 關 以 已經先經歷了美學 結構的 企圖 係 功能 後現代劇場 , 意象 以 開 圖解 發出 從而解 劇 打破了 放 場 出台 種 語言來取代 的 表演 構 屬 轉 於此 灣 戲 的 向 被 劇 者 激 時 和 進

這一段話引生了幾個問題,需要加以釐清

發生在一九八六、八七年間 的 「以反敘事結構的意象劇場語言來取代了話劇或實驗劇 的

文學劇場傳統」的台灣小劇場 , 在時序和文化傳播的因果上看顯然是其來有自 , 跟鍾文中 強調的

「自發性」是否有矛盾?

這 個 「後現代 後現代劇場的轉 劇場 轉 變了方向呢?還是本來沒有「後現代劇場」, 向 詞 , 是說早已有了「 後現代劇場 ٠, 到了這個 到了一九八六、 時 刻才 轉 白 t 到 年 後

劇」的關係如何?

三、在一九八六年前所有發生在台灣的

不同於

寫實主義八股老套」

的

前衛戲劇

與

現

代戲

現

代劇場」

鍾文又說:

場 從今天往 和 政 前 治 劇 場 顧 , 的 這 些 實 在 驗創 九八八年初方興未艾或蓄勢待 新 的 確 構成了 第二 階段最 耀眼 發的 奪 目 環 的 境 = 劇 個 場 新 潮 0 後 鍾 現 明 代 劇

一九九四:一〇八

並 存 從這 段話 環 視 境劇 看 後現代主義 場

、
「 似乎 後現代劇場 後 現代 為 劇場 種資本主義後期的 並 和 菲 代 政治劇 表 個 文化現象 場 時段 _ = , 種 (Jameson 1984) 而 形式不同 是 種 的 類 劇 別 是很 場 不 在 這 同 與 樣 詹 的 時 明 段 信 鍾

文接下來說河 Jameson) 左岸 演 出 的 闖 入者》、《兀自 照耀著的太陽》 以及環墟演出 的 《流 動 昌 像 的 構

Corrigan)對後現代主義劇場的觀察。鍾文引用柯瑞根的話說:

成》、《奔赴落日而顯現狼》等在製成與接受方面

,相當接近美國戲劇學者柯瑞根

(Robert M

框中不斷展現的巨幅拼貼一般。(鍾明德 沒有故 咬詞吐字時而誇張 根本元素就是各種視覺和聽覺的意象:語言可有可無;腳本有也好, •福曼和羅伯 • 威爾遜等人的劇場中,我們體驗到什麼呢?意象而已!當 敘事結構幾乎蕩然無存;整個演出毋寧是個持續蛻變的 , 時而平淡;更多的時候是咕咕噥噥 一九九四:一二九) ,不可理喻。 過程 沒有主題, 沒有也無所謂 , 好像是在舞台鏡 沒有主旨 代劇 演員 場 的 的

自發性的 才稱在台灣這些小劇場的演出為「後現代主義劇場」。那麼非但在台灣的這些戲劇現象不能 好了, 或 正因為河左岸或環墟演出的形式接近柯瑞根對 閉門造車」的,甚至連鍾文的立論也是建基在美國戲劇學者對美國當代劇場的 「後現代主義劇場」 的 觀 察 所 以 說 鍾

在 兩項 「現代主義」 特徵的 鍾文特別拈出 就 可以 時期如果有的演出具有了這兩項特徵,是否一樣可以稱其為 稱作 「反敘事」和「拼貼整合」做為「後現代主義劇場」的特徴。如果凡是具有這 後現代主義劇場」, 是不是就不再有時間的問題了?換 「後現代主義劇場 一句話 說 即 使

呢?

果說

後設·

小說」

展開了「後現代主義」

小說

,

那麼「後設劇場」(metatheater),例如李國

的 某些演 我 同 意鍾文所說不能因 出 為 後現代主義劇場」。 為 「後現代主義劇 我的疑問是 場。 「後現代主義」一 在歐美尚未獲得普遍的認 詞既然仍是 就不可 個不 確定 以 稱台 的

概

念,如何能夠使用一個不確定的概念來界定台灣的「歷史事實」?

後現代」一詞進入文學批評,大概不會早於六○年代後期(Eysteinsson 1990)。 開始的 意指

學,如「後設文學」(metaliterature)。其中最為人樂道的是「後設小說」(metafiction)。像朵麗 有二:一是指科幻小說中所描寫的 「後現代時期」,二是指具有「自覺意識」(self-conscious) 的文

《金色的筆記》(The Golden Notebook)或約翰·

福斯(John Fowles)

的

絲·萊辛(Doris Lessing)的

語言架構的人工製品(artifact)(飛揚、熊好蘭 法國中尉的女人》(The French Lieutenant's Woman),二者均具有反寫實的特質,視小說毋寧為 一九九一:二四—二七;一〇一—一—四)。 種 如

取 心 實 「反敘事」和「拼貼整合」,而棄具有作者「自覺意識」的「後設劇場」於不顧 一颗的 那些 三演出 ,算不算「後現代主義劇場」 呢?在界定「後現代主義劇場」 的 時候 為什 :麼只

義 再看詩 文中說 的 後現代主義 」,我引用張錯的一 段話做為參考。他在〈當代美國詩與後期

射詩派」 天 為 後現代主義與現 除外) 明顯的 反調 代主 義 我們甚至可以說 脈 相 承 的 關 係 後期現代詩 我 們 很 難 看出 人並沒有追隨 後 期 詩 人 少 黑格爾 數 如 的辩 奥 孫 證 的 法

來

投

對正調作出 反調 的 行 動 種 種 跡 象 顯示出後期是早期的 種變調 張錯 九八九:八二

把 他 有 「現代主義」分作 而非視「後現代」為「現代」以後的另一個時期。這種觀點正與凱爾莫德 時 張 用 錯認為美國的後現代詩與現代詩是一 「後現代」,有時又用「後期現代」,可見是把 如出 「舊現代主義」(paleo-modernism) 轍。這一種觀點是否也可施用於戲劇呢? 脈相傳的 是變調 「現代」看成為有 和 , 「新現代主義」(neo-modernism 而非 反調 「前期 但 是值 (Frank Kermode 與 得 注 意的

電 爾遜的 的定義了,它可能成為另一 影有許多類似戲劇之處 ,贴整合 」,再加上 最後要提出的一]。這些 意象」 ,何必非要借戲劇之名呢? 一特徵的 表演 確都摧毀了以往對戲劇(包括現代戲劇在內)的定義 語 個問題就是有關鍾文中所界定的「後現代主義劇場」 如果有一天真正征服了觀眾的耐心和定力,不如稱之為 言 可 ,只因為所用媒體 種新的藝術,為什麼非要稱之為 有可 無 ,演員不再創造角色,也不再扮演角色 不同 就自 成一 種藝術 戲劇 , 不 或「劇場」不可 再與戲 的特徵:「反敘事 既然一 只是在空間中 劇混 1/ 點也不合戲 體 為 的圖 呢?譬如 談 創造 畫 像 或 威 說

的 不過是說出我自己在閱讀鍾文及自行思考「後現代劇場 其實我對 鍾 丽 德先生的 這篇大作很為 欣賞 其 中 也有 不少觀點我是贊 這個概念時所產生的 同 的 些疑問 我 寫 此 而已 文的

止的舞蹈

引用書目

Appignanesi, Lisa. (ed) Postmodernism, ICA Documents. London: Free Association Books, 1989

Eagleton, Terry. "Capitalism, Modernism and Postmodernism", New Left Review 152(1985):60-73.

Eysteinsson, Astradur. The Concept of Modernism. Ithaca and London: Cornell University Press, 1990

Hutcheon, Linda. A Poetics of Postmodernism: History, Theory, Fiction. New York and London: Routledge, 1988

Jameson, Fredric. "Postmodernism, Or the Cultural Logic of Late Capitalism", New Left Review 146(1984): 53-92

Kroker, Arthur and Cook, David. The Postmodern Scene: Excremental Culture and Hyper-Aesthetics. Montreal: New World Perspectives, Kermode, Frank, Continuities. New York: Random House, 1968

Lyotard, Jean-François. "Defining the Postmodern", in Postmodernism, ICA Documents. 1989. 7-10

Newman, Charles. The Post-Modern Aura: The Act of Fiction in An Age of Inflation. Evanston ILL: North Western University Press,

Waugh, Patricia. Metafiction: The Theory and Practice of Self-Conscious Fiction. London and New York: Methuen, 1984.

飛揚、熊好蘭編譯 《當代最佳英文小說導讀Ⅱ》,台南:文化生活新知出版社,一九九一年。

〈當代美國詩與後期現代主義〉,《從莎士比亞到上田秋成 東西文學批評研究》,台北:聯經出版公司

鍾明德〈抵拒性後現代主義或對後現代主義的抵拒 台灣第二代小劇場的出現和後現代劇場的轉折〉,《中外文

原載《中外文學》第二十三卷第七期(一九九四年十二月)

T

小劇場與社區劇場

們把 此他們 意把他們排除在小劇場之外的話 **∰** Ë 表演工作坊」、「屛風表演班」、「果陀劇團」 庸諱 到了不能不看觀眾的臉色,不敢輕易造次的地步。他們已跟所謂的 言 一,今日台灣現代戲劇的生命力仍然表現在小劇場的多彩多姿的多元姿態上, 。這三個劇場漸漸建立起自己的風格,贏得較多觀眾 定義為半「專業劇場」或半「職業劇 實驗劇 的 愈行 信賴 場場」, 如果我 1愈遠 大 1/

之, 他們 卻造 盡 幾個 可 成一 人組 前衛 種 成 旨景觀 的小劇場 , 盡可 <u>,</u> 「實驗」,盡可「 種現象 ,朝生暮死得像大海中波波前湧的 他們規模小,花費少,不怕有沒有觀眾 另類」。他們也因此永遠停留在邊緣 浪花 個 別言之雖無足 口 地帶 以肆 意而 觀 , 被大眾視 但 為 整 所以 體

業劇 在台灣實在還說不上有形成庸俗化 場 這 種 現象跟西方的小劇場一 異端的 小 ,劇場的存在恰恰可以矯正 般無二。所不同的是,西方有太多做為主流的 膚淺化、 大劇 保守化的大劇場的 場 庸 俗 化、 膚淺化 存在 ,小劇場的 保守化的 一大劇 傾向 異端姿態來矯 場場 不幸的 或 是 IE 職

口

,

場

型的

大

放縱 足 這 此 問 小 的 麼 劇 觀 呢 題 場的 殿可 ?如 應該 那 可 是 能不全是任性或肆 前衛與另類嚇跑 以存活 果沒有 從 事 1 矯 劇 而我們的半職 ĪĒ. 場運 的 對 Ī 象 動 意 的 我們潛在的 又何 年 而是真正有些 輕 業劇場卻不得不靠官方或民間企業的資助而 苦非 人檢討的 觀眾, 要另類不可 地 一創意了 何時 方吧! 才能使現代戲劇 呢?另一 ·檢討以後 層意義是西方的 , 如 果仍然覺得 成為表演藝術 苟 大劇 非 活 要 的 場 前 主 如 流 白 擁 呢 另 ? 有

異端 的 1 劇 場 所引生的 種 種問題 , 恐怕也正 是近年來使文建會出錢出力鼓勵 小 劇 場 向 社 品 劇

場 設施 她的 合著 而 後 論文 連用 才有所謂的 現代 社 品 《當代台灣社 劇 社會 則 指 場 側 心 重 理 學 互動 社 地 是西方的概念,直接從 _ 品 理 範 和 品 書所云 劇場」。英文 community 利 劇場》 章 益關係;三、 指 迄一 的 中 是 九五 地 從歷史演變的觀點綜合出三 品 性的 五年 指社會變遷與居民行 community theatre 劇 場 西方對此 詞的用法 然則 地 詞 區的大小卻 的定義已 也 動 天 詞翻譯而來。 組概念:一 時 0 因 她以為 有 地 是具 九 而 + 異 有彈性的 如 应 , 當然, 據白 果 指 個之多 地理 _ 秀雄 社 先有 品 範 林偉 韋 與 和 李 社區 建 服 瑜 累 圃 務 在

方式 我 以 或 H 地方: 過去也 雖非 社 品 常設 神出 劇 曾有過 場 錢 的 類似社區劇場的 卻近似西方的 概念雖然來自西方 集合當 地的 子 「社區劇場」 事 弟 實 演 出 (有哪些現代社會的概念不是來自西方呢?) 0 民間廟會 台戲來 了 的戲 這 種 劇 由 演 H 地的居民演戲給當地的 , 有 時 不 定雇 用 職 業 卻並. 居 豦 民觀賞的 專 也 排 口 除

研 究當代台灣 林 台 偉 南 瑜 的 的 社 論文除 華 品 燈 劇 劇 場 了 團」(現改名為 的 在 理論 存 在與 F 、發展 釐 清 0 社 台南 在 品 社 劇 人劇團」)、 場 品 劇 _ 場 詞的 的 高雄的 名 概念外 義 T , 南 主要即根據近年來政 她先後考察了 風劇 專 和台 台 東 中 的 的 府 台 的 頑 東 政 石 劇 策 劇

有

趣

的

是

,

以上

這

此

劇

會

品

專

活

畫

此

給人一 怕 劇 資助」 日 卻表現出被界定為 劇 一被封 種 的手段迫使一 場 業餘 為 的名義下接受過文建會的資助 一社 园 的 劇 印象 些小 場 社 ٠, , 劇場轉型為 區劇場」 團雖然欣然地接受了文建 失去了向 可能會失去了這種 的疑慮。這又是為什麼呢?正因為小劇場可以 職業 社區劇場 , 劇 所以一 自由 場 0 轉 方面· 0 型的 百 像以上林 時 在眾多的 社 , 動 又害怕一旦 力 劇 偉 0 這 瑜所考察的 小劇場中 種 動 情 推 成 形 展 為「社 似 他們 計 幾 平 個 說 得 品 以 朔了 劇 為 的 劇 H 專 所 資 場 文建 漸 欲 助 ٠, 壯 都 為 大並 會 不 有 免 害

種 到 合理 資 助 的名義來推 的台北 市 的 動台北以外地區的 些小 劇 場卻不 必 劇運 冠 以 _ , 並非 社 品 說明台北市 劇 場場 之名 不 0 該有 我想 所 謂 文建 的 會的 社 品 原 劇 意不 場 過 是 借

穩定下來,另一方面不得不進行

些社

區服

務的

活

動

有人曾經質疑

,

文建

會的

社

品

劇

專

活

動

推

展計

畫

似乎專對台北

以外的

地

百

著的 引起 的 今台灣的 那 麼 抗 爭 , 社 都是 社區 品 劇 社 場 品 居 意識相當強烈, 的 民的 發展 集 在 體 行 社 動 品 每次看到某地民眾包圍污染性的 沒有 意識: 人敢 的主 再忽視 導下 是其時矣 有 形 的 和 無形 戲 劇 的 I 本是 廠 社 要演 品 或者為傾 給 實 在 人看的 是 倒 存 在

沒有所謂的主流劇場

戲碼 首先演給所在地的群眾觀賞,有何不可?與其讓眾多的小劇場朝生暮死,或是專演些嚇跑觀眾的 旦條件成熟,也並非不可轉型為「職業劇場」,何況沒有人規定「社區劇場」不可以專業化 ,還不如迫使其中一部分轉型為「社區劇場」,來服務社區的居民。這些「社區劇場」如果

帶 至於一 可也正因為是異端 般的小劇場, 當然有其存在的必要,雖然它的異端性使它永遠留在主流以外的邊緣地 才可以不時地搖撼著、矯正著主流文化的保守與世俗化的傾向,即使還

原載《文訊》第一六一期(一九九九年三月)

督二脈是否已經打通 評 鍾 明 德 《從寫實主義 到 後現 代主義 ?

學院 出 É 戲 版 西方 戲 # 在 本 的 劇系 寧 有 常常 學 書最大的 是 器 生 Ė 現 因 價 課 件 代 為翻 十分 值 戲 用 優 不 的 劇 -容忽視 譯的 點 可喜 參 底 /考資 有 稿 不 四 的 $\stackrel{\smile}{,}$ 日 : 料 事 旧 而 __ 極 是 產生 這本書 是 度 編 對 賈 寫 誤 有 F 得 用 粗 的 此 條 看來 或 戲 台 理 混 劇 灣 分明 淆 術 像 學 的 語 術 現 本 的 界 象 也 課 釐 有 堂 清 鍾 相 譬如英文的 明 我們 當 的 德 的 講 的 見 都 義 解 知 從 道 可 , 寫 算 有 能 實 是 弱 事 主 現 實 義 次強 字 代 E 到 戲 正 後 本 棒 是 現 劇 的 出 作 者 術 在 義

對

修 術 的

藝

代 書 來常有 詞 時 沿用 代 戲 使其 豦 不 原 Ë 的 譯 同 含意附 譯 框 的 架 是恰當的 作 解 裏 釋 上了 寫 來 及 實 諦 另一 涵 主 0 視 又 蓋 義 層政 如 不 倒 同 是 口 現 治 的 個 是 時 代 的 口 限 戲 及 以 九四 社 劇 接受的 鍾 會 九 書 與 的 年 將 意 建 以 寫 現 義 議 後 實 代 , 大陸 主 主 與大陸 有 義 義 歸 F. 戲 後 捨 現 劇 地區 現 代 寫實 代 以外 主 也 主 義 是 所 主 義 極 和 的 後 易 說 義 現 混 的 \Box 問 題容 代 淆 而 Ŧ 的 寫 通 用 義 實 兩 的 個 丰 文再 戲 詞 義 現 實 劇 , 討 均 在 有 主 論 納 西 別 義 方 不 現 本 鍾

realism

來

早

在

Ŧi.

刀

多

來

常見的

「偶發演出

外外

,其他都遵循舊譯,使讀者一目了然。

渦 頭 口 重腳! 以 納 鍾 輕或誇大膨風之嫌。至於當代劇場的術語 書把荒 後現代主義劇場」 劇 場 殘酷 劇 的已經所剩無幾 場 貧窮劇場 ,致使「從寫實主義到後現代主義」 偶發演出 , 除了 Happenings | 、環境劇場等均歸入「現代主義劇 詞鍾書譯作 的前提未免有 發生」,異於

考書目以英文的為主,原因是在台灣中文的有關書目本來就有限 景有關;在國內英文獨霸外文市場的環境下,倒也無傷大雅 書目未能 |是每章後均附有參考書目,使戲劇專業的人士及學生可以作進一步的鑽研和查詢 廣為蒐羅 是 個缺陷。至於未收入歐洲其他語言的書目, 可惜的 可能與作者在美國學習的 是對大陸已出 版 的 這此一參 有

附有 相當重要,即使對 短劇 實例 援布羅 和 簡短的解說 凱特 (Oscar G. Brokett) 一般的讀者也有例證的作 。布著及鍾書都是為了教學之用,劇作實例及分析對研讀戲劇的 《世界戲劇藝術欣賞》 用 附有劇本分析之例 鍾書 **|**每章後亦

清 晰 地呈 四 書中 現出來 所附的 有撥雲見日之效 昌 |表可以幫助把各種 劇場之間的複雜轇轕關係 特徵、 特質以及時間先後等

不清正 資料的 七年二月(頁二 確的日期,也可能是因為那時歐陽予倩自己尚未參加「春柳社」。正確的日期是 點之外,也有些微疵 現代戲劇史。我們知道經過大陸戲劇學者的查證 四〇),資料的來源是根據歐陽予倩的 ,例如鍾書說「春柳社」在日本東京演出 回憶春柳〉 歐陽氏的回憶有誤 一文,或是根據使用了 《茶花女》 ,可能是事隔多年記 的時 間 是 一九〇六 九 參考書 時

書末未附索引也是不算完整

0

以上這 此

些小疵 也

比

起該書的

優點來

當然是瑕不

掩 本實

觀

眾

需要追

隨

焦

點

而

活

動

即

使

如

有

時

不能

窺見所

有

隹

點

的

全貌

六

做

為

用

的

納

任督二脈是否已經打通? —— 評鍾明德《從寫實主義到後現代主義》 活 加 是 的 指 敗 新 中 年. amateur Richard Schechner) 已有 何 音譯不大恰當 德 舞台推 是使中 十二月 , 度西 (Oscar Wilde) 而已 英美人也同樣聽不懂 戲 愛美劇 所 -國現 潮 譬如法 劇界沒有產生什麼影響; 出 辯 點多元且多變化」, 字 0 蕭 有 IF. 的音譯 , 代戲 Ŧi. 運 伯 0 關 用中 國劇 0 動 納 這 書中 劇 (G. 的 的 建立 文說出來, 人 Antonin Artaud, 般而言 (頁二 鍾 點 意為 的 書 《少奶奶的扇子》(Lady Windermere's Fan)。三、 Bernard Shaw) , 環境劇場的六大方針」 了排 譯文有時 把 我 四四),一字之差,使原來的音譯走了樣 0 , 在 業餘 當 並 哪國人的譯名應以 華 演制度 法國· 然這 不能使我們 倫夫人之職業》 中 ٠, 過 建立了排演制 國現代 於簡略 個譯名始作俑者是 人肯定知道 而非「愛美」, 的 劇場分工等的功臣 我根據法語 ^ 戲 華倫夫人之職業》(Mrs Warren's Profession), Ī , 劇 不免遺 解到 的 時 與 說 哪國的 度和劇場分工的是一 兩 ,譯文就 的 發音將 故 度西潮》 (少奶 是 漏了重 環境 誰 語 的 世 奶的 他的 。其實在一九二〇年十月汪仲 0 劇場 太簡 一界戲 如果譯 _ 要的 發音為準 (一九九一, 字不可 姓 扇 略 譯作 意思。 劇 子》 的 成亞: 0 藝術欣賞 焦點 少也 _ 像 九二四年四月洪深執導 河 0 , 鍾書把 按 說出 其 陶 劇 例如在 赫 口 中 都 _ 的 , 頁三七 單 愛美的 第 Л 不 來才能 演 口 兀 談 但 見 出 愛美的 複 項 書 法 有 到 相 , 理 或 中 夠 此 提 四七 , 在 使 鍾 查 鍾 人不 或 並 戲劇運 多元 譯 現 或 詞是法文 是 賢 代 在 知 知 謝 人名字 四八) 次失 焦 劇 喜 是 所 戲

所

台灣 次革 的 戲 當 其一定的 的 西 第 劇 前台灣的現代戲劇放在西方戲劇發展的脈絡裏來討論 命 潮因日 的 鍾 度西 書 兩 涵義 度 也 度 在把近百年來頭緒紛紜的 卻是值得商権的 西潮 並非 我們的 本的侵華戰爭及隨之而來的國共內戰而中斷。 潮 西潮》 東漸 。世紀初中國新劇的誕生既非來自對舊劇的改革, 針 的 對傳統話劇的 『二次革命』 , 衝 所以中 書中所 擊 0 。有「二次革命」,必須前曾有過 鍾書 ·國的新劇並非來自傳統戲曲的改革, 提出 的確只是個 改革 的 原則上也釐 西方戲劇流派簡明扼要地予以陳述之外,另一 西潮東漸的 而 是在又一度西潮影響下的另起爐灶 析 『二度西潮』(頁二五一)。 問 出這樣的 題 0 我認為中 , 在台灣六〇年代以後的 因此不可避免地關涉到 個脈絡 國現代戲劇的產生 自然並非 而是西方現代戲劇的 次革命」, ,不過. 把 革命。 「二度 何況 , 所以鍾書也終於不 起於 項企 我 六〇年代以後的 西 戲 「革命」二 劇 在 潮 移植 現 鴉片戰爭後 圖心是想 象 中 改 或 一字有 東 則 現 把 是

只是規模小了很多,論述不夠詳盡。因此這一部分須待未來的戲劇學者繼續鑽 關於 了十分翔實的 一度西潮 本力作 論述 , 該書蒐集了極豐富的資料 田本相先生主編的 鍾書可視為一 本在「二度西潮」時西方戲劇如何影響台灣當代戲 《中國現代比較戲劇史》(北京文化藝術出版 ,把世紀初到四○年代西方戲劇對中 研 國現代戲 龃 補 社 充 , 劇 虚 的 的 九 九

對當代台灣劇場 大 為 戲劇是作者心目中的任督二脈,田本相的 對 的 「二度西潮 關 懷和 焦慮的 時 西 方戲劇 任督二 流 脈的 派對 打通 台灣當代劇場的論述不足 《中國現代比較戲劇史》 就無法落實了 如果說 貫穿鍾 也許 寫實主義 表現 可以幫助 作 和 我

現代戲劇

的界定說

裏 打 不急於 通其中之一 出 書 脈 的 情況 , 另 一 脈只靠鍾書的精簡扼要恐尚無能打通 , 應該有能 力幫 助我們打 通 剩下 的 脈 0 我相信作者的 功力在未來的歲月

者引用布羅凱特和芬得理 工作 劇 的質疑 在 拜讀 鍾書最後的 T 鍾 並期待很快會收到回音 作 , 段 而且在最短的 , 作者說用這本書答覆了過去我在 (Robert R. Findlay) 時 間中草擬了 。有感於作者的誠意 的 這篇 《創新世紀》(Century of Innovation) 短 評 0 ,我也在紛忙的生活中, 《中外文學》 然而我的質疑恐怕仍然留在 上所 提 出 的 推開

對

後

書中

對

後 作 的

原

地 其 現

他 0

界限 類 義 俗文化等) 布 大體上 羅 作 的 凱特和芬得理認為史詩劇場、表現主義劇場 品本身並不追求 後現代劇 諸方面 都服膺某一套有系統的藝術理念,一 舞 蹈 , 美術等 場則 都維 明顯地打 持相當清楚的)、時代風格 個封閉性的 破了藝術型類、 界限, (古典 自主性的 ` 不容混 浪漫、現代等) 以貫之,自成 時 、超現實主義劇場等等劇 代風 淆 機性的 格 ` 劇場形式 和文化區隔 個完整的藝術品 、文化區隔等方面 場上 高 級文 , 的 在 化 現代 藝 術 的 通 主

等 也就是說不同領域 如 果 說 後現 代劇 的 場 音樂 的 特 舞蹈 徴 是打 • 破 美術等藝術類型失去了差別性 藝術 型 類」、「 時代風格 在 劇場形式」、「文化 |邏輯 上說就只能有籠 帰 統

•

`

有

整體

。(頁二一四

的

身也是不確定的。所以作者最後不得不承認

後現代藝術」,而無所謂的「後現代劇場」了,何況因失去了時代風格,「後現代」一

詞本

絕 個作者、 另一方面繼承?或者後現代主義只不過是現代主義的一個流變?這些問題都不是任何 後現代主義」到底是什麼?何時開始?有哪些徵兆?跟現代主義完全決裂,或一方面拒 任何一本書或任何一個年代所能解決的。(頁二一五)

過是 只是一 誦 義大師的作品 位後現代劇場的大師諸如謝喜納、羅伯・威爾遜(Robert Wilson)等,如今又重新回歸到寫實主 場的天下」(頁二二一) , 可能不但無助於所謂「後現代劇場」的發展,反會形成 基於這樣的 現代主義劇場」中的一個小浪花,而難望成為另外一股主流。因此,一旦任督二脈果真打 條此路 不通的死胡同 ,是否意味著他們已自覺與其他藝術類型無所區隔的拼貼式的所謂的「後現代劇場」 記認識 , 的假設毋寧是十分勉強的,也是自我矛盾的了 「這種後現代劇場的出現, ,是值得我們繼續觀察的。如果「後現代劇場」技盡於此 將與寫實主義劇場 種阻 礙 現代主 。再說 義劇 , 鍾 書中 場三分現 ,充其量不 所舉的 幾 劇

原載《中外文學》第二十四卷第八期(一九九六年一月)

得鼓

勵、喝彩ー

的

致視出

版

《台灣小劇場運動史(一九八〇—八九)》這樣的一本書,仍不能不使人讚佩揚智的

膽

識

值

劇

版

鍾

明 版 德

業

戲劇書籍為畏途的情形下,甫成立不久的揚智文化出版公司居然肯於投資出

統

二度西潮或二次革命? 評鍾明德《台灣小劇場運動史》

雖然小劇場運動毫無疑問地在台灣的文化發展中占有舉足輕重的地位 , 但在目前台 灣出

場 水準自然毋庸置疑。譯本內容充實,文筆流暢,誠為近年來討論台灣小劇場運動最完備 健將謝喜納 ,也最有卓見的一本參考書 這本書是鍾明德在美國紐約大學求學時所撰寫的博士論文的中譯本, (Richard Schechner) 等名師的指導,後又被名師推薦為「 傑出博士論文」, 原作曾獲得美國 環境 最有系 其學術

注入台灣小劇場的管道之一」,因而時常被他人視為 劇場之後。作者自言在一九八六到八九年間曾親自參與了小劇場運動,遂不可避免地 作者也同意台灣的小劇場運動是二 一度西潮衝擊下的產物, 「西方前衛劇場在台灣的代理人」。 難免踵武於西方的 前衛 劇 成為 這 場或 其實並 西 實 潮

非作

者的.

初衷

(。通

過這本書

,作者寄望能夠扭轉這

樣的

種誤解

,並使讀者體會到作者代表本

發言以及冀望建立與西方主流文化對話的企圖心

的 距 動 ご觀察 中 主 的 觀性 當事人 為作者親歷小劇 謹 嘗試提出 可 能 肯定比時過 較 強;又因 三點來就教於作者 湯場運 身在 動的 境遷以後的 廬 發 展 山中 , , 著述具有更高的翔實性 親目觀察及資料蒐集都比較方便 是否真能看清 廬山的 真 。但 面 另一 Ħ , 方面 可 ,又訪談了不少小 能 也 , 因為欠缺歷史的 成 問 題 根據這 劇 場 視 運 樣

也說 劇 劇 代主義或對後現代主義的抵拒 現し 有 後現代主義的抵拒 中外文學》 鍾 場場 場場 的 文中所宣 第 疑問 似乎已經超越 綽 例如 該雜誌的主編為了慎重,特邀請姚一 件號. 是: 大家都 第二十三卷第七期刊出 威 一稱的 本書的 爾遜)那種重要性呢?現在又過了將近五年 知道有幾年 了 ¬ 什麼是 Robert 章 台灣第二代小劇 劇 場。 曾發表於 「後現代劇場 Wilson) 鍾明德很愛在口 的範疇, 和拙作 姚 的作品 九九四年 場的 葦的 是否還能稱之謂 對 ?沒有明確的定義 出 葦、黃美序和我對鍾文提出意見,遂於同 〈後現代劇場三 [現與後現代 如今已曇花 頭及行文中暢談「後現代劇場」,因而 後現代劇場 十月 《中外文學》 ,這些問題依然在那裏 劇場的 劇場」 現 問 的 地成 。二、根據鍾文的 〉、黃美序的 再思考與質疑 轉折 第二十三卷第五期 呢?三、 為過去 抵拒性 美國 後現代劇 細 0 沿描述 三文 後現 的 而況鍾 讀 所 代主 謂 抵 贏 我們 明 年 題 得 場 拒 性 Ī 義 後現代 後現代 是否 三人 後 略 鍾 或 月 現 對 後 有

劇

場上的

「二次革命

絕 另一 後現代主義」 方 面 |繼承?或者後現代主義只不過是現代主義的 到底是什麼?何時開始?有 決的 哪些徵 兆?跟現代主義完全決裂 個流變?這 些問 題 都不 , 或 是 方 面

拒

個 作 者 任 何 本書或任 何 個年代所能 解

劇 場 的 既然自己也承認 頭 Ê 一呢?這是否出之於 「後現代主 身在 義 是個 廬 Ш 治 之蔽 行釐 呢? 清的 概念 為什麼急於把 這 頂 帽 子 扣 在台

第

鍾

書中

對

小

劇場運

動中很

重

一要的

實驗劇

場

與

前

衛劇

場。

這

兩個名

詞

或

並

列

或

場 戲 對 這 、哈姆雷特》(Hamlet) 面 劇 舉 嘗試把莎劇改編成國劇的形式 的 個名詞 好像這 新嘗試 出於不同的 而 兩個名詞 言 其中多半就是 的 指 層次 《王子復仇記》 涉 兩 屬於不同 類 截 然不同 (如改編自 前衛 门的範 等), 劇 的 幕 劇 場 也 有此 大 司 (馬克白斯》 |此有很 其實 以 一新嘗試 說 是 大的 所 (Macbeth) 謂 種 不見得 重 **疊性** 實驗 實驗 劇 劇 前衛 不 的 應 乃指 《慾望城國 但 並 卻 列 譬 對 並 或 如 非 菲 對 傳 與 當 統 前 與 代 衛 (改編 |傳奇 非 劇 主 自 劇 流

第三, 「二度西潮」 或 「二次革命」 的問題:作者在 結論 章中

則 考慮 森 西 稱 [潮東 這 個 漸 劇 和 場 多十年 本土反應的多元性,將整個八〇年代的 為 第 一度西 潮 將之與本世紀 初 小劇場運 的 文明 動 戲 定位為中 話 劇 相 或 比 擬 一台灣 我 自己

這

是

個老問題了。

度西潮或二次革命」 的話題。我在 《中外文學》 的一篇書評中曾說

早在一九九五年鍾明德在

《從寫實主義到後現代主義》一書中已經提出

的 革 生既非來自對舊劇的改革,自然並非革命。六○年代以後的台灣戲劇也並非對傳統話劇的 命 這 確只是個 」,必需前曾有過「一次革命」,何況「革命」二字有其一定的涵義。世紀初中國新 樣 而是在又 的 在台灣六○年代以後的戲劇現象,則是出於「二度西潮」的衝擊。 個脈 絡 度西潮』。 度西潮影響下的另起爐灶 不過把 「二度西潮」 改稱 所以鍾書也終於不得不承認「我們的『二次革命』 「二次革命」,卻是值得商榷的 鍾書原則上也釐析出 有 劇 次 的 改

移植 思是 意味 這 而非 那也只能說是「一次革命」,而非「二次革命」,因為世紀初的「話劇」 推 本 新 書 |對舊劇的革命,二者到目前仍然並存於世,所以我上次評論鍾書所說的話依然是有效 舊傳統 中 鍾 明德又改變態 建立新秩序」之謂也。即使八〇年代以降的小劇場運動帶有顛 度 ,再次堅稱台灣的 小 劇 場 運動 為 「二次革 命 明明 是 覆傳統 革 西方劇 命 話 種的 劇 的

的

註釋

2參閱鍾明德《台灣小劇場運動史》,台北:揚智出版公司,一九九九年,頁二三八―三九。 1參閱鍾明德《從寫實主義到後現代主義》,台北:書林出版公司,一九九五年,頁二一五。

(一九九六年一月),頁一四六—四七。

3參閱馬森〈任督二脈是否已經打通?—

評《從寫實主義到後現代主義》〉,《中外文學》第二十四卷第八期

原載《中央日報》閱讀版(一九九九年八月二十三日)

——評林克歡的《戲劇表現論》表現的意象世界

大 學 來看戲 西潮東漸 經濟 社會 任何 劇 .藝術活動都是人類精神的迸發,組成人類文化活動之一環 學 所帶來的影響。故論述我國的現當代戲劇,自不能忽視以上的 政治的變動息息相關。譬如說,中國的現當代戲劇所以與我國古典戲曲 戲劇不是孤立的現象,跟人類其他人文科學 心理學等 所觸及的問題與層面交互重疊 0 就社會架構 諸如神學、 。戲劇也不例外。 種 而 哲學、歷史學、 言 種 牽 戲劇 絆 大異 的發 就宏觀的 其 展 趣 人類 , 乃 與 計 視

則嫌不足 者 力耕耘 是中國現當代戲劇史、二是戲劇批評、三是戲劇理論、四是劇場學。目前做的較好的 海峽 現當代戲劇史 中 國現當代戲劇本來幾乎是一片猶待開發的 ,已經做出了一些可見的成績 兩岸都已有個別的劇評集出版, ,在大陸連續出版了七 。從戲劇學的觀點來看,有四個大領域值得進 但不曾結集出版的散篇更多。 、八部之多,台灣也有 處女地 近年來由於海峽 兩部 相形之下,後二者的開 戲劇批評最常見於報章 兩岸 戲劇 學者的 步的 開 不 是前二 斷 發 雜 努

意。

克歡先生的

^

戲劇表現論

 $\stackrel{\checkmark}{,}$

屬於戲劇理論的

領域

0

其用

功之深,

取例之廣

,

很值得注

展下去

們對 感情 正 如 生活的 該書引言中 需要, 所言 都在於探尋模型表象後的意義 _ 切戲 劇都 是表現 性 的 世界模型。」「一 。」「全書的結構即扣緊這個 切舞台表現都 線索 深深 地 植 路發 於 我

來規 該書分作 戲劇的地位與效用 上下兩部:上 0 作者說 篇主要在界定戲 劇 的 範 疇 0 扮演與扮演 性 章 從文化學的

觀

不 能 一可分 性 原始的 0 人類超越現實的衝動永遠是生命和力量的表現。" 的 虚構 扮演是人類生活 沒有夢想就沒有科學發明與藝術創造 中 的 特殊需要 , 它涉及超越 現實的 就沒有任何變革 集 體 的 夢 想 , 改善生存處境 以 及與文明發 的 展

可

的戲 劇學者蓋鮮有疑義 儀式 與儀式化〉一 0 這 章是從人類學的 個 問 題 重 疊了 視角 戲劇史與 切入戲劇 X (類學) 0 兩 戲劇的源起來自初民的儀式 個學 科 禮拜 中

西

從 鏡框式舞台」 共享與共享的空間 到 一敞開 劇場 章談的 」、「環境劇場 是劇 場的變遷 ٠, 其實可以視作社會心理對經濟變遷的 , 毋寧也 是 個 經濟學及社會心 理 學的 反應 課 題

取消表現的表現意識 ~ _ 章談的是政治宣傳劇 偶 發戲 劇 ` 類 戲 劇 等 則 是 和 社會學 有 關

的 命 題

難為作者涉獵如此之廣 ,從宏觀的人文科學一步步逼近戲劇的

下篇就直指戲劇的本體與發展了

能輕忽的。舞台意象說明了戲劇表現之所以成其為 「表現

舞台意象〉一章雖是戲劇的核心,但也是一個美學的問題,正是戲劇理論不能迴避、

也不

新發展 舞台間離〉 與 〈荒誕・悖論〉 兩章研討了二次大戰前後西方舞台在超脫了寫實劇場以 後的

最後 章 ,在令人迷惑的多元面貌的當代劇場中,作者特別提出了「複調」 與 拼貼 兩

種

他說

切磋 弱 的 社會的秩序 存在單 的綜合之中。新的成分、新的媒介的雜用、平列、交錯可以形成對立、照應、 係 發展 當代是一 但不 辩 的 戲劇 論 結構與秩序, 個 證偽才可能實現。平等對話、平等共存不僅是藝術表現的秩序,也應該是人類 定都能形成 藝術在其發展過程中 競爭與 兼容的 也不存在唯一 複調 時代, 複調形式的藝術表現始終建立在如下的 各門藝術都不可能囿守於自身的 ,必然會將各種新的成分、新的媒介吸收、 的 通往真理的道路, 對真理的接近,只有通過對話 經驗而 觀念上: 無視其他 間離 引進到自己新 客觀世界不 藝 拼貼等 門類

實

面

貌

但

是

這

本書也有美中不足的

幾點:一

是在現當代

西

方戲

劇

的

發

展

中

作者特

別

強

調

ľ

布

雷

赫

為作者的藝術觀和世界觀。

以

Ŀ

的

段話

,

不

伯

:說

明了作者所

以

強調

複

調

與

拼

貼

兩種

戲劇形

式

的

原

天

也

可

視

認 戲 當代戲劇的熟稔 是首先把台 discourse), 識 劇的例子, 之深、 本 理 知識之廣 灣 論 而是 但 和 的 最 海 ;對台灣讀者而 著 舉了大量的實例 外 能引起我們興 作 的 , , 目前不做第二人想 劇 旁 作 徵 介紹給 博 趣的 引 言 來印證理論 大陸 ,當然他又是大陸 , 是當代海峽 具 劇 有 壇 的 定 0 評 的 在 兩岸 論者 理 所舉 據 劇 劇 的 作 , 場 對 例 但 的 大陸 和 證 更 最佳代言人。 演 中 可 的 出 , 貴的 的 讀 古 者 實 例 然不乏中國古典戲 而 是並 言 0 對海 據我 , 不 作者 有 所 峽 於 、兩岸 顯 知 純 示了 理 林 雙方劇 論 克歡 曲 他 和 的 對 論 台 先 西 場 港 牛 方 的 述

動 弱 係 樣 , 把 難 中 能 或 可 現當代戲劇置於世 貴 的 是作者把 握 到 界 中 戲 或 劇 現 的場 代 戲 劇 域 单 兩 來 度承接 加 以 審視 西 潮 的 , 影響 更能夠 與 ď 西 顯出當 方現當 代中 代劇 場 或 劇 糾葛 場 的 的 互 真

特的 及戲 的 貧窮 劇 理 疏 論 劇 離 的深 論 場 (Theory of Alienation), 日 遠 反倒對阿赫都 影 響 而 論 未免忽略 (Antonin Artaud) Ī 、六○年代的荒謬劇 阿 赫 都 的 的 重 要性 殘酷 劇 場和葛羅托夫斯基 場 筆帶過 以對西方當代劇 (Jerzy Grotowski)

二是在討論「舞台意象」時,作者的界定為

呈現在台詞的文學語言中, 也可以呈現在佈景、燈光、服裝、音響系統中。可以是視覺的 聽覺整體綜合所形成的氛圍 台演出中的意象呈現極為複雜,可以呈現在場景、敘事結構或人物的行為模式上,可以 種象徵,甚至是一種整體性的象徵系統 可以呈現在個別人物、 。可能只是一種描述、一種單純的呈現,也可能是一種隱 群眾角色或歌隊 ,可以是聽覺的 (舞隊 的形體表 , 也可以是視

New Drama)。近年出版的艾斯頓 (Elaine Aston) 具現其深層的意蘊 是符號學馳騁的最佳園地。戲劇所具有的豐富和複雜的意象 號學的理論有深入的探索。符號學在詩和小說中的應用已頗有成績,但批評家越來越發現戲劇 和 號學與語言的哲學》(Semiotics and the Philosophy of Language, Bloomington: Indiana University Press, 1984) 學的領域內建立符號學宏基的則推當代的義大利美學家郁拜托・艾寇(Umberto Eco)。他在 的符號學家若不是來自派拉格學派 《闡釋的界域》 (The Limits of Interpretation, Bloomington: Indiana University Press, 1994) York: Routledge, 1991)提供了不少戲劇符號學的研究概況和成就。如果這一章能夠置入符號 以上所言正 種文本和表演的符號學》(Theatre as Sign System: A Semiotics of Text and Performance, London and 是符號學(semiotics) 。艾寇的 《闡釋的界域》一書中,就有專章討論 (Prague School),就是與該學派有相當的淵源 所關注的對象。因為符號學與結構主義的姻親關係 和薩瓦那 (George Savona) ,只有當作符號來探究的 「闡釋戲劇」(Interpreting 合著的 《由符號體系看劇 但 時 兩書中對符 是後來在美 候,才能 ,早期 《符 7

舞台意象在戲劇文本及演出中的核心意義。

學的

理論框架中予以討論

,

則比散漫地徵引一些不具系統性的話語更具有說服力,也更易於看出

中有 種不少的阻障 ·關人名、書名的翻譯常常不加註原文,在目前譯名殊未統一 最後 ,就本書的體例 :。本書作者有的加註了原文,有的亦未加註 而言 ,作者附加了不少腳註 , 是一 , 個可喜的現象。一 將來修訂 的情況下, 時希望能統 常會形 般大陸出 成有心的 體 例 版 的 , 書 讀 律 者 籍

書中有引用俄國理論家及戲劇家之處,對台灣的讀者是一 種挑戰,因為我們在這方面的. 知識 附加

源文

太缺乏了。

本理論性的著作 ,書後若附有引用書目及索引, 就更完善了

註釋

《戲劇表現論》,頁一。

1

2同前,頁一三

3

向前

頁二七八

4同前,頁一四二

原載《表演藝術》第二十五期(一九九四年十一月)

文化・語言・戲劇

五十年,留下多少日本文化的遺跡,何況做殖民地一百多年的香港呢! 香港是個奇特的地區,割讓租借加在一起,百餘年來是英國的殖民地。日本在台灣殖

於今年元月二日在香港理工學院演出了 語, 基本上反映了這種文化新貌。主要的演出以粤、英二語為主,用普通話 低,甚或不曾受過教育的勞苦大眾,只會說粵語,不會說英語。中間階層 用的社會。上層的英國統治者和英化徹底的高級華人,只會說英語 麟角。如果英語代表英國文化,粤語代表地方文化,那麼香港獨缺由國語所代表的泛中國文化 但同 進念二十面體 在香港受過教育的人都多少會說英語,而且以說英語為榮;一般來說,香港是粤 時也能說 (Zuni Icosa hedron) 口從半吊子到相當流利程度的英語的中產階級。以語言為表達媒介的戲 以前衛劇團的姿態出現在香港社會,實在並非偶然。該劇 《極樂世界之七大奇景》(Seven Wonders of the World),是近年演 ,不會說粵語 國語 ,則是一 演出的 。下層是教育極 群基本上說專 、英二語雜 竟成鳳毛 劇

語

出系列之一。劇場的觀眾席裏豎立著「喃嘸阿彌陀佛」的紙招(另一面則書寫了一些不相干的成

),很為驚人。舞台上呈現的是靜態的一、二人體,陪襯著正中時或捲上、放下的銀幕上的動態

或

的

泥

+

呢?

載

《表演藝術》

第

五

期

_

九

九三年三月

水平 障 清 幕 師 映 像 此 的 裝龍鳳 以下演 都難以 是否還 映像內容約分三組:一 映 像 餚 H 可稱之謂「 取消 答 盤的過程;第三 此外觀 。總之這是一次考驗觀者耐力的演出 觀眾亦不知真故障 眾耳中則承受著火車 舞台劇」呢?業餘攝影機的隨興掃描 一組是一 組表現一 群青年在 個形似應召女郎的女人與一 ,抑或劇中安排如 聲 一所敞廳中的身體律 飛機聲 和街聲的衝擊 演出 此 0 ,是否具有特定的內涵和藝術 半小時後,有人上台宣 接下來便是集合了港 個西方男子的邂逅;另一 動 0 既然展 銀幕上所呈現的不 示給觀眾的 美 布 大 加數 放 企 主 過 體為 組 映 昌 是 呢? 地 機

思考 忍受下來 劇 衛 演 0 有長 種 大 H 此 則 演 出 達 很多的 是 平 絕 該歸入「 對 1 時的 演 出 反娛樂」 理念劇 靜 似乎只 止 畫 的 場場 發揮了催眠的效果 面 , , 之 實在對觀眾形 常以各 種 種 , 是純 惹厭 成一 的 0 西方的 例如 方式 種虐待 來考驗觀眾的感官 0 《沙灘上的愛因斯坦》(Einstein on the Beach 中 或 , 然而觀者都在追求新形式的理念下 戲 劇 向 以娛樂為主 說是 為 7 西 啟 方後現 發觀者的 代的

一持的討論

會

自然全用英語

,使滿場的觀眾覺得是一件「不枉此行」的文化事

件

故

銀

或 的 英語 原因 Ī 西 進念二十 方式 眾 的 的 方 思惟自由 兩 面 面 難 體 司 在香港的 能有意模仿美國 間 和個 藉 社 人主義的肯定 戲 會中 劇 表達理念是可 的 ,代表了中 「新形式主義 但如果只像從西方吹來的 行的 上層的文化菁英, 劇場」, 藝術形式的自由 另一 方面 所以經常只展示 大概 追求是可 朵無根 為了 避免 的 貴 花 的 昌 掉 像 如何 這 入 不 使用 取 扎 切 悅 都 入中 粤 語 表

別忘了觀眾是誰-

有觀眾 職的導演 詩人可以像夜鶯一樣站在黑夜的樹枝上唱歌給自己聽 也就不必要演出,更不必非要假借戲劇的形式來完成作品不可了 、舞台設計和演員把文字轉化成具體的動作、 畫面和聲音 ,但 劇作家卻不成 ,更需要觀眾來觀賞 劇 作家不但 需要稱

位代替了讀者 批 **第** 訟評把重點置於外在世界、作者或文本上,逕行把視角瞄放在讀者身上。就劇作者論 劇作家、劇本與觀眾的關係最適合印證「接受美學」的理論 所有紙上的劇作都還不能稱之為真正的「 劇本為何而存在呢?除了觀眾以外,似乎沒有其他存在的理由 戲劇! 。接受美學意圖轉移 。沒有通 過 過觀 去的 觀眾的 眾這 文學 地

染 緒 群眾那樣走向 中總是失去原 哭泣 觀眾是一個群體 場精彩的 一時的唏 有的 極端 理嘩啦也常像波浪 演出,常來自台上與台下的激情交流,一 個 (觀眾暴動也有先例),但彼此之間的感染力是不容忽視的 性 。「群眾心理學」告訴我們,群體並不是其中每一個人的總合,個人在群體 。失控的群眾暴動最足以說明這一現象。戲院裏的觀眾雖然不會像暴 一般地傳播開去,所以觀眾的反應會直接影響到台上演員的情 場演出的失敗,也由於台上台下彼此都 笑聲 古 然富 於感 動 的

眾

便難期獲得同樣的效果

觀眾是誰

既

灰冷了心。

中所 個地區,都有其特定的觀眾。雖然在群體中他們表現不出特別的個性,但是政經文化所形成的時 通 代氣氛和地域色彩 上的人不太可能聚於一堂 應了當日觀眾那種共有的同仇敵愾和愛國的熱情。如今時過境遷,同樣的劇作, 我國抗日戰爭的八年常被形容為話劇的鼎盛時期,最大的原因正是因為劇作者和演出者都 獨具的共同的渴望和期待。 觀眾」這一個既抽象又具體的名詞 ,卻像一條無形的線貫穿著每個觀眾的心靈,使他們產生出在他們自己的 ,居住在遙隔的區域也難 希臘悲劇時代的劇作家與希臘的城邦觀眾之間 , 所指的那一 以 在 群人有其一定的 同 時間 淮 集 0 因此 時間 局 , 每 限 肯定是靈 面對不同 個 相差五十歲以 時代 的 犀 時 每 觀 呼 相 空

味及理解程度 方面也由 夫(Anton Chekhov) 同於原 有些劇作似乎具有比較持久也比較廣闊的感染力,例如莎士比亞、莫里哀(Moliére)、契訶 版的希臘悲劇 於演出者因時制宜的變通和詮釋。 。日本蜷川劇場演出的 的作品,一方面因為劇作者瞄準了某些不易因時地而變更的人之通性 《米蒂亞》(Medea)。然而,這卻是使一 《米蒂亞》 所以需要詮釋,正為了適合不同時地的觀眾殊異的 及當代傳奇劇場預備演出的 個劇作得以超越時空唯 《樓蘭女》,肯定不 可行的辦

法 所謂 忠於原作 」,從觀眾的立場來看 恐怕既無此必要 ,也是不可能的

然觀眾主宰了演出的成敗 ,不論導演 演員詮釋舊作,還是劇作家創製新作 《表演藝術》 第八期 (一九九三年六月 ,都不該忘了

文化的邊緣與中心

來語指的是英語,或者更確切地說是美語。在法國再度引起了捍衛法語純潔性的大辯論 向以自己語文而自傲的法國人,愈來愈驚覺到法國的語文已被外來語嚴重地污染了

長也不例外,倘若在言談中不夾用一二英文字,生怕被人貶損了自己的學問 的,也要努力設法在中文中夾用一二英文字彙,以便跟上時代。非只官員,連大學教授、大學校 在台灣,我們的國語豈不也有類似的處境?政府的官員以會說「美語」為榮。即使不會講

勢下,不得不坦然面對這種已經處於邊緣地帶的現實 界的中心;换一句話說,也就成為世界文化的中心。我國文化,包括海峽兩岸在內,在今日的情 落廣布殖民地之後,就漸漸奪得了世界文化的主導權。二次大戰後,美國起而代之,成為英語: 語文代表了整體文化現象。英國大概自從工業革命成功,取得了海上霸權,在世界上各個角

際影壇 展獲獎看作是最高的榮譽-前些時 ,但國人仍以未獲得奧斯卡外語片金像獎為憾。這種心理十分清楚:把在美國的奧斯卡影 兩部曾獲得坎城影展及柏林影展大獎的國片《霸王別姬》 和 《喜宴》,本已蜚 一聲國

於歐美的

市場更值得努力

П 雨 惜的是美國尚沒有 都會打 我們的 濕了 戲劇自然也脫不了美國的影響。紐約的百老匯 我們: 的 舞台 一種 最 0 我們: 佳外語舞台劇獎, 的 劇團也以 能 否則一 夠 赴美演出 定也會成為邊緣地 、外百老匯、 雖然是只能在 外外百老匯的任 品 華僑 (包括我們在內) 的 圈子 內 何 為榮 風 風 1

的 壓 果 對象 制 權 , 或 心 當然不是個人的意志在短時間內可 文化的 理 取代中國語文的中心 未來理想的世界應該是一個多中心的世界。美國做為英語世界的 中 心與邊緣 , 是經濟 , 除非是所有的中國人都故意放棄自己的語文,像新加坡和 社 會 以扭 人文等複雜的 轉的 現象 也更沒有理由必定要滋生 因素在長時間的歷史進程中 中心沒有 「取而代之」的 輻湊而成的 理 目前 由 必然會 的

戲 劇是精鍊 就不至於真正流 語言和 為邊緣 維護語言的一 地 帶 個堅強的堡壘。如果我們仍堅持中國語文的 戲劇 在 主 觀 的

認

知

F

港

中 或 的 戲 劇和中 或 的 電 影 , 首先應該贏獲中國觀眾和中國評論者的歡心和肯定, 比汲汲徵逐

嗎? 維護和發展中國語文的戲劇就等於為未來理想的多中心世界文化盡 法 或 人維護法文的 純潔性是不肯放棄自己的 中 心 難道中 或 人如此的不珍惜自己的文化中心 一分力!

原載 《表演藝術》 第十九期 (一九九四年五月)

潛伏在心靈中的「魔」

過呀! 起飆來,兒女幼時怕他們為人拐帶或綁架,長大後又恐成為他們的待宰羔羊……這日子真正不好 坐計 連爆發以來,很多人都在憂心,憂心我們的社會病了。是的,我們的社會是病了, 太極門的詐騙案、逆子弑父、弑母、大大小小官員的貪瀆案及歹徒殺警奪槍公然向公權力挑釁接 .程車,在家又害怕暴徒破門而入,走在街上疑心遇到金光黨,上班又擔 自從劉邦友血案、彭婉如命案、空軍警衛連士兵蔡照政射殺同袍三死三傷 心同事 、宋七力 我們出門不敢 會不會忽然發 妙天

上 集 絕非罕例 在 其 實 短短的 任 因為每 |時間內連珠爆發得使人喘不過氣來。暴力、欺詐、忤逆、貪瀆等罪行在人類的歷史 何社會 個人的 任何時代 心靈中都潛伏著一個「魔」! 都會發生諸如此類令人心驚膽戰的 案例 但 可 能沒有 如 此

惡二 元的基因 是的 上帝與魔鬼是人性的兩面 。如果人是可善可惡的 足見人類的心靈中 本來就蘊含著善

對於處理心靈中的「魔」,大概不外兩種模式:一是壓抑,一 是疏導。我國傳統上採取前

如

我

們

的

法

務

部

成

為

最

重

要

的

部

大

為

我

們

決

心

黑

暴

0

321

學所 恐懼 觀 希 都是 拉 臘 者 い者的 的 臘 舞台 殺夫 採 人以及後來繼 情 使 取 百 11 的 緒 E 觀 的 擁 演 奥 護 是 大 瑞 後者 百 出 的 孟 樣 而 的 情 子 斯 都 減 提 承了希臘 的 戲 緒 少了 得到 是 斯 性 所 除 的 善 其所以 用 魔 百 弑 一發散 說 的 樣 母 文明的 , 方式主要是 的 以 否 震撼人心 現 悲 * 認 俄狄 代 劇 帝亞: 歐西諸 荀 心 在 子 浦 理 實 的 的 際的 斯的殺父娶母 分析 國的 殺子等, 悲 性 正因為人人心靈中 惡 劇 的 生 說 人民多半相 理論 活中 , 正 無不揭 以 觀之 如 發 隱 亞 ` 生 惡 回 信 里士多德 , 揚 示出 格 疏 這 善 舞台上 都潛伏著 曼儂的以 導 樣 X 的 的 間 遠 手 所 所 段 思 殘 勝 於 惟 暴 言 激發的哀憐與恐懼 企 女為 壓 方 和 昌 般殘暴和 悲 抑 式 忤 把 大 劇 . 逆 犧 惡 , 概 牲 Œ 的 口 封 殺於 如 也 以 極 忤逆 克莉 大 是 致 引 禹治水 發起 現 無形 的 婷尼 代 然 可 的 而 魔 的 古 疏 斯 心 憐 疏 此 特 希 理 導 與

模擬 又太 的 祥 戲 和 劇 平 ·靜了 情 境 中 發散 以致引發不 , 只好在生活中 出 哀憐與 爆 恐 發 懼 出 來 進 而 使 群 眾 的 情 緒 獲 的 得 發 散? 我 們 的 在 情 緒 數 得 的 不 到

濬

勝

過

鯀

的

社

會 防

中 堵

有

掃

不

盡

的

黑

除

不

盡

的

暴

,

是不

是正

大

為

我

們

舞

台太少了

,

小

舞

台

分出 及執 到 鱼 掃 來 行 掃 除 建 策 里 築 略 暴 戲 同 用 暴無關 樣的 院 的 不 ?效果 輔 過 , 導各 是鯀 所 以 在行 的 類 甚 辦 劇 或 政院 法 專 更 , 佳 卻 社 的 呢 不 諸 品 ? 相 部 的 似 會中 信大 乎沒有 前 禹 户 衛 能 的 ! 人這樣思考 如果 成 半 為 我們 點綴 職 業 要 的 把 掃 過 擴 這 甚 展 除 對 或 警 個 未來的 職 力 事 業 和 實 我 的 增 說 們 結果也 建 明 的 的 監 文 我 發 獄 建 沒有 們 展 的 會 經 的 呢 X 思考 會 費 敢 不 撥 大 打 會 模 為 收 部 式 包 看

票

0

但

是

可

預見的是

倘若劇團夠多,未來精力過

剩的年輕人

(把時 間

2和精力貫注在舞台上

或凝聚

舞台下,肯定會減少他們參加竹聯幫或四海幫的機會 !

韋 幸的是文建會的經費 不是靠著團員自己的努力 剿社會上的 份熱愛,才發揮著百折不撓的精神 這幾年,各地的 罪 惡 實在有限 劇團多少也受到文建會的眷顧, 0 中南部的劇團奮鬥得格外辛苦,前仆後繼 , 因為沒有人想到文建會其實也可以配合法務部從另外一 0 他們是最需要文建會或社會上的任何財團奧援的 但都是象徵性的 , 備極艱辛, 今日能夠站立 唯憑對戲 起 來的 條途徑來 群 不 劇 的 無

件萬分艱 會任 難的 重 **而道遠** 但是如何使主政的人理解到文建會不應該只是政府的一個點綴 卻似乎

是

文建

原載 《表演藝術》第五十二期(一九九七年三月) 也

口

做為

般觀眾走

進劇

場

的

南

針

——八十八年《表演藝術年鑑》戲劇評論期望具有史觀的評論

戲 約 評 此 厚 對 劇 的 戲 論 , 劇理 演 倫 家 戲 體力過 這位理 1 敦 劇 , 國八十六年居振容先生評鑑 大 評 論 在首演之後立 人 巴黎等幾個 為我們 論家非 ` 想化了的完美戲 , 美學思潮 為蒐集資料奔波跋涉, 居身的 但 古今 刻 戲 , 地球上 獲得 中 劇大城之後 都瞭 外從未見過 劇 專 如 評 業 一還沒有這樣的條件 指掌 論 而 家 該 客 , 年 觀 在幾家重 不辭勞苦 , ,未來和未來的未來都不可能出 而且 度的 不 的 但 批 客觀 專 戲劇 評 業 一要的 , ___ 0 再加上才高八斗, 0 評 敬業 方面 退而 專 H 論時 報上 職 求其次 , 做 無戲 熟 為 開 首先虛構出 讀 演 出 不 戲 幾塊固定的 出者修 , 觀 我們! 劇史 妙筆生花 絕 E 只 現這樣的 無遺 所有 改 希望追 位 進 劇評 的 漏 劇 ,文彩斐然: 完 參考 隨 袁 作及有 美 位 又加 1 地 的 界 理 另一 使 想 以 關 戲 1 重 諸 的 薪 文獻 劇 方面 葽 資 戲 評 如 的 如 紐 劇 論

章 雜誌仍然只限於 口 惜 自從 《表演 《民生報》、 藝術 年 鑑 增 自由 添了 「時報》 對 評論 和 《表演 類 評 藝術》 鑑以 後的三 雜誌三家媒 年 來 體 開 而 有 已 戲 劇 , 兩 評 家 論 H 袁 報均 地 的 採

的

體之忽視

黑 重 藝 術 戲 定 鑑賞 至於 去年 期 劇 甾的 演 和 H 兩 全年只刊 方 式 娛 和 家大報 戲 消 劇 民生 評論 閒 H 中 的 $\overline{\mathcal{H}}$ 篇 報 主 | 國 體 倒 語 約兩 不如 只能 報 , 更 V 未達 說 說是略微 個 和 是 星 期 引領藝文風 因為我們的 、聯合報 刊 點綴 出 * 篇 0 羅的 在此領 現代戲 《表演 自 地 域依然缺 **S藝術》** 劇 由 步 時 創作及演 所以 報》 雜 席 誌 據 才會遭 也以 出仍不 0 表演 這 報導: 到 個 -成氣候 對消 現 藝 象與 為 術》 費 主 其 口 市 只偶 場 不 說 能 蒐 是 極 然刊 集 成 報 度 為 章 到 敏 大 的

曾對 也有 磔 쑒 是又出 篇 而 等 平 忠 不 百 所 增增 時 謂 兩 現了一 撰寫現 相 方靜 林鶴 又 Ę 看 重 篇 的 有 業 這 戲 不 情形 個 代 出 庸 本 般 劇 琦 宜 当美學 情況 評論 戲 漕 有 新名單, 紀蔚 T 林盈志 劇 劇 兩 的 當 見諸 作 層 評 論的 等於說 意義 然會影 然 走 廣看 像葉子 向 報端或 陳雅 唐 : 隊 響到 八慧玲 技 每 伍 演 法的 出的 啟 指 個人寫 雯 中 《表演藝術 重 在 史丹力 業 王 來龍 吳 經 知 經常出 識的 **-**婉容 小分 驗 的 專 法脈 數 0 其 職 量 現 領域內 中 黃顯 戲 傅佳 的 反倒 雜 旧 也無法. 劇 誌 唐 名字仍然是陳 評 庭 霖 史 相 謨 論的 (觀 寫 對 評 • 楊婉 為 劇 地 論的 傅裕惠 吳大綱 尤其 建立 評 減 少了 個 隊伍 的 怡 新 重 正 人應該具備 結果大家都是業餘 鴻 作 要 劉克華 何 熙 看來是擴大了 有的 鴻 品 , 梵 王 找 墨林 Ш 個 人一 蔡依雲等幾位 于善 時 評 戲 施樂 空的 年之中 劇 論 史及 者欠 禄 李立亨 在發 施立 應 黃 有 缺 戲 可 形 表的 能 座 劇 麗 史 理 就 如 紀 此 客 論 等 外 友 袁 只 串 寫 地 偶 玲 輝 另 的 的 , 伙 倒 基 渦 不

曾

意

義

指的

是以寫劇評為專業

當然並不排

斥同

時

有其他的

兼業

0

專

職

指的

則

是

進

步

擔任

某

千

兩

兩

曠

野

歌

太

虚

吟

 \blacksquare

開

Ш

紅

群

蝶

歌

舞

劇

報或 就 但 看 更談 岩就 科 不 有 刊 班 職 到 的 物 的 而 身 Œ 或 在 論 車 大學中 經 職 至今各 他 濄 劇 們 戲 評 報只 教授 劇 卻 人 研 非 , 有 究 戲 成 專 專 業 所 劇 為 洗 職 該 , , 的 禮 有 報 連 的 藝文記 的 或 副 戲 該刊 業 是 參 都 劇 者 學者 與 說 物 的 或 劇 不 支薪 影 Ė 場 , 活 劇 就 , 記 都 知 動 X 識 員 者 是 多 名 年 領 出 域 的 就 副 無 其 評 以 而 車 會 論 論 F 職 的 者 主 , 的 他們 要 客 或 的 編 戲 串 劇 或 都 幾 導 位 玩 記 稱 者 票 得 戲 演 劇 遑 至 是 於 論 有 專 論 著 專 專 的 職 的 職 更 員 的 是 名 , 劇 那 戲 單

到了 心 疾首的 劇 在 既 評 者 兩 非 個 應 車 極 業 的 V 責 非 H 任 車 較 職 客 劇 觀 掃 評 地 過 呈 去 的 現 為 情 出 形 X 情 下 年 包 來戲 袱 多位 所 劇 累 劇 演 評 出 無端 撰寫 的 藝 者 的 術 以客 捧 水平 場 Ш 串之筆 好 或 所 過 交 分的 出 來 責 的 難 成 今 績 大 致 痛

戲 不 過 論 可 三十 看 民 未計 那 幾 + 有 種 在 八年 戲 演 內 看 出 的 在全台 比起 每 百 倫 多天 種以 灣 敦 平 年 巴黎. 均 也 的 只 演 演 每 有 出 出 天都 也不 Ŧi. 種 場 有 過二十 戲 計 在 百各 也 演 多 不 種 , 過 種 難 類 型 怪 百 各 的 養不 1多場 地 劇 零 起 而已 目 星 車 在 的 業 , 上 社 演 全台 品 專 及 不 職 灣 地 的 能 方 劇 年 劇 評 有 場 兩 而 的 語 演 多 出 大 年 無 無

氣 器 係 在 這 力萬 露 露 幾 里追 聽 種 張 我 劇 床 說 Ħ 四 中 X 睡 多半 君 去 都 差 有 是 異 拙 新 時 製 共 作 振 , # 諸 我 2 > 如 和 春 誰 在 天 家老 路 有 上 個 婆上 **** 約 一錯床 我 妹 仲 妹 夏 旅 夜 人手 之夢 有 天 腸 子 寶 + 寒 蓮 滿 精 角

上小

劇場

等

東方搖 等 滾仲夏夜》 其 他 則 為 11 等, 劇 場場的 也有舊戲 習作 , 重 例 清 如 例如 第 屆 暗戀桃花 放 風藝術季 源 · \ 動物 第三 遠 屆耕莘藝術季 的故事 《寂寞芳心 噹 莎

的 係》 論 床 蔚 削 刻 昌 然然評 四 的 本 承 双辯 生 的 的宣 雖 Y 業劇場 載 雜 這次演 一滋味 王友輝 誌 睡 (點變得模糊。」(〈八卦迷霧中卑微的賤民〉) 只有王墨林看出作者有 **企** 製作 洩 個 語 有 īfii 為 H |路上》「留白不足,無法提供觀眾再創造的空間」(〈劃地自限 ?需要怎樣的批評觀點 〉)。傅佳霖評 命 是 何 的 , 〉)。李立亨認為 劇作者語言模式有單 讓 認為 值 不 題 結 品 是 別? 得肯定 編導的畫虎不成」(〈喜鬧 構 人懷疑到底劇團慣用的製演模式是否出了問題 然而不論是演員的 真 般評論 鬆散 《旅人手記》 育 人物生活中 (〈矛盾的憂鬱 ;呂健忠則 重視 較 為嚴格 《君去有拙 技巧 的編導 的 而顯匠氣 傾向 、說導演誤導了這 ?表演能力或編導選擇的故事都使得這 例如 語 言 詩 [與感傷各自為政〉);吳小分說:「 陳正 演出都很生澀 但編 《我和春天有個約》 使得角色的語 不過以 () 抗拒 **遠照**評 《露 導 郊不 畫 露聽我說 面 疲憊與美學堅持 誰家老婆上 齣笑劇的美學寄意 流 取 (〈迷路的旅人〉)。 俗 言特質大為減弱 勝而 地 V 將情欲鎖定在 E 的 (〈《君去有拙時》 不幸獲得了 劇情鋪述過於簡 錯床》 (〈老, 認為是導 卻充滿希望 整齣 王友輝 在外 林鶴宜 個原· 人性本 觀照世紀末的 虚 致的惡評 陳 擬緋 真有拙 戲 正 來可能偉 遇 單 演 有比 一質的 變成 煎指 風 對 的 聞 暴 《十三角 失敗 較 辯 的 探 劇 出 時 持 證 背 王友輝 索 林盈志 作者的 大或深 ^ (和 學 平之 不 後 而 紀 户 距 企

意象

」(〈得失之間

的

太

虚

意

境

很 寫 劇? 重 沒 數 妹 認 U 含蓄 想 有 劇 實 為 像的 文本 佈 本 時 舞 是 蹈? 地 景 詩 空交疊 空間 事 說 意 卻 實在 ·裝置 複 的 使 雜及傳統 難 次 「《曠野之歌 功 但 ? 還 人對 怪不 以 粗 敗 舞 澼 製 垂 台上受過 得導: 九〇年代後期的 是音 濫造 開 成 戲 複 曲 演力不從心」(〈後現代告別式〉)。王墨林說 雜 樂?讓 的 只 場景自由 與 見 演 長期訓 (紊亂 出 演 太 觀 員 虚吟 眾困惑於它的 不見角 (家概念隨 粗製濫造 練的 跳接為例 // Ш 劇 V 場 演員身體所 色 雖然各種 有 的 , 女人情事 時切換空間 悵然的約會 感嘆 點挫折」(〈反成人化是 歸 類 質材器物的節奏和樂器 呈現 (〈續 編劇 的 >) 。 轉 紛的 視 在這 移 \pm 覺形 都不 友輝 記 方面 陳 憶花園 體 Ī 懷疑 線條 會崩場 疏 巸 萴 於經營 竟 種 說 \rangle 差 無法 人聲 論 演 兩 異 蔡依 員 述 兩 的 偏又 負 嗎?〉)。 Z 旋 共 載 健 雲 忠以 律 沒有 出 覺 振 這 演 樣 幻 現 得 都令人 的 勒 王 意 複 莎 友 聽 義 翁 我 是 輝 多 譽 多 的 妹 戲

出 觀 搏 神.nia.tw》 早 的 眾 感 現 都 情 兩 是 極 外 次校 化 陳正 的 個 的 評 也 袁 致貶責 熙 說 錯 論 的 誤 明 演 可望 劇 的 出 , 方面 評 示 認為 可及的 者 範 非 料 盛 一《寶》 戲 讚 般 仲夏夜夢 劇教育的 陳 校園 仲夏夜之夢》 IE. 的製作 熙 而 重 專 是 業 視 呂健忠 帶 道 表演 有 的 德 戲 無從 出 成 劇 仲 功的 教育 種非 迴 夏 避 嘗試 指標 專業的 夢分古今〉) 0 作 周 這 用 意語玲 輕忽態 兩 的 極 化的 , 或 另 度 在 1/ 評 原 藝 著 無論 方面 論 術 顚 對參 學院 改 除 是 了 對 編 與 間 戲 反 映 演 寶 角 劇 蓮 力 出 系 精 滀 或

反 的 對 重 演 的 舊 劇 評 論 者就 寬容得 多 傅 佳 霖 () 溫: 故 知 新 别 有 所 思 與 劉 克

老匯 業劇場 八小 人物的悲壯〉) 台北不遜 的賣點 個嚴 (〈要哭?要笑?還是要虛無?〉),但是並無進一步的非 色〉)。王墨林雖然認為重演的 謹 都為重演的 的 製作,在將外國故事移植到國內的工作上基本上是令人信服的」(〈外外百 《動物園的故事》 《暗戀桃花源》 拍掌叫好。李立亨稱舊劇 不脫通 俗劇 的 窠臼 重演 的 , 難免又掉 《寂寞芳心俱

念化而且缺少舞台魅力,其中多少有場面調度的尷尬、 文藝季」 的 義卻 有明 如 如 當莎士比亞遇上臨界點……快閃!〉)。 類的 顛 惠 第二 似乎還陷在創作者自身耽溺的主觀意識裏 至於幾個集體的小劇場習作競演,除了有兩齣戲獲得佳評外,其他均被評為粗糙的 覆 展期 屆放 的 搪塞之嫌 噹!莎士比亞碰上小劇場 與 逼長,宣傳失焦無力,作品品質良莠參差不齊,故反應冷淡(于善祿 很 風 7 難說 叛逆』……真不知道這些創作者要幹什麼?」(〈小劇場承受之輕〉) 藝術節 (鴻鴻 服 目前的台灣觀眾花他們自己的 作品的粗率輕忽 極小空間 、極大自由〉);或只證明小劇場還活著而已 被評 (蔡依雯 為「習作性質濃厚 (傅佳霖 〈劇場未成年但豈容輕率! 〉) 血汗錢純粹來看 表演的生澀 〈莽動無罪,造反有理〉); 劇目多流於平板化 • 詮釋的矛盾等問題 廂情願 地在 或參差不 ,其呈現的 〈雷聲大 第三屆 再不然就 類型化 個黑盒子裏 [演出 一(黄 耕莘 齊 例 麗 1 意

為常的 屆 耕 其 幸 麻木不仁,令人激賞的地方在於它指出生活暴力是一齣永不下檔的好戲(〈小劇場承受之 兩 藝術節 齣 獲得佳評的是 前者傳裕惠認為把生活中最合理化的荒謬詭誕搬上舞台 《新千刀萬里追》 第二 屆 放風藝術節 和 有 天腸子塞滿 呈 現出· 人性裏習以 (第 願

與

前

代

斷

絕

關

係?

0 後 者 的 導 演 編 劇 演 員 間 Ħ. 動 拉 扯 歸 係 非 常 耐 Y 尋 味 施 樂 毁 壞 龃 重 建 的 在 地 情

業 力 劇 棋 度 的 場 惠交出 視 實 東方 上 覺 踐 著 币 搖滾 果陀 篇頗 所 無法 有 (仲夏· 劇 內 新 場 辨 行的 的 夜》 嚴然已是 識 ` 或 評 創 大 閱 意 論 為 的 讀 或 歌 是 他 內製作 歌 另類 雖 詞 然覺 舞 的含意 劇 的 歌 得 , , 樂器 另當 舞 不 劇 未免造 曾發生 的 別 配 翹 置 論 楚 成 龃 0 的 幸 整 歌 (〈悲喜交加 次聽覺 好 體 舞 有 頫 劇 寬 夢 位 遺 的 想 在 憾 處 的 歐 理 , 台 承 洲 但 在 灣 認 總 專 湩 體 修 濁 歌 在 歌 的 而 舞 舞 論 聽 劇 精 劇 覺 緻 果 空 的 度 陀 間 藝 大 和 術 與 膽 里 碩 + H 暗 7 努 吳 專 的

般 缺失 使行家嘆 其 觀 說 眾 是 , 綜上所 的 與 過 創 氣 欣賞 於嚴 作 述 /水平 著 苦 令觀者卻 , 八十八年 不若說 演 出 者 步 是恨 度的 建 , 長 V. 鐵不 起 此 現代戲劇 以 種 往 成 鋼 IF. , 常 實 的 評 的 有 論 拳拳之情 礙 溝 不 涌 於 伯 現 富 橋 樑 於 代 0 客觀 戲 理 , 使後 據 劇 的 而 , 者有 開 而 Ħ 展 , 所警 如 振 0 一个的 振 劇 惕 有 評 與 者 新 詞 改 的 作 進 時 其 任 常流 務 中 的 百 正 於輕 時 是 凌 厲 也 指 忽草 出 提 筆 其 高 中 率 的 龃

抑或現代人寧 之定位? 歷史的 潮 而 ·現代 流之外 在大多數 戲 劇 是 的 前不見古人 劇 步步 評 中 走來的 令人遺 既 未見西 豈 是 是 憾的 憑空而降? 方之古 是 看 示 出 更 評 難 是否我們 者 見我 對 戲 國 劇 的 之古 史 戲 的 劇 認 欠缺了 教育輕忽了 識 , T 所 歷史 有 的 的 評 史 2縱深 論 均 的 像 訓 如 獨 練 1/. 何 為 於

載 《八十八年表演藝術 年 鑑》(二〇〇〇年

原

他山之石——從莎士比亞到當代

多年

。其間曾經在戲院中演過不重要的小角色,最後竟熬成了一個劇團的股東之一。晚年

·回到

莎士比亞的身分之謎

品?愈來愈成為具有考據癖的英美學者聚訟紛紜的問題。為這些問題所澆潑的墨水不下於我國紅 莎士比亞到底是何許人也?以莎士比亞為名所遺留下來的作品到底是否就是莎士比亞的作 《紅樓夢》作者的考證。但最大的不同是:中國的紅學家似乎愈來愈確定曹雪芹為

夢》的原作者,莎學家卻愈來愈對莎士比亞其人起疑了。

紅紅

樓

題 起也不足兩頁 的 Shaksper 或 Shakspere,而從沒人找到他簽作 Shakespeare 的證據。雖然支持此「莎士比亞」即彼 莎士比亞」的學者,可以寫出數百萬字的洋洋巨著,但真正有關此莎士比亞的生平確據加 定生在該地。父母都是大字不識的粗人,這位莎士比亞幼時是否進過當地的文法學校都成問 就是據說該地是莎士比亞出生的故土。但據近人考證,那兒的那位莎士比亞的大名拼 唯一 每年都有大批旅英的外國遊客到倫敦附近的「四川的佛愛聞」(Stratford-on-Avon) 一遊 可以確定的就是他曾把妻兒拋下,獨自跑到倫敦去謀生活,而且在倫敦一住就住了二十 。可信的資料顯示這位叫莎士比亞的人,只不過在「四川的佛愛聞 」受過洗 卻不 在 為

莎士 這 1/ 時代的 人恭維 商 四 個小商 遺 JII 比亞 劇家的 屬的習慣 的佛愛聞」 他在倫敦期間 人及他的家人也從沒有提過他曾遺留下任何著作 他死的 人的莎士比亞在一六一六年三月二十五日所立的遺囑中竟沒有列入一本書。著作等身的 如此輕視書籍的 莎士比亞混為同一人的傳說形成於十八世紀 ,那時候連一 時候沒有留下任何人寫的褒文、獎文、頌文、誄文一類對名人應有的 時已小有錢 ,他的妻兒曾靠告貸度日 個普通的農民都會在遺囑裏附庸風雅地列上幾本遺留給後代的 價值嗎?據大英百科全書載 財 ,買下了一 所相當漂亮的房子 ,莎士比亞發了小財之後卻拒絕償還 , 。最奇特的是 , 有關 那時候離莎士比亞的時代已過了一 ,最後的幾年 四川的佛愛聞」 , 在十七世紀英國 成 Î 的莎 個 作 稱 好 風 訟 頌 人死前 他 成 百多 有 百 的

商籟 育 並沒有為專研伊麗莎白女王一世時代的文學及歷史的學者專家所接受。到了十九世紀末期 Delia Salter Bacon) 體的詩作。特別是像這種出身低微的人物, 即使受過教育也一定不多的小人物,是否有能力寫得出三十八本才茂學豐的 其實. 經 1857)在 有 形 成此莎士比亞即彼莎士比亞傳說的 提 的書 1561-1626) 出莎劇的 , 搜羅 寫了一本 真正作者不是別人 爵士。到了十九世紀中葉,與培根同姓的美國人德里亞· 種 種證據 《揭開莎士比亞戲劇的哲學》(Philosophy of the Plays of Shakespeare 證明培根是所有莎士比亞作品的真正作者。 , 而是出身劍橋鼎鼎大名的哲學家 如何通曉英國歷史及皇室宮廷生活的 同 時 ,已經 有人開始懷疑這位可 戲 能沒受過 兼 但是此 劇 政客 撒 細節? F 特 構 的 什 假說 培根 培 田 外 ||麼教 根 此 加

留下輝煌的詩篇和不少其他著作,包括一部聞名一時的世界史。要論才華和學識,這兩· 爵士。二人皆出身貴胄,前者生長在宮廷,後者曾被英王傑姆斯 華 為當時流行的一般文體,也很難據此即言出於一人之手。因此之故,莎士比亞同 人也有不少繼培根而後被後世學者疑為莎著的真正作者。其中最被看重的有當日的宮廷詩· 位叫 的佛愛聞 德威爾 做董乃力(Ignatius Donnelly)的美國學者寫了一本《偉大的密碼》(*The Great Cryptogram*, 以拆密碼的方式來比較莎著與培根著作文體上的異同 (Edward de Vere, 1550-1604) 的小商人更有可能寫得出文采豐膽的 和探險兼著作家的瓦特・雷來 (Walter Raleigh, 1552-1618) |沙著 。但是因為二人文體上的 一世監禁十二載 時 而終於處死 的 其 他 人比 類 重 百 要文 處 四四

成理,但亦苦於無確實的 曼認為馬氏實在從該年起隱退,另以莎士比亞的筆名繼續從事戲劇著作 Murder of the Man Who Was Shakespeare, 1955)一書中,就認為馬爾洛並不曾死於一五九三年。 真 〈正作者。美國著名的劇評家加爾文・霍夫曼(Calvin Hoffman)在《莎士比亞其人之謀殺》 證 據 。 此 說法雖然也可言之 霍夫

此

外,

與莎士比亞同時的著名戲劇家馬爾洛(Christopher Marlowe, 1564-93)也曾被疑為莎著

煩 多為美國學者。 ,一心一意要否定他的著作權,而英國人不是充耳不聞,就是盡力保護該莎士比亞的 有 趣 的是主張 換一句話說,也就是美國人想盡了方法來找「四川的佛愛聞 小商 人和小演員為莎著作者的多為英國學者 而主張莎著作者為貴 的莎 士比亞的 **青學人** 地位 的 麻 則

最近一 位美國人奧格班(Charlton Ogburn)的新著 《神秘的維廉・莎士比亞》(The Mysterious

這 名 的 說明莎翁詩篇中所表現的對美女俊男的愛悅之情。第五 歐陸旅行, 識 威 全無確 跡 William Shakespeare, 1984) 爾 年薪, 特》(Hamlet) 為貝爾來 , 為 又通曉英國歷史和宮廷生活,先天上具備了寫得出莎著的條件。 解 是由於政治的 而 人德威爾 **添莎著** 切的 以 來 (莎士比亞之名從事著作?二者何以有些莎著出現 專門從事 人和 特別是義大利更為常到之處,這說明了 證 原作者的 德氏最 (Burleigh) 羅蜜歐與茱麗葉》(Romeo and Juliet) 能說 穏定 據 。他先攻擊 證明其與莎著有任何瓜葛 政權 戲劇著作, 全無道 原因。因為伊麗莎白一世時政情不穩定,宗教問題非常嚴 劇中包洛紐斯 有資格 有力證 的 公爵收養在宮中,以後即擔任伊麗莎白女王的護衛 又揭開了此一論爭。奧氏竭力主張莎著的原作者為牛津第十七代伯 運 有 為莎著的真 四 力 .據。他說:第一,德氏生長在宮廷,學識豐富,肯定既 對第 到英國傑姆斯 ΙΪ Ī. 真 的佛愛聞」 (Polonius) 一角上表現過。第三, 一個問 因此無法使做為保皇黨的宮廷詩人德威爾 正作者 題 , 只憑名字的近似 的 。然而 奧氏則認為莎著有些著作的 世仍未廢除此年薪 小商人小演員的 等劇的背景。第四 《威尼斯商人》(Merchant of 有兩 ,伊麗莎白女王曾頒予德氏每 個問題不易解答:一 在德氏逝世之後?對第一 ,則未免太牽強了 莎士比亞既不 , 直到德氏逝世為止 德威爾喜愛旅遊 德氏有雙性戀的 第二, 日期有誤 德威 可 重 這種 者德氏何 能寫得 以真名撰作 Venice) . 然後他 爾 英女王 關係 個 有足 問 年一 傾向 出 只要重新校 , 《奥 歲 莎著 從這 在 利 題 以 曾多次到 再例舉 Ŧ 夠 不 戲 甪 《哈姆 -具本 -英鎊 奥氏 充分 的 爵 戲 後 德 又 宮 才

訂

即

可

更正

石

出

不可

更 在 題 有專門以該地為根據地的莎劇 合理的 難 個人的問題 辦的是 四 但 亞就是莎著的原作者。 III 他 解 的 釋 對 向傳統 要冒犯幾個世紀以來所形成的共識與習慣 佛愛聞」 0 不過 , 四 而牽涉到無數的學者 III 有力的挑戰 傳統是具有絕大勢力的 的 有莎氏的故居、有莎氏紀念堂和圖書館 佛愛聞」 該人的畫像出現在所有的字典和戲劇著作中, 專 的莎士比亞所提出的疑點,傳統的維護者卻充耳不聞 是他嘗試解答了所有傳統的維護者否認德威爾為莎著原作 現在如果完全推翻該 、專家、政客 , 幾個世紀以 、商 人、 小商 來, 世人無不認定 出版家、 人小 。每年在該地都有莎劇的戲 演員的 編輯 偉大地位 塑像也 • 經紀 四川 X 到 的 , 處 實在已 佛愛聞」 ,從未曾 劇團等等 可 劇節 見 り經不 者 今日 的莎 做 的 , 是 且. 問 過

0 這 就 而 是 真 為什麼在似乎已成定案的問題前,仍有人再接再厲地勇往直前 (理仍是人所最為喜悅的 為了真理 人們常甘願冒大不韙 甚 , 至 非 要追 於捨身以 究出 赴 個 在 水 所 不

原載《聯合文學》第八期(一九八五年六月)

——g藍德婁 荒謬劇的先驅

中的丑角 段不是寫實主義的 界的未來主義運動。像加瑞利(Luigi Chiarelli)於一九一四年推出的《面具與面》(*La Maschera e il* 承著早期義大利的 盡量貼近日常生活 漫的情事,義大利人也開始對浪漫主義所涵蘊的世俗道德表現出不耐煩的態度。不同於寫實劇 劇卻仍然廣受歡迎。到了二十世紀初期,法國和北歐的寫實主義作家早已揭露出人生中諸多不浪 以說正逢歐洲寫實戲劇的興起和浪漫劇的日漸消沉。但是對具有浪漫氣質的義大利人而 皮藍德婁(Luigi Pirandello, 1867-1936)生於一八六七年義大利的西西里島,在青少年時代可 就一意在拆落浪漫劇習以為常的道德假面 Arleechino、Pulcinella等的記憶 「藝術喜劇」(commedia dell'arte)中某些喜謔的素質,另一方面也結合了藝術 義大利的劇場颳起了一場「怪誕劇」(Teatro del Grottesco) 而是傾向對浪漫劇的怪誕諧仿 ,揭露其中所隱蔽著的生活真相 ,其中傀儡式的人物喚醒人們對 的旋風 加瑞利用的手 「藝術喜劇 方面 ,浪 的

這種 《面具與面》 的戲劇技巧也正是皮藍德婁為實現他的幻想所常採用的。皮藍德婁受過良 反倒

成了一

個疑問。有什麼標準來判別真與幻呢?拿皮藍德婁自己的話來說

眾人繼續假扮 卑劣的詭計 環繞著他。過了二十年瘋狂的歲月之後,最後的幾年他其實已經好轉,但覺得現實生活中充滿了 好教育 己就是德皇亨利第四。他的家人為了滿足他的幻想,雇人化裝成亨利第四的臣子 皇亨利第四 在「淡江西洋現代戲劇譯叢」中有中譯本)。此劇寫一個義大利貴族在一次化裝遊行中裝扮 家。例如他的劇作《吉亞可米諾,想一想吧!》(Pensaci Giacomino, 1916),《各是其是》(Ciascuno al 是人生中的 」,探詢著人生的意義。其中最著名的則是寫於一九二二年的《亨利第四》(Enrico Quarto;按: modo, 1924)》,《今夜我們即興》(Qusta sera si recita a soggetto, 1930)等,都環繞著 並 ,遠不如活在幻想中 (1050-1106),不幸受了他的情敵的暗算墜馬受傷,以致神志不清。從此他 實象」 0 度擔任 誰知在假戲真做中,亨利第四拔劍刺殺了他的情敵 與 過文學教席 「幻覺」, 恢意 在不停地質疑與詢問中使他更像是一 他的寫作從小 所以 他仍然假裝瘋狂 說 開 始 , 中年以後才從事劇作 。心理 醫生為了 他到底 個利用戲劇為媒 是清 要治癒 0 他真 醒 「真實」 他的 侍從和親眷等 還 Ī 自 是 病 介 感 瘋 與 的 興 以 要求 為自 成 哲 趣 的 幻

的 的 影子 行為 人活著,看不見自己。 甚或舉起拳頭把鏡子擊碎。 他或 者對 他自己的 面貌感到 如果把 總之, 驚奇 個鏡子放在他的 , 危機出現了 或者掉開眼光不看自己, 面前 這種危機就是我的 , 並且使 他看 不然就憤 清了自己在生 戲 劇 怒地唾棄自己

不

時上演

的

個

劇目

戲的 與幻 德婁的代 尋找作者的 T 象的 甫出現不久的二○年代,這樣的一齣戲,的確令人耳目一新。這也是皮藍德婁至今仍在各地 真 他們 界域 表作 和 ,要求在舞台上自我呈現。這些劇中人物並不能代表真實,他們本身不過是劇 劇中 無法提供一 面具之間的衝突,在他的劇作中,首先就是劇場的幻覺。出版於一九二一年的 顯示出皮藍德婁對調度真幻之間的對立確是高手。當寫實劇通行歐美而表現 此劇中六個被作者拋棄的劇中 人》(Sei personaggi in cerca d'autore),最能顯 個具有說服力的生命 ,雖然只能呈現出 人,因耐不住被棄置的落寞,自動 示疑幻疑真 種戲 劇性的幻覺 的舞台形象 找 上 卻 可 混 以 說 淆 場的產物 個 了真實 IE 是皮藍 《六個 在排

入任 角 因為是 其 寫 American Repertory Theatre 在台北國家劇院曾演出此劇,當然也產生了一個台北的演出 和美國 有 而 何 者在 由 如 改成名叫 美國 個人物 中 九五〇年巴黎 原劇 或 劇專 情 。其中無法改動的是六個劇中人仍保留著義大利人的性格和服飾。一 顏敏 中已經聲 調 Pace太太操著西班牙腔的法語 用 里歐 英語演出 可 以說 朝, • Gallimard 出版社的法文版,就改成正由法國導演導戲的 巴雉的男性拉丁裔皮條客。這個角色適合美國觀眾的口味,對台北 跟美國版 此劇在演出的時候,可 所以這個台北版除了提到舞台在台北的國家劇院以外 般無二。 。美國演出的版本當然可以改成美國導 那 個 以根據各地不同的情境加以應景的 Pace 太太,據說因為演出 的 九 巴黎的 劇 版 九 演 並 五年 本 美國 舞台 。不 即 缺 沒 少女 興改 有 的 加 過 演

觀眾

並無多大意義

文學獎

此 A 一分配給不同的演員去說 π 我大概對照一下原作,其中主要的情節和對話改動不大,改動最多的是原來導演說 .T. 正 在排 演 《麋鹿國王》(The King Stag)一劇時六個尋找作者的劇中 了。在原作中本來安排正在排演皮藍德婁的另一 人闖 個劇本發生的 上了 舞台 事 的話 其 育各 改成 「, 有

種譯 本中 劇院正在排演的戲,根據各地的情況各不相同 , 對六個尋找作者劇中 人的 演出毫不發生

玲玲 翻譯 提供給當代讀者又一個閱讀皮藍德婁的機會

這

版

本由

A

R.

Η

藝術總監羅博・

布魯斯汀

(Robert Brustein)

改編

,

國立藝術學院講

師 陳

皮藍德婁的劇作具有強烈的實驗性,因此一九二五年他一度在羅馬創立了一家劇院(Teatro

Odescalchi), 關閉 預備來實驗他的劇作 ,特別是想建立一種即興表演的程式。可惜不久即因不堪

的 雛 形。 在劇作之外,皮藍德婁也寫過六部長篇小說和三百多篇短篇小說,其中有些成為他後來劇作 不過比較起來,他的劇作更受到推崇,並因此在他去世前兩年的 九三四年獲得諾 貝爾

時 是以反浪漫劇為目的 已到了反寫實的時期, 從今天的角度來看 , 但與寫實劇 ,皮藍德婁的作品有幾點值得我們注意:一、 所以他所追求的人生真實,與易卜生 (Henrik Ibsen)、契訶夫 (Anton 又很為不同 他的 時代約莫與表現主義 是他的 戲 劇與 劇作雖然與寫實 文詩劇場 先後同 劇都

341 Chekhov)等寫實劇作家大異其趣。不幸的是他的作品個人風格特殊,可說是曲高和寡,乏人追

隨 態,雖然此劇中搬演的即興表演是由皮藍德婁事先獨自寫定的,而非真正出於演員的即興演出 寫在阿赫都(Antonin Artaud)大力提倡集體即興創作以前,已經明確地擺出集體即興創作的姿 與荒謬劇作者的觀點不謀而合,可說是荒謬劇的前驅。三、是《六個尋找作者的劇中 等存在主義作家以前帶有存在主義的氣息,而且也遠在尤乃斯柯 (Eugène Ionesco)、貝克特 Samuel Beckett)等荒謬劇作家之前表現出人生荒謬的處境,他自己認為「生活是滑稽的悲劇」, ,以致未能形成流派。二、是他的劇作不但遠在沙特(Jean-Paul Sartre)、卡繆(Albert Camus) 一劇

在戲劇史上,皮藍德婁如此獨特,實在令人難以忘記。

但是卻在集體即興方面發生一定的影響

原載《聯合文學》第十五卷第二期(一九九八年十二月)

日重看仍有餘味

田納西・維廉斯之死

五日孤寂地死在紐約他晚年定居的一家旅店裏。死因不甚明顯,據說是窒息而死 納西・ 維廉斯(Tennessee Williams, 1914-83)是美國四、五〇年代的戲劇巨匠,於二月二十

白蘭度 劇壇的衝擊很大。在一九五一年為伊利·卡山(Elia Kazan)拍成電影,使當時初出茅廬的 的貓》(Cat on a Hot Tin Roof, 1955)、《奧爾弗斯下凡》(Orpheus Descending, 1957)、《大蜥蜴之夜》 1947)、《夏日與煙》(Summer and Smoke, 1948)、《玫瑰紋身》(The Rose Tattoo, 1951)、《熱鐵屋頂上 Night of the Iguana, 1962)等無不拍成了膾炙人口的電影。特別是《慾望街車》,給了四〇年代世界 其劇作,像 (Marlon Brando)一舉成名,也使《亂世佳人》(Gone With the Wind) 《玻璃動物園》(The Glass Menagerie, 1945)、《慾望街車》(A Streetcar Named Desire, 的女主角費雯 馬龍 · 麗

米勒(Arthur Miller)並列的巨匠。其作品充滿了激情與張力,使早期與同時的寫實劇 喜歡維廉斯作品的人,認為他是美國戲劇界繼奧尼爾(Eugene O'Neill)之後唯 口 、通俗劇 阿

Vivien Leigh) 因在此片中出色的演技奪得一座最佳演技獎;而該片也成為電影史上的名作,今

係 等 無不 黯然失色。 不喜歡維廉斯作品的人則認為其專寫病態的人物心理、渲染不正常的人際關

與社 戲劇 洩 的資格 , 就 會 的 生 社 口 的 (Henrik Ibsen) 起淨化的 舞台上的人物 而論 面 會功用 相 。二者認 維廉斯可說是繼承了由希臘悲劇以降,中經英國伊麗莎白女王 有兩種並行而不悖的看法:一者認為戲劇乃人生的一 作用 的這一 ,不是性格怪謬 為劇院 可以增進人與人間和睦相處的氣氛 大傳統的 乃演員與觀眾共同發洩情緒之處 主流 命運 0 悲慘的 在這一 英雄 大傳統中, , 就 是暴徒 ,積存於心的惡毒一 所謂正 與 面鏡子 瘋 常的人物根本沒有 人! 如實 在西方的 一世的 地反映了 經在戲院發 戲 傳 劇 統 人生 舞台 直 中 對 到

是 視 在 這樣 的 亩 納 暗 的 西 角 種 逼 維廉斯的 東 []真得教人不寒而慄 一一生 一 作品中, 就呈現了一 0 他的 人物都好像對觀眾大叫:「 片扭曲了的人物的面相 來看看你自己 直迫每個人內心中不 的 醜 樣 吧! 敢

得勇 面 對自 報 我 個 堅定 陋 是回 的人一 但痛苦;後 頭 就 旦被人硬掐住脖子按到鏡子面前的時候 是 拳, 種人活得苟且 罵 道 : 這 、窩囊 是他媽 的 , 卻快活 誰呀?老子比這個漂亮多了!」 大概不外有兩種 反應: 前一種人活 是不 -得不

原載《中國時報》人間副刊(一九八三年六月一日)

見

所以心頭不免一

震

,是因為他是我親自接觸過的一

位作家。我一

向對名人沒有特殊的

解的

的

座

「談會」。在座談會上,倒是交換了一

些意見

對立的統一 悼尤乃斯柯 :荒謬永存!

尤乃斯柯(Eugène Ionesco)於今年三月二十八日去世了-

人生觀 我心頭為之一震, 比莊周還要曠達:生既然荒謬不經,死亡不過是荒謬的終結 可是並沒有悲哀的情緒。他已經活了八十二歲 , 而且 根據我所了

特別是名作家,經由作品了解遠勝於親炙。常常有這樣的經驗:受了文字的蠱惑, 絕不專誠拜謁名人,除非是本有個人的情誼,或狹路相逢,則也毋 (其人,不免大失所望 0 原因是文字不帶體味,又可過濾掉個 人性格上的種 庸 逃避 種 偏 嗜 怪癖 心生欽慕 所 以 , 及 我

先生根據尤氏 灣做 和尤乃斯柯的 些有關 戲劇的 《椅子》(Les Chaises) 晤面可 研究 說是狹路相逢 三月中到了台灣, 劇改編的國劇 。一九八二年我正巧在倫敦大學休假 恰巧尤乃斯 《席》,又承聯副之邀參加了「尤乃斯柯訪台 柯訪台 於是被安排 同 到大陸 座欣賞 了魏 香港 子 和 雲

他既 掩 兩人都是真正身體力行的存在主義者 飾 他對 悲觀的 的 記憶中 人生抱持著悲觀 自由 , ,尤乃斯柯是個挺可愛的老頭兒。他的可愛處在於坦 反倒活得很愉快 的 看 法 這 , 很 點他 積極 並不否認 這方面他很像讓 並且說 過真 保羅 IE • 沙特 率直爽 的悲觀莫過 (Jean-Paul Sartre) , 有話 於不 必說 准悲觀 , 毫不

知 跑 多言與少語 又如此熱情! 遍了 0 《克特是不合群的退隱者,不喜歡拋頭露 尤乃斯 尤氏與早生六年的貝克特 歐 美 柯恰恰相 豈不一 ·如果說貝克特冷肅寡言 中 南 樣無益 美 反 ,喜歡開 日本等地 (Samuel Beckett) 會 對台灣也不會放 演 尤乃斯柯則顯得親和且近於喋喋不休。 講 、旅遊;不然,怎會來到遙遠的台灣?那正 面 ,不善言談 都是荒謬劇的開創者, 過 , , 何況台灣的菜餚. 碰到記者或他人的提問 但二人的個性 如 此 美 在荒謬的 味 總 是 台 是 截 前提 灣的 然不 大 為 問三不 他已 聽眾 百

者的 西學院 口才 而 。大概法國的最高學術機構比較喜歡善言的人,諾貝爾文學獎則只管寫出的作品 兩 更 人的言談 確 切 地說 並 非全無益處 貝克特的作品對了一 寡言的 貝克特獲得諾貝爾文學獎 批瑞: 典老 頭 的 味 ,多言的尤乃斯 柯 選入法 , 不 問 作 蘭

文的學生。 又隨父母 母親是法國 尤乃斯 在校期間 柯於 到 人,出生不久他的父母即遷往巴黎, 一九一二年十一月二十六日生於羅馬尼亞的 羅 馬 他開 尼亞 始寫詩 由於他的法文背景 也嘗試從事文學評論 在後來進入羅京布 所以他的母語是法語 0 有趣的是他先寫了一 斯拉梯那 加勒 (Slatina) ° 斯 。長到十三歲 特大學時 父親是 篇攻擊羅馬 成 羅 為 尤乃 主 馬尼 尼亞 修法 斯

347

今演

了四十來年不曾輟演

演期之長僅次於倫敦的

《老鼠夾子》(The Mousetrap)

劇

,

可

說

#

家的 觀 H 點的 三位 著名作家的批 可 能 把他們 性 以 及對立 捧 成 思 的 想 , 心開闊 統 嚴 厲 地 堪 0 指 稱 責 羅馬尼 他們 亞之光的 思想狹隘 大家。 缺乏創 兩文同 意 然 時發表 後又寫 用 了 以 篇 證 明 稱 同 頌 題 位 作

| | | (篇論· 金赴 大學 華 法撰寫 文他竟隻字未寫 一業後 篇學 尤乃斯 術 論 柯先在 , 十年 文,題目 後卻 布 加 搖 勒 是 身 斯 特的 包德萊 變成 為法 所 以降法國詩中的罪惡與死亡 中學教授法文 國著名的 劇 作 於 家 九三八年 到了 獲 得 法 或 份 政 府 的

板 學 位上 ,習英語 據說 地 他 板 英語沒有學成 開 在下 始 撰 医寫劇 星期 本 他說 有七天之類 分偶 然 卻從英語讀本上 人已到了三十八歲 0 而英語課本中的人物斯密斯先生、 學到了 的 高 些平常輕易忽略了的真理 齡 對 寫作 與學習 斯密斯太太 而 言 忽然 例 女 如 想 要 瑪

文類

,也實在荒謬得矛盾

大概也是種對立的

統唯

吧

!

尤乃斯

柯自言他喜歡

1

說

也喜歡

電影

獨討

厭

戲

劇

,

誰

料

他

竟

執筆寫

他

最

不

喜

歡

的

這

況 麗 La 非 常悽慘 九五〇年五月 有 口 1) 夫婦 時 不是使觀眾覺得不解和不滿 數 在 的 只 , 幾 有五十 都成了 《禿頭女高音》 位 劇 評 他的 個座位的 者為 處女作 他鼓 在巴黎的 掌 口袋劇院」(Théâtre 喝 禿頭女高音》 采 就是根本沒有觀眾 過 夢遊者劇院 T 年 (La cantatrice chauve) de Poche) 此 劇 , Théâtre des 有時 與 尤 乃斯 演員 演 化好妝後可以立 Noctambules) 柯 中的 竟 第 人物 發 個 不 劇 可 作 遏 演後 刻 止 教 卸 至 妝

界演劇史上的一個異數。

事的劇作家並不一定接受。 稱之謂 Adamov)、尤乃斯柯、惹奈(Jean Genet)等劇作家的作品,「荒謬劇」一詞才流傳開來,雖然當 farce tragique),有時是「擬戲劇」(pseudo-drama)。直到一九六一年英國劇評家艾斯林 當尤乃斯柯的戲劇開始出現的 出版了《荒謬劇場》(The Theatre of the Absurd) 「探險劇」(théâtre d'aventure),戲劇理論家米雍(Paul-Louis Mignon) de dérisoire),尤乃斯柯自稱其作品,有時是「反戲劇」(anti-théâtre),有時是 一時候並沒有一定的名稱 一書,其中評論了貝克特、阿達莫夫 。劇評家勒馬赫尚 (Jacques Lemarchand 稱之謂 「荒唐劇 (Martin 悲鬧劇

輩 等觀念, 書: 存在主義的劇作家,像沙特、卡繆等,是借了傳統戲劇的形式來申述存在之荒謬,而尤乃斯柯 就是一群以存在主義為思惟背景的作家的作品。其所以有別於先期的存在主義劇作 Albert Camus)的 ?劇作家卻是另創出 除了以西塞弗的神話闡釋生存的荒謬處境外,也討論了荒謬的思辨,荒謬的人和荒謬的創 所以說在存在主義的作家中卡繆是最明確最細緻地分析生存之荒謬的 詞 《西塞弗的神話》(Le Mythe de Sisyphe, 1942)一書。此書以「荒謬」概念通貫 ,雖然常見於存在主義的論說中,艾斯林用在戲劇上的這 一種荒謬不經的形式來直接體現荒謬 個字 位 ,卻是採 ,主要乃在於 荒 劇 自 其 實 全

背 了戲劇的傳統 尤乃斯柯等人的戲所以在戲劇的發展中形成一次強烈的革命,因為他們在表現的方式上完全 。西方戲劇兩千年來一直遵循著亞里士多德在《詩學》(Poetics) 中所釐定的三

言溝 思想 有 式 頭 最 結構 通 無 的 好 尾 不可 不 像思 開 有 能以 尾 始 想 無 中 及語 頭 0 至於修辭 蕳 或 言的失序 者 結尾 無 頭 , $\overline{}$ 過去的 無 0 並 他戲· 尾 重視情節 0 邏輯與美學標準 荒謬劇 中 的 語 多半 **言** 性 格 符徴 無情節可 思想 (signifiant) 律失效。 言 • 修辭等要素。 , 人 尤乃斯柯所致力表現 物以符號代之, 與符旨 荒謬 (signifié 劇 在 不 - 必有 結 常常 構 的 F 正 性 是 常 是 格 語 常

離 的 尤氏一 大 此 生寫的多為短劇 荒謬 劇 不但意欲呈現 像 人生的 《禿頭女高音》、 荒謬 , 百 時 《教訓》 表明 呈現」的方式也是荒謬的 、《椅子》、 《責任的受害者》 (Victimes

演率也不低 但是含有明 顯 的 象徵意味 反倒溢出了荒謬劇 無所 指涉的意

等,

曾

演

百演

,

可謂典型的荒謬劇。至於他的長劇

, 如

《犀牛》(Rhinocéros)

雖

趣

我們提問 語言文字既沒有確定的意義 人與 人間的溝通又不可能 為什 |麼還 要寫

頭 女高音》一 間 沒有 的 如 通又不可 女高音 你認為抓 劇 中 既沒有 能 所 住了尤乃斯 以 所以 才叫 禿頭 才要寫作!」我想尤乃斯 禿頭女高音》 柯的要害 又沒有女高音 , 使 ! 他 為何 無言 百 以對 理 有 柯 , 樣的 , 定這 Œ 你就錯了。 大 劇名? 麼回答 為語言文字沒有確定的 他的答覆 我問過尤乃 0 這也是 是:「 種 對立 斯 正 柯 一的統 意 大 為 在 沒 《禿頭 ! 有 龃 禿

荒 大師 雖 相 繼 棄世 荒謬卻永存世 間

載 聯合文學》 第十卷第七期 九 九 四 年五月

原

個時代的過去

動 特 謬劇的主要作家可說都已老成凋謝。從五○年代興起,六○年代席捲歐美劇壇的荒謬劇場, 不居的歷史中也成為翻過去的一頁了。 (Samuel Beckett) 阿達莫夫(Arthur Adamov)死於一九七〇年,讓・惹奈(Jean Genet)死於一九八六年,貝克 死於一九八九年,今年尤乃斯柯 (Eugène Ionesco)於三月二十八日逝世 在流

思想 無頭 息:人生既然是荒誕不經的 的 衝擊有荒謬劇這麼大、這麼徹底,這麼教人感到不可理喻! 、措辭等等,在荒謬劇中都不成其為必需的要件 荒謬劇的出 或無頭無尾,可以重複、跳躍,不遵守任何發展的規律。人物可以沒有背景 顧 西方戲劇的 現,使戲劇之為戲劇必須重新考慮。戲劇一向所秉持的要素,諸如情節 源流與發展 戲劇還有什麼必要的規範可循呢?因此 ,固然每個時代都有所興革變化 。 荒謬劇似乎從形式到內容都. 但是兩千年來沒有一次對戲劇 ,情節可以有頭無尾 在宣 示 性格 一個訊 有尾

沒有性格

甚至沒有年齡

性別

,沒有面:

貌

。語言不講句法,祛除邏輯,前言不搭後語

、沒有姓名

,有言無

。思想似乎只在表明不必有思想!

自我否定的道路

的 喜 在貝克特的 也開 劇 重要流 化的 創了 派?事 但呈 《等待哥多》(En attendant Godot) 喜悲劇 現 實上荒謬劇是有意義的 出來的意境卻是絕望 的 新 類型 0 荒謬 劇其實乃以喜劇的手段 , 不但 無可挽救的絕望 及 思 《終局》(Fin de partie) 想上以 存在主 , 義的哲學 揭 示出 中 一最深沉的 做 , 為堅 人物的 強 的 言行 人的 後盾 悲 舉 劇 止 無不 處 在 境 形 是 式

岩說

荒謬劇真正沒有意義

,

怎會對觀者產生如此的震撼?又怎會成為二次大戰後

西

方劇

壇

境 至於 的 在主義者 種 不 這 , 既 荒謬 可救藥的 存在的 種真切 嚴 錯 劇 酷 而 古 的 從存在主義的 價 言 , 又真 人生 悲觀主義 然 值 : 悲 成 處境 實 觀 功地完成 落 並 ,所以尤乃斯柯嘗言: 在每 不是件壞事 0 , 然而 是前 觀點來看 了這樣的貢 個存在 此寫實 , 倘若人生的真相正是如此,樂觀反倒是一 , ,人除了 個體的 劇未能 正如尤乃斯 獻 肩上, 達到 然而 荒謬劇比 面 對 的 柯 在形式上不 成為自我認知 己的 所言 寫實劇還要寫實!此言意味著荒 : 存有外 世間 斷的荒誕追求 沒有比 , 沒有其 自由 不 抉擇的一 准悲 他任何意義 種自 譬如 觀 欺 更 份責任 尤 為 的 悲哀 乃斯 1!這 虚 偽 的 的 柯 劇 T 這 所 事 確 在 0 揭 對 種 Ì 是 禿 存 處 示 0

頭女高音》《La cantatrice chauve》 Pinter) 弱了此 唇 , 在 等人不得不又回 劇型往前發展的 呼吸》 (Breath) 轉 機運 頭來加 中製造的沒頭沒尾只有三十秒的 中對語言的摧毀,貝克特在 使後期的荒謬劇作家 強情節和 人物的 處理 , , 如奥比 否則荒謬劇到了最後不可 7場景 《非我》(Not I) Edward Albee) 如 此極端 的手法 中 把 人物 避免: 品特 , 不 簡 能 地會走上 化 Harold 不 成 說 張 削

言,無論荒謬劇作家多麼賣力地宜揚語言的無力,若不使用語言(哪怕是無力的語言),我們又 何從戲劇地認知荒謬之為荒謬呢? 節、性格、思想、修辭、音樂、場面 便沒有理由否定戲劇之所以成其為戲劇的要素。兩千年前亞里士多德所揭櫫的悲劇六大要素:情 如果說荒謬劇的貢獻在於強使觀眾面對人生荒謬的處境,因而採用了戲劇的表達形式,那麼 每一樣在舞台上都有它的重要性。特別是劇中所使用的語

原載《表演藝術》第二十一期(一九九四年七月)

世界上最久的演出

戲 劇,而不是電影! 今日 雖然戲劇遠不及電影的號召力大,但是保持世界上未曾中斷的最久演出紀錄的,仍是

歲的製作人桑德斯爵士說,這齣戲能演這麼久,連他自己也覺得詫異 周年慶祝宴會,數百人躬逢其盛,英皇祝賀,首相致詞,認為是英國戲劇界的無上光榮。八十一 今年(一九九二年)十一月二十五日,在倫敦舉行了《老鼠夾子》(The Mousetrap)上演四十

因,第一大概是因為克莉絲蒂抓住了人們好奇與探索的心理。她的小說都絞盡腦汁來故佈疑陣 作品。克莉絲蒂的罪案小說在歐美已經風行了幾十年,她的小說幾乎全以發生一樁命案始,幾經 曲折,最後以揭露凶手而真相大白。這樣的小說竟會風靡數十年,迷倒了千萬個 老鼠夾子》是專寫罪案小說的英國女作家艾加莎・克莉絲蒂(Agatha Christie, 1891-1976)的 讀者 ,推究原

雅 務必使讀者不讀到最後一頁不會猜到真凶是誰。第二是因為克莉絲蒂的文筆簡明、清澈而不失優 風格上又絕不會使人覺得蕪雜低俗 看她的小說只感到平易清爽之快

克莉絲蒂的小說風行之後,改編成電影的不計其數,不過還沒有產生一部名片,在犯罪電影

資本製作而賺大錢的

住例

劇 這 是欲罷 |年十一月二十五日的紀錄)。有三百八十七個演員曾先後飾演過 座率不惡 類 不能 的 成 續上遠比不上希區考克 (Alfred Hitchcock) 。開始只有五千英鎊的製作費 ,《老鼠夾子》至今已不停地演了四十年,共演出 ,如今票房的收入已累積到兩千一 的作品 , 二萬 反倒是根據她 劇中的八個人物 一千六百五十 百萬英鎊 的 小 說 場 改 Î 。至今仍然 編 成 到 的 舞 九

佈 要把謎底 疑 句口 陣 的 伎倆 轉告親友 號,就成為吸引觀眾的 夾子》 不到 到底有什麼迷人之處?我自己目睹後 ,以免剝奪了親友觀賞此劇的 最 後一 分鐘不揭露誰是真凶 秘方嗎? i 興致 外 並 0 無其 這句話 ,覺得實在是一個笑話 他 可 成為該劇的宣傳 取之處 0 謝 幕 時 ,其中 號 演 員 0 -除了作者故 難 要 道 求 只憑這 觀眾不

客 演 演 台 而 愈盛之後 以便使此劇成為倫敦市中心 無不以 盛之後 說 製作人善用策略 製作人就把箭頭指向了每年大批湧入倫敦的外國遊客。遊客嘛,只求好玩 睹此劇為快 終於成為倫敦的 0 觀罷才知意外的平庸 譬如說不管多大金錢的 景,名列觀光手冊 (West End) 聖馬丁 (St. Martin) 然而好奇心總算獲得某種 ,以後不必另作宣 誘惑 絕對不准此劇 劇院的 傳 專利 搬 凡 程度的 是來 紐約 當初在 倫 滿 百老 敦 足 觀 此 待到 也 光 劇院 滙 覺 的 的 得 游 愈

發 段不知如何打發的時光, 庸 的 戲 也非沒 有 貢獻 並不苛求高深的哲理和偉大的藝術 世 間深思明 辨的 人畢竟是少 數 特別是觀光客, 大多數的觀 眾進 更有肯花冤枉 是 為了打

這件事發生在倫敦,不知是英國人深明此理?還是因為英國人總是比較幸運?

來

錢的所謂「觀光心理」。

因此只要滿足了觀光客的一點點好奇心,也居然演出如此可觀的成績

原載《表演藝術》第三期 (一九九三年一月)

是最成功的一位!

翻不出佛洛伊德手掌心的《戀馬狂》

彼得 謝弗(Peter Shaffer)在當代英國的劇作家中並不是最有創意的一位,但不容諱言

使父子之間及母子之間的關係瀕臨破裂。一家人都因此遷怒於這個無辜的德國青年,最後竟迫使 敦上演後移師紐約 後者走上自毀之途。這個戲的 看來祥和的一個中產者的家庭其實充滿了爆炸性的危機。為了緩和家庭成員之間的 外的成功 (Henrik Ibsen)所開出的社會寫實劇的途徑。夫妻以及父母與子女之間的不和諧的關係 個德國青年來擔任女兒的家庭教師 他的第一個舞台劇作 。其實這只是一 ,為作者贏得了劇評家獎,在美國的戲劇界是一種相當高的榮譽 齣非常傳統的家庭問題劇,在表現的形式和關懷的主題上都不出易卜生 《五指練習》(Five Finger Exercise)於一九五八年在英國倫敦上演獲 成功,論者皆認為來自劇中人心理的張力以及非常寫實的 。誰知因此更加劇了具有同性戀傾向的兒子的騷動 i 緊張 對話 使外表 不安, 母 親引 得 意

情況 ,而且對東方戲劇的舞台效果也很感興趣 謝弗是個頭腦冷靜的作家,並未因一時的成功而鬆懈對戲劇的探索。他愈來愈進入舞台劇的 他偶然看到中國京劇中演員在燈光炫亮的舞台上

,

寫

《戀馬

狂》

的

原始動機來自

個聽來的故事

。有一

次作者跟

位

崩

友駕

車

經

渦

員就在光亮的 在黑暗中 舞台上假作 摸索的 動作 處身在黑暗中。 , 因而寫出了一 齣十分有趣的鬧劇 等到電力恢復時 ,舞台上卻突然黑暗 停電喜劇》(Black Comedy), 幕也就跟著落下 其中 演

戀馬 狂 和 獲 回 得在美國聲譽卓著的最佳舞台劇本「東尼獎」),甚至成為美國的劇評者呼籲 瑪 幾部重要的作品 迪 斯》 (Amadeus, 1979) 像 《獵日記》(The Royal Hunt of the Sun, 1964),《戀馬 都獲得巨大的商業成功,在大西洋兩岸 連 連得獎 美 包括 或

岸的 者楊世彭 乃來自 實是拉丁文的 劇評家爭相讚譽的劇 描寫莫札特之死的 兩方面 取 的 的 。這齣戲本可落入單純的心理劇的窠臼,其所以較一 Equus, 成績:一 就是「馬」。 ^ 作則 是作者的言外之意 呵]瑪迪 首推 斯 V 《戀馬狂》 戀馬 拍成電影後雖說十分轟動 狂 ,二是舞台的呈現 0 這個劇名是這次「表演工作坊」 劇中的問題少年 方式 , 在噩夢中不斷呼叫 但若就舞台劇而論 般的 心理劇更為意深旨 推 出該劇 的 使大西洋 E K 時 中 其 兩

就 他失去了 講完了 責清洗馬廄的青年忽然抓狂 處鄉下的 追尋的 但 馬 謝 廄 線索 弗 這位 說這個事件給他留下了深刻的 0 但是這 朋友忽然告訴 個可怕的事件漸漸在謝弗的心中生枝牽蔓,使他萌生了 夜間刺 謝弗他聽 瞎了所 人說幾年 印象 有 馬匹 0 不幸的是 的 前這個馬 眼 睛 0 講這件 朋友所知不過 廄裏發生過一 事的 朋友數月後猝逝 如此 件 可 怕的 ·以自己的 不 到 事 分鐘 使 個

式來 加以詮釋的 衝動 F 0 除了暴行以外 ,其他諸如人物以及心理的發展,完全來自作者的 J 杜 撰

馬的 生命 會因 匙 上 的 廄 的 請 中 角 的 偷 頗 馬 争 馬 過去以 , , 雙目 食 奔 在午夜 影院 有 相 此 負 故 放的 禁果 在阿 解到 責治 偎 刷 而 距 事 及對 判刑 依 馬 的 狂喜 經 倫 呵 時分偷了一 兀 療 梗 過 對 的 的 倫其實從小就酷愛馬匹 呵 結果因為心 如 概 0 , 也 種 同 眼 倫 戴沙特醫生於是展開了一系列的心理分析,包括以催眠術來使 個戳瞎了六匹馬眼的 30 I 如 對待情 作 中 種 倫的教養也各持己見 就 是 史壯的 曲 , 匹馬 使他 折 如 人到中 理上, 同 種 的 Y 出 探 可 神聖的 身披鐐鎖為 父母進行拜訪以了 感到眾馬的 來 索 般 以時常與 年的 , , 0 [儀式 在曠野中裸騎狂 戴沙特醫生終於發 戴沙特醫生也 心 0 青年阿倫· 理 (馬為伴 漸長以後 人間受難的 0 。特別是他們的性生活更不美滿 醫生馬 環伺 直到他受了 而不舉 解其家庭狀況 , 同 真是喜出望外 史壯 , 更將馬視為神祇 奔 時 耶 戴 現阿 發現 穌 (Alan Strang)的心理: 沙特 在 個 以 倫的 沮 樣神聖 達到性的 阿倫父母的關係並 喪和 在 (Martin Dysart) 馬 0 在分析治療的 個 他可 狂亂下 殿中工 。後來無意中 高 秘 , 潮 密 以 加 作的 站 以膜 0 , 他 對 70 就 在 才刺 是 倫的 不 熏 拜 過 病 女孩的 四 淄市中 倫 他 和諧 他 阿 程 0 , 日受地 否 裝 倫 瞎 而 偷 父親竟偷 獲 中 有絡 則這. 弓 得 7 製 與 . 人 史壯 了一 他 誘 戴 7 馬 兀 方 所 既 沙 個 頭 , 在 份 青 法 在 廏 偷 他 特 傾 深 是 龃 官之 信仰 (嚼環 馬 的 光 在 醫 叶 年 心 馬 將 種 顧 他 廄 4

E 途」。 倫 但是對戴沙特醫生而言卻產生了另一種了悟 的 暴行背後的 心 理 因素經過 心理醫生抽絲剝 。在內心中他實在深深地羨慕 繭的 釐 析 , 脈 絡 分明 , 呵 倫也 70 倫 天 的 此 而 內 步入 在精

深刻的

涵

治 呦 神 過自己的妻子了!戴沙特醫生不免自問:生的意義何在?是狂喜而生,還是懨懨 生活 特醫生卻 癒 Ī 呵 倫 30 不但 倫 曾經在 卻 也 |終日在倦怠中 同 !時格殺了阿倫最具創意的精神 般 人視為異常的 -討生活 跟自己妻子的關係竟然也毫 行 為中獲得了生之狂喜和綻放 生命 把 他改造 成 無 熱 0 個 活情可 反觀自己,人過中 庸 人。 言 , 他 難 道說 而 已經六 死? 這 他雖 年 年 就是心 的 有 戴

或 引用 (The Guardian) 段英國劇評家麥珂·畢令頓 上的 劇評 他說 (Michael Billington) 在一九七三年七月二十九日發表在英

理治·

療的意義嗎?

是完全缺乏膜拜和 本性相對 公得 肿 謝 的 弗 戲 的 信仰的 亦如前二者, 馬》 意外 生活最終也是貧瘠 的 好 它的蘊意是說 正 像 獵 的 H 雖然有 記 與 組織 贖 的 罪之戰》, 信仰 通常是基於神經的 這也是 齣 基 於 疾 病 理 性 , 但 與

性呢? (譯文出自筆者 此 詰 問 的 問 題 在於根除 了一 個人的 心理 病 症和 非常的 行為 是否也同時 拒斥了他 們 的 X

也正是因為謝弗所加

也 正 是 因 為謝 弗 所 加 入的 這 層意 義使 《戀馬 劇 產生了 個普 通 心理 劇 所 難能 到 的

思路

若合符節

難怪要大鼓其掌了

佛洛伊 而 我 .德的心理分析,以兒童性心理發展為主調 深深浸染在佛 所 的掌心 Ü 覺 得 謝 佛洛伊德本來就視人類的文明為人類壓抑的性心理的 弗仍缺乏創意 氏 理論 中的今日的 主要是因為謝 知識 界在 看了 , 弗 而且全劇 這 《戀馬 隻孫猴子終未能跳 狂 最後的意旨也不過在 這 樣的 積澱結果 劇作之後 出 佛 浴 闡 ,謝弗 伊 感 一發佛 覺 跟 氏 不但 Sigmund 的 自 7 追 的

出 匹由 實 流 1 的 的 轉完全採取意識流的 效果 Tri 時 場 演員來扮演 旧 空運 是不容諱 是 景 場 用非 景 也 如 有 常自 三的 實 回 的 馬 倫 再現 頭 由 料 在戲 方式 採 過 , 用 只 去的 用 包括不應該出現在心理醫生面! , 劇表現的章法上這齣戲有其獨到之處 想到哪裏就演到哪裏,三十五場戲 種透空的 追述 個 方形 尤其是對過去追述 面 的 具 低 欄杆和 , 馬蹄 也以鋼絲製成 幾張活 的部分 前 動 的 的 人物 長 , 凳 0 不 氣呵 只求 這是 就構 單 大 此形 是 神肖 成 成 如 齣不 了 0 嫌 成 舞台上 諸 而不求形似 犯 多 T 用實景的 般 表演 所 種 呈現的 做 的 虚 會 的 空 戲 既 丽 相 模 時 , 舞台 間 輔 有 馬 的 演 現 的

預 鏡 影 留著足以 頭 以 後 種 然其 所 時 馳 空 有 騁 他 虚 的 想 所 的 白 像的 有的 部 由 分都 流 空間 空間 轉 落實了 應該說 都從 無景 是受了電 馬 而 匹自 變成了實景 **I**然是真馬 影 剪 輯 學 的 0 青年 如此 影 響 裸 來, 上騎的 有 趣 電 夜 的 影 是當 奔也成為真 反不及劇 戀 馬 場 正 狂 的 在 演 曠 野 出 劇 改 中 為 馳 拍 騁 成

Et 劇出 版 時 作者加 了 個前 言 說明於 九七三年在英國國家劇院初演時 擔任 導 演的 由

自主

地害

死了莫札特

之間

所蘊

生

的

永恆

的

張

力

翰 麼今日所見劇中 戴 斯 特 (John Dexter) 的技術描寫 在演 , 出 口 £ 能有此 賣 獻 一也就 不少 創意 是原 始 導演戴斯特的 後來出 版 的 劇 意 本 ·乃根 據

,

演

出

的

修

訂

本

而

式 那 未 這 加 次 更 動 表 海工 連 に馬頭 作 坊 面 具的 製作由楊世 樣 子幾乎也 彭 執導 是一 樣的 戀 馬 只是把幾場裸裎的 狂 $\stackrel{\checkmark}{\sim}$ 主要仍 是根據 戲改 在 倫 為半 敦 裸裎 和 紐約 而

限 印 個 精 加 長的 力 (Inca) , 男 很想救他 人和 人的 年 個青年 , 輕國王阿塔華爾巴 卻終於害死了後者。 的 對立 0 在 《獵 (Atahuallpa) ° 在 日記》 《戀馬狂》 中 , 年長的 瀕臨生命末日的皮薩侯暗羨著年 中 , 已過 西班牙 中 年的 將軍皮薩侯 醫生 戴沙特也 (Pizarro) 在狂 輕國 囚禁了 Ξ 放 的 的

之間

的

緊張

情節

,

在

他最

有名的三部戲

《獵日記》、

《戀馬

狂》

和

阿

斯

中寫

也

都

是

無

過

去也有評者指出

,

謝

弗

的

戲

似乎都在處理父子之間的

關係

0

五指練習》 瑪迪

中

古

然已 的

演

出

的

形

,

中 年 Sil , 倫 年 長 前自 的 薩 噇 里 弗 勒 如 Salieri) , 但 |終於把後者治療成跟自己 嫉妒死了年輕的莫札特的才華 樣欠缺 生命 名義上裝作是後者的 力的 正常人」 0 在 保護者 呵 瑪 迪 卻

也似 性 年 平 肝 長 在 的 盛 節 的 證著尼采在論 生命 方代表了經驗 力和 天 賦 的 悲 和 才華 劇 文化 時 所 , , 揭 最後卻終敵不 但 雞的 是 內在卻 阿波羅 П 怕 過平庸的長者的險詐而不得不夭折 (Apollo) 的 空虚 而 和狄俄尼索斯 平 庸 0 年 小 的 (Dionysus) 方代表的 兩位 這 是 兩 ຼຼ 神 種 的 力

細 析 謝 弗 的 劇 作 , 其 與 《傳統戲劇最大的差異是常常在人物配置上反賓為主 以上 所提的

齣

的

別 性 體 認同 部 戲 量 無不具有神 特醫生的 清 現了「 戲 中 楚 但 這 的 是 樣 換句 在戲 動 人 身上 大 留給自 作 反 賜的 此 動 話 和 分上 的特質 的 年 , 圃 說 才質 長的 己的 所以一 力 趣 阿 量 的 年長的 倫 卻 怎 中 , 才是 他們所代表的 可做 他們既是人, 般演出 是無能 心本 方才是真正的受難英雄 《戀馬狂》 方都 為 應是阿 解脫 中 , 戴沙特反成為該劇的 心角色 凌駕年 的 倫 痛 不免就有種 是在人間無能 __. 史壯 輕的 苦 呢?另外 劇中 這 的英雄, 方而 但只 種 0 性質 種的 在謝 個可 實現的 天 成為 缺陷 主角 為 沸的 戴沙特不過扮演了阻礙英雄 在 能 戲的 作 神意 的 :者有意. 河 ,他們 戲 然而作者所引導觀者的 解 主 中 瑪 釋是在以 角 年長一 雖然不由自主 把問 迪 0 英雄 試以 斯 題 與 中 方的 上的 的 《戀馬 (反英 的 重 薩 平 各 心從 雄 狂》 地 庸 戲 里 幾乎 勒 壓 阿 中 與 抑 成 無 册 倫 是難 功 角 助 寧 劇 年 移 了人間 的 表現 輕 是 轉 而 才真 以 的 豆 向 到 論 的 得 動 劃 20 戴 , 万 全 清 特 神 Œ

是 還 位 陶巴爾 頓 (Joe Orton) John Osborne) 美國 是改 旧 的 編 是毫 弗 Tom 生於 劇評家和觀眾 成 無疑 電 影 Stoppard) 問 長七歲 長三歲, 九二六年 , 票房價 他是最成 比哈若・品 長十 值也 比新寫 對謝 比之於同 最高 功的 弗更 實 歲 劇 是一 0 特 位 他在大西洋 作 輩 若 者阿 的 跟 (Harold Pinter) 心傾倒 他的 英國 這此 爾諾 戲 劇作家 劇 0 兩岸都得到令其他劇作 上演的 • 作 有人說美國的觀眾只能接受到像 魏斯凱 家比 時間最久 他 長四歲 較起來 是比 (Arnold Wesker) 較年 比早逝的同 謝弗 得到的 長 的 的 家不勝豔羨的 確 獎項最多 位 是 長六歲 性戀劇 比 他比 較 謝 缺 作 約 7榮譽 弗 少 不 比 -家柔 翰 那 創 湯 論 樣的 是 意 姆 奥 特 舞台 的 奥 斯 • 程 別 斯 朋

座率不若「表演工作坊」 度,比他更有創意的作品,反倒不易理解了。 台灣的觀眾是否會像美國的觀眾一 以前演出的劇目 樣熱情地接受謝弗的作品呢?證之於《戀馬狂》一 ,可見中國觀眾與謝弗這種富於宗教及受難心理的題材

劇 的上

之間似乎仍有一段距離

原載 《聯合文學》第十卷第八期(一九九四年六月)

馬歇·馬叟無聲勝有聲

的 出 現 啞 劇 或稱 生專注地貢獻在啞劇藝術上,才重新振起啞劇的聲威 默劇) 是一 種古老的藝術,近代反倒沒落了。直到馬歇・馬叟(Marcel Marceau) 今日各國的啞劇表演團 蓬

演出 起,蔚然成風,可以說是馬叟以本身高度的藝術表現示範之功 馬叟生於一九二三年,今年算來已六十九歲了。多年前他本已聲言要退休,如今竟然又再度 大概是由於各國觀眾的熱情,使他欲罷不能吧!

普 他在一篇文章中談到他首次巡迴演出,是在義大利的名城威尼斯和翡冷翠等地的街頭 (Bip)一角成形之時,可以想見他當時是受了風靡一時的卓別林 (Charles Chaplin) 的電 正 是

的影響,才創造出

個類似查理的

入物

話的 查理雖然不是演 1 查理 種 卓 演 別林在銀幕上的查理,是一個定型了的人物,無論在什麼影片中,都以同 |。馬叟的畢普就是一個近似查理的人物,服裝體態、舉止行動 阿 劇的 部 |啞劇,但在有聲電影出現以前,所有的對話都只能以字幕顯示,所以卓別林 象 等到有聲電影出 現 卓別林反倒失去了昔日的風光 ,都有幾分像 , 觀 眾 無法認同 副 面 ,好像是查 目出 張 也給 現 口說

那

麼以

演

員

人表演

為

主

的

啞

劇

更接

近

東方的

戲

劇

就是

演員的

劇

場了

,

理 在 的 銀 的 兒子 畢 普 啞 0 劇 現 馬 題也 (Bip Mimes) 馬叟 並 的 不 畢普 諱 言 戸 太過近似卓別林的表演方式 在舞 畢 普 台 這 Ŀ 出 個 現 人物 , 總算是各 是受了 卓 別 不 , 相擾 使人覺得創 林 的 的 影 兩 種 而 藝術 造 產 力 生 領 的 不 域 足 不 旧 無 的 是 論 卓 如 何 別 林 , 馬 只

皮耶 法國 粉 格 劇之處 和 的 物 品 舞台形 有情節的 $\stackrel{\prime}{\boxminus}$ 別 那 侯面 我 麼在 衣 起 更 象演 為 世 見 如 色蒼白 果說 段 紀 啞 欣 只 , 落 我 劇 出 基 是 啞劇表演者德比厚 賞 調 的 如 把它譯 馬叟的 不 西 0 啞 方的 情 在 穿白 ·像皮耶 節都 面 他 劇 舞台劇 具製造者 這 衣 作 中 基 是很簡 __ 侯 , 部分的 他表演的 調 是一 基 那 重 啞 一麼憂 調 單的 在 ~ 劇 啞 個患著單 (Jean-Gaspard Deburau) 劇 劇 劇 鬱 (Style Mimes) • 扒 作 是他自 , 0 罷 重 手的 中 中 T 在 的 要的在演員的 相 表演 一悪夢〉 包括 情 思 如 的啞劇 節 果說 的 這 基 和 憂 類 本 X 《鬱青. 馬叟在 啞 物 # 的 這 , 劇 也就 啞 表演 界之創造〉 類 以 年 時 節 及 劇 所 0 是說 所 動 , 創造的皮耶侯 馬叟 畢普啞 與 這 作 具 涵 畢 行另 如 蘊 也 不 基 一普的 是啞 的 等 通過另外一 調 劇 走 X 啞 服裝 路 生 劇 種 中 劇 所以 哲 風 • (Pierrot) 表 的 不 格 理 演 造 樓 個 百 有 , , 的 梯 型 為了 人物 是 別於普 是 形 作 畢 也 那 態 與 家 普這 是 直 個 F. 畢 風 的 通 箏 接 臉 更 普 的 角 劇 以 個 色 近 場 舞 涂 的 台 等 他 $\stackrel{\prime}{\boxminus}$ 似 風 Y

他 中 的 身 動 作 材 馬 叟 健 而 IE 韌 如 動 個 他 靜 之間 成 兼 孰 具 的 都 創造者和 舞者 經 過了 看來全出自 精 表演者 心的 設 的 雙重 計 然 身分 舉 實則 丰 投 皆由 所 足 有 苦練 從 節 無 而 都 虚 來 是 發 他 自創 緩急之處 自演 的 極 馬 富 叟 節 一高矮 奏感 滴

成功處,

是他把啞劇的藝術提升到

不可見的可見。」可算是深深體味啞劇的旨趣了

個人的獨角戲能夠在整晚的演出中,吸引住所有觀眾的注意力,不是件簡單的 事 馬叟的

一種具有風格的美感呈現,

足以統攝住觀者的藝術

心

靈

,使人

馬叟嘗言:「我的藝術的微妙處,乃在使具體的抽象,使抽象的具體,使可見的不可見,使

覺得真正是「此時無聲勝有聲」了。

作

台灣的觀眾應該把握這最後一次的眼福

六十九歲的年齡 有些 動作恐怕演來比較吃力了 這次的演出 , 可能是馬叟退休前的告別之

原載《中國時報》(一九九二年七月二十八日)

367

馬歇・馬叟的謝幕演出

已的 就是為什麼 界頂尖的 另一次演出 決心 七十五歲高齡的馬歇 啞劇演員 但是人總不能不向老邁低頭 ,我們不能期望在這次演出之後, ,第四次,也是最後一次來台演出 • 馬叟(Marcel Marceau) ,八十歲一 在馬叟的有生之年 過, 應新象文教基金會之邀 雖然馬叟抱了在舞台上鞠躬 恐難以再 ,再在台灣看得到 在舞台上隨意地跳 將率 他親 動 領十二位全 翻 自現 滾了 死 身的 而 這 後

出後 親前去觀賞 動作成為伊夫長達數年模仿的對象 且湊巧在新象舉行的記 Wells 戲院,一見之後,即深深地為馬叟的啞劇藝術所吸引。不想三年後又在台灣巧 年他曾在巴黎演出,不幸錯過了。第一次看馬歇 馬叟雖然是法國人, 到後台做短暫 是 我母 的 親逝世前記憶深刻的 語談 者會上 卻是世界級的 做了 並 贈送他拙作 他的 第三次是他第二度來台,到台南演 臨時 i 藝人 一次饗宴。第四次則是他第 翻譯 《東方戲 經常周遊列國 0 馬叟的表演是一九八〇年八月在倫敦的 同時帶兒子伊夫看了他的 劇 西方戲 在我留法的七年中 劇》 三度來台 ₩ 出時 其中 演出 我特別陪伴 在 ·收有評 只有 觀賞了 他優美 遇馬 論 他的 我的 的 叟 他 九六四 啞 而 演 母 劇

篇文章和 他的照片。在短暫的人生中能有 四度相逢 , 可說是有緣了

洲 劇 家 外 弟 迥 演 0 演 員 自從在法國政府的資助 他 馬叟可 沒要師 H 還 他又身兼啞劇教育家之職。但是這許多工作並沒有影響他繼續不斷的創作和馬不停蹄 拍 說是青出 與 Ī 承法國 幾年 法 六部 國當代的名演員 中 影片 的 於藍 名劇 他來台灣四次 二十多部電視短片 ,在他的表演生涯中 人查理 下,在巴黎成立了「國際啞劇學校」,專門 , • 導演和 杜蘭 , 足見他在各國巡 (Charles 劇 團領班讓路易· 巴侯 , 編了 把啞劇藝術推到前所未有的高峰 Dulin) 好多本兒童 迴演 和 出的頻繁了 默劇表演家 讀 物 (Jean-Louis Barrault) 0 百 訓練從各國慕名而 伊 時 H 他 也 • 德 是 。在舞台 珂 位 如 不 來的 錯 演 是 出 的 師 的 啞 書 兄

基 沭 卓 以 劇 別 頓 畢普為中心 0 」(Bip Mimes)。前者沒有固定的 其 林對 (Buster Keaton) 育 馬叟的 在卓別林 馬叟的 也就是馬叟必須扮演名叫 ሞ 劇 演出節目單有兩個組成部分:一是「 以外,馬叟也深受默片時代美國另一個有冷面笑匠之稱的喜劇 的 表演技藝有巨大的影響,特別凸顯在畢普的造型上,這 影響 人物 畢普的 ,都是馬叟個 那 個 類似卓別林 人根據不同 基調啞劇」(Style Mimes),二是 (Charles 的主題 和情境的 Chaplin) 點馬 造 獨 演 員巴 叟 型 腳 的 戲 斯 畢 人物 後者 再 申 啞

品 家 故事 院特別 次來台的 發生在 演出去年 |演出 、二次世界大戰期間的倫敦 在巴黎皮爾卡 除了馬氏節目單 登劇院 上經常有的 首演 , 的 主人公喬那森跟他的帽子之間發生了 帽 基調啞劇」 子奇 遇記》, 和 這 畢普 是一 哑劇 部 向 卓 外 别 在台 林 段奇妙的 致 敬 北 的 的 作 或

見的集體演出,定有另一番面貌,讓我們拭目以待吧!

其他角色則由他的弟子分飾

。以往都是馬叟一人演獨腳戲,這回是馬叟劇團很少

導,

並親自

飾歷

喬那森被他的帽子愛上了,以致無法擺脫帽子,最後竟以身殉。馬叟擔任編、

配那森一

角

原載《民生報》(一九九八年九月)

從「荒謬劇場」到「荒唐劇場

觀察西方文化,常會發現每隔十年總會有些新事物產生,而每隔三十年(一代人)則不免會有新 新風格的變動。這一方面表明西方人不肯墨守成規,另一方面也說明了他們旺盛的創發力

環境劇場等產生了莫大的影響 反寫實的挑釁。諸如象徵主義、表現主義、超現實主義、史詩劇場等從上世紀末到本世紀初 |動搖西方長達兩千年的「作家劇場」的傳統,對西方的當代劇場諸如貧窮劇場、生活劇場 超越寫實主義的姿態 在戲劇方面也不例外,上世紀中期開始的寫實主義戲劇,流行不到三十年就遭遇到非寫實與 更發揮了革命性的作用,震撼了西方的劇壇。同時萌發的殘酷劇場,借鑑東方劇場之長 ,一波波地展現著各自的風采。二次世界大戰後五〇年代初期崛起的荒 ,都

場 現 但 實主 為波蘭人所首倡,只有生活劇場和環境劇場產自美國。但後者終為美國扳回一城,再加上美國 !在新思潮、新藝術上不免相形見拙,不得不唯歐陸的馬首是瞻。例如以上所舉的 過去在文化領域中引領風騷的多半是歐洲國家,美國雖然地大物博,人口眾多,財力豐厚 義 、荒謬劇 場 殘酷劇場等均由法國開其端 ,表現主義、 史詩劇場則發源於德國 象徵主義 貧窮 、超 劇

371

國未來的發展不能 Tennessee 覷 呵 瑟 • (Eugene O'Neill) . 米勒 (Arthur Miller), 懷 奥比 爾德 (Edward Albee) (Thornton Wilder). 等的 成就 田納 西 使我 維 廉 斯 美

已有

的

劇作

家

諸

如

奥

尼爾

稱 風 作 滙 的資格 的 「荒唐劇 眾多劇院吸引了不少歐洲的菁英, 其雄厚的經濟力、發達的科技、普及的教育 如今果然不負眾望,繼荒謬劇場而後 場」(Theatre of the Ridiculous)。 好萊塢更是執世界電影業之牛 , , 美國在表演藝術上 在美國終於形成了一 耳 可說是後來居上 個土生土 故美國自也具 長的 新 有引 紐 流 約 領 百

統的 長的做戲方式 白宮的女實習生 地 蓮 它不像荒 平 (Bonnie Marranca) 的表徵是 大眾娛樂的 夢 它的來源也可以上溯到奧佛來德·傑瑞 1 什麼是 角提供了 露去參 謬 忸 劇場以存在主義思想為基礎,也不帶荒謬劇中的悲劇氣息 戲劇結構 怩 荒 作 加宴會 0 新的 脱 唐 它形似低俗 態 劇場 褲 版本 , 矯揉造作 還有什 言,「荒唐劇場」 其翻版是台北市長扮作麥可・傑克森 用以對政治的 呢?據美國的 它跟美國的 , 麼不可以在舞台上做的呢?因此「荒唐劇場」 但是也有些長處 異性裝扮、 • 性的、心理的、文化的範疇加以無政府主義式的 俗文化 《表演藝術雜誌》 是一 (Alfred Jarry)的荒誕劇作 奇形怪狀 種以表演自居的採取諧仿古典文學形式 、大眾 , 譬如說它致力於破壞 傳播是 以達到浮誇的 (Performing Arts Journal) $\stackrel{\smile}{,}$ 致的 如果美國總統可 如果紐 。它的嬉鬧 藝 視覺效果 《烏布王》 術 是道 約 以及高尚 市 傾向 地的 以 長 主 (Ubu 像荒 在 可 編 美 辦 或 以 苞 公室 П 國 倒是 謬 摧 扮 重 妮 Roi)味 土生· 作 毁 劇 構 的 中 為 場 美 馬 瑪 0 迷 對 麗 傳 但 似 它 式 冉

斯

白納德

克 劇 思 無所繫泊的短暫空間 作 斯密斯 揭露性 家是玩世不恭的 與權力的關係 (Kenneth Bernard)等 (Jack Smith)、若納德・塔沃(Ronald Tavel)、查理・陸德蘭 ,因為他們的世界觀毋寧脫離了實證主義 ,飄泊在一個永遠不斷膨脹著的幻覺的黑洞中。此一流派的代表作家有傑 ,視藝術為 一種娛樂的源泉,而非促進社會進步的載體 ,把世界看作是建立 (Charles Ludlam)、肯乃 一在虛象之上的 在態度上荒 唐

作家的作品是否有足夠的深度和廣度,以及在批評界和觀眾間所引起的反響而定 唐劇場」是否會像當日「荒謬劇場」似地形成一陣風潮而進入戲劇史的主流 霍普金斯大學出版社出版,加上了斯密斯的作品,而且放在第一位,可見對他的重視 三人的劇作定名為 於一九七九年出版了一本《荒唐劇場》(Theatre of the Ridiculous),企圖把傑克·斯密斯在外的以 Beckett) 等人的劇作定名為「荒謬」,馬冉卡和達斯孤樸塔(Gautam Dasgupta)也仿艾斯林之例 《荒謬劇場》(The Theatre of the Absurd) 正像 荒謬劇 場」開始時並無一 「荒唐」,此一論說已引起了一些注意。一九九八年的擴大增訂版 一書出版,才將尤乃斯柯 定名稱,直到一九六一年馬丁·艾斯林 (Eugène Ionesco)、貝克特 (Samuel ,端視 (Martin Esslin) 以 。至於 改由約 所舉的 的 荒 翰 L

特別是留美歸來的年輕人的作品),實在也不乏「荒唐劇場」 根據以上的描述,如果我們來檢視最近幾年台灣那些貼上「後現代」標籤的小劇場 當後現代劇場泛指一 些難以定位或命名的前衛演出,令人感到迷惑的時候 原載《表演藝術》第七十期(一九九八年十月) 的影響,只不過未用 一荒唐劇場 荒唐」之名 的 演 \mathbb{H}

至少是一種易於定位或命名的後現代現象

附

錄

馬森著作目錄

- 九五八 《莊子書錄》,台灣師範大學國文研究所集刊第二期,頁二四三—三二六。
- 九五九 《世說新語研究》(論文),國立台灣師範大學國研所。
- 一九六三 L'industrie cinémathographique chinoise après la seconde guerre mondiale (論文), Institut des Hautes Eudes Cinémathographiques, Paris
- 九六五 九六八 "Évolution des charactères, chinois", Sang Neuf (Les Cahiers de l'École Alsacienne, Paris), No. 11,
- "Lu Xun, iniciador de la literatura china moderna", Estudios Orientales, El Colegio de Mexico, Vol.

III, No. 3, pp. 255-74.

- 一九七〇 〈在巴黎的一個中國工人〉、〈法國的小農生活〉、〈保羅與佛昂淑娃絲〉、〈安娜的夢〉 〔社會素描〕,收入《康橋踏尋徐志摩的蹤徑》,台北:環宇,頁四八─一○二。
- "Mao Tse-tung y la literatura: teoria y practica", Estudios Orientales, Vol. V, No. 1, pp. 20-37

一九七一 La casa de los Liu y otros cuenos (老舍短篇小說西譯選編),El Colegio de Mexico, Mexico,

1621

"La literatura china moderna y la revolution", Revista de Universitad de Mexico, Vol. XXVI, No. 1,

"Problems in Teaching Chinese at El Colegio de Mexico", Journal of the Chinese Language Teachers

Association in North America, Vol. VI, No.1, pp. 23-29.

(論老舍的小說),《明報月刊》第六卷第八期,頁三六—四三;第九期,頁七七—八四。

一九七二 《法國社會素描》,香港:大學生活社,一四六頁。 兩個世界、兩種文化〉(評論),收入《風雨故人》,台北:晨鐘,頁八七—九〇。

九七五 〈癌症患者〉(短篇小說),收入《當代中國小說大展 (二)》,台北:時報,頁三五三

九七七 九七六 〈癌症患者〉,收入《中國現代文學年選》,台北:巨人,頁一〇〇一一七。 The Rural People's Communes 1958-1965: A Model of Social and Economic Development (博士 論

九七八 《馬森獨幕劇集》,台北:聯經,二一五頁。

文), University of British Columbia, Vancouver, Canada

《生活在瓶中》(長篇小說),台北:四季,二九六頁。

序王敬羲等著《香港億萬富豪列傳》〉,香港:文藝書屋,頁一—七。

一九七九 《孤絕》(短篇小說集),台北:聯經,二〇〇頁

<u>|</u>九。

三六三一九二。

九八〇 〈康教授的囚室〉(短篇小說),收入《小說工作坊》,台北:聯合報社,頁四一—六一。

「聖者、盜徒讓・惹奈(Jean Genet)),《幼獅文藝,法國文學專號》第三一四期(一

九八〇年二月),頁八一一九一。

滑稽,還是無言之詩 ——馬爾塞·馬叟(Marcel Marceau)的啞劇藝術〉,《幼獅文

九八一 〈康教授的囚室〉,收入《聯副卅年文學大系——小說卷六》,台北:聯合報社,頁四 藝·戲劇專號》第三二四期(一九八〇年十二月),頁一五九—七一。

九八二 〈話劇的既往與未來 一 一 六〇。 ——從《荷珠新配》談起〉(評論),收入《蘭陵劇坊的初步實驗》,

〈隱藏在本土的一塊美玉——論七等生的小說〉,《時報雜誌》第一四三期(一九八二年

台北:遠流,頁八九─一○○。

九八三 〈孤絕〉、〈康教授的囚室〉,收入《台灣小說選講 (下)》,上海:復旦大學出版社,頁 八月二十九日),頁五三―五五;第一四四期(一九八二年九月五日),頁五三―五四。

〈等待來信〉(短篇小說),收入《海外華人作家小說選》,香港:三聯書店,頁二一〇

九八四《夜遊》(長篇小說),台北:爾雅,三六三頁

|尋夢者〉(短篇小說),收入《七十二年短篇小說選》,台北:爾雅,頁二六一—六九。

《北京的故事》(短篇寓言),台北:時報,三○九頁

(海鷗》(短篇小說集),台北:爾雅,一九六頁

《生活在瓶中》(新版),台北:爾雅,二一一頁。

記大英圖書館〉(報導),收入《大書坊》,台北:聯合報社,頁一五一—五七。

序隱地《心的掙扎》》,台北:爾雅,頁七—一〇。

《七十三年短篇小說選》(編評),台北:爾雅,二七八頁。

九八五 中國現代小說與戲劇中的「擬寫實主義」〉,《新書月刊》第十九期(一九八五年四

〈馬森戲劇論集》,台北:爾雅,三七九頁

月),頁一四一二〇。

九八六 《文化・社會・生活 ——馬森文論一集》,台北:圓神,二一九頁

電影對小說的影響 ——評《小鎮醫生的愛情》〉(評論),《聯合文學》第二卷第三期

·總第十五期;一九八六年一月),頁一六八—七二。

| 序陳少聰譯著《柏格曼與第七封印》〉,台北:爾雅,頁一—九。

遠帆〉(短篇小說),收入《希望我能有條船》,台北:爾雅,頁一—三四。

《在樹林裏放風箏》(哲理小品),台北:爾雅,二○一頁

(東西看 —馬森文論二集》,台北:圓神,二四五頁

(我的房東)(散文),收入《海的哀傷 ·海外作家散文選》,台北:希代,頁一五九 世界文學新象

九八七 《電影 中國 夢》(評論集),台北:時報,二九八頁

六八。

〈緣〉(散文),收入龍應台《野火集外集》,台北:圓神,頁二八九—九五

"L' Ane du pére Wang" 刊於法國雜誌 Aujourd'hui la Chine, No. 44, pp. 54-56

(墨西哥憶往》(散文),台北:圓神,一九六頁。

(電影對小說的影響——評《小鎮醫生的愛情》) (評論),收入《七十五年文學批評 〈一抹慘白的街景〉(短篇小說),收入《街景之種種》,台北:道聲,頁一一—二二。

《腳色》(劇作集),台北:聯經,二九一頁。

選》,台北:爾雅,頁一〇二—一四。

(巴黎的故事》(短篇小說集),台北:爾雅,一九八頁

九ハハ

《中國民主政制的前途

《大陸啊!我的困惑》(隨筆),台北:聯經,一七八頁。

——馬森文論三集》,台北:圓神,二九六頁

樹與女 ——當代世界短篇小說選》,台北:爾雅,三〇八頁

·鴨子〉(短篇小說),收入《中國當代短篇小說選》,香港:新亞洲文化基金會 「, 頁 一

〇 一 三 四

(墨西哥憶往》(育人點字書與錄音帶),香港:盲人協會

-現代小說的發展趨勢〉(演講),收入《講座專輯(三)》,台中:

市立文化中心,頁七二—八三。

"Father Wang's Donkey" (translated by Michael Bullock), PRISM International, Canada, January

1989, Vol. 27, No. 2, pp. 8-12.

"The Theatre of the Absurd in Mainland China: Gao Xingjian's The Bus Stop", Issues & Studies,

Vol. 25, No. 8, pp. 138-48.

迷失的湖〉(短篇小說),收入《愛情的顏色》,台北:合志文化,頁一三三—五八。

旋轉的木馬〉(短篇小說),收入《愛情的顏色》,台北:圓神,頁四一—五九

·父與子〉(短篇小說),收入《親情之書》,台北:林白,頁一三五—四七

(父與子)、〈孤絕〉(短篇小說),收入《中華現代文學大系 -小說卷貳》,台北:九

歌,頁五二七—五一。

〈花與劍〉(劇作),收入《中華現代文學大系——戲劇卷壹》,台北:九歌,頁一○七

電影對小說的影響— —評《小鎮醫生的愛情》〉(評論),收入《中華現代文學大系

──評論卷壹》,台北:九歌,頁五六一一七○。

《國學常識》,與邱燮友等合著,台北:東大,六一三頁。

生年不滿百〉、〈愛的學習〉、〈快樂〉、〈多一點與少一點〉、〈漫步在星雲間〉(散

文),收入《向未來交卷》,台中:晨星,頁一七七—八五。

九九〇 《繭式文化與文化突破——馬森文論四集》,台北:聯經,二二六頁 "The Celestial Fish" (translated by Michael Bullock), PRISM International, Canada, January 1990,

Vol. 28, No. 2, pp. 34-38 (雲的遐想)、〈在樹林裏放風箏〉(散文),收入《台灣當代散文精選 (二)》,台北:

新地,頁二〇九—一一。

兩次苦澀的經驗〉(散文),收入《人生五題》,台北:正中,頁一〇〇一〇七。

√藝術的退位與復位──序高行健《靈山》〉,台北:聯經,頁一─一二。

中國現代戲劇的兩度西潮——從台灣的舞台發展說起〉,收入《台灣香港暨海外華文

文學論文選》,福州:海峽文藝,頁一八二—九五。

"The Anguish of a Red Rose" (translated by Michael Bullock), MATRIX (Toronto, Canada), Fall 1990. No. 32, pp. 44-48

九九〇年八月),頁七三―七六;第五十九期(一九九〇年九月),頁八四―八六。 中國大陸的荒謬劇——以高行健的《車站》為例〉(論文),《文訊》第五十八期(一

演員劇場與作家劇場〉(論文),《中外文學》第十九卷第五期(一九九〇年十月),

頁六七—八六。

九九一 《愛的學習 燈下〉(故事),收入劉小梅編《攀登生命的高峯》,台北:業強,頁九七—一〇一。 —馬森文集·散文卷 1 》,台南:文化生活新知,二七九頁。

兒子的選擇〉(極短篇),收入《爾雅極短篇》,台北:爾雅,頁四一—四四 西潮東漸與中國新劇的誕生〉(論文),《文訊》第六十四期(一九九一年二月),頁

五八—六二;第六十五期 (一九九一年三月),頁五一—五三。

台灣早期的新劇運動〉(論文),《新地》第二卷第二期(一九九一年六月五日),頁

、當代戲劇》(戲劇論集),台北:時報,三五○頁。

〈中國現代戲劇的兩度西潮——馬森文集・戲劇卷1》,台南:文化生活新知,四一一

在樹林裏放風箏〉、〈雲的遐想〉(散文),收入《台灣藝術散文選(二)》,天津:百

花文藝,頁二一二—二〇。

〈當代最佳英文小說》導讀Ⅰ,與熊好蘭合編合譯,台南:文化生活新知,二二七頁

《當代最佳英文小說》導讀Ⅱ,與熊好蘭合編合譯,台南:文化生活新知,二一七頁。

序張啟疆《如花初綻的容顏》〉,台北:聯合文學,頁一—四。

"Thoughts on the Current Literary Scene", Rendition (A Chinese-English Translation Magazine),

Nos. 35&36, Spring & Autumn 1991, pp. 290-93

| 序蔡詩萍《三十男人手記》〉,台北:聯合文學,頁一—九。

中國文學中的戲劇世界〉(演講),收入《人生的智慧 ——文化講座專輯(二)》,台

南:縣立文化中心,頁一八一—九一。

演員劇場與作家劇場〉(論文),收入《文學與美學》第二集,台北:文史哲

-

(小王子》(翻譯法國聖德士修百里原著),台南:文化生活新知,一一八頁。

放在天空中的風筝 -談社會學與文學〉(電視演講),收入《文學與人生》,華視文

化公司,頁八三——一五。

《巴黎的故事 ·兒子的選擇〉(散文),收入江兒編《快樂藍調》,台中:晨星,頁二七—三〇 ──馬森文集‧小說卷2》,台南:文化生活新知,一九○頁

九九二

期(總第八十九期;一九九二年三月),頁一七三—九三。 〈「台灣文學」的中國結與台灣結——以小說為例〉(評論),《聯合文學》第八卷第四

〈序王雲龍《郷土台灣》〉,台南:文化生活新知,頁一—二。

尋夢者〉(短篇小說),收入《洪醒夫小說獎作品集》,台北:爾雅,頁二一—二九。

·我在師大的日子〉(散文),收入《繁華猶記來時路》,台北:中央日報,頁九七—

〇 四 。

東方戲劇・西方戲劇 《孤絕》(台灣當代名家作品精選集・小說系列),北京:人民文學,二六四頁 ——馬森文集·戲劇卷2》,台南:文化生活新知,四二九頁

情境的魅力〉(評論),收入《極短篇美學》,台北:爾雅,頁一一九—二一。

《潮來的時候 台灣及海外作家新潮小說選》,與趙毅衡合編,台南:文化生活新

知,三一七頁。

《弄潮兒 中國大陸作家新潮小說選》,與趙毅衡合編,台南:文化生活新知,三六

九頁。

〈給兒子的一封信〉(散文),收入《拿世界來換你》,台中:晨星,頁九七—一〇三。 、現代小說的一些流派〉(演講),收入《傾聽與關愛—— 文化講座專輯(三)》,新

營:台南縣立文化中心,頁一五二—六八。

(中國現代舞台上的悲劇典範 ——論曹禺的《雷雨》〉(論文),《成大中文學報》第一

九九三 〈「台灣文學」的中國結與台灣結——以小說為例〉(評論),收入《當代台灣文學評論 期 (一九九二年十一月),頁一〇七一二四。

大系・文學現象》,台北:正中,頁一七三―二二三。

電影對小說的影響——評《小鎮醫生的愛情》》(評論),收入《當代台灣文學評論大

系·小說批評》,台北:正中,頁四四五—五五

〈台灣文學中的中國結與台灣結〉(演講),收入《講座專輯(八)》,高雄:市立中正文

化中心管理處,頁一二一—七三。

〈文化的躍升〉(舞評),收入《雲門舞話》,台北:雲門舞集基金會,頁二〇七—一三。 台灣文學的地位〉(評論),《當代》第八十九期(一九九三年九月),頁五六—六八。

現代戲劇〉(導讀),收入邱燮友等編著《國學導讀(五)》,台北:三民,頁三三五

九九四 《M的旅程》(短篇小說集),台北:時報,二一二頁

(北京的故事》(新版),台北:時報,二六四頁

序裴在美《無可原諒的告白》〉,台北:聯合文學,頁五—一二。

序李苑怡 Innocent Blues〉,作者自印,頁一—四。

現代戲劇〉(講稿),收入《文藝休閒說帖》,國立彰化師範大學,頁一三七—四六。

桂林之美,灕江水〉(散文),收入瘂弦編《散文的創造(上)》,台北:聯經,頁六

一一六四。

西潮下的中國現代戲劇》,台北:書林,四一七頁。

中國話劇的分期〉、〈中國現代舞台上的悲劇典範 ——論曹禺的《雷雨》》(論文),收

入黃維樑編《中國現代文學論文集》,香港:公開進修學院,頁二九三—三三七 對「後現代劇場」的再思考與質疑〉(評論),《中外文學》第二十三卷第七期(總第

二七一期;一九九四年十二月),頁七二—七七。

九九五 〈窖鏹〉(短篇小說),收入鄭麗娥編《當代小說家精選集 四一一四八。

-露水》,台北:時報

う頁

馬森作品選集》,台南:市立文化中心,四三二頁。

哈哈鏡中的映象 ——三十年代中國話劇的擬寫實與不寫實:以曹禺的《日出》為例〉

日據時代台灣新文學》,中央研究院中國文哲研究所籌備處,頁二六五—八一。 論文),收入《中國現代文學國際研討會論文集:民族國家論述 –從晚清、五四到

九九五年十月),頁一五八—七二。 (台灣現代戲劇五十年) (論文),《聯合文學》第十一卷第十二期 (總第一三二期;一

文學論》,台北:時報,頁一七九—二〇三。 城市之罪 ——論現當代小說的書寫心態〉(論文),收入鄭明娳主編《當代台灣都市

邊陲的反撲 —評三本「新感官小說」〉(書評),《中外文學》第二十四卷第七期

(總第二八三期;一九九五年十二月),頁一四○─四五。

後現代在哪裏? - 讀馬建《九條叉路》〉(書評),《聯合文學》第十二卷第二期

(總第一三四期;一九九五年十二月),頁一三六—三七。

九九六

總第二八四期;一九九六年一月),頁一四四 一四九。

〈評鍾明德《從寫實主義到後現代主義》〉(書評),《中外文學》第二十四卷第八期

《腳色》(修訂新版),台北:書林,三六〇頁

四卷第十期 誰來為張愛玲定位?——評《張愛玲小說的時代感》〉(書評),《中外文學》第二十 (總第二八六期;一九九六年三月),頁一五五-一五九

·八○年來台灣現代戲劇的西潮與鄉土〉(論文),成大《中文學報》第四期,頁九五

|八〇年以來的台灣小劇場運動〉(論文),《中外文學》第二十四卷第十二期(總第二

八八期;一九九六年五月),頁一七一二五。

《我們都是金光黨》(劇作),《聯合文學》第十二卷第八期(總第一四〇期;一九九六

年六月),頁一一七—五五。

、現代舞台劇的語言 〉 (論文),收入彭小妍編《認同、情慾與語言 》,中央研究院中國

文哲研究所籌備處,頁二一一—三三。 掉書袋的寓言小說 ——評西西《飛氈》〉(書評),《聯合文學》第十二卷第十

期 (總

第一四二期;一九九六年八月),頁一六八—七〇。

講不完的北京的故事〉(序《北京鳥人》),台北:新新聞,頁五—一一。

序朱少麟《傷心咖啡店之歌》〉,台北:九歌。

從寫作經驗談小說書寫的性別超越〉(論文),收入鄭振偉編《女性與文學

主義文學國際研討會論文集》,香港:嶺南學院現代中文文學研究中心,頁一一五—

集》,台北:東方人文學術研究基金會,頁四七九一八三。

〈有關牟宗三先生的幾件小事〉 (散文),收入蔡仁厚、楊祖漢主編《牟宗三先生紀念

九九七 Flower and Sword (Play Translated by David Pollard) in Martha P. Y. Cheung and Jane C. C. Lai

(ed.), Contemporary Chinese Drama, Hong Kong, Oxford University Press, pp. 353-74.

經,頁一六七—七〇。 尤乃斯柯與聯副〉,收入瘂弦主編《眾神的花園——聯副的歷史記憶》,台北:聯

中國現代戲劇的曙光-–追悼曹禺先生〉,《聯合文學》第十三卷第四期(總第一四

八期;一九九七年二月),頁一〇七—一一。

自剖與獨白— —序林明謙《掛鐘、小羊與父親》〉,台北:皇冠,頁三—八。

性與關於性的書寫

〔中外文學》第二十五卷第十期(總第二九八期;一九九七年三月 〕,頁二三—二七。

——評鄭清文〈舊金山、一九七二—一九七四的美國學校〉〉,

五四前後文學社團的蜂起與發展〉,《中國現代文學理論季刊》第五期,頁三八—五一。

《第二屆台灣本土文化國際學術研討會論文集 鄉土 vs西潮——八○年以來的台灣現代戲劇〉(論文),收入國立台灣師範大學主編 ——台灣文學與社會》,國立台灣師範大

學,頁四八三—九五

唯美作家沈從文的小說〉(論文),《成大中文學報》第五期,頁三〇三—一〇。

我們都是金光黨/美麗華酒女救風塵》,台北:書林,一六四頁

姚一葦的戲劇〉,《聯合文學》第十三卷第八期(總第一五二期;一九九七年六月),

現代戲劇〉(史述),收入《中華民國史文化志 (初稿)》,國史館編印,頁六七一—

t -J

《燦爛的星空— -現當代小說的主潮》,台北:聯合文學,三七七頁。

《二十世紀中國新文學史》,與皮述民、邱燮友、楊昌年合著,板橋:駱駝,七六六

Ē

序王敬羲小說集《囚犯與蒼蠅》〉,廣州:花城,頁一—五

第三十二卷,頁二九—四二。 從寫實主義到現代主義 ——論郁達夫小說的承傳地位〉(論文),《成功大學學報》

——以朱西甯的小說為例〉(評論),香港《純文學》復刊第一期

(一九九八年五月),頁三七—四一。

九九八

〈寫實小說中的方言

從女性解放到回歸傳統 ——《莎菲女士的日記》及其他〉(評論),香港《純文學》

復刊第二期(一九九八年六月),頁三二—三七。

(沈從文以文字作畫) (評論),香港《純文學》復刊第六期 (一九九八年十月),頁六

六—七四。

〈台灣小劇場的回顧與前瞻〉(論文),香港《純文學》復刊第七期 (一九九八年十一

月),頁五二—六二。

記》、郁達夫著《春風沉醉的晚上》、周作人著《神話與傳說》,繼出版丁西林著 「現當代名家作品精選」:首批出版胡適等著《文學與革命》、魯迅著《狂人日 《親

愛的丈夫》、茅盾著《林家鋪子》、沈從文著《邊城》、徐志摩著《徐志摩情詩》 ; 板

〈序李郁《天狼星上升》〉,桃園:大麥

十期,頁九八—一〇三。

九九九 紀念老舍先生 ——為「老舍先生百年紀念」而寫〉(隨筆),香港《純文學》復刊第

主編「現當代名家作品精選」:老舍著《駱駝祥子》、《茶館》、丁玲著《莎菲女士的 日記》、林海音著《春風》,板橋:駱駝

追尋時光的根》(散文集),台北:九歌,二七二頁

「現當代名家作品精選」:朱西甯著《朱西甯小說精品》、陳若曦著 《清水嬸回

序石光生《石光生散文集》〉,台南:市立文化中心

家》,板橋:

駱駝

《二度西潮的弄潮人——論姚一葦著 (台灣文學經典研討會論文集》,台北:聯經,頁四一五—二六。 《姚一葦戲劇六種》〉(論文),收入陳義芝主編

綠天與棘心一 敬悼蘇雪林老師〉(隨筆),香港《純文學》復刊第十四期,頁六一

主編 「現當代名家作品精選」:洛夫著《形而上的遊戲》(詩選),板橋: 駱 駝

跨世紀的閱讀願景 序賴國洲編 《新世紀閱讀通行證》〉,台北:賴國洲書房 頁

合文學》第十五卷第十二期(總第一八〇期;一九九九年十月),頁一三八―四四 (一種另類的現代文學史觀 論蘇雪林教授《中國二三十年代作家》》(論文),《聯

六一七。

年十一月),頁二六—三四。 (含苞待放 ——二十世紀台灣的現代戲劇〉(史述),《文訊》第一六九期(一九九九

1000 史博物館,頁一七三——九二。 西潮的中斷-——抗戰時期的新文學〉(論述),《聯合文學》第十六卷第九期

〈現代戲劇在台灣的美學走向〉(論文),收入《東方美學學術研討會論文集》,國立歷

《孤絕》(短篇小說集,新版),台北:麥田,二七二頁

八九期;二〇〇〇年七月),頁一二二一八九。

三屆華文戲劇節研討會),《聯合文學》第十六卷第十一期(總第一九一期;二〇〇〇 從現代主義到後現代主義 ——台灣「新戲劇」以來的美學商権〉(論文宣讀於台北第

年九月),頁六八—七八。

《戲劇 造夢的藝術:馬森文論五集》,台北:麥田,四〇〇頁

國家圖書館出版品預行編目資料

戲劇——造夢的藝術:馬森文論五集/馬森著.

-- 初版. -- 臺北市:麥田出版:城邦文化發行,

2000 (民89)

面; 公分. -- (麥田叢書;16)

ISBN 957-469-188-8 (平裝)

1. 戲劇 - 論文, 講詞等

980.7

89015302

ik.			

291106 \$ 2,60